명화로 배우는 감정의 인문학

그림
영혼의 부딪힘

김민성 지음

알에이치코리아

빈센트 반 고흐, 〈별이 빛나는 밤〉

1889년, 캔버스에 유채, 73.7 x 92.1cm
뉴욕 현대미술관

"삶이 공허하고 보잘것없어 보일 때에도 신념과 열정을 가진 영혼은 쉽게 포기하지 않는다." 반 고흐가 한 말이다. 어떤 영혼은 고흐의 그림 속 별들처럼 누군가의 가슴속에 별이 되어 영원히 빛난다. 이 책 속 화가들처럼.

미술사는 거시적 관점보다는 사람의 마음을 묶어놓은 영혼의 역사답게 미시적 관점으로 세상을 본다. 매우 주관적이고 감정적이며 사리분별이 안 될 때도 많다. 이는 미술사를 이끄는 작가들의 영혼이 매우 주관적이고 감정적이며 사리분별이 안 될 때가 있다는 말과 같다. 아이러니하게도 바로 이 지점이 미술사를 인문학의 기초로 삼는 이유 중 하나다. 화가들이 평범한 우리에게 작품을 통해서 인간의 감정에 관한 정보를 눈으로 확인시켜주기 때문이다. 미술사를 안다는 것은 사람을 알아간다는 뜻이다. 그리고 그림을 본다는 것은 열망하는 화가의 영혼의 부딪힘을 목격하는 매우 특별한 일이기도 하다.

이 글을 읽는 동안 나와 독자들 사이에 이런 영혼의 부딪힘이 잠시라도 생기길 바라며.

차례

프롤로그 **5**

1 성격
후천적으로 택한
감정의 습관

다혈질이어서 주변과 마찰이 잦다면 **10**
실력으로 모두를 무릎 꿇힌 상남자 : 미켈란젤로

부모덕이 없어서 현실을 원망하고 있는가? **24**
주변에 적을 두지 않았던 겸손함 : 라파엘로

내가 하는 게 주류의 색깔과 맞지 않을 때 **38**
고집을 소신으로 밀어붙인 뚝심 : 마네

여성혐오증을 그림으로 극복한 아이러니 **53**
자신을 지켜내기 위한 내숭 : 드가

감정의 기복이 너무 심해 힘들 때 **68**
우울, 가장 강력한 감정의 공감 : 고흐

2 사랑
감정의 가장
치열한 부딪힘

당신의 측은지심은 진짜인가? **84**
고통에 공감하는 것과 불행을 구경하는 것 : 밀레

동시에 두 사람을 사랑하고 있다면 **98**
지옥 같은 선택 : 로댕

육체적 사랑과 정신적 사랑이 부딪힐 때 **111**
사랑과 섹스 사이 : 클림트

바꿀 수 없는 것을 받아들여야 할 때 **125**
슬픈 마스터베이션 : 로트렉

가난이 사랑의 방해물이 될 때 **139**
사랑의 비극 혹은 영원성 : 모딜리아니

3 비밀
감정을 지배하는
가장 은밀한 곳

도망자의 최후 **154**
죽음을 둘러싼 미스터리 : 카라바조

디테일을 얻기 위한 노력 **170**
작업실 미스터리 : 베르메르

누구나 자기만의 정원이 필요하다　　**185**
비밀의 정원의 주인 : 모네

포기할 수 없는 두근거림을 위해　　**198**
몰래한 취미 : 몬드리안

선택의 기로에서 고민하고 있다면　　**210**
혁신적 사고를 통한 파격미 : 뒤샹

4 **광기**
감정을 다스릴 수
없을 때

자신의 인생을 방치하지 마라　　**224**
진실보다 무서운 괴담 : 렘브란트

구역질 나는 세상과 담을 쌓다　　**238**
고독, 꿈꾸는 사람들의 조용한 광기 : 고야

밖으로 나가야만 비상구를 찾는다　　**252**
신경쇠약, 환경으로부터 받은 저주 : 뭉크

집착과 복수심에 사로잡혀 있다면　　**266**
놓아줄 때를 알아야 사랑 : 카미유 클로델

엘리트라는 이름에 현혹되지 마라　　**277**
자신의 내면에 귀를 기울이는 열정 : 마티스

5 **운명**
반복된 감정의
종착점

내 재능을 남이 알아줄 때까지 기다리지 마라　**292**
사업가 마인드의 적극성 : 루벤스

인간적이진 않았지만 인류애적이었던　　**303**
애국심, 가장 거시적인 사랑의 감정 : 피카소

힘들 때면 찾아가는 나만의 장소가 있는가?　　**318**
내 고향 노스탤지어 : 샤갈

나를 사랑하는 법　　**332**
눈치 보지 않는 인생 : 달리

에필로그　**347**

성격

후천적으로 택한
감정의 습관

성격은 우리가 후천적으로 택한 감정의 습관들이 오랜 시간 쌓인 것이다.
본인만의 아우라를 지닌 사람은
어디에 있건 어떤 시련을 만나건 강력한 색깔로 빛을 낸다.

다혈질이어서 주변과 마찰이 잦다면

실력으로 모두를 무릎 굽힌 상남자 : 미켈란젤로

암호란 특정한 무언가를 여러 사람이 은밀하게 공유하기 위해 혹은 혼자만의 비밀을 감추기 위해 만들어놓는 장치이다. 대부분은 외부의 공격으로부터 침해받지 않고 온전하게 지켜내야 할 무엇이 있을 경우 이 암호라는 것을 고민하게 된다. 절대로 쉽게 접근할 수 없는 장치여야 진정한 암호라 할 수 있지만, 암호의 운명은 역시나 풀리는 것이다. 문제는 암호가 어떻게 출발하였냐는 데 있다. 필요한 시간까지 그 비밀이 지켜져야 할 목적으로 만들어진 암호라면 문제가 없다. 그냥 생긴 대로 절대보안의 기능을 다한 다음에 소멸하면 그만이니까. 반면에 어떠한 뜻이 전달되기를 간절히 바라는 마음에서 만들어

진 암호라면 늦기 전에 반드시 풀려야만 한다.

잠시 우리의 일상을 돌아보자. 하루 종일 우리는 수많은 암호들과 부딪히고 있다. 특히 사람들과 소통할 때 그렇다. 암호라는 것을 걸어놓지 않았는데도 어떨 때는 사람과의 소통 자체가 풀리지 않는 암호로 이루어져 있는 듯하다. 그래서 누군가와 한 치의 다름도 없이 마음이 통하는 것은 마치 어려운 암호를 풀어낸 것과 같은 기쁨인 것이다.

타인과 함께 사는 것이 어려운 이유는 열 길 물속보다도 알아내기 어렵다는 한 길짜리 사람의 마음속 때문이 아니던가. 서로 속 시원하게 마음을 털어놓으면 좋으련만 이것저것 재다 보면 그러기가 쉽지 않다. 혹여 거절을 당하거나 본래의 목적이 부정되었을 때 입게 될 상처가 두려워서일 것이다. 그리고 자신이 왜 그러한 생각을 하게 되었는지를 처음부터 끝까지 설명해서 설득하는 일도 난관이다. 일일이 설명할 절대적 시간도 부족한 데다 어떤 생각의 끝이 어디에서 출발했는지 기억해낼 수 있는 경우가 거의 드물기 때문이다. 따라서 자신의 뜻을 반드시 관철시켜야 하는 사람들은 아주 열정적인 태도로 상대의 생각을 자신의 것으로 변화시키려는 치밀한 계획이 필요한 것이다.

이때 자주 쓰이는 것이 암호 같은 것이다. 유레카 같은 기쁨을 주는 반전으로 상대에게 자신의 뜻을 전하는 데 유용한 까닭이다. 환경적인 제약 때문에 자신의 뜻을 관철시킬 수 없는 상황이라면 더욱 그러할 것이다.

그렇다. 암호는 시간에 미처 녹아들지 못한 소통에서 자신의 의지를 굽히지 않겠다는 일종의 저항이자 항변 같은 것이다. 미술사의 수많은 작품들 속에 숨겨진 암호도 그렇다. 작가들이 걸어놓은 암호가 영원히 풀리지 않기를 바란다면 뭐하러 비밀 같은 것을 숨겨야 했을까? 미술사에서의 암호는 영원히 봉인되기를 바라는 비밀유지가 아니라 세상을 향해 끊임없이 대화를 건넸던 대가들의 진심인 것이다.

미켈란젤로Michelangelo, 1475~1564가 자신의 순수한 소망을 담아 누군가에게 전달하려 했던 그 마음의 암호처럼 말이다. 미켈란젤로의 암호들이 수백 년이 지난 뒤 알려지게 된 것도, 왜 그가 그런 그림을 그리게 되었는지 궁금해하며 그의 마음을 알고 싶어했던 후대 사람들의 소통의 의지에서 얻어진 결과라고 할 수 있다. 욱하는 성격으로 꽤나 피곤하게 살았던 미켈란젤로가 자신의 작품들 곳곳에 꼭꼭 숨겨놓은 암호들. 그 미켈란젤로 코드에 숨겨진 한 남자의 진심을 한번 들여다보도록 하자.

동료의 질투로 고생길에 들어서다

미술사 하면 수면제 정도로 생각하는 사람들조차도 〈모나리자〉만큼은 아주 잘 알고 있다. 적어도 휴지 상표든 '불후의 명곡'에서든 한번쯤은 들어봤을 테니까. 그리고 2003년 봄에 이 〈모나리자〉를 능가할 만한 다빈치 열풍이 휘몰아쳤는데 바로 『다빈치 코드』라는 소설

이다. 이 소설로 다빈치의 모든 작품에는 마치 무슨 암호가 숨겨져 있는 듯 많은 사람들이 암호해독 작전에 빠질 지경이었다.

그런데 다빈치보다 20여 년 뒤에 태어난 미켈란젤로에게도 이에 비견할 만한 흥미로운 암호가 존재하고 있다는 사실을 아는가? 지난 해 아주 기가 막히게 훌륭한 프란치스코 교황을 선출했던 콘클라베 conclave('자물쇠로 잠긴 방'이라는 뜻으로 외부와 차단된 교황 선출 방식을 말한)가 있었다. 이 행사가 거행되었던 곳이 시스티나 예배당이다. 바로 이 예배당 안으로 들어가면 높은 천장 위로 미켈란젤로가 그린 〈천지창조〉가 있다.

혹시 1990년대 즈음에 유럽으로 배낭여행을 갔던 사람들은 기억할지 모르겠는데 이 예배당은 가기만 하면 공사를 하고 있었다. 보수공사만 몇십 년을 하는지 갈 때마다 대형 사다리와 비닐이 번갈아가며 작품을 가리고 있었다. 그렇다고 입장료 한 푼 깎아주는 일 없다. 아무튼 그 긴 보수공사 기간 동안 미켈란젤로의 〈천지창조〉에 대한 연구도 함께 이루어졌다고 한다. 이 과정에서 미켈란젤로가 숨겨놓았을 것이라 추측되는 암호들이 밝혀졌다.

원래 미켈란젤로는 조각가이다. 사람들이 그에게 "당신은 뭐요?"라고 물으면 주저 없이 "조각가인데요?"라고 대답했다고 한다. 그는 메디치가의 고대 조각들을 연구하게 된 젊은 시절부터 인체해부학에 지대한 관심을 가졌고 그 관심 덕분에 고민 없이 조각가의 삶을 선택한다.

그런데 권불십년이라고 했던가? 결코 위기를 모를 것 같은 메디

미켈란젤로, 〈천지창조〉

1508~1512년, 프레스코화, 41.2 × 13.2m

로마 바티칸 궁전, 시스티나 성당

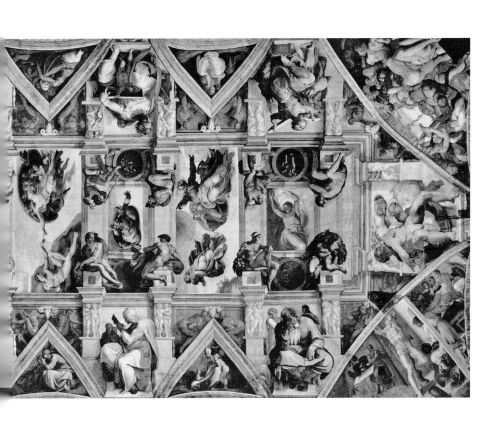

치 가문이 실각하게 되자, 그들의 비호를 받던 피렌체의 많은 작가들은 먹고살 길을 찾아 로마로 떠나게 된다. 별수 없던 미켈란젤로도 그중 한 명이었다. 그런데 이 로마란 곳이 미켈란젤로와 궁합이 맞지 않았는지 그는 이곳에서 조각가로서의 삶에 심각한 견제를 받게 된다. 좀 더 정확히 말하면 자신이 그리도 좋아하는 조각 작품을 아주 오랫동안 제대로 할 수 없게 됐다는 말이다. 왜 이런 불상사가 생겼을까?

미켈란젤로가 로마로 왔던 시기는 역대 가장 막강하고 전투적인 교황 율리우스 2세1443-1513의 집권 시기다. 로마로 금의환향한 교황청은 세력 강화가 필요했고 이 때문에 율리우스 2세는 많은 작가들에게 교회의 권위를 드러낼 수 있는 작품제작을 주문한다. 나름 명성을 날리던 천재예술가 미켈란젤로가 그 정치적 전략에서 빠졌을 리만무하니 당연히 그에게도 작품의뢰가 들어온다. 그런데 조각가에게 의뢰한 작품이 생뚱맞게도 벽화였다. "천지창조를 주제로 시스티나 예배당의 천장을 장식하라!" 산천초목도 벌벌 떨었다는 율리우스 2세의 엄명이 떨어진다.

르네상스 시대에는 백년에 한번 나올까 말까 한 천재예술가들이 유난히 많이 배출되었다. 그러니 벽화 신동인 라파엘로를 비롯해서 시스티나 천장화 정도는 너끈히 그려낼 화가들이 많았다. 그런데 왜 하필 율리우스 2세는 조각가라고 외치던 미켈란젤로에게 벽화를 주문했을까? 이 뜬금없는 주문의 내막을 파헤쳐보면, 미켈란젤로를 골탕 먹이기 위한 건축가 도나토 브라만테의 간계가 숨어 있다. 율리우

스 2세는 다혈질 미켈란젤로가 자신조차도 두려워하지 않는 저 상 남자스러운 모습에 심적으로 때로 의지도 하고 긴장하기도 했다. 이런 율리우스 2세의 태도를 보며 확실하게 존재감이 밀렸던 브라만테는 미켈란젤로에게 질투심을 느꼈을 것이다. 사실 브라만테는 성 베드로 성당을 건축한 잘나가던 건축가였다. 그런 그가 미켈란젤로에 대한 질투로 그를 괴롭힐 계략을 꾸민 것을 보면 예나 지금이나 남의 인생을 샘내는 훼방꾼 같은 인간들은 꼭 있나 보다.

브라만테는 미켈란젤로가 절대로 벽화를 완성하지 못하고 율리우스에게 아웃될 것이라는 확신에 자서 율리우스 2세에게 미켈란젤로를 적극 추천한다. 물론 할 말 다하는 미켈란젤로는 여러 차례 그 제안을 거절하지만 갈수록 율리우스 2세의 명령이 살벌해지자 그는 진짜로 안 죽으려고 〈천지창조〉 제작 의뢰를 수락한다. 이 시점에서 미켈란젤로가 불쌍해지는 가장 큰 이유는 당시 벽화의 제작기법 때문이다. 르네상스 시대에는 타일 모자이크 벽화기법보다 더 정교하게 표현할 수 있는 프레스코 기법이 개발되었는데 프레스코로 벽화를 제작하려면 여간 힘든 게 아니었다. 재료가 금방 말라버리기 때문에 그리기 속도가 빨라야 하고 또 쉽게 손상되는 탓에 관리도 어려웠다. 마주보는 벽에다 해도 힘들 판인데 천장에 그려야 했으니 미켈란젤로에게는 죽을 맛이었으리라. 브라만테가 얄미운 미켈란젤로에게 한방 제대로 먹인 셈이다.

1508년부터 미켈란젤로는 천장에 〈천지창조〉를 주제로 그림을 그리기 시작한다. ET가 패러디했고 냉장고 회사가 따라했던 그 유명

한 〈아담의 창조〉의 손가락 마주대기도 이 〈천지창조〉 가운데 하나이다. 미켈란젤로는 이 그림을 그리는 내내 고개를 90도로 올렸다가 내렸다가를 반복하며 붓질을 했다는데 편지 주고받기를 좋아했던 그는 나중에 편지도 고개를 90도로 처들고 읽었을 정도로 부작용이 꽤 심했다고 한다.

그런 와중에도 그는 인체해부학에 쏠려 있던 관심을 꺾어버릴 수 없었다. 그는 〈천지창조〉의 작품들 사이사이에 이러한 자신의 열망을 암호로 만들어 심어넣기로 다짐한다. 그럼 이제부터 미켈란젤로가 과연 작품에 어떤 암호를 숨겨놓았는지 살펴보자.

미켈란젤로의 암호들

미켈란젤로가 아무리 거칠 것 없이 남자답게 산다고 하더라도 무소불위 율리우스 2세를 거역했다가는 어찌될지 모를 일이었다. 그만큼 그의 명령은 절대적인 것이었다. 그렇지만 고집불통에 자기주관이 뚜렷했던 미켈란젤로가 그 명령을 고분고분 따를 리도 없었다. 누구보다도 호불호가 분명했던 미켈란젤로가 조각에 대한 자신의 열정을 속절없이 누그러뜨리지는 않았을 것이다. 그래서 미켈란젤로는 조각가로서 인체해부학의 작가적 지식을 〈천지창조〉에 암호처럼 펼쳐놓았던 것이다.

인체 해부가 힘들었던 당시에 일반인들은 인체의 내부가 어떻게

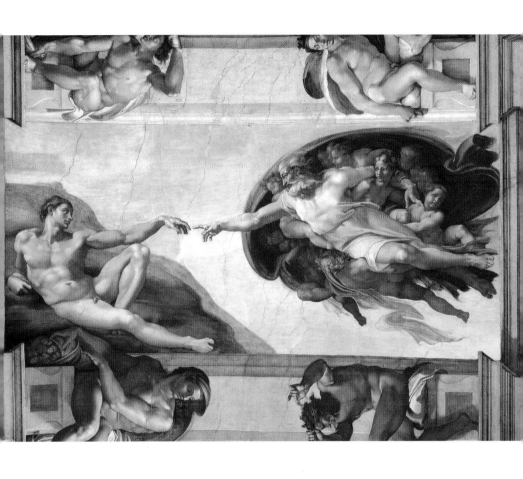

미켈란젤로, 〈아담의 창조〉

1511~1512년, 프레스코화

로마 바티칸 궁전, 시스티나 성당

생겼는지 모르는 것이 당연했다. 하지만 해부학과 골격학에 두루두루 일가견이 있던 미켈란젤로에게는 암호를 이용해서 그것을 그리는 것쯤이야 누워서 떡 먹기였다. 그는 자신이 여전히 조각가로서 건재하다는 사실을 그림 안에 숨겨놓기로 한다. 혹시라도 율리우스 2세가 자신의 이런 고집스런 행동을 눈치라도 채면 곤란하니 최대한 은밀하게 말이다.

이 은밀한 미켈란젤로 코드가 가장 잘 드러나 있는 부분이 바로 〈천지창조〉 중 〈아담의 창조〉이다. 미켈란젤로는 이 천장화를 시작한 초반에 너무 지루한 나머지 그리다가 말다가를 반복했다. 시간이 없어 속이 바짝바짝 타들어가는 율리우스 2세가 수시로 미켈란젤로를 불러들여서 업무 진행상황을 보고하라고 다그쳤지만 그럴 때마다 미켈란젤로는 "완성되면 끝나는 거 아니겠어요?"라며 열이 치받쳐오르는 대답만 할 뿐이었다. "누가 그렇게 나한테 시키래?"라고 안 하는 게 다행일 지경이었다.

그러던 어느 날 미켈란젤로의 천장화 작업에 속도가 붙기 시작한다. 미켈란젤로가 작업을 시작한 지 거의 3년 만에 본격적으로 천장에 매달려 있던 것을 두고 학자들은 벽화에 대한 기술이 익숙해지면서 작업 속도가 오르기 시작했을 것이라고 추측한다. 하지만 솔직히 기술적인 부분에 한계를 느끼는 천재들이 어디 있겠는가? 미켈란젤로 정도면 이미 프레스코 정도야 눈 감고도 주물럭댈 수 있었을 것이다. 오히려 이런 천재들은 마음가짐에 변화가 생겨서 그랬을 가능성이 높다. 미켈란젤로가 갑자기 작업에 속도를 냈던 시기에 이 〈아

담의 창조〉가 제작되었던 것을 보면 더 그렇다. 그리고 바로 이것이 미켈란젤로 코드가 가장 디테일하게 숨겨져 있는 이유이다.

〈아담의 창조〉를 보면 그림이 조금 두터운 직사각형 틀 안에 그려져 있다. 왼쪽에는 건장한 청년인 아담이 있고 오른쪽에는 천사들에게 둘러싸여 있는 하느님이 보인다. 하느님 주변이 둥그런 모양으로 구분되면서 전체적으로 보면 인체기관의 어떤 모습과 닮아 있는데, 바로 인체의 두개골을 해부한 단면이다. 두개골 해부 단면과 그림을 유심히 보면 뇌의 마루엽과 관자엽을 나누는 띠고랑(띠이랑)은 조물주의 이깨를 가로지르며 왼팔 아래로 내려가서 바로 아래에 있는 천사의 엉덩이를 따라 연장되어 있음을 알 수 있다. 거기에 이어지는 하단의 녹색 스카프는 척추동맥을 형상화한 것으로 보이고 루시퍼로 알려져 있는 화면 하단으로 이어지는 천사의 다리와 발의 흐름은 뇌하수체로 보인다. 또 이 천사의 안쪽으로는 시신경과 시신경구의 형태가 눈에 띈다. 이브라는 학설이 지배적인 조물주 옆의 소녀 바로 앞쪽에 있는 천사의 허벅지는 소뇌에 해당한다. 물론 조물주 영역의 전체 이미지는 보이는 것처럼 두개골의 틀로 그려져 있다. 이미 모든 육체가 다 만들어져 있는 아담에게 이제 막 지성이 부여되는 순간이라고 본다면 그 지성을 상징할 만한 인체, 즉 두개골의 형태로 하느님 장면을 구상했다는 얘기다. 정말 기가 막히지 않은가? 미켈란젤로의 그런 아이디어 덕분에 바로 오늘날 우리가 〈아담의 창조〉를 볼 수 있는 것이다.

〈천치창조〉에는 〈아담의 창조〉 외에도 의학적으로 매우 정확하게

분석될 수 있는 작품들이 곳곳에 드러나 있는데 인체의 간이나 혈관 같은 모양을 따서 그린 것들도 많다. 미켈란젤로가 해부학만큼은 제대로 공부한 것 같다. 거의 의사 수준이라고 해도 과언이 아니다.

각 인체의 기관이 갖는 기능과 천지창조의 스토리를 맞춘 것도 아주 주목할 만하다. 천장화의 양옆으로 성인이나 성녀들이 그려져 있는 부분에서는 이들의 구도가 인체의 팔다리 관절과 같은 골격구조와 똑같이 표현되어 있다. 미켈란젤로가 술술 꿰고 있던 인체의 해부학적 지식들이 이 어마어마한 대작의 디테일을 완성시키는 데 절대적인 역할을 한 것이다. 만일 조각가가 아닌 화가가 〈천지창조〉를 그렸다면 전혀 다른 형태의 그림이 나왔을 것이나 속내를 감추지 못하는 다혈질의 미켈란젤로가 자신의 열망을 쏟아낸 바람에 지금의 〈천지창조〉가 탄생하게 된 것이라 할 수 있다.

미켈란젤로는 〈천지창조〉를 마치고 신나서 말했단다. "이놈의 그림을 마쳤으니 이제 조각에 전념할 수 있겠다." 얼마나 그림 그리기가 지겨웠으면 그랬을까? 하지만 이 천장화를 그리는 동안 배운 것들도 많았던 것 같다. 그래서 그 후 그림을 그리는 과정이나 은밀하게 작업했던 조각 작품들 속에서 미켈란젤로 코드들을 자주 발견하게 된다. 〈천지창조〉 이후 미켈란젤로의 작품 속 암호들은 더 이상 풀려서는 안 될 비밀이 아니라 꼭 전달하고 싶은 진심의 표현이 되어간다.

열정을 누르지 못하는 다혈질의 인간이 거역할 수 없는 체제 속에서 자신의 의지를 반드시 표명하고 싶을 때 암호는 괜찮은 동반자

가 되어줄지도 모르겠다. 자신의 의지를 꺾지 않기 위해 선택한 동반자가 미켈란젤로의 경우처럼 너무나도 특별한 창작의 원동력이 되어준다면 금상첨화가 아니겠는가. 꺾이지 않는 의지는 반드시 뜻을 펴나갈 수 있는 방법을 찾아낸다. 그리고 이런 방법은 흥미롭게도 자신의 뜻이 담긴 결과물을 만들어내는 재료가 되기도 한다.

미켈란젤로의 〈천지창조〉는 그의 불같은 성격이 포기하지 않고 선택했던 진심의 전달체계인 암호를 작품에 조회시킨 현명함에서 나온 명작이다. 그의 굽히지 않는 성격과 적절한 순간에 딱 맞는 암호직업이 이 명작의 성공 요인이었을지 모른다. 그가 만일 현실에 안주했던 사람이었다면 전혀 다른 〈천지창조〉가 완성되었을 것이다.

혹시 여러분은 다혈질의 사람인가? 미켈란젤로도 그랬다면서 자신의 불같은 성격만 믿고 나댔다가는 필시 낭패를 볼 것이다. 그 욱하는 성격도 미켈란젤로같이 모두를 무릎 굽힐 만한 월등한 실력이 뒷받침될 때 모두가 수긍하는 성격이 되는 것이니까. 다만 미켈란젤로가 멈추지 않고 자신의 의지를 관철시키려고 노력했던 사실을 기억한다면, 그리고 여러분도 그런 노력을 기울인다면 다혈질이 오히려 빛을 발할지도 모른다.

부모덕이 없어서 현실을 원망하고 있는가?

주변에 적을 두지 않았던 겸손함 : 라파엘로

옛말에 "개천에서 용 난다"라는 말이 있다. 누구나 승천할 수 있는 개천의 잠룡일 수 있다는 것이요, 그 잠룡이 당신일 수도 있다는 응원의 메시지이다. 중국에도 미천한 신분의 사람이 출세한 경우를 일컫는 속담이 있는데 "닭 둥지에서 봉황 난다"라는 말이다. 달걀 몇 알 품기도 비좁아 보이는 닭 둥지에서 봉황이 날아오르기는 개천에서 용이 솟는 상황보다 더 가당치 않아 보이지만, 이 역시 자신의 비루한 운명을 바꿔놓은 사람들을 가리킨다. 두 속담 모두 열악한 상황에서 엄두도 안 날 것 같은 인간승리를 확신하고 있다. 하지만 말이 쉽지 이런 인간승리가 흔하다면 왜 저런 말들이 나왔겠는가. 물론 선현

의 말씀들은 대부분 지혜의 산물이다. 무조건 마음에 새기고 따르면 피가 되고 살이 된다. 다만 가끔 희망 메시지로 둔갑해 있는 희망고문들이 문제다. 이러한 희망고문들은 자신의 운명을 바꿀 수 있다고 말하면서 이를 위한 구체적 방법에 대해서는 정작 침묵하고 있기 때문이다.

어떻게 해야 하는지 방법이 막막한 말들은 빛 좋은 개살구에 불과하다. 평범한 우리들에게는 더욱 그렇다. 특별한 통찰력이 있는 사람이라면 개천과 용 사이의 행간을 깨닫기도 하겠지만 그렇지 않은 평범한 사람들에게는 그 메시지의 효력이 별반 없으니 말이다. 우리나라 미대생들에게도 공허한 메시지 하나가 있다. "열심히 하면 성공한 작가가 될 수 있다." 해마다 셀 수 없는 작가들이 등단하는데 그 가운데 정작 성공하는 작가를 꼽아본다면, 열심히 하는 것과 성공은 그리 긴밀해 보이지 않는다.

내가 미대에서 겸임교수로 강의할 때만 해도 연세 지긋하신 교수님들은 학생들에게 수시로 작가로서의 미래를 점쳐주시곤 했다. 그래서인지 자신이 작가인 듯 착각하는 학생들도 적지 않았다. 나는 그런 학생들에게 찬물 끼얹는 소리를 자주 했다. "열심히 하는 것과 잘하는 것은 아주 다른 얘기야. 너희들 중 한 명이나 작가가 될까? 나머지는 졸업하면 뭐 할래?" 참으로 재수 없었을 멘트이다. 허나, 현장에서 큐레이터로 일해본 내 입장에서 그런 희망 메시지는 희망고문일 뿐이었다. 그렇다고 학교 밖의 혹독한 현실만을 주절대는 것 역시 현명한 대책은 아니었으니, 세상 속에서 자신들이 공부하는 미술

로서 살아갈 방법을 강구해주는 것이 필요했다.

그 와중에 내가 학생들에게 해줄 수 있었던 말은 별것 없었다. "화가만이 성공적인 인생이 아니다. 너희 모두는 미술이라는 풍요롭고 행복한 삶의 동반자 하나만큼은 성공적으로 얻게 될 행운아이다." 말한번 번지르르하다 할 것이다. 그런데 이 말이 한 제자에게는 작가에 대한 환상을 깨뜨리며 오히려 구체적인 자신의 운명을 찾아갈 미래의 지침이 되었다. 지금도 보험회사에서 일등을 달리는 그는 미술 덕분에 어떤 보험관계자보다도 고객과의 소통에 수월하다며 으쓱댄다.

현실 직시를 통해 자신에게 맞는 성공의 길을 찾을 수 있도록 독려하는 독설이 개천에서 용 날 것이라며 막연히 응원하는 일보다 훨씬 의미 있었다고 생각한다. 현실이란 각자의 삶의 형태에 따라 다른 모양새를 하고 있으니 그 모양새에 맞는 방식을 찾아 자신의 운명을 만들어가야 한다. 대복의 인생이든 비루한 인생이든 그 인생을 대면하는 태도가 자신의 운명을 만들어간다는 얘기이다. 이제, 개천에서 용 난다는 속담이 용의 승천에 대한 희망 메시지보다는 개천이라는 운명을 마주한 잠룡의 태도를 훨씬 중요하게 여기고 있음을 눈치챘을 것이다. 바로 라파엘로처럼 말이다.

라파엘로는 전형적인 개천의 잠룡은 아니지만 눈앞의 역경을 외면하지 않고 긍정적으로 대면해나갔던 지혜로운 작가이다. 과연 그는 화가로서의 운명을 어떻게 마주했던 것일까? 자, 그럼 라파엘로가 자신만의 방식으로 만들어나간 대가의 운명 속으로 들어가보도록 하자.

타고난 겸손함과 똑똑한 융합

라파엘로 산치오Raffaello Sanzio, 1483~1520는 다빈치, 미켈란젤로 뒤를
이어 르네상스의 천재 작가 중 하나로 꼽히는 서양미술사의 대가이
다. 일찍이 어머니를 여의었던 라파엘로는 궁정화가인 아버지 슬하
에서 그림을 배우며 성장한다. 그런데 아버지마저도 그가 열한 살이
되던 해에 사망하여 형제도 없던 라파엘로는 졸지에 고아가 된다. 그
리고 그는 사제였던 숙부에게 보내진다.

　라파엘로의 37년이라는 짧은 인생을 돌이켜보면, 이때가 인생의
첫 위기였을지 모른다. 하지만 라파엘로는 불쌍한 고아 소년이 아닌
슬픔과는 전혀 상관없는 현명하고 긍정적인 아이로 자란다. 오히려
부친으로부터 그림을 배운 기억을 잊지 않고 인생의 나침반을 주저
없이 화가의 길에 맞추며 유명 작가들에게 사사하기를 게을리하지
않는다. 자신의 위기 앞에 무릎을 꿇는 것이 아니라 새로운 길을 찾
는 데 적극적인 자세를 선택한 것이다.

　이러한 긍정적인 태도는 라파엘로의 타고난 성품과 직결된다. 그
의 성품은 온화하고 부드러우며 예의 바르고 겸손했다. 그러면서도
대화할 때 유머가 넘쳤다. 그림 실력은 물론이고 세련된 매너에 훌륭
한 외모까지 보태어지니 라파엘로는 그야말로 성공의 기본 요소는
다 갖추었던 셈이다. 그래서일까? 라파엘로는 그와 함께 천재 작가
로 칭송되던 다빈치와 미켈란젤로와는 차원이 다른 화가로서 성공
한다.

다 알다시피 다빈치나 미켈란젤로는 그림을 넘어 과학, 건축, 조각 등 다양한 분야에서 그 천재성을 발휘했던 작가들이다. 하지만 라파엘로는 오로지 그림만 그리며 화가라는 하나의 길만 걷는다. 그리고 그 길에 정성을 다한다. 그 누구도 그에게 다른 길을 제안할 수 없을 만큼 그림에만 인생을 건다. 물론 그의 성품으로 보아 그가 그림을 그리는 것만으로도 만족해했을 것이라고 추측할 수 있지만, 사실 그가 화가로서의 운명을 개척해나가기 위해 취했던 아주 특별한 태도가 있다. 그것에 대해 먼저 살펴보기로 하자.

라파엘로는 선배였던 다빈치와 미켈란젤로의 가장 감동적인 부분을 자신의 작품 속에 녹여놓는 데 탁월함을 보인다. 개혁과 혁신의 아이콘이었던 선배들과는 달리 라파엘로는 융합을 선택한 것이다. 서로 다른 기존의 것들을 수용하고 그것을 자신의 방식으로 종합하여 재창조해내는 융합의 태도는 라파엘로가 대가로서 승승장구했던 원동력 중 하나이다.

특히 이러한 융합적 태도의 백미는 라파엘로의 그림들이 관람자에게 편안하게 느껴진다는 데 있다. 사실 라파엘로의 그림들은 아주 어렵게 그려졌는데도 평온하고 감미로우며 원근법과 같은 당대의 테크닉도 무리 없이 표현되어 있다. 그 누구의 심기도 거스를 것 없이 맑고 명징한 무드에 충실해 있어서 그야말로 우아미를 자아내는 데 손색이 없다.

그의 융합적 태도는 아주 무심한 듯 세심하며 유유자적하면서도 세련됐다. 라파엘로의 이러한 태도는 르네상스의 천재가 갖추어야

할 덕목인 스프레차투라sprezzatura(아무리 어려운 일이라도 무척 쉬운 것처럼 세련되게 해내는 일)의 전형이자 그의 천재성을 잘 증명해준다.

그러나 내가 생각하는 라파엘로의 진정한 천재성은 그림 속에 이야기를 풀어내는 전개 방식이다. 어떠한 목적이 있다 하더라도 그것을 꾸며냈다거나 피나는 노력으로 만들었다는 것을 티내지 말고 우아하고 기품이 있는 것으로 자연스럽게 보이도록 해야 한다는 스프레차투라의 명제를 생각한다면 더욱 그러하다. 그러고 보니 알려져 있는 라파엘로의 인품 역시 스프레차투라의 일환이 아니었을까 하는 생각도 든다.

전 미술사를 통틀어 라파엘로만큼 자신의 운명을 이토록 지혜롭게 성공의 길로 끌어다놓은 작가도 없을 것이다. 특히 라파엘로가 서른도 되기 전에 완성했던 대작 〈아테네 학당〉은 테크닉이나 내러티브 모두에 있어서 그가 자신의 삶을 어떻게 마주했는지 잘 보여주고 있다. 이 작품은 고대부터 라파엘로가 살았던 시대에 이르기까지 세상을 이루고 있던 중요한 생각들을 한 장면에 담고 있어 매우 진지하기도 하지만 한편으로는 생생한 유머도 살아 있어서 대중의 사랑을 한몸에 받고 있다. 라파엘로의 이 작품은 시스티나 성당에 함께 그려져 있던 미켈란젤로의 〈천지창조〉를 능가할 만큼 절찬을 받고 인기를 누리고 있다. 그럼 이 작품이 왜 그렇게 진지하면서도 웃긴지 그 매력 속으로 한번 빠져보자.

라파엘로 그림 속 다빈치와 미켈란젤로

〈아테네 학당〉은 미켈란젤로가 〈천지창조〉를 그리던 공간에서 그리 멀지 않은 스탄차 델라 세나투라Stanza della senatura, 즉 '세나투라 방'에 벽화로 그려져 있다. 두 작품 모두 바티칸 예배당의 벽화들이다. 불같은 성격의 교황 율리우스 2세가 로마로 재입성한 교권의 강화를 위해 미켈란젤로에게 〈천지창조〉를 명했던 것처럼 라파엘로에게도 교황의 거처인 세나투라 방의 벽화를 의뢰한다. 전해오기를 율리우스 2세가 미켈란젤로와 매번 큰소리로 부딪혔던 것과는 달리 라파엘로에게는 화 한 번 낸 적이 없다고 한다. 앞에서 이미 살펴본 라파엘로의 인품 때문이었으리라.

율리우스 2세의 명을 받은 라파엘로는 군소리 없이 벽화를 구상한다. 그가 세나투라 방에 4개의 벽화를 그려놓은 까닭에 이 방을 '라파엘로 스탄자(방)'라고도 부른다. 이 벽화들은 각각 철학, 예술, 법 그리고 신학이라는 주제를 담고 있다. 이 가운데 철학을 주제로 한 작품이 〈아테네 학당〉이다. 1여 년간에 걸쳐 완성된 이 작품에는 라파엘로만의 특별한 이야기 방식이 존재한다. 유머러스하면서도 의미심장하고 아닌 듯하면서도 그러한 스프레차투라의 방식으로 말이다. 이는 타고난 밝은 성격으로 예의를 갖춘 유쾌한 대화를 하며 사람들에게 위로가 되고 기쁨이 되는 존재였던 라파엘로였기에 가능한 것이다.

〈아테네 학당〉은 라파엘로의 여느 작품보다도 가장 그다운 작품

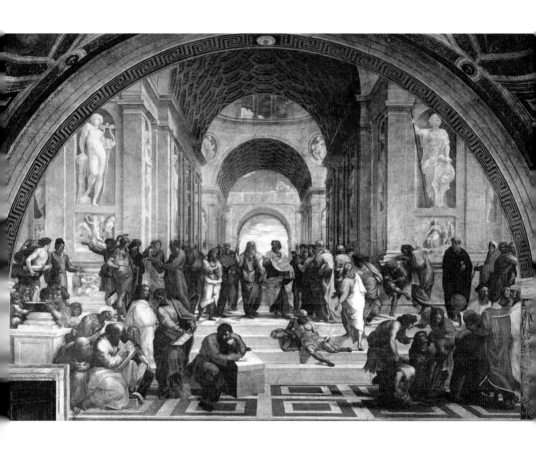

라파엘로 산치오, 〈아테네 학당〉
1510~1511년, 프레스코화, 700×500cm
로마 바티칸 궁전, 시스티나 성당

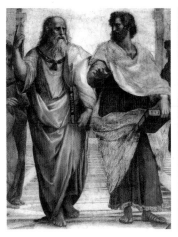 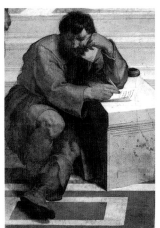 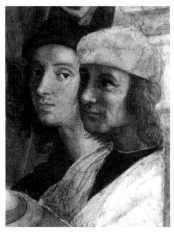

플라톤–레오나르도 다빈치 헤라클레이토스–미켈란젤로 교황 수행원–라파엘로

이다. 어떤 점이 그러할까? 〈아테네 학당〉에 개성이 강하기로 유명한 라파엘로 선배의 초상들이 줄줄이 그려져 있는 사실부터가 그러하다. 자신의 선배나 동기의 얼굴을 작품 등장인물의 초상으로 그려넣음으로써 '서프라이즈'를 하고 있는 것이다. 그럼 이 장난스러워 보이기까지 한 라파엘로의 몽타주 작업들의 의미를 살펴보자.

먼저, 화면 중앙에서 오른손의 검지를 하늘로 향하고 있는 왼쪽 사람이 철학자 플라톤이다. 이상주의자였던 철학자의 얼굴은 카리스마 넘치는 레오나르도 다 빈치의 초상으로 그려져 있다. 평소 다빈치에 대한 라파엘로의 경외감이 플라톤이라는 대 철학자의 이미지로 잘 표현되어 있음을 볼 수 있다. 그 옆에 대중들을 일일이 손가락으로 가리키고 있는 인물은 아리스토텔레스이다.

이외에도 라파엘로는 차라투스트라, 소크라테스 등 고대의 석학들과 당대의 지성인들을 빼곡히 펼쳐놓는다. 자신이 잘 알고 지내던 지인들의 얼굴들을 빌려서 말이다. 물론 원근법이라고 하는 르네상스 시대 최고의 그림기술을 건축이라는 구조를 이용해서 탁월하게 완성시키는 것도 잊지 않는다.

그런데 라파엘로는 이 작품에서 서로 다른 석학들의 얼굴을 유사한 인물의 초상화로 처리하고 있어 관심을 끈다. 바로 그 인물은 미켈란젤로다. 미켈란젤로와 유사한 몽타주가 반복해서 그려져 있다는 것은 단순하게 생각해도 라파엘로가 미켈란젤로를 신경 쓰고 있었음을 눈치챌 수 있다. 사실 라파엘로는 미켈란젤로보다 조금 늦게 바티칸으로 왔는데, 인사성 밝은 라파엘로가 옆방의 미켈란젤로에

게 인사하러 갔다가 보기 좋게 내쫓긴 경험이 있다. 화가가 아닌 조각가에게 그림을 그리라고 명했던 율리우스 2세에게 단단히 삐쳐 있던 미켈란젤로를 잘못 건드렸던 것이다. 그러나 두뇌회전이 빠른 라파엘로는 금방 알아챈다. 그가 아무리 스스로를 조각가라고 떠들어대도 그가 동시에 얼마나 훌륭한 화가인지 말이다. 그래서였을까, 라파엘로는 미켈란젤로가 부담스러웠을지 모른다. 쿨하게 멋진 선배로 생각하면 될 것 같다가도 서슬 퍼런 율리우스 2세가 쩔쩔 매는 모습이라도 볼라치면, 자신을 위협할 화가 라이벌로 은근히 걱정스럽기도 했을 것이다.

라파엘로가 미켈란젤로의 몽타주를 가장 명확하게 그려놓은 것은 〈아테네 학당〉 화면의 하단에 두 무리로 크게 나뉘어 있는 군중들 가운데 왼쪽 군중의 시작점에 그려져 있는 인물이다. 설익은 팥죽색에 수도사복풍 의상을 입고 주변에 사람 하나 없이 양옆과 앞뒤의 시끄러운 소리들에 무심한 듯 눈을 감고 있는 인물인데 바로 철학자 헤라클레이토스이다. 헤라클레이토스는 만물의 근원은 불이라고 주장했던 고대 철학자였으니 불같은 성격의 미켈란젤로와 딱 맞아 보이기는 하다.

그런데 이 부분에 대해 라파엘로가 미켈란젤로를 견제하느라 주변의 문하생 하나 없이 외롭게 그렸다는 주장이 있다. 정말 그럴까? 라파엘로가 살아오면서 보여주었던 그의 기본 성정을 기억해본다면 이 해석은 그리 마뜩치 않다. 오히려 라파엘로라면 매일 옆방에서 고래고래 소리를 지르고 있던 동료의 아픔을 먼저 헤아렸을 것 같다.

내가 왜 이런 생각을 하게 되었는지 이유를 설명하자면 이렇다. 미켈란젤로의 자리에서 멀리 떨어져 있는 오른쪽에 한 무리가 있다. 사람들에게 둘러싸여 칠판 위에 컴퍼스를 놓고 무언가를 설명하고 있는 인물이 있는데 수학자 유클리드이다. 유클리드 역시 라파엘로가 아는 사람의 초상으로 그려져 있다. 바로 건축가 브라만테이다. 브라만테가 누구인가? 율리우스 2세의 총애를 받던 인물로 미켈란젤로를 향한 질투에 사로잡혀 "조각가에게도 벽화의 기회를 주심이 옳은 줄 아뢰오"라며 미켈란젤로를 곤경에 빠뜨렸던 사람이 아닌가.

그런데 그런 브라만테가 그려져 있는 모양새를 보면 라파엘로의 속내가 짚인다. 왜냐하면 브라만테의 자세가 아주 불편해 보이기 때문이다. 얼굴도 잘 안 보이고 뚱뚱한 몸매로 허리를 구부리고 있으니 숨이나 제대로 쉬어질는지. 요지는 〈아테네 학당〉에 등장하는 모든 인물들 중에 유클리드의 모습이 제일 우스꽝스러울 뿐만 아니라 힘들어 보인다는 사실이다. 라파엘로가 왜 그랬을까? 브라만테의 계략으로 미켈란젤로가 곤경에 빠져 있다는 사실은 공공연한 비밀이었으니 라파엘로가 미켈란젤로 대신 그림으로나마 브라만테에게 소심한 복수를 했으리라 짐작해볼 수 있다.

이쯤에서 미켈란젤로의 몽타주로 시선을 옮겨볼 필요가 있다. 이제 이 인물은 헤라클레이토스가 아닌 아예 미켈란젤로로 여겨진다. 그가 턱을 괴고 몸을 기대고 있는 것은 커다란 대리석인데, 대리석은 조각의 대표적인 재료이다. 조각을 하고 싶어 안달했던 미켈란젤로에게 그림으로나마 대리석 하나를 곁에 놓아주며 그의 공허한 마음

을 위로한 것이 아닐까. 라파엘로가 미켈란젤로를 견제할 의도로 그렸다는 주장이 완전히 다르게 읽히는 순간이다.

미켈란젤로는 원래가 고독한 인물이고 브라만테는 늘 주변에 사람들을 불러모았던 사람이니 두 인물에 대한 라파엘로의 묘사는 오히려 현실에 충실하다는 해석이 마땅하다. 미켈란젤로든 브라만테든 라파엘로는 그들 앞에 도달해 있는 운명을 향해 조금은 다른 태도로 마주하기를 바라는 마음이었으리라. 스스로에 대해서도 그런 마음이 있었을까? 라파엘로는 작품 중앙의 우측 맨 끝에 모자를 쓴 인물로 자신을 그려놓는다. 그것도 관람자를 빤히 바라보는 표정으로 말이다. 당차게도 고대와 당대의 석학들을 한 화면에 담으면서 자신의 존재감을 확실히 드러내고 있는 이 작품에서 자신의 운명을 당당히 마주하겠다는 그의 강한 의지를 느낄 수 있다.

자존감이란 어린 시절부터 오랜 시간 사랑받아왔다는 증거이다. 없는 자존감을 서둘러 세우려 했다가는 잘못된 자기애를 만나게 될 뿐인데, 그 잘못된 자기애란 것이 자존심이다. 라파엘로의 타고난 사교성과 예의바름 그리고 사람에 대한 애정은 그로 하여금 오랜 시간 축적된 사랑으로 다져진 인물로 성장하게 했다. 결국 이런 자존감 덕분에 '역경이란 극복의 대상이 아니라 마주하고 더 나은 운명으로 자신을 만들어가는 거름과도 같은 것'이라는 라파엘로만의 삶을 마주하는 지혜가 탄생될 수 있었던 것이 아닐까 싶다. 지금 당신은 어떠한 상황에 처해 있는가. 〈아테네 학당〉의 라파엘로가 당신을 바라

보며 하는 이야기에 귀 기울여보았으면 한다. 내일의 행복은 오늘 하루를 어떻게 보냈는가에 달려 있다.

내가 하는 게 주류의 색깔과 맞지 않을 때

고집을 소신으로 밀어붙인 뚝심 : 마네

"모두가 '예'라고 할 때 '아니요'라고 할 수 있는 사람"이라는 카피를 내세웠던 한 기업의 광고를 기억한다. 이러한 입장 표명은 좋게 보면 소신 있는 행동이지만 조금만 삐딱하게 보면 소통이 불가한 고집스런 태도이기도 하다. 자기 주장을 바꾸지 않고 고칠 생각도 없으며 그렇게 버티는 못된 성미일 수도 있는 것이다. 그러니 고집이 소신이나 줏대가 될지 아니면 그저 몹쓸 고집으로 남게 될지는 순전히 그 사람 본인에게 달렸다.

내가 한창 전시기획을 하던 때다. 큰 갤러리에서 그야말로 거칠 것 없이 큐레이터 일을 하던 내게 늘 비교 대상이 되는 인물이 하나

있었다. 모 여성지에 나란히 기사가 실리면서 서로의 존재를 알게 되었을 뿐 개인적 친분이라고는 조금도 없었지만, 그런 그녀 때문에 등신이라는 말까지 들어야 했던 시절의 이야기다.

그녀가 바로 세상을 발칵 뒤집어놓았던 큐레이터 S씨다. "왜 자기는 그녀처럼 안 해? 그런 게 다 신뢰고 우정이고 뭐 그런 거 아닌가?" 그녀로부터 명품 백을 선물 받은 어느 기자가 보도자료만 달랑 들이밀던 내게 한 말이다. 성공의 상징인 명품브랜드 만년필에 비싼 다이어리까지 받은 대기업의 한 사외이사는 "그녀! 정말 대단해요. 모든 심사위원들에게 이렇게 정성을 다하니 어떻게 기회를 안 줄 수 있겠어요?"라며 밤새 작성한 나의 제안서를 책상 서랍에 쑤셔넣었다. 나는 예일대 박사라며 거짓말을 할 만큼 강심장도 못 되었고 육탄전을 벌일 만큼 몸매가 좋은 것도 아니었다. 여러모로 밀렸던 난 실력이 권력이라고 고집부리며 내 길을 갈 수밖에! 어느 순간부터 기자들은 그녀에게 열광하기 시작했고 마침내 그녀는 아주 귀하신 몸이 되어 발바닥에 땀나게 뛰는 나 같은 큐레이터는 감히 쳐다볼 수도 없게 되었다.

그래도 난 끝까지 실력으로 승부하고 진심을 통하게 하겠다는 고집을 굽히지 않았다. 돈뭉치 쥐어주는 작가는 조용히 돌려보냈고 촌지를 원하는 기자하고는 단절했다. 또 가능성 있는 작가에게는 진심을 다해 설득하였고 예산이 필요하면 로비보다는 제안서에 더 공을 들였다. 몇 년 뒤 그녀는 감옥에 갔고 나는 일본을 제치고 클림트의 한국 전시회를 기획했다.

지금 생각해보면 그 자존심 상했던 시간들을 떳떳하게 견딜 수 있었던 것은 순전히 나의 똥고집과 자존감 덕분이었다. 그렇다. 소신 있는 모든 결과들은 고집이란 단계를 거치기 마련이다. 고집불통이라고 욕을 먹기도 하고 외면 당하기도 하지만 정직한 시간이 그 고집에 생명을 주고 빛을 비춰주어 의미 있는 결실을 맺게 해주는 법이다.

미술사도 마찬가지다. 역사적으로 가장 인기 있는 인상주의 미술도 한 화가의 고집불통 성미 덕분에 탄생했다고 할 수 있는데 그 주인공은 바로 에두아르 마네Edouard Manet, 1832~1883이다.

시대의 변화가 고집에 불을 붙이다

마네는 세기말 급변하는 유럽 사회만큼 다양한 변화가 일던 유럽 화단에 절대적인 영향을 끼친 프랑스 화가이다. 왜 그가 그리 유명했을까? 에디슨처럼 전구를 발명한 것도 아니고 이순신 장군처럼 나라를 구한 것도 아닌데 '환쟁이'가 위대하면 얼마나 위대할까 하고 의아해하는 사람도 있을 것이다. 하지만 전구를 발명하고 나라를 구하는 일이 가능하려면 그런 사고를 할 수 있는 시대의 요구와 이를 실천하는 인간의 행위가 병행되어야 한다. 새로운 사고체계(생각하는 내용이나 방식)를 통한 물리적 결과물보다는 그 사고체계의 순수한 시각화가 언제나 앞서기 때문이다.

19세기 말은 지적 혼란이 충만하고 불안감도 높았던 까닭에, 미술계의 혁신적 변화도 작지 않았다. 무엇보다 그림을 어떻게 그릴 것인가에 대한 입장은 거의 개혁 수준이었다. 그림이란 마치 액자를 통해 창밖을 보듯이 사실감 넘치게 그려야 한다는 데 동의해온 그 오랜 시간의 연대감이 무너진 것이다.

소위 미술의 모더니즘이라 불리는 이런 현상은 놀랍게도 '캔버스(회화)는 평면이다.'라는 명제 한 줄로 시작한다. 평면인 화면에 사실감을 표현하려는 공간 착시의 테크닉은 거짓말이라는 맹랑한 사고인 셈이다. 이 명제를 실제 화폭으로 *끄*집어낸 여러 작가들 가운데 그런 흐름을 가장 고집스럽게 추구해온 작가가 마네다. 그가 그렸던 그림의 주제와 방식은 미처 변화를 따라잡지 못하고 있던 제도권 미술의 노여움을 살 정도로 혁명적이었다. 그렇다면 마네가 그런 고집불통이 된 데에는 어떤 이유가 있었을까? 과연 마네의 그 고집을 가능하게 했던 그만의 정당성은 무엇이었을까?

마네의 공명심이 부른 고집들

마네는 스스로를 그림의 혁명가로 여기는 것은 고사하고 자신이 대단한 뭔가를 해낼 사람이라고는 생각하지도 못했다. 그는 유복한 법률가 집안의 장남으로 태어나 가족의 신임과 사랑을 받으며 큰 어려움 없이 성장한다. 게다가 남다른 패션 감각에 매너도 훌륭했던 그는

사교계에서 인기가 많아 그의 주변에는 늘 사람들로 북적였다. 그래
서일까. 그는 자신에게 집중되는 인기를 자존감의 확인으로 여기며
그 인기를 잃지 않기 위한 일들에 공을 들인다. 그 가운데 화가 일은
그의 인기를 유지하는 데 꽤 괜찮은 직업이었다. 그래서 그는 화가로
서의 공명심을 키워가며 법률가나 행정가와 같은 권력으로서의 인
기가 아닌 자기 스스로를 발현시키는 아우라를 통해 유명해지고 싶
어한다.

　그의 화가로서의 공명심은 당시 화가들의 출셋길을 보장해주었
던 공모전 형식의 살롱전에 대한 집착을 보면 잘 알 수 있다. 그는 이
살롱전에서 주목받아 유명한 화가로 자리매김하기 위해 무려 스무
번이나 출품을 한다. 그렇다고 이런 고집과 열망이 그를 유명하게 만
든 것은 아니다. 그는 늘 살롱전에서 좋은 평가를 받지 못했다. 명성
을 얻기는커녕 6번이나 낙선한다. 나머지 당선된 수준도 입선 정도
였다. 한번은 출품작 때문에 그 누구도 받아본 적 없는 혹평과 추문
에 시달린 경우도 있어서 살롱전은 마네에게 오히려 불명예의 전당
이 된 셈이다.

　어찌되었든 마네는 그 일로 마음에 상처를 입고 일등을 하는 그
날까지 살롱전에 스무 번 출전이라는 기록을 세운다. 그런데 만일 그
가 이렇게 고집만 부리면서 세월을 보냈다면 오늘날 전 세계인을 설
레게 하는 미술사의 거장이 될 수 있었을까? 당연히 아니다. 자, 그
럼 자신의 생각을 바꾸거나 고치지 않았던 그의 성격이 대체 어떤
식으로 미술사의 물꼬를 터놓았는지 살펴보자.

부잣집 아들이 화단의 이단아가 되기까지

앞서 이야기한 내용들을 감안하면 마네가 그리 지각 있는 화가는 아닌 것처럼 보일 것이다. 부잣집 한량에 노는 것 좋아하고 게다가 화가로 유명해지고 싶어 안달이 난 사람이 무슨 대가로서의 자질이 있겠는가 하고 말이다. 그런데 모든 성공 스토리의 엔딩은 당사자의 성격으로 결판이 난 많은 사례처럼 마네 역시 부잣집 장남 성격이 미술사의 대사건을 만들어낸다. 어찌 보면 부자동네의 평범한 옆집 오빠가 미술사의 대박을 낸 것이라고나 할까? 아무튼 이는 오늘날 혁명적 화가라는 평가를 받는 화가 마네가 지닌 그 고집불통의 성격과 관련이 깊다.

가업을 이어 법률가가 되기를 바라던 부모님의 뜻을 꺾고 화가의 길을 선택한 마네는 역사화가 토마 쿠튀르의 문하에 들어가 화가 수업을 받는다. 그는 그곳에서 미술사의 영원한 고전인 신화와 성경을 주제로 눈에 보이는 공간감을 살려 그려내는 아카데믹한 훈련을 받는다.

그런데 마네는 그 화실을 나옴과 동시에 그동안 자신이 배웠던 모든 방식을 다 잊는다. 한 톨의 미련도 없이. 그리고 그동안 어찌 참았을까 싶게 완전히 자기 마음대로 그림을 그리기 시작한다. 자신에게 친숙하지 않은 성경이나 신화 속 주인공을 그린다는 것이 그에게는 여간 거북한 일이 아니었다. 그는 일상에서 만나는 사람들을 그리고 그들이 겪는 사건이 그림의 주제가 되어야 한다고 생각했다. 그것

이 살아있는 미술이라고 여긴 것이다.

역사화를 최상의 가치를 지니는 그림이라고 여겼던 당대의 사람들은 자신이 잘 아는 동네 사람이 등장하는 마네의 그림에 당혹스러움을 느꼈다. 게다가 마네의 그림에서 보이는 상황, 즉 주제라 불리는 것들은 더 가관이었다. 성서에 나오는 숭고미와는 거리가 멀고 얼마 전에 또는 엊그제 그가 겪거나 듣거나 본 일이다.

그리는 방식도 보는 이의 입을 떡 벌어지게 만든다. 대체 화실에서 뭘 배운 것인지, 그의 작품에서 공간감이란 금기라도 되는 양 등장인물과 사물이 하나같이 얄팍하게 떠 있는 듯이 보인다. 붓질도 자기 마음대로다. 어디는 얇게 칠하고 어디는 떡칠이 되어 있다. 그림의 주제나 기법, 심지어 모델까지 뭐 하나 기존의 관습에 순종적인 게 없는 것처럼 보였다.

화가 친구들이 그를 달래보기도 하고 사교계 친구들이 설득해보기도 했지만 마네는 꿈쩍하지 않는다. 오히려 이런 작품들을 공모전에 수시로 출품하고 떨어지면 투덜대고 또 출품하고 그러기를 반복한다. 그리고 사람들은 점차 그의 이런 일관된 태도들을 보며 마네를 화단의 이단아라고 부르기 시작한다. 19세기말, 전 세계 미술사의 메카라 할 프랑스 파리에서 아주 제대로 된 '꼴통 작가' 하나가 등장한 것이다.

인상주의에 불을 댕긴 마네의 고집

거듭 말하건대, 마네가 선배들의 방식에서 벗어나 마치 당대의 모더니즘적 사고체계에 따라 그림을 그린 것처럼 보이지만 사실은 그렇지 않다. 그의 그림은 어떠한 개혁의 의지로 제작된 것이 결코 아니다. 점점 변화하는 세상으로부터 영향을 받은 것도 아니고 새로운 시대가 도래했다며 혁명의 깃발을 든 청년은 더더욱 아니다. 정말이지 그는 그렇게 그리고 싶어 안달이 났을 뿐이고 그래서 죽어라 그렇게 그렸을 뿐이다.

든든한 집안 출신인 데다가 사교계의 인맥도 좋고 그림도 잘 그리니 마네 스스로가 조금만 성질을 죽이고 아카데믹한 그림만 그려 췄다면 살롱전에서의 순위권 입상은 물론이고 유명 화가가 되는 것은 따놓은 당상이었을 것이다.

하지만 마네는 여러 지인들의 조언을 들은 척도 안 했다. 모르긴 몰라도 그의 주변 사람들 중 몇몇은 그를 몹시 못마땅하게 여겼을 것이다. 하지만 그의 그런 고집 덕분에 우리가 20세기 다양한 모더니즘 회화에서 추상미술까지 만날 수 있는 것이다. 마네의 그 대단한 성질머리 덕분에 말이다.

시대의 주류에는 관심도 없이 자신의 곁에 있는 사람과 그들의 일상을 담아내겠다는 그의 고집은 점차 혁명적인 색깔을 가질 운명으로 움직인다. 이제 세상은 마네를 혁명적인 작가, 자신의 뜻을 굽히지 않는 소신 있는 시대의 화가로서 만들어간다.

마네는 무려 500점에 가까운 작품들을 제작했는데 정말 다양한 주제들을 다루었다. 물론 세속적인 내용의 그림들, 즉 일상이 담겨 있는 그림들이 압도적으로 많이 보인다. 대부분의 작품들은 공간감 없이 평면적이다. 붓질도 제멋대로이니 주제를 떠나서 일단 그의 그리기 방식은 늘 공격의 대상이 되곤 했다.

오래전에 한 주말 드라마의 타이틀컷 배경을 장식했던 그림이 있는데 얼마 전 배달전문 업체의 광고 이미지로도 등장해 한참을 웃은 적이 있다. 이쯤에서 무슨 작품인지 눈치챘을 것이다. 바로 〈풀밭 위의 점심식사〉다. 이 작품은 과거 대가들이 역사화로 그렸던 구도를 차용하고 있고 작품 사이즈도 제법 크며 마네가 추구하는 예술관도 잘 녹아 있다.

마네는 작품에 일상을 담겠다는 자신의 생각이 잘 드러난 이 작품을 살롱전에 출품한다. 마네는 이 작품이 엄청난 파장을 일으킬 것이라고는 생각도 못했다. 이 작품의 어설픈 원근법이나 균질하지 않은 붓놀림이 문제가 되었을 것 같겠지만 이런 것들은 비난받을 틈도 없이 등장인물들의 면면 때문에 난리가 난다. 작품 속 인물들은 모두 마네의 친구거나 잘 아는 사람들인데 구설수의 가장 큰 원인이 된 인물은 작품의 한가운데 옷을 다 벗고 무릎을 세워 앉아 있는 여인이었다. 이 여인은 바로 당대의 여류화가이자 모델로 활동하던 빅토린 뫼랑이다. 그녀는 세상이 다 알아주는 매력적인 여인으로 많은 부호들의 연인이자 정부이기도 했다는 설이 있다. 그런 그녀가 세련된 신사 앞에서 실오라기 하나 걸치지 않은 채 마님 다리를 하고 앉

에두아르 마네, 〈풀밭 위의 점심식사〉

1863년, 캔버스에 유채, 208 × 264.5 cm
오르세 미술관

아서는 관람자를 향해 당당한 표정을 짓고 있다. 그녀의 눈길을 피하고 싶은 그림 속 남자들은 현장을 잡히지는 않았지만 그림 속에 떡하니 뫼랑과 함께 등장했으니 과연 그들의 가정이 평탄했을지 실로 걱정될 지경이다.

아니나 다를까, 이 그림은 심사위원들에게 혹평을 받는다. 먼저 기술점수를 보겠다. '화면에 공간감 하나 없이 너무 평면적임. 제멋대로인 붓질은 그림을 뭉개놓은 것 같음. 너무 못 그렸음.' 그럼 주제를 다루는 작가 능력점수는 어떤가 보자. '너무 현실적이고 적나라함. 문란한 그림이 아닐 수 없음. 예술의 격을 추락시킨 그림임.' 이 대목에서 실소를 금할 길이 없는 게 너무 현실적이고 적나라한 것을 문제삼은 점이다. 명예를 중시하던 귀족들에게 사실을 바탕으로 한 이 그림이 부담스럽기는 하겠지만 그렇다고 이런 자백성 심사평을 해서라도 낙선시킬 것까지 있었나 싶다.

하지만 지난 비엔날레에서 홍성담 선생의 〈세월오월〉 작품 일화를 보면 당대의 제도권이란 예나 지금이나 강력할 수밖에 없다는 점에서 어느 정도 이해도 된다. 아무튼 이런 이유로 〈풀밭 위의 점심식사〉는 보기 좋게 낙선한다. 물론 이 작품은 나중에 살롱전에서 낙선한 작품들만 모아 전시하는 낙선전을 통해 대중에게 선보이게 되었고 미술관에 잘 소장되어 무사히 우리의 향유 목록에 등재되어 있다.

어떻게 보면 마네는 당대에 그냥 무명의 화가로 사라질 수도 있었다. 자신이 추구하는 예술세계를 한 치의 물러섬도 없이 추구하면서 아카데믹한 미술계에 끊임없이 도전해 골치 아픈 화가로 낙인찍

히고 그림 하나 내놓을 때마다 스캔들에 휘말리고 하니 작품이나 제대로 팔 수 있었겠는가. 많은 작가들이 생계형 작품 따로, 자신의 예술관을 고집하는 작품 따로 그리며 이중 플레이를 하는 것이 오늘날에도 당연한 일인지라 마네 역시 어느 정도 하다가 고집을 꺾을 법도 했을 것이다. 그런데 그는 끝까지 자기의 고집대로 그린다. 아니 그 후로는 더 센 작품들을 내놓는다.

〈올랭피아〉라는 작품을 보면 〈풀밭 위의 점심식사〉는 맛뵈기 수준이다. 아예 대놓고 매춘부의 얼굴을 그대로 그리면서 그녀의 일상을 주제로 삼는다. 근대 생활상을 보여주나 못해 왜 매춘부의 일상까지 보여주려고 했는지는 모르겠으나 마네에겐 흥미로운 주제였기에 선택했을 것이다. 워낙에 자기중심적인 사람이니 본인이 관심 있으면 세상과 상관없이 그냥 그렸다. 그리고 이 작품 역시 낙선한다. 여인의 시선처리가 불안하고 주인공 여성의 뒤에서 시중드는 흑인 여성의 묘사가 어린아이 수준이라며 심사위원들의 일격을 받는다. 특히 흑인 여성의 표현에 대해 혹평을 받는데, 이유는 이렇다. 하녀의 얼굴이 검은데 뒤의 벽지까지 시커멓게 색칠해놓아서 얼굴이 아예 배경에 묻혀 벽지의 일부로 보이니 그리다 말았다는 것이다.

이와 같은 '내 맘대로 그림'으로 인해 그는 결국 미술계의 이단아 혹은 무모한 혁명가라며 가십거리가 되었고 그에 대한 스캔들의 수위도 높아진다. 그래도 마네는 끄떡하지 않았다. 노블리스오블리제까지는 아니어도 가진 사람의 소신은 세상을 바꾸어놓을 수 있다는 것을 그를 통해 확인하게 된다.

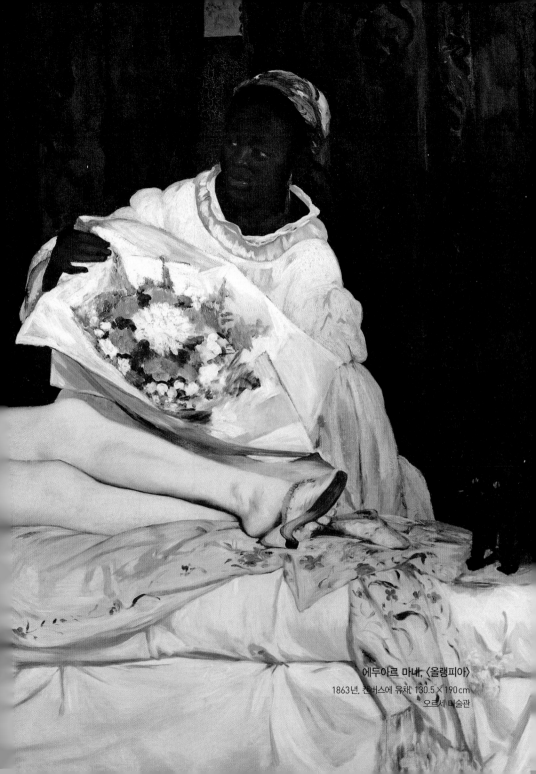

에두아르 마네, 〈올랭피아〉
1863년, 캔버스에 유채, 130.5×190cm
오르세 미술관

마네의 고집불통 그림들은 머지않아 인상주의 조짐을 보여주는 한 무리의 화가들을 통해 주목받는다. 그리고 마침내 마네는 인상주의에 대해 별반 관심도 없고 그들 무리에 들어갈 생각도 없었지만 자신의 작품들을 통해 인상주의 화가들에게 새로운 물꼬를 터주게 된다. 마네가 의도했든지 그렇지 않았든지 말이다.

인상파의 시조와도 같은 마네의 고집불통 성격은 새로운 화풍을 만들어내는 원천이 되었고 그 성격은 수차례의 난감한 상황들을 불러오기도 했지만 결국은 서양미술사의 최고 인기가도를 달리는 인상주의를 탄생시킬 수 있었다. 하지만 한 인간의 성격이 역사의 흐름을 바꾸어놓을 정도가 되려면 그에 수반되는 무수한 노력이 필요하다는 것을 잊어서는 안 된다. 마네의 고집불통 반항 기록들을 따라가다 보면 한 가지 명확한 것을 깨닫게 된다. 누구나 한 번쯤은 자신이 하는 일이 주변상황과 맞지 않아 반대에 부딪힐 때가 있다. 이때 자신의 고집이 아집이 아닌 소신으로 승화되려면 무엇보다 실력을 갈고 닦아야 한다는 것. 고집과 실력이 조화를 이룰 때 비로소 역사가 진보하고 인류는 진화하며 세상은 행복해진다.

여성혐오증을 그림으로 극복한 아이러니

자신을 지켜내기 위한 내숭 : 드가

'여성혐오증'은 일반적으로 문화비평 용어에 해당한다. 이는 여성혐오증을 특별한 병적 증상이라기보다는 일종의 문화현상 정도로 여긴다는 얘기다. 하지만 이 증상은 평범하지도 않을 뿐더러 여성을 지극히 싫어하는 태도라서 더불어 살기에는 좋을 것 하나 없는 정신적 상태다. 한마디로 개선이나 치료가 필요하다는 것이다. 그런데 이는 생각보다 쉽지 않다.

여성을 극단적으로 경멸하고 고유한 여성성에 대해 비관적 입장으로 똘똘 뭉쳐진 이 증상은 대부분 타고난 성격보다는 특정 경험에서 촉발된 심리적 충격으로 형성된 경우가 많기 때문이다. 이것이 바

로 트라우마다. 트라우마는 곪았거나 찢어졌거나 하는 실체 없이 어떠한 증상을 일으키는 심리적, 정신적 손상을 일컫는다. 이를테면 자라 보고 놀란 가슴 솥뚜껑 보고 놀라는 식이다.

　내게도 그런 경험이 있다. 대학 때 우리 과에는 여학생이 달랑 나하나였다. 당시 나는 연예인이라도 된 듯 노는 데 정신이 팔려 학업의 뜻은 고이 접어두었다. 당연히 성적은 눈뜨고 못 봐줄 지경이었다. 보다 못한 담당교수가 나를 붙잡아 앉혀놓고 격하게 꾸짖기를 "과에 달랑 하나 있는 여학생이 이렇게 공부를 안 해서 어떡합니까? 홍일점인데 창피하지도 않나요?" 하시며 내 자존심을 묵사발로 만드셨다.

　이번 기말고사에 승부수를 던져보겠노라 다짐한 나는 드디어 공부라는 것을 시작했고 마침내 기말고사 첫날 아침이 왔다. 실로 오랜만에 책상 앞에서 아침 해를 맞이했고 어느새 나는 노는 여자에서 우등생으로 변신해가고 있었다. 게다가 그날은 등굣길 버스 정류장에서 밤새 외운 내용들을 복기하는 기염을 토하기까지 했다. 학교를 향하는 버스가 보이자 주머니에 있는 좌석버스 회수권을 만지작대며 버스에 올라탔다. 그런데 우리 과 얼짱 조교님이 뒤 좌석에서 내게 손을 흔들고 있지 않은가. 이런 횡재도 오다니. 조교님의 시선을 의식하며 우아하게 회수권을 통에 넣고 사뿐히 걸음을 내딛었다. 그 순간 "거기 학생!" 하는 운전기사님의 카랑한 목소리가 내 뒤통수에 꽂혔다. 운전석 거울 속으로 한껏 치켜뜬 기사님의 눈초리가 심상치 않아 보였다. "왜요, 아저씨?" 기사님은 회수권 통을 향해 신경질적

으로 검지를 흔들어댔다. "이게 뭐냐고? 장난하나?" 그가 가리키는 손가락을 따라가보니 마치 회수권인 양 뻗어 있는 '대일밴드'가 보였다. 맙소사, 밴드로 버스 값을 지불한 것이다. 당시 회수권은 밴드와 흡사했다. 승객들은 킥킥대고 내 머릿속은 하얘졌다. 3~4초쯤 흘렀을까. 조교님이 조용히 오더니 버스승차권을 내주고는 다시 자리로 돌아갔다. 심장까지 화끈대어 자존심 전체가 화상을 입은 듯했다. 교수님 앞에서 뭉개졌던 자존심에 델 것도 아니었다. 그리고 나는 너무 창피해서 4년 내내 얼짱 조교님만 피해 다녔다. 기말고사? 뭘 쓰고 나왔는지 기억도 안 난다.

그때부터 이상하게도 어떤 교통수단을 이용하든 출발하기 전까지 티켓에 집착하는 버릇이 생겼다. 비행기 같은 경우, 탑승 직전쯤 되면 보딩패스 절취선이 너덜거릴 정도였다. 어쩌면 유쾌해 보일 만큼 별것 아닐 수 있는 사건이었지만 그 이후 티켓에 대한 집착은 그때의 예상치 못한 심적 충격에서 기인했음에 틀림없다. 이렇게 성인이 되어 겪은 사소한 일에도 요상한 습관이 만들어질 판인데, 어린 시절의 강한 심리적 충격은 인생을 흔들 만한 증상을 만들고도 남지 않겠는가.

인상주의의 시작을 장식했던 에드가 드가Edgar Degas, 1834~1917도 그러했다. 미술 작가에 관심이 있는 사람이라면 드가의 여성혐오증에 대해 한 번쯤은 들어봤을 것이다. 그리고 그의 여성혐오증이 아니러니하게도 무수한 여성 발레리나 그림을 탄생시키게 되었다는 것도 말이다. 그는 왜 여성을 끔찍하게 경멸하면서 굳이 여성들만 골라

서 그랬을까. 인상주의라는 미술사조로 분류되면서도 극구 자신은 인상주의자가 아니라고 주장했던 드가의 심리를 한번 쫓아가보자.

드가의 재능을 한눈에 알아본 앵그르

드가의 복잡한 심리 상태를 쫓기에 앞서 그가 어떻게 화가가 되었는지 잠시 살펴보자. 드가는 프랑스 파리의 부유했던 은행가 집안에서 맏이로 태어난다. 그는 엄격했던 은행가 아버지와 할아버지의 영향 아래 정규학업 과정을 마친 뒤 파리 대학교의 법학과에 무사히 입학한다. 동서고금을 막론하고 법학은 아주 골치 아픈 학문이다. 무수한 법조항을 외우고 현실에 오류 없이 적용해야 할 뿐만 아니라 감성보다는 이성에 집중하는 학문이니 어렸을 때부터 그림 그리기를 좋아했던 감성 충만한 드가에게는 어울리지 않았으리라는 점을 충분히 짐작할 수 있다. 게다가 화가의 꿈을 제대로 피력해본 적 없이 마치 법대를 원하는 양 속마음을 감추고 유년기를 보냈으니 그의 심리적 부대낌에 더욱이 공감이 간다.

그러던 그가 과감한 결정을 내린다. 열여덟 살에 대학입학시험을 치른 뒤 돌연 한 화가의 화실에 들어간 것이다. 이때부터 그는 법대와 화실에 양다리를 걸치면서 화가의 꿈을 펼칠 기회를 잡는다. 그러다가 그는 과감히 법 공부를 접고 화가의 길을 선택하게 되는데 그 계기가 된 인물이 바로 장 오커스트 도미니크 앵그르이다. 앵그르는

당시 프랑스의 역사화가로 명성이 드높던 작가다. 앵그르는 어느 날 드가가 수련하던 화실을 방문하게 되고 그러면서 이 둘의 운명적 만남이 이루어진다. 드가의 미술 실력은 뛰어났던 터라 루브르 박물관의 모사화가로 등록되기도 해서 화실에서는 드가가 나름 유명세를 타고 있었다.

드가의 여든세 해라는 짧지 않은 인생을 돌이켜보면, 젊은 시절 앵그르를 만나게 된 순간부터 거의 60여 년을 그림에만 매달리게 되었으니 앵그르와 드가의 만남은 미술사의 중요한 한 장면이라 할 수 있다. 사실 드가는 소심하고 내숭이 심해서 그렇지 어느 대가에 뒤지지 않을 만큼 천재적인 화가로서의 면모를 갖춘 작가이다. 게다가 법대에 입학할 만큼 명석하기까지 했다. 그런 그를 한눈에 알아본 사람이 앵그르이다.

자신의 제자가 운영하던 화실을 방문한 앵그르가 그런 드가를 허투루 보고 넘길 리 없었다. 할아버지 앵그르는 어린 드가를 직접 가르칠 정도로 그에 대해 남다른 애정을 보이며 미술사에 길이 남을 조언을 한다. "선에 충실하거라. 삶에서, 기억에서 더 많은 선들에 충실하거라. 그러면 너는 정말 훌륭한 화가가 될 것이다." 이 조언은 마치 드가의 운명을 예견한 것처럼 그의 화가 인생을 뒤덮는다.

오늘날 드가를 일컬어 최고의 데생화가라고 평가하는 것도 바로 이러한 앵그르의 조언 덕분이라 할 수 있다. 드가의 작품이 어느 인상주의 작품들보다도 정교해 보이는 이유는 무수한 선들을 환상적으로 잘 다루고 있기 때문이다.

물론 드가가 처음부터 인상주의 화풍으로 그림을 그린 것은 아니다. 정확하고 명료한 선들로 세밀한 묘사를 완벽하게 해냈던 앵그르가 드가의 첫 멘토였으니 당연히 드가의 초기 작품은 앵그르의 역사화를 닮아 있다. 인상주의 작가로 알려진 드가가 원래는 역사화가를 꿈꾸었던 것이다. 그가 첫 살롱전에 출품했던 작품을 보아도 전형적인 앵그르의 역사화풍을 확인할 수 있다.

하지만 드가는 아주 복잡다단한 내면적인 성향의 사람이었다. 엄격한 가풍에 따라 어른들의 말에 순응하도록 교육받아왔으니 자신의 욕망을 그리 쉽게 드러내지 않는 성품의 소유자였다. 원하는 순간이 올 때까지 자신의 욕망을 잘 감추어두었다가 때가 이르면, 자신이 원하는 것을 사부작대면서 시도한다. 아주 전형적인 내숭쟁이들의 행보다. 역사화의 대가인 앵그르의 제자로서 역사화가가 되는 것이 당연하게 여겨졌을 법한데, 뜻밖에도 드가는 훗날 루브르를 떠나서 오페라 극장이나 카바레로 발길을 돌리게 된다. 그것도 바로 내재된 드가의 욕망이 때를 만났기 때문이다.

그는 자신이 사는 시대에 관심이 많았던 작가다. 과거, 즉 역사보다는 현실의 삶에 관심이 집중되어 있었다. 앵그르가 조언한 선의 미학이 자신의 미학과 일치했지만, 그것을 역사가 아닌 생활상으로 표현해내려면 역동적인 움직임이 타당하다고 생각했던 것일까. 그는 공연예술을 자신의 미학을 승화시키는 그림의 대상으로 삼기로 한다. 이제 드가는 그 무엇보다 역동적이었던 카바레 발레리나의 몸짓과 노동을 하던 여성들을 통해 자신의 화풍을 본격적으로 드러내기

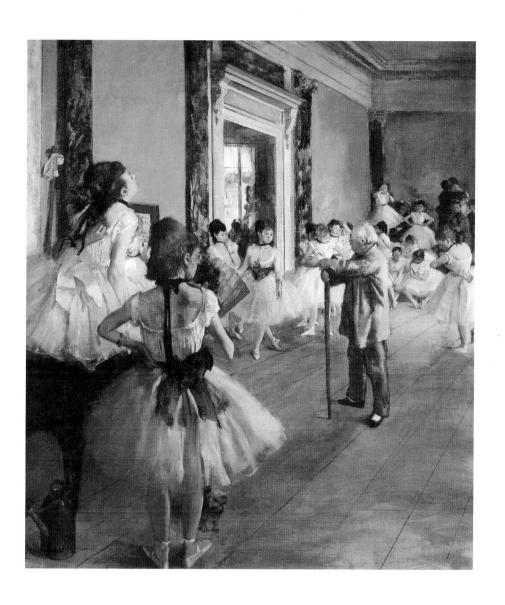

에드가 드가, 〈발레수업〉

1873～1876년, 캔버스에 유채, 85 × 75 cm

오르세 미술관

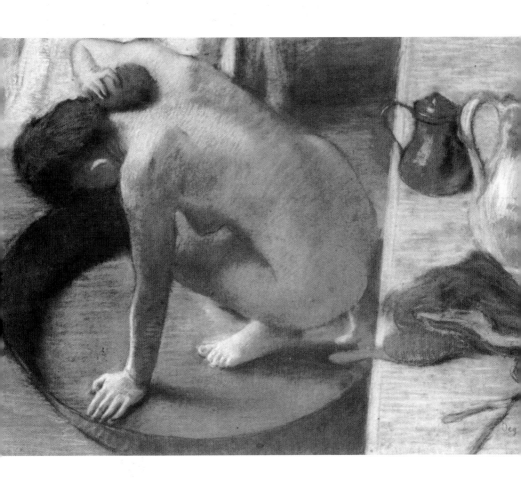

에드가 드가, 〈욕조〉

1886년, 파스텔, 60×83cm
오르세 박물관

시작한다.

그런데 드가의 이런 작품들을 보면 특이한 점이 있다. 특히 발레 그림들에 등장하는 발레리나들은 딱히 누가 누구인지 알 수 없게 그려져 있다. 눈 코 입이 흐릿한 것이 좀 냉정하게 말하면 나병癩病에라도 걸렸을까 싶은 인물도 있다. 더군다나 그들의 포즈는 어떠한가. 마치 노동자처럼 어려운 일을 하고 있는 모양새다.

스무 명이 넘는 발레리나가 등장하는 〈발레수업〉에도 고난이도의 몸짓을 취하고 있는 발레리나들이 힘든 노동을 하는 듯한 모습으로 아주 담담하게 그려져 있다. 그 발레리나들에 대한 애정은 별로 없어 보인다. 애정은커녕 혹시 여성들을 혐오하는 것은 아닌지 의심스러울 정도로 감정이 절제되어 있다. 그의 작품들은 따스하고 몽환적인 색채와는 달리 등장 여성들의 몸짓에만 몰입해 있을 뿐 작가의 감정은 냉랭하다.

게다가 〈욕조〉라는 작품에 등장하는 쭈그려 앉아 있는 여성의 뒷모습은 언뜻 보기에도 작가가 몰래 훔쳐보고 있는 형상이다. 여성 재봉사, 세탁부와 같은 노동자들을 그릴 때도 마찬가지다. 모델을 향한 작가의 애정보다는 자신의 미학을 화폭에 승화시키려는 의지가 더 강해 보인다.

모델과 화가의 심리선이 단절되어 있는 그림이 흔하지 않은 것을 감안하면, 이러한 작가의 태도에는 분명 그의 남다른 심리적 요소와 연관이 있을 것이다. 과연 무엇일까? 이제, 내숭떨기로 타의 추종을 불허하는 화가 드가의 남다른 심리 속으로 들어가보자.

드가의 복잡미묘한 심리를 만나다

모더니즘 작가 중에서 여성을 멀리한 작가는 많지 않다. 오히려 작품에 영감을 주는 뮤즈나 영혼의 동반자라며 여성을 가까이한 작가들이 훨씬 많다. 그런 작가들 사이에서 여성을 혐오하는 성향의 드가는 별종이다. 그는 평생을 독신으로 살았다. 그러면서도 주로 여성을 모델로 그림을 완성시켰으니 그의 행보는 참으로 별난 구석이 있다.

그런 그에게는 말 못할 사정이 있었다. 어릴 적 모친의 외도를 알아버린 것이다. 게다가 그 외도의 상대가 다름 아닌 드가의 삼촌이었다고 하니 참으로 뒤로 자빠질 노릇이 아니겠는가. 이런 까닭으로 드가는 여성 자체에 대한 불신을 지닌 채 성장하고 평생을 독신으로 살며 여성을 혐오하게 된다.

드가가 발레리나들을 몰개성화시킨 것도, 그녀들의 아름다운 몸짓을 일일 노동자의 노동으로 격하해놓은 것도, 여성 노동자들의 불편한 모습들을 거칠게 표현해놓은 것도 모두 여성에 대한 일종의 테러 비슷한 행동이었을 것이라는 평가가 바로 그런 심리적 이유 때문이다. 선의 미학을 표현할 무수한 대상들 가운데 굳이 아주 낮은 계급의 여성 노동자나 당대에는 매춘 여성이나 진배없던 발레리나들을 모델로 선택한 것 역시 이러한 심리의 발로라는 것이다. 꽤 타당해 보이는 주장이다. 나 역시 그런 심리가 드가 특유의 작품을 탄생시키는 핵심이었고 그로 하여금 서양미술사에서 중차대한 작가가되는 주요한 원인이었다는 주장에 동의한다. 다시 말해 드가의 여성

혐오증이 그를 인상주의의 대표적 작가로 등극시키는 데 무한한 기여를 했다는 데 이견이 없다.

그런데 여기서 뜻밖의 문제가 제기된다. 드가가 스스로를 인상주의자라고 인정하지도 않을 뿐더러 인상주의자들의 야외 광선을 중시하는 외광파적인 그리기 태도를 때론 맹렬히 비난하기 때문이다. 인상주의 화가들과 친분도 있었고 여덟 번에 걸쳐 개최되었던 인상주의 전시회에 무려 일곱 번이나 출품했으면서도 왜 드가는 스스로를 인상주의 화가라고 인정하지 않았을까? 그는 "정부는 인상주의 회가들이 밖에서 그림을 그린다는 그 현장에 나가서 그들을 감시해야 한다."고 할 정도로 인상주의의 작업 태도에 강력한 불신을 보인다.

인상주의란 무엇인가? 시간의 흐름에 따라 긴박하게 변화하는 햇빛 아래의 대상들을 순간적으로 포착하여 그리는 것이다. 따라서 일단 밖에 나가 그려야 말이 되고 그래서 인상파를 다른 말로 외광파라고도 한다. 이 작가들은 직접 이젤을 들고 밖으로 나가 시간의 흐름에 따라 바뀌는 변화무쌍한 자연을 직접 보고 그렸다.

어린 시절 학교마다 소풍처럼 열렸던 사생대회를 기억해보면 더 잘 이해가 될 것이다. 화판과 화구가방을 들고 고궁의 정원으로 들어선 학생들은 언제나 물가 쪽으로 인도된다. 정자가 하나 있고 그 주변으로 크고 작은 연못들이 있으며 연못가에는 키 큰 활엽수들이 즐비하게 늘어서 있다. 나뭇잎 사이로 비추는 햇빛은 그림자를 만들었다 없앴다 하며 반짝대기도 하고, 수면 위에서 반사될 때는 빛을 부서내기도 한다. 그런데 잘 생각해보라. 야외 사생대회를 마치고 난

오후쯤 되면 종일 햇빛에 노출되었던 눈은 그 빛들이 망막에 남겨놓은 검은 반점들을 따라다니느라 거북스러웠을 것이다. 밖으로 뛰쳐나간 대부분의 인상주의 화가들도 그랬을 것이다. 그런데도 그들이 있는 그대로 보이는 그대로 외광을 표현하는 데 게을리하지 않았던 것은 바로 이러한 태도가 인상주의라는 미술사조의 핵심을 가로지르기 때문이다. 한마디로 바깥에서 그림을 그렸던 것은 햇빛을 그림 속으로 끌어들이고자 했던 인상주의 작가들의 욕망인 셈이다.

그런데 드가는 이러한 원칙 그 자체를 부정하고 나선 것이다. 미술사 계보에 따르면 드가는 작가의 시대정신은 물론이고, 그림의 선이나 색채, 활동 시기까지 모두 인상주의와 딱 맞아떨어진다. 그런데도 드가가 인상주의를 거부했던 것에는 분명 사연이 있는 듯싶다. 그의 모든 그림이 실내에서 그려졌음에도 인상파적인 화필이 뚜렷한 것을 설명하기 위해서는 그의 여성혐오증적인 심리만으로는 불충분하다.

이쯤에서 드가가 꽤나 내숭이 심했던 사람이었음을 기억해낸다면, 그가 숨기려는 무언가가 집힐 것이다. 드가가 어떤 내숭으로 자신의 작업을 방어하려 했는지 보려면 그가 군인이었던 시절로 거슬러 올라가야 한다. 1870년, 서른여섯 살이 되는 해에 드가는 파리에 주둔하고 있던 부대에서 복무를 한다. 그곳에서 그는 소총연습을 하게 되는데, 이때 그는 자신의 시력에 상당히 문제가 있음을 알게 된다. 자신의 시력은 물론 안구 자체가 건강하지 못함을 알게 된 것이다. 시각예술을 하는 화가에게 시력에 문제가 있다는 것은 손을 쓸

수 없는 것만큼이나 심각한 것이다. 남은 평생을 눈 건강에 대한 걱정으로 살았을 정도니까 말이다. 시력이 좋지 않았으니 눈이 부셔서 햇빛도 잘 볼 수 없었고 빛을 받는 대상들을 순간적으로 화면에 표현해내기는 더 힘들었을 것이다.

그렇다면 이토록 인상주의적인 태도 자체가 불가능했음에도 그는 왜 인상주의 전시회에 참가했을까? 여기에도 우리의 드가표 내숭 하나가 보태어진다. 드가는 미국 뉴올리언스로 여행을 간 적이 있다. 뉴올리언스는 드가의 외가댁이 있는 곳이기도 하다. 외삼촌이 운영하던 복화 공장에서 18명의 역동적인 인물들이 마치 작품 전체를 움직여놓는 듯 제작된 작품 〈뉴올리언스의 목화 공장〉이 바로 이곳에서 완성된 것이다.

사실 드가는 경제적으로 넉넉하지 못했다. 이 작품이 드가가 유일하게 미술관에 팔았던 것인데, 그 이유는 그가 워낙에 미천한 직업의 여성들만 골라서 그렸던 탓이었다. 그의 작품을 살 만한 사람들조차 그것을 마땅하게 걸어놓을 데가 없으니 사기를 주저했고 그래서 드가의 작품판매는 꽤 저조한 편이었다.

그런 그에게 경제적 곤란이 겹치게 되는 일이 일어난다. 미국 여행을 마치고 나름의 성과도 있어 기분 좋게 파리로 돌아왔지만 이듬해 부친이 사망하여 장남으로서 처리해야 할 일이 산더미인데 엎친데 덮친 격으로 빚쟁이들까지 들이닥치게 된다. 동생이 사고를 제대로 쳤던 것이다. 결국 드가는 남은 작품을 팔아치우기에 바빴고 그나마도 돈이 모자라 당시 작품판매가 이루어졌던 전시회에 참여할 수

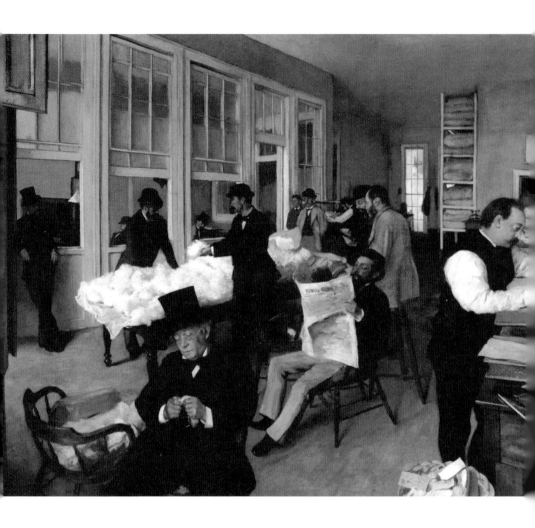

에드가 드가, 〈뉴올리언스의 목화 공장〉

1873년, 캔버스에 유채, 73 × 92 cm
포 미술관

밖에 없었다. 이렇듯 인상주의 전시회에 참여한 것도 그런 속사정이 있었던 셈이다. 그의 모든 행보에는 어쩌면 이리도 복잡한 심리와 사건들이 연관되어 있었을까 싶다.

그러고 보니 드가의 작품 중에 발레 포즈를 취하고 있는 소녀 조각상이 생각난다. 그 작품은 나이가 들어가면서 시력이 극도로 나빠진 드가가 조각을 통해 자신의 예술세계를 이어간 끝에 나온 결과물이었다. 그러나 조각상에 뜬금없이 천으로 된 옷을 입히는 등의 이상스런 행동을 함으로써 당대 비평가들의 혹평을 사는 결과를 낳기도 한다. 드가는 화가로서의 말년도 그리 순탄치 못했고 기리에서 쓸쓸하게 사망한다.

드가는 분명히 미술사의 중요한 사조인 인상주의의 대표 작가다. 그러한 그가 만일 자신의 여성혐오증이나 심각한 시력 문제 혹은 부채 상황들이 남들에게 적나라하게 드러났었다면 어땠을까. 중차대한 작가가 되기도 전에 사람들로부터 정신병자나, 화가로서의 부적격자나 아니면 장사꾼으로 폄하되었을 것이다. 억지스럽게도 그의 내숭 덕분에 우리는 또 하나의 미술사 대가를 가질 수 있게 된 것일지 모른다. 여성혐오증이 드가의 작품을 이해할 수 있는 핵심이라 할 수 있지만 이와 함께 그가 자신을 지켜내려 했던 내숭 또한 범상치 않은 인상주의의 한 단면을 만들어낸 아주 특별한 성격임을 기억해야 할 것이다.

감정의 기복이 너무 심해 힘들 때

우울, 가장 강력한 감정의 공감 : 고흐

중학교 때 외할머니께서 췌장암으로 돌아가시기 전에 우리 집에서 함께 지내신 적이 있다. 워낙 이야기하기를 좋아하셨던 터라 책상에서 공부하고 있는 내 뒤통수에 대고 늘 이런저런 말씀을 하셨다. 그 중에 지금도 잊을 수 없는 이야기가 하나 있다. 남자 이야기였다. 외할머니의 경험담이었는지는 알 수 없지만, 돌이켜 생각해보면 참으로 중요한 말씀이셨다. "남자를 불쌍하다고 만나주면 안 되는 겨. 그 남자를 사랑한다고 착각하기 딱 좋은 게 불쌍한 남자 만났을 때 드는 생각이여. 알겄지, 아가? 여자는 그저 남자를 잘 만나야 하는 겨. 꼭 명심햐." 시집가려면 한참이나 남은 중학교 손녀에게 유지처럼 남

기신 말씀이다. 밖에만 나가면 노숙인에게 외투를 벗어주거나 지갑을 털어주고 오는 손녀가 꽤나 걱정스러우셨던 모양이다.

외할머니께서 하신 이 말씀을 가만히 되새겨보면, 인연을 트는 과정에서 연민이나 동정의 감정에 휩쓸리지 말라는 경고였음을 알게 된다. 상대의 불행을 통해서 자신의 존재감을 확인하는 연민이 사랑으로 자라기는 힘들 것이고 비천한 사람을 향한 애처로운 감정이 동정 그 이상이 되기도 힘들 것이다.

그런데 의외로 많은 사람들이 이런 감정을 느낄 때 혼란에 빠진다. 엉뚱하게도 의리라는 감정이 개입되기 때문이다. 사람과 사람 사이에 '으리으리한' 의리가 있어야 살 만한 세상인 것도 맞고 사랑하는 사람들 사이의 의리도 참 중요하다. 그런데 이 의리가 사랑인 척하는 연민이나 동정심에 힘을 실어주는 경우가 많으니 곤란한 일이 아닐 수 없다. 꼭 여자의 경우에만 해당되는 것은 아니다. 연민과 동정을 사랑으로 착각하는 경향은 남자들도 마찬가지다. 의리가 사나이의 덕목이라고 믿는 남자들이니 더욱 그러하리라.

아무튼 여성이든 남성이든, 남녀 사이의 사랑은 그 시작이 어떤 감정이었는지에 따라 운명이 달라진다. 본질과는 상관없이 핑크빛 사랑의 운명은 사랑하는 당사자들의 감정이 무엇이냐에 따라 비극이냐 해피엔딩이냐로 갈라지는 것이다. 내 앞에 서 있는 사랑이 단순한 동정심인지 아니면 내 모든 것을 변화시켜내는 힘인지 그 감정의 시작을 깨달아야 적어도 비극은 막을 수 있을 텐데, 그러기가 생각보다 쉽지 않다.

더 비극적인 것은 나와 상대의 마음이 서로 다를 때이다. 자신을 만나기 전에는 불행해 보이던 여인이 자신을 만나고부터 행복해 보인다고 치자. 원래 사랑이란 함께 있으면 행복하고 떨어져 있으면 불행한 것 아니겠는가. 그러나 문제는 여기에 있다. 불행해 보이는 여인에 대해 가여운 마음이 들어 시작한 인연이었는데 그 여인이 행복해 보인다면 처음에 그녀에게 느꼈던 애틋한 감정은 언제든 사그라질 수 있다. 그녀의 불행 속에서는 자신이 있어야 할 이유가 명확했지만 그녀가 행복해졌다면 더 이상 그녀 곁에 있어야 할 이유가 없는 것이다.

그런데 그녀가 행복해진 이유가 그 남자 때문이었다면 어쩌겠는가. 불쌍한 여자에게 연민의 감정을 가진 남자를 향해 그 여자는 사랑의 마음을 키웠다면 말이다. 이를 모르는 상태에서 관계를 지속하다 보면, 남자는 언젠가 당황스런 상황을 맞게 된다. "왜 나를 오해하게 만들었어?"라든가 "그냥 모른 척하고 지나가지 왜 내 인생에 함부로 들어와서 날 이렇게 비참하게 만들어"라든가 하는 비난을 받으며 순식간에 남자는 배신자가 될 것이다.

이처럼 불쌍한 사람에게 갖는 감정은 짐짓 상대방에게 오해를 불러일으킬 수 있다. 그렇기 때문에 불쌍한 상대에게 마음을 열 때는 매우 조심스러워야 한다. 쉽게 연민의 감정을 갖고 함부로 정을 주면 비극적 인연의 화근이 된다.

대개 감정기복이 심한 사람들의 특징을 보면, 매우 즉흥적이고 다혈질이며 열정적이다. 그리고 조금이라도 새로운 것이 나타나면 앞

뒤 안 가리고 폭 빠져서 감정을 과하게 소모해버리는 경향도 있다. 헤프게 감정을 쏟으며 맺은 인연은 생각보다 심각한 문제를 안겨주는데 전 세계에서 가장 인기 있는 인상주의의 대표작가 빈센트 반 고흐Vincent van Gogh, 1853~1890가 대체로 그러한 인물이다. 그렇다면 고흐의 헤픈 마음과 감정조절 불능의 상태들은 과연 어떠한 결과를 낳게 되었는지 한번 살펴보자.

기뻤다가 슬펐다가

고흐는 자신의 귀를 자를 정도로 괴팍한 성격으로 유명한 화가다. 하지만 렘브란트 이후 네덜란드 최고의 작가이자 우리나라 사람들이 가장 사랑하는 화가가 바로 고흐이다. 그는 양극성장애라는 정신질환이 의심될 정도로 아주 별난 성격의 소유자였다. 그런 그가 어떻게 서양미술사 최고의 작가로서 우리의 가슴에 남게 되었는지 인간 고흐에 대해 알아보자.

　고흐는 네덜란드 북쪽의 작은 마을에서 목사인 아버지와 그림 그리기를 좋아했던 어머니 사이에서 장남으로 태어난다. 그리고 4년 뒤에는 고흐 인생에서 가장 중요했던 사람, 동생 테오가 태어난다. 고흐는 어려운 집안 살림 때문에 15세에 학교를 그만두고 구필화랑이란 곳에서 판화를 복제하여 파는 일을 한다. 구필화랑은 당시에 여러 도시에 지점을 냈는데 고흐는 헤이그, 런던 등지의 지점에서 근무

하다가 파리 지점으로 발령을 받아 그 후 파리에서 살게 된다. 바로 이곳에서 고흐는 파란만장한 화가로서의 첫 인생을 시작한다.

하지만 그는 예전 런던에 살 때 푹 빠져들었던 이상한 신비주의에서 벗어나지 못하고 직장생활에도 문제가 생겨 어쩔 수 없이 그만두고 그 후 목사가 되볼까 궁리를 하기도 한다. 나중에 할 이야기이긴 하지만, 고흐의 이러한 오묘한 성향 때문이라도 그가 성직자가 되었으면 오히려 더 좋았을 수도 있겠다는 생각이 든다. 그러나 바로 그 성향 때문에 고흐에게 막상 성직자가 되는 길은 애초부터 요원한 일이었다. 과연 어떤 성향이었을까? 고흐는 고질적으로 연민의 감정을 사랑과 혼동하곤 했다. 이러한 성향은 그의 타고난 성격과 만나면서 한층 더 골치 아픈 결과를 낳는다.

그는 감정기복이 심하고 과격했다고 한다. 성직자의 꿈이 무산되고 구도자의 길이 물 건너가자, 고흐는 스스로를 구원하는 길은 화가가 되는 것이라고 결론 내린다. 그런 생각에 따라 본격적인 그림 수업을 받지만 바로 그 성격 때문에 툭하면 공부하던 화실에서 쫓겨난다. 어울림이 불가능한, 완벽한 자기 세계에서만 살던 작가 고흐는 결국 혼자서라도 화가가 되기로 결심하고 브뤼셀로 떠난다. 이곳에서 그는 밀레의 화집 등을 보면서 매우 진지하게 독학으로 그림을 배운다. 그러나 그의 천재성이 주변에서 인정을 받기도 전에 그는 자신의 성향으로 인해 여러 문제들을 일으키고 만다. 특히 여성과 관련된 문제가 많았는데, 이상하게도 고흐는 곤경에 빠진 여인에게 쉽게 빠져들곤 했다. 예를 들면 남편을 잃고 실의에 빠져 있는 여성을 사

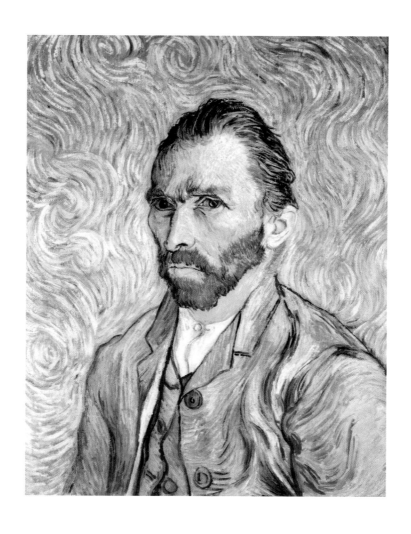

빈센트 반 고흐, 〈자화상〉
1889년, 캔버스에 유채, 65 × 54.2 cm
오르세 미술관

랑하게 된다거나, 불쌍한 매춘부와 동거를 해주면서 기둥서방 노릇을 하기도 했다.

고흐의 여자문제는 그의 어머니나 남동생 테오 속을 꽤나 썩인다. 결국 고흐는 가족들 보기도 조금 창피해서 동거하던 매춘부와 헤어질 결심을 하고 일단 그녀와의 이별을 감행한다. 그러나 이별 후 고흐는 그 여인을 버렸다는 죄책감으로 괴로워한다. 헤어질 때마다 죄책감에 시달리는 성향은 감정기복이 심한 사람의 전형인데, 오는 인연 안 막고 가는 인연 안 잡다가 어느 날 갑자기 자신의 잘못을 깨닫고 죄책감에 시달리는 것이다. 사실 연민의 감정에 매번 마음을 점령당하는 사람들은 타인의 불행에 감정이입된 상태에서 존재감을 확인하는 상황을 반복적으로 만들어낸다. 이는 연애에서든 다른 인간관계에서든 그대로 시간을 보내게 되면 정신질환의 증상으로 이어질 수도 있다. 고흐가 바로 그러했다.

기록에 따르면 고흐는 '양극성장애'라는 병명의 정신적 문제가 있었는데 이는 일종의 조울증이라고 할 수 있다. 조울증은 겪고 있는 당사자에게도 그것을 바라보는 타인에게도 모두 힘겨운 질병이다. 이유 없이 사납게 화를 냈다가 갑작스레 자비로워지는 사람을 다중성격자라고 하는데 고흐가 그랬던 것이다. 그러나 모순적이게도 그의 불완전한 정신질환적 성향은 오늘날 미술사 최고의 작품을 낳는 토대가 되었다. 그가 자신의 걷잡을 수 없는 감정기복을 그림을 통해 다스릴 수 있었다는 것에 감사할 뿐이다.

그래서 그의 그림들을 보면 아주 밝고 명랑한 색채의 작품들이

있는 반면에 〈감자 먹는 사람들〉처럼 비참하고 암울한 작품들도 있는 것이다. 〈감자 먹는 사람들〉을 보면 비루하다는 말이 딱 어울릴 것 같은 등장인물들에 분위기는 소름끼치게 음산하기까지 하다. 서로 상반된 분위기의 그림들이 거의 비슷한 시기에 혹은 동시에 그려진 것은 다 그의 독특한 정신상태와 관련이 있어 보인다. 탁월한 그림솜씨와 독학으로 터득한 자신만의 예술세계가 바로 고흐의 이러한 정신세계와 맞물려 고흐만의 명작이 탄생할 수 있었던 것이다.

고흐의 고장 난 분노조절

고흐의 양극성장애가 작품들에 직접적인 영향을 끼쳤음은 명백하다. 물론 그의 특별한 정신적 상태만이 고흐의 작품세계를 구축했다고는 할 수 없다. 사실 고흐는 그림에 대해 매우 열정적으로 탐구했던 작가다. 명화들에 대한 연구는 기본이었고 당시 유럽에 유행하던 일본의 채색목판화에 대한 관심이 유달리 집요했다. 당시 일본은 도자기 수출국가로 명성이 높았는데 먼 유럽까지 도자기를 보내기 위해 주로 배편을 이용했다. 일본은 도자기가 풍랑 속에서도 깨지지 않고 잘 도착할 수 있도록 도자기 하나하나를 신문지에 싸서 보냈다. 그런데 이 신문이 일본의 그림 세계를 유럽에 알리는 수단이 되는 엉뚱한 일이 벌어진다. 일본 신문에 자주 실리던 채색판화, 즉 우키요에가 유럽에 신선한 충격을 준 것이다. 단순한 색채의 면들이 과감

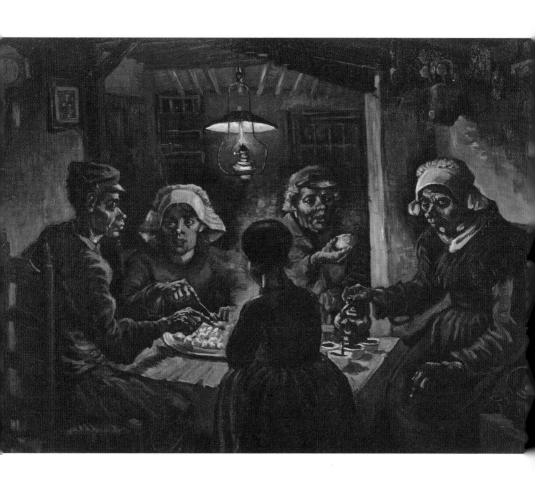

빈센트 반 고흐, 〈감자 먹는 사람들〉

1885년, 캔버스에 유채, 82 × 114 cm
반 고흐 미술관

하게 채워져 있고 무엇보다 공간감을 제거하고 평면적인 그림 위에 부유하는 인물들이나 오브제를 등장시킨 기법은 새로운 경향으로 전도되던 유럽의 미술계에서 큰 관심을 끌었다.

고흐도 일본의 우키요에에 관심을 보인 작가 중 한 명이었다. 대개 양극성장애를 가진 사람들은 한 가지에 몰입하면 그것이 갑자기 싫증나서 집어치울 때까지 깊이 집중하게 되는데, 이는 그 일을 하는 것이 한없는 기쁨을 주기 때문이다. 기쁨과 슬픔, 이 양극의 감정을 왔다갔다 하는 것이 일반적인 조울증인데 조기와 울기가 나뉘는 상대에서 이떤 집착의 증상은 조기에 해당된다. 일본의 재색판화에 대한 고흐의 관심 역시 그러한 조기에 해당되는 증상으로 단순한 그림에서 시작된 관심이 점점 동양철학으로까지 깊어져갔다. 아예 채색판화를 흉내 낸 자화상도 그렸다.

그러던 어느 날 고흐는 불현듯 아를르로 이사를 떠나는데, 이는 고흐와 친분이 있었던 로트렉의 조언 때문이었다. 로트렉은 어린 시절 요양 차 머무른 적이 있는 프랑스 남부의 기후에 대해 이야기하면서 이 기후가 일본의 기후와 비슷할 것이라며 무심결에 그곳으로의 여행을 고흐에게 추천한 것이다. 이곳이 바로 고흐의 인생에 지대한 영향을 끼치게 된 운명의 마을 아를르이다.

사람의 인생을 보면 참으로 별것 아닌 것 하나로 큰 변화를 맞게 되는 경우가 많다. 고흐의 기벽을 한마디로 정의해버린 사건이 바로 이 아를르에서 일어났고 그의 정신적 상태를 가장 드라마틱하게 보여주게 되는 장소도 아를르이다. 고흐의 아를르 체류 시절에는 조울

증의 조기 상태가 꽤 오래 지속되었던 것으로 보인다. 보통 조울증의 조기에는 비정상적으로 강하게 흥분을 한다든가 떠들썩하고 허풍이 심해지며 과대망상 증세가 나타난다고 하는데, 이는 고흐가 아를르 시절에 보였던 여러 가지 양태와 유사하다.

그는 커피와 압상트라는 술에 중독되어 늘 흥분 상태에 있었고 심지어 아무 여자하고나 잠자리를 하다가 매독에 걸리기도 했다. 또한 동네 사람들과 툭하면 싸워서 소란을 피우고 어떤 때는 과대망상 상태로 물감을 마구 먹는 바람에 탈이 나서 병원에 실려가기도 했다. 동네 사람들이야 고흐가 이러한 양극성장애를 겪고 있는지 알 턱이 없으니 그는 그저 아를르의 괴팍한 인간으로 소문나 있었다. 바로 이러한 상황에서 고흐의 그 유명한 귀 절단 사건이 벌어지게 된다.

고흐가 기행으로 악명이 높아지자 보다 못한 테오가 걱정스런 마음에 평소 알고 지내던 고갱에게 고흐 좀 한번 들여다봐달라고 부탁한 것이 문제라면 문제였을까. 테오는 고갱에게 돈까지 쥐어주면서 그를 고흐에게 보낸다. 둘은 꽤나 잘 지냈던 듯 보인다. 그런데 조울증의 또 다른 복병은 조기 증상이 오면 극단적으로 열광하고 낙관적이며 매우 사교적이면서도 과장된 생각과 자만심을 주체할 수 없게 된다는 것이다. 그리고 고갱과의 논쟁 중에 바로 고흐의 이 불같은 성향이 터지고 만다. 고흐의 자만에 가까운 자기애에 열불이 난 고갱이 산책이나 갔다오겠다면서 잠시 밖을 나갔는데, 얼마 되지 않아 고흐가 고갱을 찾아 달려나온다. 손에 면도칼 하나를 들고 말이다. 알려져 있는 것처럼, 고흐가 고갱 앞에서 귀를 잘랐다는 정확한 기록은

없다. 다만 면도칼을 들고 고갱과 실랑이를 벌였던 고흐가 몇 시간 뒤에 레이첼이라고 하는 매춘부에게 자신의 잘려진 귀를 손에 쥐어 주며 "중요한 거니까 잘 가지고 있어"라고 말했다는 기록만 있을 뿐이다.

엄밀히 말해서 고갱의 증언에서도, 매춘부의 증언에서도 고흐가 귀를 직접 잘랐다는 기록은 찾아볼 수 없다. 신고 받은 경찰들이 추정컨대, 고흐는 그러고도 남을 사람이라 조서를 그리 꾸민 것이 아닐까 싶다. 고갱은 걸음아 나 살려라 도망갔고, 이런 상황에서 가장 놀란 사람은 동생 테오였을 것이다. 놀란 가슴을 쓸어내리며 테오는 고흐의 정신질환이 생각보다 깊어졌음을 느낀다. 그래서 고흐를 가셰라는 의사에게 보내기로 결정한다.

가셰 박사는 당시 아마추어 화가이기도 했고 예술가들의 훌륭한 후원자이기도 해서 테오로서는 믿을 만한 사람이었던 것 같다. 그런데 고흐는 생각이 달랐는지 맨 처음 가셰 박사를 만나고 나서는 테오에게 말했다. "야! 저 사람은 나보다 더 아픈 사람 같아. 저런 사람한테는 돈 주면 절대 안 된다." 물론 조울증 환자답게 그 이튿날부터 가셰 박사는 세상에 하나밖에 없는 친구라며 호들갑을 떨기는 했지만 말이다. 고흐가 가셰 박사의 초상화를 완성할 정도로 둘은 각별한 우정을 이어가지만 고흐의 상태는 점점 더 심해져 행패의 수위도 날로 포악해져간다. 그리고 결국 그는 생레미에 있는 병원으로 이송된다. 다행히 이곳에서 고흐는 그림을 다시 그리고 전시회도 열게 되지만 양극성장애는 끝내 극복하지 못한다. 꽤 오랫동안 진행된 조기 상

태 끝에 이어진 우울증의 상태에서 벗어나지 못한 것이다.

조울증에서 조기의 극단적 특징이 타인을 향한 폭력이라면 울기에서는 자살이다. 고흐는 환각과 망상을 통해 조기의 상태를 버티며 그렸던 그 현란하고 반짝이던 그림들을 더 이상 그려내지 못한다. 그는 우울증을 이겨내지 못하고 총으로 자신의 가슴을 쏘고 만 것이다. 세계에서 가장 비싼 작품들을 제작해낼 만큼 세상에서 가장 사랑받는 작가 고흐도 치열하게 저항했던 자신만의 정신세계에 갇혀 결국 자신의 한계를 넘지 못한 채 세상을 떠났다. 고흐, 그가 아무리 미술사의 대가라 하더라도 그는 우리처럼 나약하고 상처받은 한 인간이었을 뿐이다.

육체와 정신은 결코 따로 떨어질 수 없다. 건강하지 못한 육체는 주변의 반응에 민감해지면서 물리적인 한계에 대한 절망에 빠지게 한다. 다시 말해서 물리적인 한계는 정신적인 장애를 쉽게 가져올 수 있다는 말이다. 그런데 이보다 더 심각한 것은 반대의 상황이다. 심약해진 정신은 감정의 상태를 호도하고 극단적인 방식으로의 표현을 조장하기도 한다. 연민이나 동정을 사랑과 혼동시키고 호의나 감사를 계략 정도로 폄하해버리는 경우가 허다하기 때문이다. 인간은 누구나 이중적일 수밖에 없다. 영혼과 육체를 함께 가진 존재이니까. 이 둘 사이의 관계를 어떻게 건강하게 상생시켜나갈 것인가가 인간에게 주어진 숙제다. 지금 내가 느끼는 이 기분, 이 감정의 본질이 어디서 출발했고 어디를 향하는지 잠시 내 영혼에 휴가를 주는 것은

어떨까? 함부로 분출해버린 감정들이 가져올 비극에서 보다 지혜롭
게 대처하려면 나의 감정이 조금 더 성숙해질 때까지 잠시 시간을
가져야 한다. 감정은 생각보다 아주 이성적이니까.

사랑

감정의 가장
치열한 부딪힘

우리는 사랑을 하며 가장 치열한 감정의 부딪힘을 겪는다.
감정의 전력질주를 하는 셈이다.
하지만 그것이 꼭 행복을 보장하지는 않는다.

당신의 측은지심은 진짜인가?

고통에 공감하는 것과 불행을 구경하는 것 : 밀레

지치고 상처받은 마음을 위로받을 수 있는 나만의 비법이 있다면 그 럭저럭 잘살고 있는 인생이다. 자살하는 많은 이유들 중 하나가 바로 절망감이다. 반복된 거절이나 실패를 겪은 경험들이 마땅한 치유 없 이 거듭되는 과정에서 결국 존재감을 밀어내고 대신 그 자리에 들어 앉는 감정의 상태가 절망이다. 절망은 미래에 대한 모든 기대들을 볼 수 없도록 눈을 가리고 현재의 작은 행복도 느끼지 못하게 온몸을 동아줄로 동여맨다. 그저 죽는 것이 모든 것에서 벗어날 수 있는 최 선이 되어버리는 것이다.

자신의 목숨을 스스로 마감시켜버리는 일이 최선이라는 말에 동

의하기 쉽지는 않지만 막상 당사자가 아니라면 그 누구도 자살을 비난할 수 없다. 그들을 비난하거나 혀를 차는 대신에 그런 선택을 하지 않는 사람이 훨씬 더 많다는 것에 주목하는 일이 실리적이리라. 여기서 '실리적'이라는 말을 쓴 이유는 유사한 상황과 성향의 사람인데도 자살을 선택하지 않은 이들에게 다른 무엇인가가 있지 않을까 하는 심증의 차원이기 때문이다.

이런 극단적인 자살을 예로 들지 않더라도 사람들은 어떻게 죽고 싶을 만큼 힘겨운 삶의 무게를 감수하고 극복하는 것일까? 살아야 할 이유보다는 죽어야 할 이유가 없어서 자살하지 않는다는 사람들의 냉소 섞인 한탄도 있지만, 죽느니 그 용기로 살아보자는 무의식적인 의지가 더 궁금하다. 과연 삶의 의지를 만들어내는 것은 무엇일까? 비단 무의식이 아닌 의식적이라도 자신의 삶을 지켜나갈 수 있도록 도와주는 원동력은 무엇일까?

모든 일에 온유할 수 있다면 그건 틀림없이 사람이 아닌 신이다. 그렇기 때문에 마음의 온유함이 굴곡진 삶의 환난을 온전히 평정할 수 있다는 말은 인간계에서는 의미없는 얘기다. 인간은 어차피 태생적으로 어떠한 역경도 헤쳐나 갈 수 있도록 완벽한 힘을 갖고 있지 않으니까 말이다. 한없이 나약한 존재일 뿐이다.

간혹 영웅들처럼 모든 에너지를 삶에 쏟아내는 위대한 인물을 만나기는 한다. 그러나 모든 사람들이 그럴 수는 없다. 늘 여차하면 세상과의 결별이 가장 쉬운 방법으로 선택될 수 있다. 그럼에도 불구하고 지구에는 많은 사람이 서로 부대끼고 복작대면서 살고 있다. 그

안에서 내가 살아가는 이유나 그들이 살아가는 이유 모두 자신의 모습을 행복하게 확인하려는 마음이 있기 때문일 것이다.

역경에 맞닥뜨렸을 때, 우리는 크든 작든 상처를 받는다. 역경을 무사히 넘긴다 하더라도 그 과정에서 상처를 피하기는 어렵다. 대개 이런 상처는 우리에게 삶의 좌절을 안겨주는 경우가 많다. 그러나 바로 이 상처가 우리에게 그 다음의 길로 나아갈 수 있는 힘이 된다면 그저 어불성설이라고만 하겠는가. 상처가 남긴 흉터로 우리는 또다시 살아갈 수 있기 때문이다. 그 흉터는 트라우마로 소용돌이칠 수도 있지만 그보다는 오류를 반추하고 개선할 수 있는 훈장이 될 수도 있다. 적절한 치유의 과정을 통해서 말이다.

상처를 치유하는 가장 효과적인 방법은 이 글의 서두에서 말했던 바로 '위로'이다. 타인에게서든 스스로에게서든 위로는 상당한 효과를 발휘하는 상처 치유법이다. 상처에는 여러 종류가 있지만 그 모든 것들에는 상실감이라는 공통점이 있다. 배신이나 실연 혹은 낙방이나 거절 모두 상실감을 가져온다. 특히 이 상실감은 무언가를 내 자신보다 더 사랑할 때 더 크게 느껴진다.

그렇다면 상실감의 상처를 어떻게 위로할 것인가? 먼저 상처의 원인을 외면하지 말아야 한다. 그 원인으로 약방문을 써야 하니까 말이다. 사랑으로 받은 상처는 다른 사랑으로 조제된 위로가 가장 위력적이고, 배신으로 받은 상처는 또 다른 믿음의 위로를 통해 치유된다. 그러나 이런 것들은 시간이 걸린다는 것이 문제이다. 지금 당장 죽을 것 같은데 다시 찾아올 그것들을 언제까지 기다리란 말인가? 그래서

상처 입은 많은 사람들은 온 세상에 널려 있는 여러 종교의 그늘에
서 위로를 받으려 한다. 종교는 모든 상처를 전방위적으로 치유한다
는 소명으로 우리 주변에 존재하고 있지 않은가? 하지만 종교의 위
로에도 한계가 있다. 그 치유의 범위가 너무나 넓다. 나약한 인간에
게는 보다 구체적인 치유의 방법이 필요하다.

그럴 때 우리를 치유해주는 것 중 하나가 그림이다. 자신의 분노,
슬픔, 좌절 등을 분출시키며 직접 그림을 그리거나 그런 감정으로 소
통한 작품들을 통해 위로를 받을 수 있다. 여기서 한 가지 더 흥미로
운 것이 있는데, 이때 위로를 받는 것보다 더 놀라운 치유는 상대의
상처를 위로함으로써 나의 상처를 위로받는다는 사실이다. 미술사
의 대가들 중 상처 없는 인간은 거의 없다. 그들은 자신의 상처를 미
술이라는 이 비언어의 매체를 통해 스스로 치유하기도 하고 타인의
상처도 보듬는다. 농부화가라 불리는 장 프랑수아 밀레Jean François
Millet, 1814~1875도 그러했다.

그는 가난의 역경 속에 허우적대는 비루한 사람들의 삶을 보고
자라면서 그림을 통해 그들의 절망을 희망으로 위로한다. 지금부터
상실의 상처를 향한 밀레의 그림들이 가톨릭의 삼종기도처럼 세상
을 위로했던 그 시간으로 떠나보도록 하자.

밀레, 슬퍼서 그림을 그리다

밀레는 프랑스 북서쪽에 있는 그레빌에서 농부의 장남으로 태어났다. 유난히 음악과 미술을 사랑하는 아버지와 문학과 라틴어에 능통한 동네 어르신들 덕분에 밀레가 화가가 되는 일은 자연스러워 보였다. 무엇보다 밀레의 예술가적 기질을 제일 먼저 알아본 사람은 그의 아버지였기 때문이다.

그는 아버지의 도움으로 초상화가인 봉 드무첼의 화실에서 그림 교육을 받기 시작한다. 누드화, 풍경화 등을 집중적으로 공부하게 되면서부터는 미켈란젤로나 니콜라 푸생과 같은 대가들의 역사화에도 깊은 영향을 받는다. 그는 거의 12년 동안 파리에서 그림을 배우거나 그렸는데, 그의 생활은 빈곤하기 이를 데 없었다. 유화물감과 크레용 그리고 파스텔로 초상화 그림을 그리며 근근이 먹고살았지만 그림을 향한 애정은 그 누구보다 강했다.

밀레는 농촌에서 어린 시절을 보내서였는지 파리의 도시생활을 별로 좋아하지 않아 오랜 시간 파리에 머물면서도 그곳에 쉽게 정을 붙이지 못한다. 그 무렵 파리에 콜레라가 유행한다. 그래서 그는 파리에서 한 50킬로미터 떨어진 시골로 이사를 하게 되는데 그곳이 바로 바르비종이다. 이때가 그의 나이 서른다섯 살이었다. 한창 도시에서 자신의 명예를 드높이고 싶어할 나이였지만 그는 이 시골에 폭 빠지게 된다. 그리고 넓은 하늘과 평화로운 농가들이 아름답게 펼쳐져 있는 자신의 고향 같은 이곳 바르비종에서 살기로 결심한다.

그는 그곳에서 농부들을 그리기 시작한다. 아주 낮은 계급의 노동자들인 농사짓는 사람들을 보며 그는 그들이 세상의 어느 영웅보다도 역사적인 인물이라 여긴다. 그래서 밀레는 아주 숭고하고 위엄에 찬 분위기로 그들을 그려낸다. 이때까지도 그의 가난한 생활은 전혀 나아지지 않는다. 부자들을 그려주고 돈을 받아도 생활이 나아질까 말까 한데 그림을 살 돈은커녕 하루 벌어먹기도 바쁜 서민들이 자신의 그림을 살 수나 있었겠는가.

가족을 먹여살려야 하는 가장으로서의 현실과 자유롭게 예술혼을 발휘하고 싶은 이상 사이에서 심한 방황을 겪던 밀레는 동료화가들의 성공에 시기와 질투로 절망하기도 한다. 배고픔을 견디다 못해 결국 돈을 꾸러 다닐 때는 정말 죽고 싶을 지경이었을 것이다. 하지만 그럴 때마다 그의 앞에 놓여 있던 캔버스가 그를 위로한다. 그는 부모님의 사랑을 받으며 부유함에서는 배울 수 없던 간절한 마음과 슬픔을 아는 사람으로 성장했던 인물이 아니던가.

자신의 이웃인 가난한 농부들의 절망에 함께 슬퍼했던 밀레는 파리라는 대도시까지 나와서 자신이 원하는 화가로서의 길을 걸어가고 있다는 데 생각에 미치자, 적어도 자신은 그 농부들에 비해 행복한 사람이라는 위로를 받았다. 그래서 밀레는 힘없고 가난한 그들을 그리는 것에 책임감을 느꼈다.

게다가 바르비종으로 이주했던 이듬해에 만나게 된 알프레드 상시에의 후원은 그의 책임감에 더욱 무게를 더한다. 상시에는 밀레가 사후에 받았던 모함들에 분노하며 강력하게 그를 옹호하고 그의 예

술적 업적과 영혼의 외침을 알렸던 진정한 밀레의 동지였다. 또한 밀레가 경제적으로 안정된 상황에서 그림에 매진할 수 있도록 도와준 인물이다.

상시에의 도움으로 밀레의 생활은 조금씩 나아진다. 1860년에 들어와서는 명성도 더 높아지고 돈도 더 잘 벌게 된다. 50대 초반에는 도뇌르 훈장까지 받는다. 그런데 밀레는 살림살이가 나아진 후에도 여전히 농부를 그린다. 자신의 성공에 어느 정도 안주할 것도 같은데 그러면 그럴수록 그는 고향에 두고 온 사람들의 아픔이 눈앞에 밟혔던 모양이다. 농민들과 그들을 유일하게 조건 없이 포용하는 자연을 향한 그의 애정은 오히려 커져만 간다.

밀레는 도시에서 받았던 상처의 원인이자 뼛속 깊은 서글픔의 원인이었던 가난한 농촌의 삶을 결코 외면하지 않는다. 바로 그들을 위로해야 자신의 상처가 위로받는다는 것을 알았던 것이다. 그는 농촌과 농민 그리고 고달프기만 했던 농부의 삶을 고귀한 가치로 여기며 성스러운 역사의 순간으로 표현된 농부들을 그림으로써 자신의 진심을 바친다.

밀레를 오늘날 유명하게 만들었던 많은 대작들이 이 바르비종이라는 시골에서 완성된다. 바르비종파라고 불리는 예술가 그룹을 탄생시킬 정도로 바르비종의 환경은 매우 서정적이고 감성적이었다. 격정적인 감정의 골을 표현하는 작가들이 아닌 평화롭고 따스하면서 위로를 줄 수 있는 그림을 그리고자 했던 작가들에게는 아주 안성맞춤인 지역이었던 셈이다.

물론 밀레에게도 바르비종은 그 어느 곳보다도 예술적 영감을 사로잡는 곳이었다. 어린 시절 그의 손을 잡아주었던 옆집 할아버지의 손길을 추억하게 하고 저녁이면 산등성이를 물들였던 붉은 노을을 떠올리게 하는 곳이었을 것이다. 밀레는 이제 위로가 필요한 사람들을 위해 그림을 그린다. 그리고 그 그림은 가난한 사람, 슬픈 사람, 외로운 사람 그런 상실의 시대를 사는 사람들을 보듬고 위로하는 세상에서 가장 아름다운 사랑이 된다.

위로가 된 사랑

밀레는 바르비종에서 많은 수작들을 남긴다. 〈씨 뿌리는 사람〉도 바르비종에서 완성된 작품들 가운데 하나이다. 이 작품에는 거대한 화폭 전체에 씨를 뿌리는 농부가 웅장하게 그려져 있다. 씨를 뿌리는 농부라기보다는 말을 타고 진군하기 직전의 나폴레옹 황제 같은 위엄이 느껴진다. 비참한 삶에 찌든 농부가 아니다. 근육도 훌륭하고 표정까지도 비장해서 씨를 뿌리고 있는 행위가 뭔가 숭고한 일을 하고 있는 분위기를 자아낸다. 이 작품은 너무나도 유명한 밀레의 〈이삭 줍는 여인들〉이나 〈만종〉과 함께 밀레의 대표적인 작품이다.

그런데 서구에서와는 달리 우리나라에서 이 작품들은 좀 다르게 감상되며 널리 알려졌다고 할 수 있는데, 바로 '이발소 그림'으로 유명해졌기 때문이다. 원래 이발소 그림이란 촌스럽게 마구잡이로 복

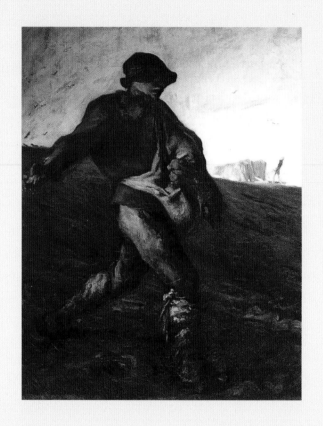

장 프랑수아 밀레, 〈씨 뿌리는 사람〉

1850년, 캔버스에 유채, 101.6 × 82.6 cm
미국 보스턴 미술관

제된 명화들을 일컬었는데, 주로 오래된 이발소나 낡은 목욕탕 탈의실 같은 곳에 걸려 있었기 때문에 그리 불리게 된 것이기도 하다. 그리고 이때 인기리에 복제되었던 원화 중에 밀레의 작품들이 많았던 것이다. 밀레의 작품들은 시골의 노인정이든, 변두리의 미장원이든 어디에 걸려 있어도 사람들의 눈에 거슬리지 않았다. 비록 밀레의 그림이 어떠한 태생을 가졌는지 무지했던 이발소 주인도 수천 장을 복제하며 돈을 버는 싸구려 화가도 그저 밀레의 그림은 우리 서민들에게 편안하게 다가갈 수 있다고 느꼈던 것이리라.

그런 까닭일까. 다른 부수한 명화들이 있었음에도 유독 밀레의 작품들이 서로 다른 문화적 차이를 무리 없이 넘나들 수 있는 그림으로 선택되었던 것이다. 일상에 아주 밀접해 있는 인물들의 등장과 사실적인 표현은 시공을 초월해 한국의 시골 할아버지에게도 쉽게 다가간 아주 소통적인 작품이라 할 수 있다. 밀레가 작품을 통해 보여주었던 위로가 필요한 사람들에 대한 애정이야말로 밀레의 작품들이 영원한 가치를 얻는 데 밑거름이 되었던 것이다.

〈이삭 줍는 여인〉들도 그런 가치를 잘 드러낸 작품이다. 이 작품은 곤궁한 유럽과 아메리카의 노동자 계급에 대한 위로와 그들의 삶을 상징적으로 그려낸 기념비적인 작품이라고 할 수 있다. 어떠한 정치적 성향으로 제작된 것도 아니요, 이데올로기의 산물도 아니다. 그저 농부의 아들로서 농촌을 사랑하고 그들의 힘겨운 삶에 힘을 실어주기 위한 작가로서의 작업인 것이다. 다시 말해서 농촌의 삶을 있는 그대로 표현하고 그들을 위로하는 마음을 담고자 했던 것이 〈이삭

줍는 여인〉들을 그린 이유였다.

〈만종〉에서는 좀 더 강력한 밀레의 마음을 느낄 수 있다. 대한민국 최고의 화가 박수근이 열두 살 때 이 작품을 보고 화가가 되기로 결심했다고 해서 또 한 번 회자된 작품이기도 하다. 이 작품은 그림을 향한 밀레의 생각과 태도를 가장 잘 보여준다. 우리나라에서는 〈만종〉으로 더 많이 알려진 이 작품은 원래 〈감자의 수확을 기도하는 사람들〉이란 제목이었는데 나중에 〈삼종기도Angelus〉로 바뀐다. 멀리 보이는 종탑에서 세 번의 종소리를 들으며 기도하는 모습의 두 남녀를 보면 새로 지은 '삼종기도'란 제목이 썩 어울려 보인다. 기도하는 사람들 저편에 저녁노을이 물들었으니 오후 6시가 되면 종탑에서 울려퍼지던 그날의 세 번째 저녁 종소리일 것이다.

그런데 이 작품을 보고 호들갑을 떨던 작가가 있었는데, 살바도르 달리다. 달리에 따르면 〈만종〉이라는 작품의 비어 있는 감자바구니에 죽은 아기가 있다면서 자기 눈에는 그 아기가 보인다고 주장한 것이다. 루브르 박물관은 달리가 너무 집요하게 굴자 혹시나 하고 엑스레이로 이 작품을 투사해보기로 한다. 이 작품이 워낙에 여러 번 수정되었기 때문에 굳이 달리의 주장이 아니더라도 작품에 대한 연구차원에서 필요한 조치였다. 그런데 놀랍게도, 감자바구니 아래쪽에 어린 아기를 담을 수 있을 만한 관 같은 형상이 나타난 것이다. 하루일과를 마치고 감사의 기도를 드리는 장면이 원래는 아기의 장례식 장면이었다는 정황이 밝혀지는 순간이다.

사실 이 작품이 완성되던 때는 프랑스 혁명이 지난 지 얼마 안 되

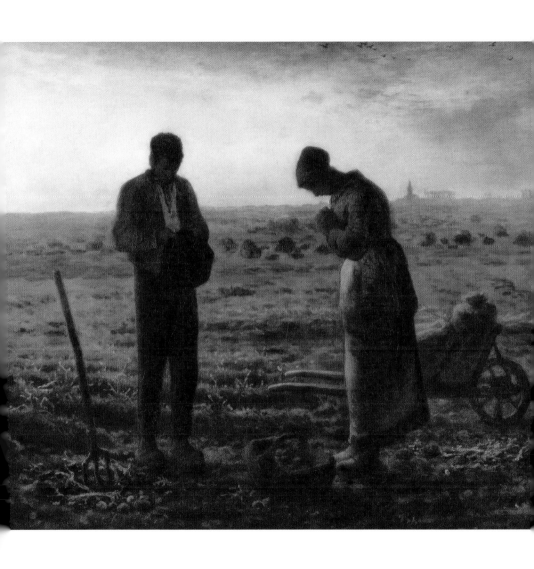

장 프랑수아 밀레, 〈만종〉
1857~1859년, 캔버스에 유채, 55.5 × 66 cm
오르세 미술관

었을 때인데, 시골 농가의 삶은 가난하기 이를 데 없었고 먹을 것이 없어서 굶어 죽는 아이들도 많았던 시절이다. 작가의 의도와 상관없이 만일 이 그림이 굶어 죽은 아이의 추모식 장면이라면 정부 측에서 볼 때는 그야말로 민중을 선동할 기미가 보이는 시사적인 작품이 될 수 있었다.

여러 기록들에 따르면, 밀레는 사회고발적인 그림을 그리려고 했다기보다는 가난한 농부의 삶을 순수한 작가의 마음으로 그리려고 했다. 그런데도 그는 당시 제도권으로부터 빗발치는 비난을 받았다고 한다. 그러니 만일 〈만종〉에 감자바구니가 아니라 어린아이의 관을 놓고 기도하는 남녀의 그림인 채로 남겨졌다면 이 작품은 쓸데없는 갈등의 소용돌이에 빠졌을지도 모른다.

사실 이 작품이 정말 굶어 죽은 아이의 장례식을 그리려 했다가 어떠한 비난을 피하고자 다른 그림으로 그렸는지는 정확하지 않다. 다만, 엑스레이를 통해 드러난 아이의 관 같은 모양과 함께 작가가 이 작품에 다시 붙여놓은 제목을 본다면, 적어도 밀레의 심정을 읽을 수 있다. 이 작품의 영어 원제인 '삼종기도'라는 단어를 놓치지 않는다면 말이다. 삼종기도란 대천사 가브리엘이 마리아에게 수태고지를 한 기념으로 아침에 세 번 하늘에 바치는 기도이기 때문이다. 감자바구니 아래에 그려넣었다가 지워버린 그 아기의 관과 연결해서 생각할 수 있는 제목이지 않을까.

밀레가 마치 역사화 같은 숭고미 가득한 아우라로 표현했던 장면이 장례식인지 아니면 하루의 일과를 마감하는 감사의 기도인지 정

확한 사정을 알기는 어렵지만 적어도 밀레의 가난한 이를 향한 애틋한 마음이 담겨 있는 것은 틀림없는 사실이다. 농촌의 힘든 삶과 현실을 가장 고요하고도 웅장하게 표현하면서 저 멀리 종탑까지 그려 넣음으로써 종소리가 들릴 것만 같은 음악적인 감정까지 보태놓은 〈만종〉. 밀레의 오감이 감지되는 그의 모든 작품들은 〈만종〉처럼 가장 숭고한 사랑에 대한 작가의 기도하는 마음을 담고 있다.

　세상은 가난과 싸우는 것이 아니라 가난한 자와 싸우는 모습을 자주 보여준다. 측은지심이 사라지려고 하는 세상이다. 그러나 측은지심은 반드시 갖춰야 할 인간의 마음이다. 인문학에도 측은지심은 가장 중요한 감정으로 꼽힌다. 불쌍한 사람을 보고 슬픈 마음이 들어야 사람이고 그런 사람이 되도록 수련하는 학문이 인문학이기 때문이다. 부러 맹자의 사단설을 언급하지 않는다 하더라도 가여운 자를 보고 그에 대해 슬픈 마음이 드는 것은 타인에게로 퍼져가는 나의 관심과 사랑임을 잊어서는 안 된다. 이는 인간과 인간을 잇는 아름답고 숭고한 마음이자 진짜 사랑인 것이다. 열렬한 남녀의 사랑도 좋고 밀레가 품었던 가난한 농부들을 향했던 사랑도 좋다. 그저 사랑의 본질이란 것이 나와 타인을 이어주고 그 사이에서 공감을 만들어내며 서로를 보듬어 동행하려는 인간의 가장 숭고한 감정이란 것만 기억하자. 이제 나와 동행하는 모든 이들이 소중하게 보일 것이다.

동시에 두 사람을 사랑하고 있다면

지옥 같은 선택 : 로댕

남녀 간의 사랑은 잔망스럽기 이를 데 없다. 아무리 똑똑한 사람도 일단 사랑에 빠지면 이성적 판단이 마비되고 숭배에 가깝게 상대를 과대포장하며 세상에 자신들만 존재하는 것 같은 환영에 빠진다. 또한 이제껏 몰랐던 자신의 속내를 바닥까지 드러내기도 하고 상대를 자신의 생명을 관장하는 존재처럼 느끼기도 한다. 기꺼이 자신이 원하는 것을 버리고 상대가 원하는 것을 살피도록 스스로를 조종한다. 한순간에 자신을 날려버리는 것이다. 그것도 자발적으로.

사랑의 실체를 조금 더 들여다보자. 누군가를 사랑하는 사람들은 상대를 내가 존재하는 범위에서 벗어나지 못하도록 하기 위해 온갖

수단을 다 동원한다. 잡아놓은 물고기에는 먹이를 주지 않는다는 말이 결코 망발이 아니다. 핑크빛 사랑에 대한 진리 중에 진리다. 그래서 연인들은 자신의 감정에 늘 긴장감을 유지하기 위해 눈물겨운 노력을 마다하지 않는다. '상대에게 문자를 받으면 20분 이내에는 절대 답장을 하지 말 것'부터 시작해서 사랑을 유지하기 위한 무수한 비책들이 나돈다.

물론 성경에서는 참고 온유하며 시기하지 않고 자기의 유익도 바라지 않는, 인간의 모든 본능을 모조리 버려야 가능한 감정을 사랑이라고 한다. 그야말로 모든 감성의 최강자가 사랑인 것이다. 그런데 막상 사랑이라는 것을 해보라. 유행가 가사처럼 눈물의 씨앗이 되는 경우가 더 많다. 천당과 지옥을 오가며 기쁨과 슬픔 속에서 웃었다 울었다 하는 것이 당연하다. 기가 막힌 타이밍에 서로의 감정이 통하는 순간은 그야말로 희열 그 자체이겠지만 속 터지는 어긋남이 이어지면 세상에 없는 분노를 일으킨다. 한마디로 정상이기를 포기한 미친 상태가 되는 것이다.

서로 다른 삶을 살았던 사람들이 만나서 사랑을 만들어간다는 것은 참으로 아름다운 일임에 틀림없다. 그러나 그 사랑의 과정에서 분출되는 셀 수 없는 감정선들은 미로처럼 복잡하고 답이 없다. 상대가 내 마음을 알기나 할까, 다른 경쟁자들 틈에서 나의 존재가 제대로 드러나기는 한 건가. 브레이크가 고장 난 자동차처럼 상대를 향해 멈추지 않고 가속을 내는 사랑의 단계로 진입하기라도 하면, 내 몸 전체가 지진이라도 난 듯 수시로 울려댄다. 어리석은 마음이 드는 것도

막지 못한다. 물이 받쳐주는 것을 알지 못하고 자신이 떠 있는 것이라 믿는 조각배처럼, 혹은 낙엽이 되고 말 운명임을 알지 못하고 뿌리를 내리는 나무가 될 것이라 믿어버리는 이파리처럼 말이다. 하지만 이런들 어떠하리. 어리석은 착각이라 해도 사랑을 하는 그 순간 내게 베풀어지는 은총을 거부할 수 없는 것을.

솔직히 사랑이라는 감정이 인간에게 주는 가장 큰 축복은 자존감의 확인이다. 심지어 사랑을 지키기 위해 삶의 주체가 되는 기적도 안겨준다. 자신에 대한 긍지를 무럭무럭 자라나게 하고 자신이 완벽해지고 있다는 확신을 주는 것이다. 그러나 세상에 존재하는 모든 것은 사라지기 마련이다. 사랑도 마찬가지다. 풀리기 위해 봉인되고 돌아오기 위해 떠나는 것처럼 영원하기 위해 사랑을 했건만 야속하게도 사랑이 그 마음을 알아주지 못하니 어쩌랴. 이별을 앞둔 연인들은 하나같이 자신들이 왜 이별을 하게 되었는지 궁금해한다. 이별의 표면적인 원인이 어디서 시작되었는지를 알지 못하는 것이다.

그렇다면 왜 이별을 할까? 사랑의 세례로 받은 자존감의 천적을 간과했기 때문이다. 이 천적은 자존감과 비슷한 몽타주로 사람의 마음에 들어앉아 있다. 어린 시절부터 오랫동안 받아온 사랑의 축적임을 증거하는 자존감을 얄팍한 상태에서 무리하게 끌어내다가 생긴 자기애의 에러이다. 바로 자존심이다. 사랑받고 싶어하는 사람들이 오랜 시간 사랑받지 못해 스스로를 이기려는 욕망으로 분출된 자기애인 것이다. 자기애가 발동하게 되면 당연히 사랑은 밀리게 되어 있다. 연인들 사이에서 자존심이 피어오르면 이별이 고개를 드는 법이

다. 양쪽 모두가 동의하는 이별은 그나마 낫다. 하지만 일방적인 결별 통보로 헤어져야 하는 경우, 그 연인 사이에서 일어나게 될 폭풍과도 같은 격정의 감정 충돌은 목불인견이다.

미술사를 장식하고 있는 작가들의 삶을 들추어봐도 비극적 사랑의 종말은 적지 않다. 오귀스트 로댕Auguste Rodin, 1840~1917의 삶처럼 말이다. 여러 번 영화로 제작될 만큼 로댕은 희대의 러브스토리 주인공이었다. 너무나 잘 알려져 있는 카미유 클로델과의 러브스토리가 그것이다. 로댕이 만약에 카미유와 사랑도, 이별도 하지 않았다면 과연 우리가 지금의 로댕을 만날 수 있었을까?

어린 로댕의 남루한 초상

로댕은 프랑스 파리의 경시청 하급관리로 재직하던 부친의 슬하에서 둘째로 태어난다. 그는 지지리도 가난한 집안에서 뭐 하나 똑 부러지게 잘하는 것 없이 별 볼일 없는 아이로 성장한다. 우리가 알고 있는 불멸의 조각가 로댕의 면모를 떠올린다면 어벙한 로댕은 상상도 할 수 없겠지만, 어쨌든 어린 로댕은 가진 것도 없고 잘난 것도 없는 꼬마였음은 틀림없다.

로댕은 어린 시절부터 시력이 좋은 편이 아니어서 어색한 행동들을 한 것이라고 알려져 있지만, 꼭 그렇지 않더라도 일단 로댕은 기본이 안된 아이였음은 인정해야 할 것 같다. 학업 능력도 부진해서

친구들 사이에서 놀림을 자주 당하고 다른 아이들과는 뭔가 달랐으니 어린 로댕이 '왕따'였음이 그리 이상할 것도 없다. 로댕은 열 살 때까지 혼자서 시간을 보내는 날이 많았다고 한다.

아이들이 혼자 있을 때 가장 쉽게 할 수 있는 일이 무엇일까? 그리거나 만드는 행위, 바로 미술이다. 인간이 주변에서 소멸되어가는 자신의 존재감을 확인하기 위해 제일 빨리 선택하는 것이 생산적인 일이다. 실연했을 때도, 실직했을 때도 로댕처럼 친구들로부터 외면을 받았을 때도 그렇다. 그렇기 때문에 로댕이 드로잉 같은 것을 낙서 삼아 끼적거렸던 것은 당연해 보인다.

그는 드로잉과 함께 찰흙 같은 재료들을 이용한 공작에 집착을 보이는데 당시 로댕이 다니던 학교가 친척이 운영하던 기숙학교로서 미술과 수학을 특화시킨 특별한 수업방식이었던 까닭에 로댕의 미술에 대한 관심과 자연스럽게 연결될 수 있었던 것 같다. 로댕이 입학하게 된 학교의 특성화 교육이 다른 분야였다면 아마 우리는 근대조각사를 다르게 배우고 있을지도 모른다. 아무튼 외로운 꼬마 로댕이 절대로 손에서 놓지 않았다는 그 찰흙은 로댕의 존재감을 형성시켰던 유일한 동무였을 것이다.

국립공예실기학교에 진학하고 나서 진흙에 대한 그의 관심은 점점 조각가의 꿈으로 커져나가게 된다. 이 학교는 규모가 작긴 했지만 로댕으로 하여금 본격적으로 진흙의 매력에 빠지게 하였으며 그에게 예술가라는 희망을 심어준 기회였다. 그나저나 당시 로댕이 앞으로 세계적인 조각가로 성장할 것이란 예측을 단 한 명이라도 했었을

까? 그가 국립공예실기학교로 진학했을 때조차 그가 미술사의 거장이 될 것이라고 아무도 상상하지 못했을 것이다. 솔직히 로댕은 될성부른 떡잎은 아니었으니까. 소심하고 보잘것없고 아무도 몰라보던 그가 근대조각에 새로운 생각을 심어주고 파격적인 행보로 조각계의 반항을 불러일으켰다니 놀라울 따름이다.

그런데 과연 그가 홀로 그렇게 될 수 있었을까? 사람은 그리 쉽게 바뀌지 않는다. 성향이나 태도는 시간과 노력을 통해 교정될 수 있지만 그 사람의 본질을 이루는 핵심은 바뀌기 어렵다. 좀 잔인한 말이지만 별 볼일 없는 환경에서 성장한 로댕이 정말 뼛속 깊은 대가로서의 면모를 지닐 수 있었을까? 로댕을 근대조각의 대가로 부르는 데는 충분히 동의하지만, 그의 명성이 어떠한 경로와 스토리를 가지고 그 위치까지 올라갈 수 있었는지는 좀 더 살펴볼 필요가 있다.

엄밀히 말해 로댕은 젊은 시절까지도 그저 그런 작가로 머물러 있었다고 할 수 있다. 전문적인 미술교육의 메카인 에콜드보자르에 진학하기 위해 여러 차례 시도했으나 결국 모두 실패로 끝난다. 그리고 돌연 모든 것을 포기하고 수도생활을 선언하며 수도원으로 들어가버린다. 여기에는 가슴 아픈 사연이 있는데, 로댕의 유일한 형제라고 할 수 있는 누나가 수녀원에 들어간 지 얼마 되지 않아 요절하고 만 것이다. 그렇지 않아도 세 번이나 에콜드보자르 진학에 고배를 마시고 좌절하던 차에 가장 사랑하는 누나의 부고까지 전해 듣자, 그간 쌓여왔던 좌절감이 빵 하고 터진 셈이다.

그는 조각가로서의 모든 희망을 접고 수도원에 들어가기로 결심

한다. 미술사적 관점에서 본다면 일대의 위기이다. 그런데 뜻밖에도 수도원장이 로댕을 붙잡고 그가 수도사의 길이 아닌 조각가로서의 삶을 살아야 한다고 설득했다고 한다. 로댕이 성질 부리느라 충동적으로 수도원에 들어갔다가 후회막급으로 다시 나오고 싶은데 명분이 없자 수도원장을 끌어들인 것은 아닌가 하는 의심이 드는 대목이다. 아무튼 로댕은 다시 조각가의 삶을 다짐하고 속세로 나온다. 그후 로댕은 파리의 살롱전에 조각 작품 하나를 출품하지만 날카로운 비판의 심사평과 함께 낙선을 한다.

로댕도 자존심이라는 게 있는 사람이다. 이렇게까지 제도권이 그를 밀어내자 그는 홀로 서겠다는 결심과 함께 아카데믹한 순수함을 집어치우고 자신이 바라보는 예술세계를 향해 도전을 시작한다. 그 가운데 하나가 장식적인 예술을 요구하는 영역으로 미술을 서비스하는 일종의 공공미술 작업이다. 아카데미에서는 싸구려 장사꾼이라고 폄하하는 세공조각 분야에 과감하게 협업을 시도하고 그 작업실에 들어가 작업하며 전시에도 참여하는 등 보다 확장적인 작가로서의 길을 선택한다. 그의 반아카데미적 행보는 패배자 로댕을 점점 강한 인물로 변모시켜나간다. 참전용사로 지원하기도 하고 건축물에 조각장식을 넣는 사업에도 참여하면서 브뤼셀, 이탈리아 등 유럽 각지로의 여행을 통해 식견을 넓혀간다. 그러던 중 로댕은 지상 최고의 작품을 완성할 절호의 기회를 얻게 되고 동시에 그를 지옥에 빠뜨리는 최악의 인연도 만나게 된다.

지옥의 문 앞에 선 로댕

로댕은 불혹의 나이에 출세하는 기회를 얻는다. 이단아 같은 경험들을 토대로 1878년에 로댕이 완성한 〈청동시대〉라는 작품이 너무나 사실적인 역동성 때문에 모델에게 직접 석고물을 들이부어 본을 뜬 것이 아니냐는 말도 안 되는 음모에 휩싸였던 적도 있다. 그런데 그 작품이 2년 뒤에 살롱전에서 수상을 하고 프랑스 정부에 팔리기까지 한 것이다. 그리고 얼마 뒤 로댕은 자신의 역작이자 미술사 역사상 최고의 조각 작품으로 손꼽히는 〈지옥의 문〉을 제작하게 된다. 프랑스 정부에서 새로 짓는 장식미술관의 정문에 놓일 작품을 로댕에게 의뢰한 것이다.

　〈청동시대〉 이후 로댕의 작품은 점점 깊이 있는 사색적인 요소가 가미되고 생명력 넘치는 표현으로 이행되는 과정에 있었기 때문에 로댕은 이 의뢰 작품의 주제로 단테의 「신곡」 중 지옥편을 선택한다. 단테가 요절한 자신의 사랑 베아트리체를 찾아 떠나는 긴 여정이 〈지옥의 문〉의 주제가 된 것은 그의 이탈리아 여행과 연관이 있다. 그는 이탈리아 여행 중 조각가 기베르티가 제작한 〈천국의 문〉이라든가 미켈란젤로의 〈천지창조〉, 〈최후의 심판〉과 같은 걸작들에 영향을 받게 된 것이다. 하늘 아래 새로운 것은 없다고 했던가. 이 말이 창작이라고 하는 절대 가치를 따라야 할 예술가들에게 세상에 없는 압박으로 다가올 수도 있지만, 다행히 영감이라고 하는 면죄부도 존재한다. 그런 까닭에 자신의 예술 작업을 위해 선대 작가들의 작품에서

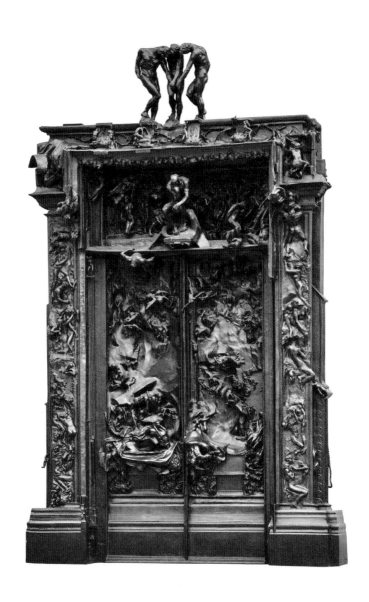

오귀스트 로댕, 〈지옥의 문〉

청동주조 에디션 작품, 100 × 396 × 775 cm
1880～1888년 사이에 제작한 석고조각 〈지옥의 문〉의 청동 에디션 작품

영감을 얻거나 그에 대한 오마주하는 태도는 또 다른 형태의 창조라 불릴 수 있다. 따라서 〈지옥의 문〉 꼭대기에 앉아 있는 생각하는 사람의 모습이 미켈란젤로의 〈최후의 심판〉에 등장하는 고뇌하는 인물과 유사해 보인다고 해서 이상할 것이 없다.

이 〈지옥의 문〉 꼭대기에 있는 사람은 「신곡」의 저자이자 주인공이기도 한 단테를 상징한다. 이 작품은 아주 정교하게 석고로 제작된 7미터 높이의 대작이다. 하지만 이 작품은 장식미술관의 개관이 무산되면서 미완성인 채로, 다시 말해 그냥 석고인 상태로 남게 된다. 물론 로댕이 직접 만든 것은 석고 재질의 〈지옥의 문〉 하나이지만 훗날 프랑스 정부의 총괄 아래 에디션 관리를 통한 청동주조가 가능해진다. 그 덕에 우리나라의 한 사립미술관도 이 작품을 소장할 수 있게 되었다.

로댕은 이 작품을 제작하는 데 무려 8년이나 걸렸다는데, 사실 이 작품이 제작되는 기간은 로댕에게 있어서 가장 격정적이고도 불행한 러브스토리의 기간이기도 했다. 너무나 유명해서 어떨 때는 로댕 하면 〈지옥의 문〉보다 더 먼저 떠오르는 여인, 바로 카미유 클로델과의 사랑 말이다.

대체 어쩌다 그녀와 로댕은 그런 강렬한 사랑을 하게 되었을까? 로댕이 〈지옥의 문〉을 제작한 지 몇 년 되지 않아 한 미술수업 강의를 맡게 되는데 그 교실에 로댕의 인생을 뒤흔들 여인이 있었으리라 그 누가 상상이나 했을까. 꼭 다문 입술에 총명해 보이는 눈빛과 다부진 눈매의 열여덟 살 소녀 카미유 클로델. 그런데 로댕은 당시 재

봉사를 하던 노동자 출신의 로즈 뵈레라는 여인과 아들 하나를 두고 사실혼 관계에 있었던 터라 클로델의 애정공세가 좋기도 하면서 꽤나 혼란스러웠을 것이다.

어린 나이의 소녀임에도 불구하고 조각 실력이나 작업 태도가 너무나 훌륭했던 클로델에게 로댕은 한눈에 매료되고, 그녀에게 모델을 제안하며 둘의 인연은 시작되고 만다. 앞뒤 안 따지고 자신의 상황을 전혀 고려하지 않은 채, 마음가는 대로 일단 일부터 저지르는 어느 남자들처럼 로댕도 일단 자신의 작품세계로 클로델을 들여놓고 본다.

남성은 여성보다는 위험한 일에 무감각하다는 특징은 동서고금을 막론하고 비슷한가 보다. 로댕은 위험한 관계를 시작하고 클로델은 똑똑한 여성 특유의 성질대로 자신의 선택에 맹목적 신뢰를 쏟는다. 사랑을 시작하게 된 이유가 결국 파국을 맞는 이유가 된다고 했던가. 클로델은 자신과 어울린다고 확신하는 이 남성을 사랑하면서 행복했던 감정들이 점점 그의 가정사와 맞물리면서 사랑의 분노로 바뀌게 된다.

로댕의 곁에서 오랜 시간 한결같이 그를 위해 희생했던 로즈와 자신의 작업에 엄청난 영감과 자존감을 확인시켜주던 열정의 여인 클로델. 로댕은 이 두 여자 사이에서 갈등한다. 클로델은 당당히 이혼을 요구하지만, 로댕은 그저 침묵만 지킬 뿐이다. 둘은 이 지옥 같은 시간을 보내며 프랑스판 '사랑과 전쟁' 한 편을 찍는다. 그러면서도 함께 〈지옥의 문〉을 완성시켜나간다. 사실 〈지옥의 문〉은 온전히

로댕의 작품으로 알려져 있지만, 이 작품의 많은 부분이 클로델에 의해 탄생될 수 있었다는 것은 공공연한 사실이다. 단언컨대, 로댕의 명조수 클로델이 없었다면 〈지옥의 문〉은 세상에 없었을 것이다. 작품이 거의 끝나갈 무렵 클로델의 패악은 점점 더 심해지고, 거기에 조강지처 로즈에 대한 감정도 정리가 안 되어 로댕은 머리가 아플 수밖에 없었으리라.

로댕은 두 여인 모두를 사랑하고 있었음에 틀림없다. 이 둘 사이에서 더 이상의 갈등을 했다가는 자신의 명성에 위협이 될 것이라 여긴 로댕은 결국 어려운 결정을 내린다. 이제 〈지옥의 문〉 꼭대기에 앉아 생각하는 사람은 로댕이다. "나는 로즈에게 가겠소." 로댕은 20여 년간 로댕의 곁을 지킨 로즈를 버릴 수 없었던 것이다. 이후 클로델은 최악의 스토커가 되어 로댕을 괴롭힌 것으로 알려져 있지만, 로댕도 만만치 않게 클로델을 고통스럽게 했다. 그야말로 필요할 때 써먹다가 쓸모가 없어지자 가혹하게 버리는 토사구팽의 예를 로댕과 클로델의 관계에서 확인하게 된다. 로댕 최고의 걸작 〈지옥의 문〉은 바로 로댕이 직면해 있던 지옥 같은 선택의 이야기이기도 한 셈이다. 그 후 일흔일곱 살의 늙은 로댕은 만난 지 53년 만에 로즈와 정식으로 결혼식을 올린다. 결혼식을 마친 후 한 달 뒤 아내 로즈가 죽고 얼마 지나지 않아 로댕도 세상을 떠난다.

늘 내가 사랑하는 사람이 나의 운명인지 인연인지 알지 못한다. 그저 지금의 사랑이 운명이기를 간절히 바랄 뿐이다. 그런데 그런 간

절함이 생각지도 못했던 행동들을 돌출시키고 걷잡을 수 없는 감정의 폭풍을 일으킨다. 이런 상태가 길어지면 사랑의 이유들은 의심과 분노의 이유가 된다. 물론 사랑은 미칠 듯 뜨거웠다가 얼음장처럼 식어버리기 마련이다. 그런데도 모든 사람들이 또다시 사랑을 찾는 것은 그 결말이 주는 고통을 감수할 만큼 사랑의 축복이 주는 마약 같은 행복을 거부할 수 없기 때문이다.

지금도 누군가는 자신만의 지옥의 문 앞에 서서 고뇌할 것이다. 그러나 그 지옥 같은 순간을 너무 원망하지 마라. 사랑은 자신이 살아 있다는 가장 확실한 증거이고 그 사랑이 지옥의 문 앞에 도착했다는 것은 또 다른 인연을 위해 허물을 벗는 성장의 순간이 다가오고 있는 것이니까. 마음껏 사랑하고 아파하라, 그리고 성장하라.

육체적 사랑과 정신적 사랑이 부딪힐 때

사랑과 섹스 사이 : 클림트

2009년 2월 2일 그 아침을 잊지 못한다. 아시아 최초이자 세계 최대 규모의 구스타프 클림트 단독 전시인 '2009 구스타프 클림트 한국전시-클림트의 황금빛 비밀'이 개막된 날이었다. 큐레이터로서 가장 반짝대던 나를 만나게 해준 내 인생 최고의 기회라고 해도 과언이 아닐 것이다.

클림트 한국 전시에 대해서 몇 가지 자랑 좀 해야겠다. 이 전시를 감히 위대하다고 말하고 싶은 것은 여느 전시와 다른 독특한 기록들을 보유하고 있기 때문이다. 한번 살펴보자. 클림트의 유화 작품들을 한자리에 모은다는 것은 결코 쉬운 일이 아니었다. 그것도 해외로부

터 늘 전쟁국가라는 눈총을 받는 국제적 걱정거리인 한국에서 개최
됐으니 말이다.

오스트리아에서 클림트의 작품들은 거의 국보급으로 정해져 있기
때문에 이 작품들을 해외로 반출할 때는 수백 가지의 까다로운 요구
들을 맞추어야 한다. 그러니 전쟁국가의 큐레이터는 시작부터 곤란
한 상황들에 수없이 맞닥뜨려야 했다. 차라리 뒤집어엎어버리고 싶
을 때가 한두 번이 아닐 정도로 인간의 인내와 끈기를 시험하는 전
시이기도 했다. 벨베데레 미술관의 주요인물들인 오스트리아 귀족
들과의 신경전은 정말이지 엄청난 짜증을 불러왔다.

그러나 고진감래라는 속담이 왜 있겠는가. 하루에 세 시간 쪽잠으
로 버티던 끝에 내게도 웃을 날이 찾아왔다. 루마니아, 미국, 이탈리
아 등지에서 찾아낸 클림트의 유화 작품을 포함해서 무려 200여 점
이나 확보하면서 세계에서 가장 큰 규모라는 구스타프 클림트 전시
의 초석을 마련할 수 있었다. 물론 일부 언론에서 〈키스〉가 안 왔다
면서 나의 아픈 곳을 찔러댔지만 어쩌랴, 〈키스〉는 벨베데레 미술관
의 벽감 안에 들어앉아 유리문 안에 갇혀 있는 것을. 그러나 나에게는
클림트의 〈유디트〉가 있었다. 빈의 분리파전당에 달려 있는 〈베토벤
프리즈〉도 뜯어왔고 예전에 사라져버린 분리파 화가들의 놀이터 〈포
스터 룸〉이나 〈빈 공방〉도 재현해낼 작품들을 공수해왔다. 지금도
나는 이 당시의 상황을 이야기할 때면 침을 튀기며 흥분의 도가니
에 빠진다.

그런데 더 놀라운 것은 벨베데레 미술관의 발표였다. 그들은 이번

전시를 끝으로 앞으로 100년간 클림트 작품의 해외전시를 하지 않겠다고 선언했다. 피로가 쌓인 작품들을 당분간 복원하고 보전해야 하기 때문이라는 이유였다. 덕분에 〈클림트의 황금빛 비밀〉에는 21세기 마지막 해외전시라는 기록도 하나 더 보태졌다. 여기에 하나 더, 믿기 힘들겠지만 세계 최초로 공개되는 클림트의 비밀 하나가 이 전시에서 공개되었다는 기록이다. 〈시크릿 챕터〉가 그 기록의 주인공이다. 이에 대한 자세한 설명은 뒤에서 하겠다.

전시는 개막을 향해 박차를 가하고 있었다. 그런데 사고가 또 터졌다. 클림트의 사주가 궁금해질 만큼 실로 파란만장한 전시었다. 〈베토벤 프리즈〉를 설치하는데 전시장 측에서 위험하므로 전시 허락을 못하겠다는 통보가 날라왔다. 영국 테이트 갤러리에서 전시를 마치고 한국으로 올 모든 채비를 끝낸 〈베토벤 프리즈〉가 100여 일의 전시를 공쳐야 하는 상황이었다. 이는 한국의 전시회 준비위원회가 엄청난 손해배상의 위험에 빠지게 된다는 의미이기도 했다. 이 벽화는 수십 톤에 이르는 7개의 콘크리트 덩어리들로 이루어진 작품으로 재건축이라 불릴 만큼 설치 자체의 규모가 어마어마했다. 전시장에 공사현장 같은 물건을 들일 수 없다는 미술관 측의 입장이 이해가 될 만큼 나도 그 공사의 규모에 주눅이 들 정도였다. 다행히 우여곡절 끝에 벽화는 무사히 설치되었고 이 작품은 전시회 작품 중 가장 인기 있는 클림트의 명작이 되었다.

그리고 보니 당시 이 전시회에서 매우 야릇한 섹션 때문에 학부모들의 항의를 받은 기억도 난다. 클림트는 엄청난 양의 누드 드로잉

작업을 했는데 이는 대부분 매춘부들을 모델로 세워 홀딱 벗겨놓고 이렇게 해봐 저렇게 해봐 하면서 크로키처럼 빠르게 그려나간 에로틱 드로잉들이었다. 딱 봐도 19금 수준이었다. 가족단위로 관람해야 하는 전시회에 이토록 망측한 그림들을 걸어두면 어떻게 하냐는 부모님들 앞에서 "예술이니 열린 마음으로 관람하셔야 지성인입니다"라고 얘기했다가는 바로 SNS에서 매장될 것이 뻔했다. 그래서 이 작품들을 모아둔 전시 파트에는 '19세 미만 학생은 부모님의 허락하에 관람할 수 있다.'라는 안내문을 써붙여두어야 했다.

사실, 클림트가 철저히 사생활을 노출시키지 않으며 자신을 비밀의 베일 안에 두려고 했다고는 하지만 그의 에로틱 드로잉들을 본다면 적어도 우리는 여성을 향한 그의 내면의 일부를 훔쳐볼 수는 있으리라 생각한다. 클림트에게 여성은 풍경화를 제외하고는 거의 모든 작품에서 피할 수 없는 그의 정신세계를 대변하는 역할로 등장한다.

그에게 여성은 과연 어떤 존재였을까? 전시회를 기획하는 동안, 그리고 전시회장에서 그의 작품들과 100일 낮밤을 함께 보냈던 내내 클림트의 여인들은 그에게 있어 사랑과 섹스는 무엇이었는지 들려주었다. 지금부터 그들로부터 들은 황금빛 비밀의 주인공 구스타프 클림트Gustav Klimt, 1862~1918의 이야기를 들어보시라.

클림트의 황금빛 비밀

구스타프 클림트는 1862년 7월 14일, 빈의 근교인 바움가르텐에서 태어난다. 그의 부친은 가난한 보헤미안 금속 세공사로서 클림트에게 금박을 다루는 다양한 기술을 전수했던 장본인이다. 그의 어머니는 젊은 시절 가수 지망생으로 감성이 풍부한 여인이었으나 그 꿈을 이루지 못해서였을까, 일종의 정신병 같은 질환 증세가 있었다고 한다. 이 때문에 클림트는 유전병에 대한 서적을 많이 읽었다고 전해진다. 그는 소극적인 성격에 심한 콤플렉스로도 유명하다. 이는 싱딩히 부르주아적이었던 클림트의 생애가 온통 비밀투성이었던 것과 관련이 있어 보인다.

그의 사생활은 늘 베일에 싸여 있다. 그나마 알려진 자료들에 따르면, 그는 오스트리아의 공예학교 시절, 우연히 담임교수를 통해 의뢰받았던 일련의 벽화작업들을 계기로 화가로서 빠르게 성장했다고 한다. 명성은 점점 널리 알려지게 되고 젊은 나이에 꽤 부유한 인생을 누린다. 하지만 세상에 알려진 그에 대한 이야기는 그리 많지 않다.

작품세계와 삶 모두가 베일에 싸여 있는 클림트. 그는 빈 분리파의 초대 회장이었고 성공한 화가였음에도 대중 앞에 나서기를 꺼려 했다. 그가 단 한 줄의 인터뷰도 남기지 않았다는 것을 보면 대인공포증이 의심될 정도이다. 그는 그저 요세프스타드터 스트라세 21번지에 위치한 잘 꾸며진 작업실에서 글을 쓰거나 그림을 그릴 뿐이었다. 대신에 그가 세상 밖으로 나와 사람들을 만나고 무언가를 주장했

던 시절이 잠시 있었는데 바로 '토탈아트(총체적 예술)'이라는 예술적 태도를 슬로건으로 주창했던 빈 분리파 활동을 했던 때이다.

회화와 건축을 통합하고 음악과 공예 등 다양한 예술 장르를 하나의 연결고리로 엮어야 한다는 '토탈아트' 개념은 빈 분리파의 가장 핵심적인 목표이다. 결국 아카데미에 저항하는 태도인 셈이다. 하지만 이러한 주장이나 태도는 부유한 유대인들로 가득한 빈에서 일종의 자살행위나 진배없었다. 스캔들이 벌어질 것을 뻔히 알면서도 클림트는 토탈아트가 갖는 예술로서의 에너지를 확신할 뿐이었다. 음악가 구스타프 말러, 조각가 막스 클링거, 화가 에곤 쉴레 등 이름만 들어도 자랑스러운 예술가들도 이 에너지에 힘을 실어준다. 그러나 당대의 아카데미 입장에서 보면, 회화와 건축을 비롯하여 음악, 실내 장식, 공예 등 삶에 녹아 있는 다양한 장르들까지 하나의 주제로 묶어낼 수 있어야 한다는 빈 분리파의 주장은 반역이다. 고정관념이나 보수적인 사고로 똘똘 뭉쳐 있던 소위 지도층 인사들은 클림트를 비롯한 빈 분리파의 행동들이 여간 못마땅한 것이 아니었다. 그럼에도 불구하고 클림트는 일상으로부터 동떨어진 미술은 진짜가 아니며 삶에 스며드는 예술을 위하여 제도권으로부터의 '분리'를 끝까지 주장한다. 그래서 '빈 분리파'라는 이름이 이 미술 그룹의 이름이기도 한 것이다.

내 인생의 자긍심인 클림트의 〈베토벤 프리즈〉가 바로 이 시점에 설치된다. 이는 악성 베토벤을 테마로 한 벽화 작품이다. 빈 시내 중심가의 로터리에 있는 '빈 분리파 전당'에서 분리파 회원들이 총동원

되어 자신들의 미적 철학인 토탈아트를 실행할 목적의 전시를 기획하는데, 거기에서 클림트의 벽화들은 분리파의 토탈아트를 하나의 힘으로 모으는 데 강력한 힘이 된다. 다시 말해서 클림트의 〈베토벤 프리즈〉는 빈 분리파의 진정한 클라이맥스였던 것이다. 원래 〈베토벤 프리즈〉는 전시가 끝난 후 폐기처분될 운명이었다고 한다. 베토벤을 주제로 한 그 전시를 위해서만 제작된 작품이었기 때문이다. 다행히도 에곤 쉴레의 중재로 〈베토벤 프리즈〉는 폐기의 위기를 넘기고 세계대전의 총포 속에서도 살아남았다.

결국 이 벽화는 1961년 벨베데레 미술관에서 보존하기로 결정한다. 미술관 측은 거친 풍파를 견디느라 많이 상해버린 부분들을 우선적으로 복원한다. 하지만 복원이란 것은 손상의 정도가 기본 방어는 해줄 수 있을 정도여야 가능한 법인데, 클림트의 벽화는 복원가들 앞에서 면목이 없다. 왜냐하면 전시가 종료되면 폐기처분될 작품이었기에 싸구려 재료들로 완성했기 때문이다. 다행히 수십 차례의 복원 과정을 거치면서 1984년에 이르러서야 제대로 복원된 벽화는 분리파 전당에 영구 설치된다. 하지만 벽화는 복원 후에도 손상 상태가 계속 심해졌다. 그래서 벨베데레 미술관은 클림트의 벽화를 7개의 콘크리트 판으로 재건축하기로 하고 까다로운 에디션 관리를 통해 해외에 거주하는 클림트 마니아들을 찾아갈 수 있는 레플리카를 허락한다.

이 작품이 전시되던 때나 현재나 클림트의 작품은 사연이 많다. 빈 분리파는 비록 얼마 가지 못하고 와해된 미술 그룹이기는 하지만

그 어느 그룹보다도 뜨겁고 열정적으로 움직였던 다양한 장르의 예술집단이었다. 분리파의 와해 속에서 클림트는 세상을 등지며 다시 자신의 세계로 침잠한다. 제도권에서 분리하는 것만이 예술이라고 떠들었으니 제도권의 심기가 어지간히 불편했을 것이다. 클림트의 여생이 편할 리 없었다. 그는 남은 평생 스캔들에 시달려야 했고 그러면 그럴수록 그는 침묵했다.

그런데 흥미롭게도 그 스캔들은 뉴밀레니엄의 도래를 앞두었던 클림트의 작업세계에 새로운 바람을 불어넣는 계기가 된다. 클림트는 1908년과 1909년에 열린 전시회 쿤스트쇼를 위해 일련의 이미지들을 완성하여 출품했는데 아카데미로부터 매우 강도 높은 비판을 받는다. 특히 그의 여성 이미지들에 대해서는 아카데미에 대항하는 적의심이 보다 강력히 느껴진다는 이유로 그 비난이 신랄하기가 이루 말할 수 없었다. 클림트의 여성들이 당당하고 강건한 여신의 이미지이면서도 세기말적 분위기가 강렬한 것이 비판의 명분에 들어갔다.

누군가의 공격을 받을수록 전투 게이지가 끝없이 상승하는 사람들이 있다. 아마 클림트가 그런 사람 같다. 세상으로부터 자신의 철학을 소신껏 지켜나가려는 의지가 주변의 공격 강도에 따라 급상승했던 클림트. 과연 그는 그림 속 여인들과 함께 어떤 황금빛 비밀을 감춰놓고 있던 것일까?

구스타프 클림트, 〈베토벤 프리즈〉 부분
1901~1902년, 프레스코화, 215×341.4cm
오스트리아 미술관

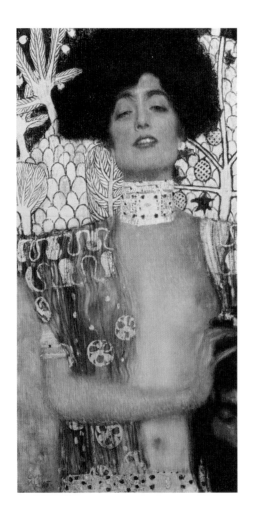

구스타프 클림트, 〈유디트〉

1901년, 캔버스에 유채, 84 × 42 cm
오스트리아 미술관

클림트의 사랑 아니면 섹스

클림트는 자화상이 단 한 점도 없다. "나는 모티프로서의 나에 대해 관심이 없다. 다른 사람들, 특히 여성에게 관심이 있고 색다른 자연 현상에 보다 흥미를 느낀다. (중략) 만일 화가로서의 나를 알고 싶다면 내 그림을 자세히 들여다보라. 그러면 그 안에서 나라는 사람과 내가 원하는 것이 무엇인지를 알게 될 것이다." 클림트는 자화상이 없는 것에 대해 이렇게 평계를 댔다.

이_덧 클림트의 세상은 새로운 밀레니엄의 시간대로 이행한다. 여전히 그는 타인의 거울을 자처한다. 클림트를 보면, 자신이 그린 여성 이미지들은 알레고리가 되거나 재해석된 현상으로 나타나기 시작한다. 그의 알레고리에서 가장 눈에 띄는 부분은 예술적 힘이 공존하는 여성적 에로스다. 육체적 사랑이라는 주제에 걸맞은 회화 양식의 변화도 있었다. 편화片畵기법과 모자이크 처리된 장식적 요소에 댄디 블랙과 금색의 조화 등으로 캔버스 구석구석을 채워나간다. 〈유디트〉의 당당한 여성상은 물론 〈아델레 블로흐-바우어Adele Bloch-Bauer〉에 이르기까지 클림트의 전 여성 이미지에 사용된 기법이기도 하다.

일반적으로 클림트의 작품 속 여성들은 세기말적 분위기가 강렬한데 이는 당시 시대적 분위기와도 관련 있다. 19세기 말 유럽인들은 엄격한 윤리와 도덕적 태도를 훈련받았던 터라 기사도라는 말이 생겨날 정도로 매너는 인격과 동급이었다. 구교의 무겁고도 숭고한

규범은 일상의 척도여야 했고 금욕적 삶으로 대변되는 중세의 엄격
함도 되살아났던 시대이다.

반면에 당대의 문학과 예술이 바라보는 중세는 판이하다. 중세주
의 이면에 숨겨져 있던 야릇한 비밀, 바로 궁정식 사랑 때문이다. 귀
부인을 향한 젊은 기사의 격정적 사랑은 엄연한 불륜이었으나 불가
항력의 감정이었다. 금욕과는 정반대의 연애감정들이 중세의 소설,
시 그리고 음악 속에서 충만해졌고 19세기 말 인간의 욕망을 자극하
는 아이콘으로 되살아났다.

금기는 욕망을 채근하는 법이다. 그래서 클림트는 섹스와 사랑 사
이에서 일단은 금기에 더 가까운 대상에 자신을 맡긴다. 유럽 대도시
의 어두운 뒷골목은 잘 차려입은 신사들과 사창가 여인들의 애욕으
로 끈적거렸다. 그런 신사의 아내들은 가난한 청년의 젊음을 돈으로
샀다. 쾌락과 공포는 동전의 양면을 이루는 법. 욕망의 시간을 마친
신사들은 두려움에 빠지기 일쑤였다. 성병에는 걸리지 않았을까. 상
대가 임신을 빌미로 돈을 요구하지는 않을까. 자신과의 불륜을 세상
에 떠들어대지는 않을까. 1900년대 빈 뒷골목의 성문화는 화려했고
문란했다.

지그문트 프로이트Sigmund Freud가 빈에서 『성의 역사』를 집필했던
것도 이와 무관하지 않을 것이다. 클림트 초상화 역시 3분의 1 이상
이 귀부인들을 모델로 하고 있다. 당시 클림트의 모델이 된다는 건
사교계의 자랑거리였다. 억눌려 있던 그들의 성적 욕망은 클림트의
붓 끝에서 자유를 만끽했을 것이다. 대부분의 모델들은 클림트와 친

분이 있던 사람의 아내이거나 딸이었다. 하지만 무엇보다 클림트가
애정을 갖고 화폭에 담았던 모델은 가족이었다. 가족에 대한 그의 남
다른 애정이 그의 예술 세계를 북돋았다. 물론 단언컨대, 클림트에게
도 욕망이 있었다. 그는 여러 여자와 사랑에 빠졌고 그 사이에서 낳
은 사생아도 여럿 있었다. 그 가운데 미치 짐머만Mizzi Zimmerman은 클
림트의 바람기를 유난히도 못 견뎌했던 여인이다. 둘은 결국 헤어졌
지만 불행인지 다행인지 둘 사이에는 아이가 태어난다. 구스타프 짐
머만이 그들의 자식이다. 클림트는 그 아이와 단 한 번도 대화를 나
눈 적이 없다고 한다. 서류상의 아버지도 아니고, 그렇다고 친자확인
을 해준 것도 아니다. 결정적으로 클림트가 아이들과 소박한 즐거움
을 나누는 인물은 아니다. 짐머만이 군대에 가려고 했을 때에도 그는
작업실에 들러 잠시 동안 아버지의 얼굴만 바라보고 떠났다고 한다.
그리고 얼마 되지 않아 클림트는 세상을 떠난다. 그날이 그들의 마지
막 만남이었다.

　클림트는 어떤 사생아도 인정하지 않은 매정한 아버지였지만 미
치가 낳았던 구스타프 짐머만에게만은 특별했다. 유일하게 클림트
가 손수 그린 초상화로 남길 정도로. 둘째인 오토 짐머만이 생후 2개
월 만에 사망한 소식에 슬픔에 빠진 클림트가 남은 아들만이라도 그
림으로 남기고자 아이의 사진을 보며 완성한 것이 구스타프 짐머만
의 초상화이다. 바로 이 초상화와 사진, 그리고 편지들이 전시회장에
서 '시크릿 챕터'라 불리며 최초로 전시되었다.

　사실 이 섹션은 클림트의 따스한 부정을 상기시키기보다는 클림

트의 남다른 여성관을 엿볼 수 있게 한다. 그에게 여성이란 성녀 아니면 창녀라는 생각이 깊다. 클림트는 무수한 창녀 모델들과 하룻밤을 보내며 에로틱한 사랑인 섹스를 멈추지 않는다. 한편, 클림트에게는 또 다른 차원의 사랑도 존재했다. 정신적인 사랑을 나눈 에밀리 플뢰게다. 그녀는 성공한 디자이너였고 늘 클림트의 곁을 지켰던 여인이기도 하다. 아직까지도 그녀가 클림트의 연인인지 아닌지는 알려져 있지 않지만 적어도 클림트에게는 에밀리가 성녀이지 않았을까 싶다. 그저 클림트가 죽기 직전 그녀만을 찾았다는 일화가 유명할 뿐이다. 섹스란 남녀가 격정적인 감정의 상태에서 온전하게 완전체가 된 듯한 마약 같은 느낌이지만, 정신적 신뢰에 바탕을 둔 사랑은 상당히 관념적이며 다소 이기적이다. 그렇게 본다면 클림트가 이 둘 사이를 오가는 것이 어쩌면 그리도 자연스러웠을까 감탄하게 된다.

그는 어느 겨울 아침, 뇌출혈로 쓰러져서 6일 만에 사망한다.

사랑이란 수혜물 중에 섹스는 빼놓을 수 없는 축복이다. 그런가 하면 관념적이고 신적인 사랑은 정신세계를 확장시키고 또다른 에너지를 얻게 해준다. 일반적으로 이 둘 사이를 오간다는 것은 현명한 처사는 아니다. 클림트처럼 돈 많은 부르주아 작가라면 해볼 만한 양다리이지만 말이다. 섹스는 사랑하는 남녀가 공유할 수 있는 가장 성스러운 행위이다. 몸의 언어와 정신의 언어를 조화시킨 정신적 교감에 바탕을 둔 섹스는 이러한 사랑을 좀 더 풍요롭게 만든다.

바꿀 수 없는 것을 받아들여야 할 때

슬픈 마스터베이션 : 로트렉

한여름, 소나기가 물러가고 해가 드러나면 하늘 위로 둥그렇고 몽롱한 색띠들이 떠오른다. 무지개다. 무지개는 빨, 주, 노, 초, 파, 남, 보 일곱 가지 색을 띠며 둥근 하늘을 따라 반원의 형태로 그 형상을 드러내는 물방울 띠다. 물방울들을 통과하는 빛의 굴절이 우리의 망막에 색채의 환영을 맺히게 해주면서 무지개 빛깔이 나타나는 것이다.

과학적 근거가 밝혀지기 전까지 무지개는 문학이나 시각예술에서 영감의 원천으로 훌륭한 모티프가 되어주었다. 물론 그 생성의 정체가 다 알려진 오늘날에도 여전히 무지개는 희망의 상징으로 우리곁에 있다.

따지고 보면 무지개는 기원전부터 많은 사람들의 관심의 대상이 되어왔다. 과학적인 증명과 상관없이 문학이나 미술적인 관점에서 아름다운 희망의 상징으로 모두의 관심을 모은다. 비바람이 휘몰아 친 뒤, 공기 중에 물기가 채 마르기도 전에 태양이 쏟아내는 빛에 알 알이 반응하며 반짝이는 일곱 색깔 무지개는 의심할 여지없이 희망 이다.

동서고금을 막론하고 역사 속에서 전해오는 무지개는 기원전부 터 여러 작가들에 의해서 관찰되고 다루어진 모티프로서 색채, 색채 의 종류와 서열 등에 따른 독특한 각각의 상징성으로 묘사되어 왔다. 고대 그리스 로마시대에는 무지개 현상을 두고 그 현상의 시각적 효 과나 의미에 집중했다. 세계 최초로 기상학 책을 쓴 아리스토텔레스 의 3가지 색 무지개이론을 비롯하여 무지개에 대한 이성적 접근을 시도했는데 과학의 오류들이 많을 수밖에 없던 시대였으니 자꾸 감 성적 접근에 도달할 수밖에 없었을 것이다. 꽤 오랜 시간 무지개는 그렇게 우리들의 꿈과 희망을 담은 매우 문학적인 대상으로 이어져 왔다.

특히 17세기 작가들은 무지개를 아예 종교적인 상징으로 채택한 다. 무지개를 3가지 색으로 갈음했던 시대의 사람들이니 이 3가지 색의 무지개를 성삼위일체와 한 치의 틀림도 없이 일치한다고 여겼 다. 하지만 무지개란 사람의 시대보다 훨씬 더 오래된 자연이지 않은 가. 그렇기 때문에 종교적 전통에서는 이미 무지개가 아주 상징적으 로 잘 사용되고 있었다. 최후의 심판에서의 신적인 힘을 상징하기도

하고 하느님이 인간에게 준 화해와 용서의 마음을 상징하기도 한다. 유대의 신화에서는 희망을 상징하는데 이 신화 중 노아 이야기를 보면 신과의 성약을 의미하는 희망을 무지개로 상징해놓고 있다. 무지개를 형성하고 있는 각각의 색채에도 상징들이 존재한다. 중세의 기독교 작가들은 신의 성약 장면에 무지개를 띄워두기도 하는데, 이때 무지개의 녹색은 홍수를, 빨간색은 불, 즉 최후의 심판을 상징한다. 반면, 르네상스 시대 작가의 작품을 보면, 성처녀 마리아와 무지개 사이의 관계 속에서 파란색은 순결함을, 빨간색은 자비를 상징한다. 그러다 15세기에 이르러 무지개는 빛의 굴절에 따른 현상임이 과학적으로 증명된다.

아무리 과학이 무지개를 난도질한다 해도 우리에게 무지개는 희망이고 설렘이고 동경이다. 비록 태양이 공기 중의 물방울을 다 잡아먹고 나면 사라져버리지만, 그것이 사라진다는 아쉬움보다는 어느 순간의 기쁨을 영속시키려는 애잔한 바람이 더 길게 드리워진다. 그래서 사람들은 마음속에 나만의 무지개 하나를 띄워놓고 사는 것이다. 자신의 삶을 지키려고 투쟁하는 사람도, 화려한 과거에 미련을 못 버리는 사람도, 실패를 예감하는 불안한 사람도 모두 그 자리에서 생을 마감할 생각이 아니라면 다들 자기만의 무지개를 품는 것이다. 특히 이룰 수 없는 사랑의 서글픔을 안고 살아야 하는 사람이 품은 무지개는 더 절절한 희망을 상징한다. 사랑만큼 포기할 수 없는 허무한 것도 없을 텐데 사람들은 사랑을 향한 희망의 무지개를 그리 쉽게 내리지 못한다. 프랑스의 괴짜 툴루즈 로트렉Toulouse Lautrec, 1864~1901

처럼 말이다. 물랭루즈에서 또 연극무대 위에서 찾았던 그의 무지개
는 무엇이었을까? 로트렉의 슬픈 무지개, 그 속사정을 들여다보자.

로트렉의 무거운 숙명

툴루즈 로트렉은 다른 작가들에 비해 조금 덜 알려져 있다. 하지만
그의 작품을 보면 '아, 저 작품' 할 것이다. 특히 디자인계에서 로트
렉의 그래픽 아트는 클래식과도 같은 작품이라고 할 수 있다. 로트렉
은 12세기부터 이어온 툴루즈 백작의 귀족혈통을 가진 부호의 자손
인데 길고도 긴 이름이 로트렉의 정통성을 증명한다. 그의 정식 이름
은 앙리 마리 레이몽 드 툴루즈 로트렉 몽파이다. 유럽의 귀족들이
가문의 이름이나 영지의 명칭을 고집하려는 욕심 때문에 귀족 출신
로트렉의 이름도 길게 지어진 것이다.

　이렇게 긴 이름을 가질 수 있는 기품 있는 집안 출신에 많은 재산
을 물려받았으며 수백 년간 고급교육의 혈통이 전수되었을 테니 당
연히 예술적 재능이나 귀족적 정서도 물려받은 복 많은 사람으로 보
인다. 그러나 로트렉은 결코 행복하게 탄생한 것도 성장한 것도 아닌
비극이 예감될 수밖에 없는 형벌 같은 운명을 안고 살아간다. 건강한
몸이 인간의 가장 기본적인 행복인데 로트렉은 그렇지 못했기 때문
이다. 로트렉은 난쟁이처럼 키가 아주 작고 양쪽 다리의 길이가 달라
서 정상적인 걸음걸이가 불가능한 상태로 지팡이에 의존하며 평생

을 살았다. 그는 태어났을 때부터 뼈가 아주 약했고 그 때문에 키도 자라지 못해서 150센티미터가 안 되었다고 한다. 뼈만 약한 것이 아니라 면역력도 떨어지는 편이라 심하게 아픈 적이 많아 건강이 심각하게 걱정되는 어린 시절을 보낸다. 특히 로트렉이 앓았던 뼈와 관련된 병은 오늘날 구루병과 비슷한 것이었는데 그 증세가 하도 특이하여 로트렉처럼 아픈 경우를 일컬어 로트렉 증후군이라고도 부른다.

사실 그가 이처럼 태생적인 약골일 수밖에 없는 데는 몇 가지 이유가 있다. 그중에 제일 설득력 있는 애기는 로트렉 집안과 관련된 것이다. 그는 프랑스의 피레네 산맥 숭턱 알비라는 지역의 대궐같은 고성에서 태어난다. 로트렉의 집안은 유럽에서도 알아주는 귀족 집안이었는데, 당시 유럽의 귀족들은 자신들의 권세와 재산을 지키기 위해 집안끼리 결혼하는 경우가 잦았다고 한다.

로트렉의 부모도 백작가문의 사촌끼리 결혼했던 경우인데 근친혼으로 태어난 아이들은 나쁜 유전자들이 모이기 때문에 면역성이 약하고 쉽게 질병에 노출된다고 한다. 그렇기 때문에 로트렉은 뼈가 매우 약한 상태로 태어났고 청소년 시기에는 두 번이나 넘어지면서 허벅지뼈 앞뒤가 다 부러지는 사고를 겪는다. 심하게 뒤틀려버린 허벅지 뼈들은 로트렉의 성장을 멈추게 만들어버렸고 결국 난쟁이 같은 외양을 갖게 된다. 심지어 치아까지 뒤틀어버릴 정도로 부르튼 모양의 입술 때문에 발음도 부정확하여 대인관계도 원활하지 못했으니 귀족들과의 사교 행사에는 아예 참석조차 하지 않았다. 괴로운 마음에 늘 혼자서 할 수 있는 무언가를 찾게 된다. 그래서 로트렉은 온

전히 타인의 시선을 의식하지 않은 채 심리치료도 할 겸 자신만의 시간을 누릴 수 있는 그림에 빠지게 된 것이다.

그는 열여덟 살 되던 해 파리로 가면서 본격적으로 그림을 배우기 시작한다. 로트렉은 자신에게 진정한 스승을 에드가 드가라고 고백한다. 여성혐오증으로 알려져 있는 작가 드가의 작품이 오히려 그의 욕망을 대리만족시켰던 것일까? 로트렉은 드가의 많은 작품들을 보고 따라 그리는 작업들을 자주 했었는데 그래서인지 로트렉의 초기 작품들을 보면 드가가 그렸을 것이라고 오해할 정도로 비슷한 작품들이 다수 있다.

로트렉에게 또 하나의 동무가 있었는데 바로 고흐다. 너무나도 가난했지만 천재적인 그림 실력을 소유했고 많은 여성들과 자유롭게 놀러다니는 고흐를 로트렉은 무척 부러워했을지도 모른다. 고흐가 한창 정신질환으로 괴로워하고 있을 때 자신이 자주 유람하던 남프랑스의 휴양지를 알려주기도 하며 고흐와의 친분을 귀하게 여겼다고 한다. 파리는 위축된 자아를 찾으려는 로트렉에게 조금이나마 보탬이 되었을 것이다. 불행한 탄생. 저주받은 아이의 출현으로 친척들의 보이지 않는 멸시 속에서 슬픔을 억누르며 자라야 했던 그가 이제 파리에서 자신의 행복을 찾기 위해 무거운 숙명과의 싸움을 시작한다.

툴루즈 로트렉, 〈물랭루즈에서의 춤〉

1890년, 캔버스에 유채, 115.6 × 149.9 cm
필라델피아 미술관

허망한 희망, 무지개를 찾아서

자크 라캉은 인간은 타인의 욕망을 욕망한다고 했다. 로트렉이 화가의 꿈을 안고 건너갔던 파리는 1871년 보불전쟁이 끝나고 제1차 세계대전이 발발하기 전 안정적이고 풍요로운 벨에포크('좋은 시대'라는 뜻)를 구가한다. 그곳은 카바레와 카페가 융성하고 마약과 술이 낭만이었으며 자유로운 영혼을 욕망하는 사람들이 넘쳐나던 시대이자 장소였다. 자유롭기도 하면서 때로는 수위를 넘는 그들의 욕망들은 로트렉의 욕망이 된다. 그리고 그 욕망들은 로트렉의 그림 속에서 몸부림치기 시작한다.

그는 우리가 물랭루즈라고 알고 있는 댄스홀과 파리의 유명한 노천카페 등에서 만날 수 있던 보헤미안들의 삶과 그 뒷면을 그림 하나하나에 담아낸다. 솔직히 그의 그림들만 보면, 꽤 노는 남자이거나 여성들의 인기를 한몸에 받았을 것 같은 꽃미남이 아니었을까 하는 오해를 불러일으킬 정도로 퇴폐적인 것들이 많다. 그는 서른여섯 살에 요절을 하게 되는데 사망 원인은 보헤미안 라이프의 훈장처럼 따라다녔던, 하지만 로트렉과는 어울리지 않아 보이는 알코올 중독과 매독이었다.

곰곰이 따져보면 그의 방탕한 삶이 조금은 이해가 된다. 사실 로트렉은 상당 기간 어머니의 철저한 보호 아래 있었던 마마보이였기 때문이다. 로트렉의 집안 내력으로 그의 동생은 태어나자마자 죽었는데 그 바람에 그의 어머니는 자식을 잃은 슬픔에다 계약결혼한 남

편과의 금슬도 좋지 않아서 로트렉에게 애착이 많았다고 한다. 그녀는 로트렉의 모든 생활에 일일이 간섭하고 귀족 사모님다운 치맛바람을 날리며 로트렉을 보호하는 데 인생을 바친다. 그녀는 로트렉에게 늘 그림실력을 칭찬해주고 고향에서 파리로 떠날 때는 아예 따라나서기도 한다. 늘 로트렉의 건강에 대한 잔소리가 끊이지 않았고 그가 경제적으로 부족하지 않게 돌봐주며 자신의 치마폭에서 로트렉이 벗어나는 것을 허락하지 않는다.

그러던 어느 날 로트렉의 어머니는 고향에 일이 생겨 알비로 다시 돌아가게 되자 로트렉은 함께 가야 한다는 어머니의 뜻에 반발하며 파리에 남겠다고 한다. 드디어 어머니의 치마폭에서 벗어나 제대로 파리의 밤문화를 누릴 수 있는 절호의 기회를 맞은 것이다. 그는 낮에는 노천 카페에서 커피 한잔을 마시며 인생과 예술을 토론하고 날이 저물면 댄스홀이나 클럽을 찾아 술을 마시며 여자들과 만나는 낭만적이고 쾌락적인 삶을 맛본다. 그러던 중 파리에 그 유명한 물랭루즈라는 카바레가 문을 열게 되고 이때 로트렉이 물랭루즈를 알리는 포스터 제작을 의뢰받게 된다. 당시 고향에서 보내주던 적지 않은 생활비가 있었기 때문에 생활은 넉넉했지만, 물랭루즈를 드나들 수 있는 기회를 놓칠 수 없었다. 포스터 제작을 핑계로 카바레를 들락거리며 화려한 외모의 여성들과 이야기도 나눌 수 있으니 이 얼마나 신나는 일인가.

로트렉은 리토그래픽(석판화)으로 완성된 물랭루즈의 포스터로 파리의 일약 유명인으로 떠오른다. 몰골은 영 아니었지만 판화나 그

툴루즈 로트렉, 〈물랭가의 응접실〉

1894년, 캔버스에 유채, 111.5 × 132.5 cm
툴루즈로트렉 미술관

림 등을 통해 보여주는 매력에 많은 여성들이 로트렉에게 관심을 보인다. 로트렉은 이 카바레 라이프가 너무나 마음에 든다. 그렇다면 그가 매춘에 관심이 많았을까? 〈물랭루즈〉라는 영화에서도 보면, 부호들이 그 카바레에서 일하는 여성들에게 후원인이라는 명목으로 매춘을 강요하는 경우가 많았지만 로트렉은 그 여성들을 매춘의 대상으로만 여겼던 것은 아니다.

로트렉은 모든 여성들을 동경했다. 저주스러운 자신을 버리지 않고 끝까지 보듬어주었던 사람도 어머니 바로 여성이었던 것처럼 자신을 남성으로서 완성시켜줄 사람도 여성이라고 믿었다. 과도한 모성애의 오류로 생긴 여성의 숭배적 태도일지는 모르겠지만, 마땅한 연애를 해본 적 없이 갑작스레 여성들에게 둘러싸인 로트렉이 여성을 요부도 아니고 매춘부도 아닌 그저 경애로운 대상으로 보는 것이 그리 이상할 것도 없다. 아무리 재산이 많았어도 자신의 외모 때문에 여성들은 모두 그를 피하기 바빴지만, 화가라고만 하면 그에게 그림이라도 하나 건져볼까 싶어 아양을 떨며 태도가 바뀌는 여성들이 그는 그저 고맙고 좋기만 했다.

그는 특히 직업여성들에 대한 끌림이 많았고 카바레에서 캉캉춤을 추는 무희들을 보며 늘 사랑에 빠지곤 했다. 물론 혼자서 말이다. 그녀들의 춤은 자신을 사랑한다고 느끼게 할 만큼 로트렉에게 희망적이었지만 무대에 불이 꺼지고 나면 저 춤들이 사랑으로 꽃피울 수 없는 서글픈 오해였음에 절망한다. 그 누구도 로트렉을 진심으로 사랑하기 힘들어했고 연민이라도 품어주면 감사할 판이었으니 물랭루

즈에서 진정한 사랑을 찾기란 불가능했을 것이다.

그러나 여성에 대한 로트렉의 호기심은 점점 강해진다. 그의 호기심은 물랭루즈 라이프를 넘어 오페라나 코미디 프랑세즈와 같은 극장으로 옮겨간다. 이 극장들은 파리의 홍등가에서 멀지 않았고 그는 홍등가에서 만난 매춘부들의 구석진 삶까지 그려내겠다는 마음으로 그녀들의 뒤꽁무니를 열심히 쫓는다. 그 결과 〈그녀들〉이라고 하는 매춘부의 일상이 담긴 판화집을 출간하기도 한다.

그런데 흥미로운 것은 그의 그림에 등장하는 매춘부들은 편안하게 잠을 자거나 일상을 사는 평범한 여성들처럼 그려져 있다. 잠시 드가의 작품을 떠올려보라. 드가의 물랭루즈 무희들은 슬픔에 차 있거나 어떤 남자에게 불려갈지 모를 두려움에 떠는 모습들이 자주 보이지 않던가. 반면에 로트렉의 여성들은 오히려 순수해 보이기까지 하다.

어머니의 보호 아래 살던 시간을 빼고 나면 겨우 10년 정도 홀로 서기를 했을까. 그 짧은 세월 속에 사랑하는 여인을 찾아헤맸던 로트렉의 격렬한 집착을 보면 그가 멋진 남자로서의 삶을 얼마나 갈망했는지 짐작이 간다. 그의 그런 간절함이 작품 곳곳에 펼쳐져 있다. 그의 이와 같은 영혼 물씬한 작품들은 피카소와 같은 대가들에게 직접적인 영향을 끼친다. 특히 아트팩토리라는 현대식 판화개념을 정립해 현대예술의 새로운 방향을 제시했던 작가 앤디 워홀 같은 경우 로트렉이 없었다면 존재하지 못했을 것이라는 말이 나올 정도이다. 여러 점의 유화도 남겼고, 판화는 천재적 기교를 뽐내기도 했지만 뭐

니뭐니해도 로트렉의 포스터 시리즈들은 오늘날의 그래픽아트의 선
구적인 모습을 보여준 최고의 작품이라고 할 수 있다.

이 명작들 하나하나에는 로트렉이 마음에 품어두었던 희망의 무
지개들이 담겨 있다. 자신보다 더 사랑할 수 있는 여성을 만나 자신
의 놀라운 기적을 실현하고자 했던 로트렉에게 사랑이란 그저 아픈
상처만 남겨주는 서글픔일 뿐이다. 어머니의 품으로 돌아가 서른여
섯 해라는 짧은 생을 마감한 로트렉. 사랑의 희망을 담아 마음속 높
은 곳에 띄웠던 그의 무지개는 요절한 작가의 영정 앞에서 허무한
끌림으로만 끝나버린 슬픈 헌사가 된다.

사랑이라고 하는 것은 누구에게나 한 번쯤은 강력한 심장의 떨림
으로 다가온다. 그 아픔이 하도 커서 차라리 그만두는 것이 낫겠다고
생각할 때도 있다. 하지만 원래 사랑이라는 것은 그렇게 생겨먹은 것
이다. 아파서 상처도 나고 치료해서 새살도 나는 것이다. 사랑에 유
효기간을 두고 싶다면야 쾌락과 즐거움만 좇아도 상관없다. 그러나
나의 존재를 확인하고 상대의 존재를 확인시켜주며 살아가야 할 이
유를 만드는 사랑을 하고 싶다면, 지금 아픈 그 상처에 슬퍼하기보다
는 그 상처를 함께 고쳐가기 위해 고민하는 것이 훨씬 현명할 것이
다. 로트렉이 바랐던 사랑을 기억하라. 그는 자신이 살아 있도록 느
끼게만 해준다면 그 누구도 사랑할 만큼 절실하게 사랑을 원했던 사
람이다. 그의 사랑이 꽃피울 수 없는 애잔한 서글픔으로 머물렀다 하
더라도 그것을 영속시켜나가려고 했던 것은 바로 자신의 존재를 지

키고자 했던 마음일 것이다. 그러니 사랑을 하려면 자신부터 사랑하라. 그래야 내 모든 것을 바꿔버리는 사랑이 오더라도 나를 잃지 않는 오래된 사랑을 할 수 있을 것이다.

가난이 사랑의 방해물이 될 때

사랑의 비극 혹은 영원성 : 모딜리아니

나는 그리 되바라진 중학생은 아니었다. 그래도 솔직하게 '비행' 한 가지만 말해보라고 한다면, '중학생 필독서' 대신 '하이틴 로맨스' 시리즈를 마스터해버린 것을 꼽겠다. 하이틴 로맨스는 학창시절 여학생들에게 인기 있던 연애소설이다. 100여 권 전 시리즈를 정독했을 수준이니, 어쩌면 그 말도 안 되는 소설들을 읽으면서 살짝 '까진' 여중생이 되었을지는 모르겠다. 물론 내가 시공을 가리지 않고 읽어댔던 로맨스들이 사실은 다 거짓말이라는 사실을 깨닫는 데에는 그리 오래 걸리지 않았다. 고등학교 입학 후 공부를 물리면서까지 집중했던 것이 하나 있었는데 사진부 활동이었다. 흑백이기는 했지만 그래

도 제법 구색을 갖춘 암실도 있었고 사진과 대학생 오빠들이 매주 강의를 할 정도로 나름 전문적인 커리큘럼도 있었다. 또 해마다 학교 축제 때면 전시회도 열었다. 가끔 나의 큐레이터 직업은 이미 이때 예견된 것은 아니었을까 하는 허튼 생각이 들었을 정도로 전시회는 늘 인기였다.

그런데 당시 나는 작은 일이지만 불가능한 계획 하나를 세우느라 깊은 고민에 빠진 적이 있다. 학교에 컬러 인화기를 사달라고 요청하는 일이었다. 전국 학생 사진대회에도 나가고 학교의 교화였던 진달래도 열심히 찍어서 갖다바치며 인화기 하나만 사달라고 무지하게 졸랐었다. 하지만 교장선생님은 눈도 꿈쩍 않으셨다. 성적 떨어지면 사진부를 확 없애버리시겠다는 협박만 되돌아올 뿐이었다. 그렇다고 순순히 물러서기에는 아쉬움만 가득할 것 같아 우리 학교 주변의 고등학교 중에 사진부가 있는 학교를 물색하는 것으로 작전을 바꾸었다.

며칠을 수소문한 끝에 컬러 인화기가 있는 학교를 찾았다. 우리 학교 근처의 한 남자고등학교 사진부에 아주 근사한 컬러 인화기가 있다는 것이 아닌가. 당시 그 학교에 다니던 남동생의 친구 하나를 매수하여 마침내 사진부 부장의 연락처를 알아냈다. 전화를 일단 걸기는 걸어야겠는데 뭐라고 말해야 하나, 또다시 고민에 빠졌다. 다짜고짜 우리는 흑백 인화기밖에 없는 불쌍한 사진부인데 컬러 인화기 있는 너희들 암실 좀 쓰자고 정직하게 말하기엔 여고생의 자존심이 도저히 허락하지 않았다. "저어, 저희 사진부랑 미팅 한번 안 하실래

요?" 정말이지 지금 생각해도 아주 졸렬하기 그지없는 꼼수가 아닌가. 분명 하이틴 로맨스의 부작용이었으리라. 우리 사진부의 미스코리아 빰치는 멤버 정도면 모든 역경을 극복할 수 있는 러브스토리 한 편쯤은 가능할 것이라고 확신했으니 말이다. 물론 여기서 극복해야 할 모든 것이란 내 친구의 러브스토리 완성 덕으로 내가 그들의 컬러 인화기를 마음껏 사용하게 되리라는 기대였다.

우리 여섯, 그쪽 여섯. 어쩜 그리 멤버 숫자도 딱 맞던지. 우리는 삼선교의 한 햄버거 가게에서 만났다. 분위기는 기대 이상으로 후끈했다. 보아하니 얼추 두 커플은 줄긋기가 될 것 같았는데, 문제는 물색없이 내가 거기에 끼려고 들썩대고 있었다. 미팅 자리에서 내 눈에 웬 남학생 하나가 들어오고 만 것이다. 초심을 잃었으니 전략은 물론이고 전략의 당사자마저도 길을 잃는 법이다. 펜텍스 수동카메라로 근근이 찍어대고 인화액에 손으로 직접 종이를 넣어 인화를 해야 하는 내게 박격포만 한 카메라와 컬러 사진으로 꾸며진 포트폴리오를 들고 나타난 그 남학생에게 한눈에 매료되고 말았다. 컬러 인화기고 뭐고 내 머릿속에는 오매불망 하이틴 로맨스가 일러주었던 그 운명의 사랑을 만난 것이라 철석같이 믿었다. 결말이 궁금하신가? 눈치챘겠지만 보기 좋게 차였다. 내 옆에 앉아서 여신 미소를 날리고 있던 우리 학교 퀸카 때문에. 내가 짜놓은 시나리오가 내 발목을 잡는 덫이 되고만 셈이다.

어른이 되어서야 알게 된 사실이지만 대개의 남자들은 여성의 성품마저도 예쁜 얼굴을 척도로 하는 바로미터가 있다. 이해는 된다.

나만 해도 이상형을 물으면 "일단 키 크고 잘생기고……"라고 이야기해서 여럿한테 욕먹기 일쑤였으니까. 그제야 깨닫기를, 하이틴로맨스는 현실 속 자신을 과대포장하게 만드는 이야기에 불과한 것이었다. 타인에게 사랑일지도 모르겠다는 오해를 줄 만한 측은한 감정도 사랑으로 완성되고, 치명적일 수 있는 분노의 감정도 사랑으로 변화되고 아무튼 세상의 모든 다양한 감정들이 사랑으로 완성된다는 이 얼토당토 않는 하이틴 로맨스의 철학이 내 나이 열여덟 살의 절반을 서글픈 시간으로 낭비하게 만든 것이다.

그리고 시간이 얼마 지나지 않아 나는 퀸카 친구 덕분에 컬러 인화기를 아주 잘 사용할 수 있었고 어느 대회에서 상도 받았다. 그때 그 일로 크게 와닿은 게 하나 있다. 마음으로는 나의 매력을 내뿜고 싶어도, 현실은 전혀 그렇지 못하다는 사실이다. 현실에서는 전혀 불가능한 무엇을 소유하고자 하는 욕망은 그 불가능성 때문인지 동경이 되고 그 마음을 사랑하는 그 대상에게 투영하게 된다. 하지만 동경의 마음은 불가능에 대한 욕망이기에 그리 쉽게 대상에게 투영될 수 있는 감정은 아니다. 그런데 여기 미술사에서 전해오는 오래된 연인의 사정은 달랐다. 서로를 동경하는 마음이 너무나 강했던 것일까. 결국 안타까운 사랑의 종말을 맞게 되는 아메데오 모딜리아니Amedeo Modigliani, 1884~1920의 사랑 이야기이다.

미술사 최고 꽃미남, 모딜리아니

모딜리아니는 이탈리아의 리보르노에서 은행가였던 아버지와 학식이 높았던 어머니 사이에서 태어난다. 그는 어렸을 때부터 예술적 감각과 재능이 뛰어났다고 하는데 이런 이유로 그의 모친인 아우제니아는 일찌감치 예술 분야에서 모딜리아니의 꿈을 키워주려고 했다. 사실 아우제니아는 이탈리아의 라틴어 고서들을 번역할 정도로 똑똑한 여성이었기 때문에 아들에 대한 남다른 교육관이 예술가로서의 모딜리아니를 만드는 초석이 되지 않았을까 생각한다.

모딜리아니는 자신이 언젠가 예술가가 될 것이라는 어머니의 예언처럼 리보르노 미술학교로 입학한다. 그러나 예술가가 될 수 있을 것이라는 희망도 잠깐, 입학한 지 2년이 지난 무렵 모딜리아니는 심한 병마에 시달리게 된다. 얼마나 심했던지 요양이 필요한 상황이었다. 결국 모딜리아니는 추운 겨울을 지나기 위해 어머니와 함께 이탈리아 남부지방으로 요양을 떠나게 된다. 이때부터 그는 이탈리아 미술사에 대해 공부하게 되는데 이는 그의 작품세계에서 풍부한 감성을 표현하는 데 많은 도움을 주었다는 설이 있다.

모딜리아니는 생각보다 세상에 알려진 내용이 그리 많지 않다. 그를 유명하게 만든 희대의 러브스토리만큼 그의 작품세계나 개인사들이 대부분 베일에 가려져 있다. 어느 비평가의 말처럼, 모딜리아니는 그를 신화로 만들어버릴 만큼 알려진 바가 없다. 그렇다 하더라도, 그의 작품을 감상하다 보면 모딜리아니가 감성이 풍부하고 감정

에 충실한 작가라는 생각에 공감하게 된다. 하지만 문제는 모딜리아니가 살아생전 쫓겨나다시피 그림을 내려야 했던 단 한 번의 전시회를 제외하고는 개인전이라고는 열 수도 없었던 불운아였다는 점이다. 그의 작품은 다분히 사적으로 전해지고 인구에 회자되던 러브스토리 속에 묻히고도 남는 상황이었기 때문이다.

아주 실력 있는 사람이 있다고 치자. 그 사람이 너무나도 아름다운 외모를 가진 사람이라면, 다른 사람들은 그의 실력에 매료될까, 아니면 외모에 홀리게 될까? 둘 다일 것 같은가? 많은 경우, 외모 때문에 실력이 폄하되기 십상이다. 만일 자신의 외모에 근거 없는 자부심으로 방탕하거나 오만하기라도 하면 그 운명은 더욱 우스운 꼴이되어버리기도 한다.

모딜리아니는 미술사를 통틀어 가장 잘생긴 미남 화가이다. 그 역시 얼굴값 하느라 살아서는 제대로 평가를 받지 못한다. 심지어 그가프랑스 파리로 옮겨오면서 보헤미안 라이프 스타일을 있는 그대로누리는 바람에 그의 삶은 더욱 미궁으로 빠져든 것이 아닌가 싶을만큼 풍운아였다. 그렇지 않아도 감성적인 인간 모딜리아니에게 파리는 얼마나 자극적이었을까. 모딜리아니가 화가의 꿈을 안고 파리에 입성했을 때가 스물두 살이다. 그가 태어났을 즈음 집안이 파산지경에 있었다고는 하지만 파리 입성 당시에는 명확히 이탈리아의 부르주아로 관심을 끈다.

파리로 온 모딜리아니는 몽파르나스에 정착하기 이전, 파리의 세느강 근처에서 제법 비싼 호텔에 머무르며 여러 지인들과 친분을 쌓

아간다. 세련된 매너에 외모까지 훌륭한 모딜리아니의 등장으로 파리 시내는 들썩거리기 시작한다. 그는 얼마 되지 않아 파리에서 가장 인기 있는 남성으로 뭇 여성들의 선망이 된다.

이 잘생긴 꽃미남 화가는 데생력이 아주 뛰어났다. 특히 리드미컬한 선의 흐름을 보면 색채와의 조화를 통해 작품 전체에 풍요로운 감성을 가득 담아내고 있다. 모딜리아니가 미술학교 시절 동무에게 얘기했다는 '풍요로운 강물'과도 같은 선들과 색채들이 강한 울림으로 나타난다. 무엇보다 그의 색채는 매우 정직한 듯하면서도 상당 부분 작가의 감성에 조종당하고 있다. 모딜리아니의 여성 초상들을 보면 목이 길고 동그랗고 봉긋한 가슴 등 여성의 얼굴과 몸을 지극히 단순화시켜서 그리고 있음을 알 수 있다. 이는 자신 안에 끓어오르는 감성의 인식 때문이라 할 수 있다. 선은 단순하되 풍요로움을 줄 수 있도록, 색채는 강렬하면서도 감성 표현을 과장하지 않도록 그린다. 그래서 모딜리아니는 애수와 관능미가 넘치는 여성일수록 눈의 표현방식에 공을 들였다.

수많은 여성들과 염문을 뿌리며 여성들의 동경의 대상이 된 모딜리아니는 파리라는 도시에서 강력한 바람둥이로 등극한다. 그리고 보헤미안적인 삶 때문에 모딜리아니는 폐결핵으로 평생을 고생하며 술과 마약에도 중독되는 문제적 인간이 되고 만다. 대개 잘생긴 남자들은 자신의 매력을 잘 알며 늘 확인받고자 하는 습성이 있다. 딱히 그녀에게 관심이 있는 것은 아니지만 그녀가 자신을 동경의 눈빛으로 바라보는 것을 부러 거부하지 않는다. 또한 한시절의 기쁨에 지나

지 않을 것임을 잘 알기에 굳이 그런 열광들에 반응하지도 않는다. 약간의 호의를 베풀 뿐이다. 하지만 이런 경우, 자신의 외모와 지성에 매료된 여성들의 접근에 굳이 저항하지 않는 가장 큰 이유는 소위 제대로 임자를 만나지 못해서이리라. 다시 말해서 자신의 마음을 둘 수 있는 사랑의 상대를 만나지 못한 남자가 자신을 향한 잠시 잠깐의 행복을 영속시키려는 부질없는 시도들을 이어간다는 뜻이다. 저런 남자들이 진짜 사랑을 하면 180도 달라진다고 하는데 사실 이 말은 연애학에 있어서 어느 정도는 정설이라 할 수 있다.

모딜리아니의 눈물겨운 사랑이야기도 이와 비슷한 스토리이다. 마약과 술 그리고 여자 등 모딜리아니의 자유로운 영혼의 동반자들은 그의 건강을 악화시켜갔지만 주변에서는 그를 진정한 보헤미안이라며 물색없이 추켜세우기도 한다. 그에게 모델이 되어준 많은 여성들과의 스캔들도 그에게는 보헤미안으로서의 훈장이다. 그러던 그가 사랑에 빠진다. 눈물 없이 들을 수 없는 모딜리아니와 잔느 에뷔테른의 사랑 이야기에 빠져보자.

사랑, 상대가 불완전함에도 그것을 알고 맞서는 것

모딜리아니가 잔느를 집중적으로 그렸던 시기는 그의 병세가 악화되어 프랑스 남부로 내려가서 살았던 2년 동안이다. 잔느를 만나기 전에는 모딜리아니가 만났던 수많은 여성들은 그의 모델이 되는 것

아메데오 모딜리아니, 〈붉은 숄을 두른 잔느〉
1918년, 캔버스에 유채

이 이상할 것도 없었다. 그만큼 모딜리아니의 여성편력은 심한 편이었다. 그는 평생 알코올과 마약에 절어 살았고 제대로 먹지도 않아서 건강은 꽤 나빴지만 늘 여자들에게 둘러싸여 있었다. 모딜리아니의 작품 중에 누드들이 꽤 있지만 잔느를 모델로 해서 그린 작품은 한 점도 없었는데, 이는 여성편력이 강한 작가들의 공통점이기도 하다. 무슨 말인가 하면, 여성편력이 심한 작가들은 여성을 이분법적으로 보는 경향이 강한데, 성녀 아니면 매춘부이다. 그래서 자신이 진심으로 사랑하게 되는 여인을 만나면 자신의 일반적인 습성과는 아주 다른 태도를 보이게 된다. 모딜리아니 역시 그랬다. 그는 잔느를 호의나 욕망 또는 연민과 같은 사랑 비슷한 감정이 아닌 진심으로 폭발하는 사랑의 대상으로 여긴다. 그녀는 모딜리아니의 여신이었고 뮤즈였으며 또 다른 자신이었다.

아주 잘생기고 멋진 코듀로이 재킷에 세련된 프린트의 스카프를 두르고 몽파르나스의 카페에 앉아 있던 모딜리아니. 그에게 한눈에 반한 잔느. 그런 잔느에게 또 한눈에 반한 모딜리아니. 모딜리아니가 자주 가던 몽파르나스의 로통드 카페에서 둘의 사랑은 시작된다. 하지만 서른두 살의 모딜리아니도 화가를 꿈꾸던 열여덟 살의 소녀 잔느도 자신들의 그 사랑이 얼마나 아프고 슬플지는 감히 상상도 못한다. 꿈같은 신혼을 보내던 어느 날, 방탕했던 보헤미안 모딜리아니의 건강이 악화되자 두 연인은 니스로 이사를 가야만 했다. 그곳에서 첫딸을 낳는 기쁨도 잠깐, 벌이가 거의 없었던 모딜리아니 가족은 경제적 어려움에 처하게 된다. 그럼에도 불구하고 감성 충만한 이 커플은

'죽어도 사랑해'를 외치며 버텨나간다.

파리 입성 당시만 해도 비싼 호텔에서 묵었던 부르주아 모딜리아니가 어쩌다 이렇게까지 가난해졌을까. 사실 모딜리아니가 태어났을 때와 파리에 정착했을 때도 모딜리아니의 본가쪽 경제상황은 그런대로 괜찮았다고 한다. 게다가 친형이 이탈리아에서 고위관직에 있었다. 그런데 문제는 모딜리아니 본인이다. 최후의 보헤미안이라는 별명답게 그는 정말 자유로운 영혼으로 자신의 그림을 위한 욕망에 복종했으며 그 욕망의 영감으로 마약과 술 그리고 여자에게 빠져든 것이다.

잔느를 만나기 이전의 모딜리아니는 여성 누드를 많이 그렸는데 한 콜렉터가 누드 작품들에 매료되어 자신의 갤러리에서 개인전을 열어주며 대표적인 누드 두 점을 갤러리 창문에 걸어둔다. 그런데 이 생각 없는 행동이 모딜리아니의 인생에 엄청난 영향을 주게 될 줄이야. 이 누드 작품을 두고 풍기문란을 조장한다며 민원이 들어가고 경찰들은 철수 명령을 내린다. 기분이 상한 갤러리 주인은 전시도 일찌감치 내려버린다. 바로 이런 상황에 몰린 전시가 모딜리아니의 첫 개인전이자 마지막 개인전이 되었다. 그리고 이후, 모딜리아니에게는 창작열 넘치는 작품세계로 성공하는 일은 결코 일어나지 않았으며 평생 가난이 그를 따라다니게 된다.

이런 가난뱅이를 잔느는 진심으로 사랑한다. 점점 가난해지고 술과 마약에 의존하는 모습의 모딜리아니에게서 잔느는 실망이나 분노가 아니라 진심으로 걱정과 희생과 사랑을 느낀다. 하지만 아내와

는 달리 엄마의 입장은 또 다른 법! 잔느는 뱃속의 둘째도 걱정인 데다가 큰딸이 굶어 죽을 지경이 되자 친정에 잠시 가 있기로 한다. 모딜리아니와의 결혼을 절대 허락하지 않았던 잔느가 부모에게 가 있는다는 것은 나무꾼 마누라 선녀가 날개 옷 입고 하늘로 날아올라버린 상황과 다를 바 없었지만, 그래도 모딜리아니는 잔느를 보낸다. 홀로 남은 모딜리아니의 성격은 갈수록 괴팍해지고 잔느에 대한 그리움이 커져서 처갓집 앞에서 웅크리고 앉아 있기도 수십 번이었다.

그러나 기회는 이때다 싶은 잔느의 부모님은 모딜리아니와 잔느의 사이를 조금씩 차단시켜 나간다. 하지만 이 두 연인은 이것이 그저 잠시의 이별이지 영원한 이별일 줄은 몰랐다. 결국 잔느를 만나지 못하고 돌아온 모딜리아니는 집 안에서 이틀을 꼬박 앓다가 파리의 자선병원으로 옮겨져 숨을 거둔다. 그의 죽음은 그가 살아생전의 소문만큼이나 빠르게 전해졌고 부고를 받은 이탈리아의 친형은 그의 장례식을 거하게 치러준다. 그 장례식에서 가장 슬픈 사람은 만삭인 잔느였을 터. 그녀는 믿기지 않는 모딜리아니의 죽음에 오열하다 8개월 된 뱃속의 아이를 안고 창밖으로 몸을 던져 모딜리아니를 따라간다. 화가의 꿈을 버리면서까지 평생을 모딜리아니 곁에서 그를 위해 헌신과 희생을 다했던 잔느, 그리고 그녀의 희생적 사랑을 받기에는 너무나 방탕하고 무책임하게 살았던 모딜리아니. 결국 두 사람의 사랑은 온전하게 완성되도록 허락받지 못한 셈이다.

한번 붓을 잡으면 머리가 아닌 마음으로 그림을 그리느라 멈추지도, 고치지도 않은 채 일필휘지로 그려나간 무수한 잔느의 데생들.

지금도 목이 긴 잔느의 그림은 잔느와 모딜리아니의 슬프고 애잔한 사랑의 이야기를 전하고 있다.

　행운은 준비된 자 눈에만 보인다고 한다. 사랑도 이와 비슷하기는 하지만 조금 더 잔인한 부분이 있다. 사랑은 준비되지 않은 사람에게도 보인다는 것이다. 사랑을 포기한 채 자신의 미래를 노예처럼 누군가의 손에 던져놓고서는 욕망만 끄집어내어 살아가는 사람에게도 때론 진짜 사랑이 눈에 보인다. 하지만 이것은 재앙이 될 수도 있다. 그 사랑을 받을 수 없는 상태에 이른 경우라면, 상대의 사랑에 대한 적의를 드러내며 겁먹은 강아지처럼 줄행랑을 치기도 한다. 자기연민이 피어오르고 말 테니까. 혹시나 자신의 과거를 용서하고 새로운 미래의 희망을 갖는 사람들은 조금 나을지 모르겠지만 수치심을 극복하는 일이 숙제로 남는다. 그렇기에 회한으로 가득할 과거는 지금부터라도 만들지 말아야 한다. 그래야만 지금 당신을 찾아오고 있는 진정한 사랑이 온전히 당신의 것으로 명확해져갈 테니까 말이다.

비밀

감정을 지배하는
가장 은밀한 곳

누구에게나 비밀은 있다.

비밀을 감추고 있는 한 비밀은 당신의 포로다.

하지만 아무리 감추려 해도 비밀은 어느 틈에 보이기 마련이다.

도망자의 최후

죽음을 둘러싼 미스터리 : 카라바조

사람이 죽고사는 일은 다 하늘의 뜻에 달려 있다. '죽을 고비를 넘긴다.'는 말처럼 죽음이란 운 좋게 피해갈 수도 있지만 속절없이 받아들여야 할 순간이 오기도 한다. 세상의 모든 사람에게 반드시 찾아오는 이 순간을 그래서 운명이라고 한다.

예나 지금이나 이 운명을 달리한 사람에게는 소위 '사망진단서'라는 게 작성되는데 이것은 이 사람이 왜 죽었는지를 소상히 기록한 문서다. 그러니 객사를 했다 하더라도 대개의 사람들은 죽음의 원인을 밝혀두고 죽는 법이다. 그런데 여기 도대체 알 수 없는 원인으로 세상을 떠난 서양미술사의 거장이 하나 있다. 알 수 없기는커녕 오

히려 죽음의 원인이 은폐된 조짐이 물씬 풍길 정도다. 바로 바로크 미술을 대표하는 미켈란젤로 메리시 다 카라바조Michelangelo Merisi Da Caravaggio, 1571?~1610다.

그는 정말이지 살면서 제대로 풀리는 일이 하나도 없었던 비운의 사람이다. 집어올린다는 것이 집어던지는 꼴이 되고 내려놓는다는 것이 내리꽂는 형국이 되니 그야말로 뭐 하나 순탄하게 된 적이 없었다.

예전에 어머니께서 〈여명의 눈동자〉라는 드라마를 보시면서 "쟤는 팔자가 왜 저러니. 정말 되는 일이 지지리도 없다." 하시던 주인공이 있었다. 드라마를 보시며 전개내용을 거의 생중계를 하시던 어머니 덕에 세상의 모든 불행을 안고 사는 최대치를 생생히 기억한다. 그래도 그는 허구 속 인물이라 골고루 재수 없었을 수 있다고 치자. 그런데 카라바조는 현실의 사람인데도 어쩌면 평생을 그렇게 비참하게 살다가 세상을 떠났는지 안타까울 정도다.

그의 죽음을 두고 학자들의 의견은 분분하다. 열병으로 죽었다고도 하고 폐렴 때문이라고도 하고 또 이런저런 질병들이 한꺼번에 도져서 사망했다고도 한다. 그러나 뭐라고 한들, 인명은 재천일 수밖에 없다. 수많은 미술사 대가들에게 영향을 미친 바로크 회화의 이단아 카라바조 인생 역시 다 하늘의 뜻이었으리라. 일천한 감각으로나마 파란만장하고 불가사의했던 카라바조의 인생 드라마를 헤아려보도록 하자.

잘 알려져 있지 않으나 미술사에서 아주 중요한 작가, 카라바조

카라바조는 이탈리아의 르네상스 대가들에 비해 많이 알려져 있지 않은 작가이다. 이는 카라바조가 살았던 바로크 시대가 르네상스 시대보다 덜 유명했던 탓도 있다. 바로크란 '일그러진 진주'라는 별명처럼 화려함을 추구하다 못해 조화롭지 못하고 일그러져 보이기까지 하는 격렬한 감정의 표현이 잔뜩 모여 있는 그야말로 복잡다단한 시대정신이다. 신대륙이 발견되고, 과학은 급속히 발달하고, 인구가 줄어들 정도로 무시무시한 전염병이 창궐하는 등 사람이 우주의 중심이고 근본이라는 생각을 완전히 뒤흔드는 지적 대혼란의 세상이 온 것이다.

이에 힘입어 종교에 대한 반감들 역시 거센 물결을 타기 시작한다. 이에 가톨릭교회는 반종교개혁운동을 단행하며 예술을 선동적인 도구로 사용하는 데 돈을 아끼지 않는다. 음악, 건축, 미술, 연극 등 예술 각계에서 갑부 예술가들이 탄생할 정도였다. 카라바조는 바로 이런 시대의 가장 대표적인 작가이다. 물론 그의 일그러진 운명의 인생사로도 유명하다.

카라바조의 원래 이름은 '미켈란젤로 메리시 다 카라바조'로서 카라바조 출신인 미켈란젤로 메리시라는 뜻이다(Da라는 의미는 from의 뜻으로 출신을 의미한다). 그는 나중에 화가로 활동하면서 밀라노의 카라바조 마을 명칭을 자신의 이름으로 사용하는데 오늘날까지 그를 그냥 카라바조라고 부르는 것도 거기에 기인한다.

그는 그야말로 폭력과 수난과 불행이 가득한 삶을 산 참 팔자 사나운 사람이었다. 태어나자마자 전쟁을 겪어야 했고 일찍이 부모를 잃어 고아로 자라면서 지극히 불행한 어린 시절을 보내야 했다. 이를 보면 카라바조가 성인이 되어서도 배배꼬인 심리상태를 벗어버리지 못했던 것도 이해할 만하다. 게다가 시대 자체가 주는 트라우마 또한 무시할 수 없었다. 종교개혁으로 전쟁이 빈번했던 만큼 죽음과 폭력은 당연시되었고 병적인 고뇌의 감각을 추구하는 분위기가 만연했던 시대가 바로 바로크였다. 그러다 보니 카라바조의 트라우마는 안팎으로 그의 삶을 장악하면서 그의 예술세계에도 뿌리박고 있을 수밖에.

카라바조의 작품 대부분이 검은색 배경에 고생스러워 보이는 인물들을 등장시킨 어두운 분위기의 작품들인 이유는 다 이런 사연들 때문인 것이다. 그는 청년이 되어서도 한참 동안 인생역전의 기미를 보이지 않는다. 시장판에서 술집여자나 포주, 야바위꾼, 싸구려 장사꾼들이나 양아치들과 어울리며 험한 세월을 보냈으니 운이라는 것이 그에게 따를 여지도 없었으리라. 그런데 그의 이런 파란만장한 삶이 테네브리즘Tenebrism(격렬한 명암대조에 의한 극적인 표현, 야경을 특색으로 한 서양의 17세기 화파)과 같은 미술사의 중요한 화풍을 탄생시키며 그를 바로크의 대표적인 작가로 자리매김하는 계기로 작용했으니 사람 일이란 참으로 모를 일이다.

카라바조에게도 찬란한 전성기가 있었을까?

카라바조는 밀라노에서 처음 붓을 잡기 시작한다. 그의 고향에는 제법 유명한 화가들이 많이 있어서 그들의 스튜디오 조수로 일하면서 화가로서 재능을 발휘할 기회들이 적지 않았다. 잘만 하면 그런대로 괜찮은 생활을 할 수 있는 상황이었던 것이다. 그런데 욱하는 기질이 있던 카라바조는 기대를 저버리지 않고 밀라노에서 사고를 크게 치고 만다. 말다툼 끝에 경찰을 흠씬 두들겨 팼던 것이다. 그는 빈털터리로 옷도 제대로 챙겨 입지 못한 채 로마로 줄행랑을 친다. 로마에 도착한 카라바조는 몇 달을 말 그대로 거지꼴로 지낸다. 하지만 죽으라는 법은 없었는지 어느 성공한 화가의 하청일을 맡게 되면서 그의 스튜디오에서 그림을 다시 그릴 기회를 얻게 된다.

그러던 어느 날, 이 스튜디오의 화가가 몸이 아파서 잠시 요양을 간 사이 카라바조는 시원하게 자기 식대로 세 점의 작품을 완성해낸다. 꽃이나 화병과 같은 정물이 아닌 자신을 주인공으로 했을 것 같은 묘하게 고생스러워 보이는 인물들을 멋지게 화폭에 담아놓은 것이다. 그리고 가차 없이 스튜디오에서 내쫓기고 만다. 본인이야 스스로 나왔다고 할 테지만 말이다.

그러나 이 일을 계기로 그는 제법 유명세를 타기 시작한다. 쥐구멍에도 볕 뜰 날이 있다고 했던가. 그는 자기 방식으로 그림을 그리겠다고 다짐하고 로마의 유명 화가들과 친분을 돈독히 하면서 가톨릭교회에서 진행하는 다양한 프로젝트에 참여하며 성공을 향해 한

걸음씩 내딛는다. 거기다 제법 운까지 따라주어 당대 최고 권력자였던 델몬테 주교의 눈에 띄게 된다. 드디어 카라바조에게도 로마 제일의 유명 화가로 이름을 날릴 수 있는 기회들이 속속 도착한다. 어쩌면 로마는 카라바조가 가질 만한 모든 행복이 준비되어 있던 곳이었을 수도 있다. 만약에 그의 트라우마들이 솟구쳐오르지만 않았다면 말이다.

순전히 카라바조의 입장에서 보면 억울한 트라우마였겠지만 다른 사람의 입장에서는 어이없는 행동으로 보였을 뿐이었다. 그가 불쑥불쑥 쏟아내는 기이한 행동들은 함께 사는 세상에서는 매우 치명적이란 말이다. 억제하지 못하는 자신의 성질 때문에 돌이킬 수 없는 대형사고를 치게 되고 그것이 그렇게 치명적일 수 있다는 것을 카라바조는 늘 뒤늦게 깨닫는다.

사실 그는 이미 화가로서의 명성만큼이나 깡패로도 악명이 높아 늘 사람들 사이에서 끊이지 않는 가십거리를 제공하곤 했다. 그런 마당에 말년을 도망자로 살아야 할 사고를 냈으니 정말이지 성격이 팔자라는 말이 딱 어울리는 인물이다. 평생을 조직 폭력배마냥 남들에게 시비나 걸고 싸움을 일삼던 그가 누군가로부터 쫓기던 인생에서 벗어나지 못한 채, 사망하기 전 5년 동안에는 아예 대놓고 도망자 신세로 떠돌았던 사연을 살펴보자.

왜 카라바조는 도망자가 되었는가?

카라바조는 엄청난 다혈질 인간이었다. 툭하면 술에 취해 사람들에게 싸움을 걸고 상처를 입히는 일이 다반사여서 소송 건수만도 수십 개다. 그 바람에 감옥은 또 얼마나 자주 들락거렸는지 모른다.

그러던 어느 날, 카라바조가 얼마 남지 않은 여생을 도망자 신세로 살아야 하는 비극적 사고가 터진다. 카라바조는 내기를 좋아해 내기로 번 돈을 종종 탕진하곤 했는데 이날도 내기 테니스 경기를 한판 벌이던 중이었다. 내기 상대였던 남자는 로마의 유명한 포주 토마소니였는데 카라바조는 이 내기에서 꼭 이겨야 할 이유가 있었다. 토마소니의 아내는 카라바조와 정분을 나눈 사이였기 때문이다. 남자로서의 자존심 대결로 이어지다 보니 다른 어떤 도박보다도 민감한 내기가 되었다. 당연히 상대 남자도 그러했을 터. 팽팽한 긴장감 속에서 내기 한판이 벌어지는데 토마소니가 나쁜 머리로 꾀를 내어 반칙하다가 카라바조에게 딱 걸리고 만다. 시비를 가리기 위해 맞붙은 둘의 싸움은 말릴 틈도 없이 커져가는가 싶더니 어느새 피로 물든 도박판이 되고 카라바조는 옆에 있던 단검을 들어 주체할 수 없는 분노감에 토마소니에게 일격을 가한다. 그리고 이는 로마의 호방하

미켈란젤로 메리시 다 카라바조, 〈마리아의 죽음〉
1606년경, 캔버스에 유채, 369 × 245cm
루브르 박물관

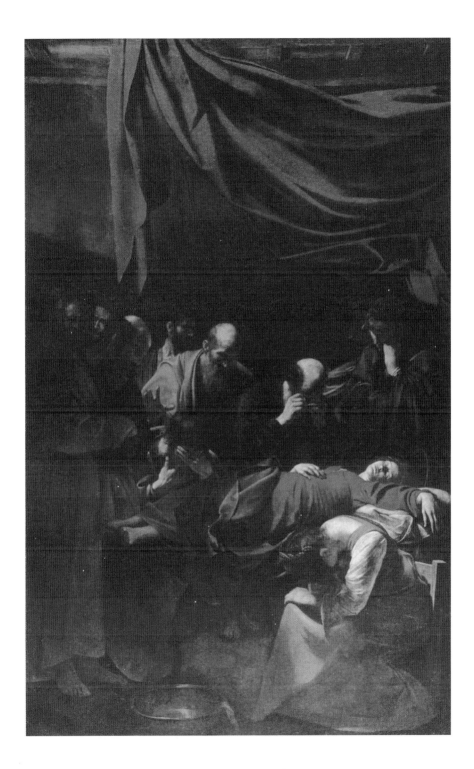

고 유명했던 화가 카라바조가 살인자 카라바조로, 곧이어 도망자 카라바조로 전락하는 순간이었다.

　로마 전 지역에 카라바조의 지명수배령이 떨어진다. 현상금도 제법 걸리고 자객들도 속속 등장한다. 이제 그는 도저히 로마에서 숨어 지낼 수 없게 되고 도망의 길을 선택한다. 나폴리, 말타, 시실리 등지를 떠돌며 누군가에게 쫓기는 신세의 카라바조는 신발도 벗지 않고 베개 밑에 단검을 숨겨둔 채 잠자리에 들 정도로 극도의 불안감에 시달리며 시간을 보낸다. 하지만 이런 최악의 상황에서도 그는 그림 그리기를 멈추지 않는다.

　〈마리아의 죽음〉, 〈세례요한의 목을 친 살로메〉, 〈일곱 가지 은사〉 등을 보면 도망 다니는 신분이었음에도 허투루 그림을 그리지 않았음을 알 수 있다. 오히려 그의 심리상태가 더욱 더 잘 드러나 있어 놀라울 따름이다. 특히 〈마리아의 죽음〉이라는 작품을 보면 좌측 상단에 마치 마리아를 죽였을 것 같은 비밀스런 남자 얼굴 하나가 숨어 있는데 이 작품은 그가 살인을 하고 난 직후에 마무리된 5년간의 작업이었다. 이 인물은 작품 완성에 임박했을 때 그려넣은 것이라고 추정하기도 한다.

　그는 자신의 작품에서 집중되는 조명과 암흑 사이의 대비감, 즉 명암의 대조를 점차 확장시켜 화면의 긴박한 상황들을 보다 극적으로 표현해냈다. 밀라노나 로마에서의 잘나가던 시절의 작품들에서 보여줬던 사실적인 묘사와 현실감 있는 배경장치들에 대한 자신감은 점점 사라져가고 반대로 공포심이 극대화되는 작품들로 변해간

것이다. 사람들은 그가 도망자인 것을 알면서도 그에게 몰래 피신처를 제공하는 것을 어려워하지 않았다. 그가 그림을 그리고 나면 작품을 놓고 갔기 때문이었다. 하지만 도망치며 그림 그리기도 하루이틀이지 카라바조의 기력은 눈에 띄게 떨어져갔다. 새삼스레 토마소니가 정말 사망했는지 제대로 확인도 못하고 그 자리를 떴던 것이 후회스럽기도 했다. 그가 카라바조의 칼이 아닌 다른 이유로 죽게 되었다는 소문이 들려올 때면 더욱 마음이 조급해졌다. 그러던 중 카라바조는 절호의 기회를 잡게 되는데, 바로 사면 요청에 대한 수락 가능성이었다. 그는 만사 제치고 사면을 받기 위해 상소문을 들고 로마행 배에 올라탄다. 하지만 그 이후, 어느 누구도 카라바조를 만날 수 없게 된다. 그저 그가 포르트에르콜레 섬에서 열병으로 사망했다는 소문만 전해올 뿐이다.

카라바조의 죽음을 둘러싼 의문들

카라바조가 열병에 걸려 죽었을 것이라는 설은 몇 해 전 열린 한 전시회를 통해 뒤집어지게 된다. 2010년 로마에서 열린 '카라바조 400주기 대형 전시회'가 그것이다. 이 전시회에서는 카라바조에 대한 여러 가지 미스터리한 내용들의 실마리를 찾아내거나 새로운 사실을 밝혀내는 등 흥미로운 연구가 많이 진행되었는데 그 가운데 단연 뉴스가 된 내용은 카라바조의 죽음에 대한 진실이었다. 그 전시회

미켈란젤로 메리시 다 카라바조, 〈엠마오의 저녁식사〉

1601년, 캔버스에 유채와 템페라, 141 × 196.2 cm
런던 내셔널 갤러리

를 통해 한 연구자는 카라바조가 열병이 아닌 납중독 때문에 죽었다는 새로운 사실을 주장한다.

많은 서양미술 대가들이 물감에 있던 납성분에 중독되어 폭력적인 행동을 한다거나 이상한 증상들을 보인다는 것은 자주 듣는 이야기이다. 납중독은 미친 짓만 골라 했던 카라바조의 경우에도 제법 설득력 있게 들린다. 하지만 그는 사면을 받기 위해 부단히 노력했고 마침내 사면을 위한 길을 떠나는 모습은 온순하기까지 했음을 기억해보면, 그가 납중독이라는 원인으로 순식간에 목숨을 잃었다는 것은 사실 믿기지 않는다.

그가 사망한 지 400년이 흐른 지금 굳이 카라바조의 것으로 추정되는 유골을 다시 찾아내어 분석을 하면서까지 그의 사망설을 수정해야 할 이유라도 있었을까. 카라바조의 시신이 발견된 장소를 파악하고 그를 쫓던 추적자의 정체를 살펴본다면 솔직히 그의 죽음은 의문투성이다. 그의 죽음에 대해 궁금증을 갖기 전에 그가 한창 주목받던 밀라노, 로마 시절의 작품들을 먼저 살펴볼 필요가 있다.

〈마태의 간택〉, 〈성 바울의 개종〉, 〈엠마오의 저녁식사〉, 〈바쿠스〉 등의 작품들은 모두 종교를 주제로 하고 있다. 바로크 시대였으니 당연한 일이다. 더욱이 성공하고 싶은 카라바조에게는 너무도 당연한 주제이다. 그런데 이 작품들에는 어떤 공통점이 있다. 종교적으로 성스럽고 완벽해야 할 등장인물들이 하나같이 조금 부족해 보인다. 당시 실제 살아 있던 자기 주변사람들을 모델로 그렸던 터라 서민적이고 병들고 때론 더럽기까지 하다.

〈엠마오의 저녁식사〉를 보자. 푸짐하게 차려진 동네의 천박한 술상에서 꼬질꼬질해 보이는 예수가 '나는 예수다' 하고 이야기를 하고 있다. 이 말에 앞에 앉아 있던 남자는 '이런 사기꾼 같은 놈' 하며 자리를 박차고 일어나려는 자세를 취하고 있고 우측에 앉아 있던 사람은 믿을 수 없다며 경악하는 표정을 짓고 있다. 이 작품을 본 당시 사람들은 이렇게 불손한 그림이 있냐며 분노했다.

〈바쿠스〉를 보면, 작품 속 꼬마는 게이로 알려진 카라바조의 연인이었다는 설도 있다. 다 상해버린 포도를 들고 있는 신화의 주인공 바쿠스는 활기는 고사하고 병들어 보이는 데다 손톱에는 때까지 끼어 있다. 카라바조는 신화든 성경이든 모두 자신의 생활 속에서 모델을 찾고 상황을 설정해냈다.

성화를 일상의 한 장면으로 그린다니 이 얼마나 민주적이며 자유로운 화가의 태도인가. 게다가 키아로스쿠로를 더욱 극명하게 만든 테네브리즘의 성공까지. 하지만 퇴폐적인 인물을 성인으로 둔갑시키고 동네 깡패를 귀족으로 변장시킨 과감함처럼 리얼리티 넘치면서도 놀라운 그의 창의력이 얼마나 그를 위험에 빠트리게 될지는 아무도 몰랐다. 반종교개혁의 취지를 위배하고 성화를 한순간 일상의 상황으로 내려깎았다는 오해를 사게 될지는 정말 아무도 몰랐다.

마침내 카라바조의 그림을 두고 종교모독이라며 분개하는 사람들이 모여들기 시작한다. 서슬 퍼렇게 날을 세우며 예술의 정치적 도구에 총력을 기울이고 있던 가톨릭교회 입장에서 보면 카라바조는 너무나도 신경 쓰이는 인물이 된 것이다. 굳이 교회가 아니더라도 카라

미켈란젤로 메리시 다 카라바조, 〈바쿠스〉
1593년경, 캔버스에 유채, 67 × 53 cm
보르게세 갤러리

바조의 신성모독은 종교를 믿는 사람들에게 점차 위협이 되어간다.

기구한 생애 속 강력한 생명력

카라바조의 죽음과 가톨릭교회가 연루되어 있다는 증거는 그 어디에도 없다. 그럴 만한 증거자료가 공개된 것도 아니고 바티칸 도서관은 당시 수사내용이나 사망진단서 같은 서류를 요청해도 쓸데없는 소리라며 일축해버린다. 게다가 종교란 것은 어떤 혐의적인 문제로 접근하기에는 참으로 민감한 성역이 아닌가. 그래서 오히려 역사적 사건들을 거꾸로 추적하여 그 기록들에서 카라바조 관련 자료들만 찾아내 몇 가지 확신할 만한 내용들을 살펴보기로 한다.

카라바조가 도망 다니던 중 말타라는 곳으로 흘러들어갔는데 거기서도 그는 싸움박질을 한다. 그것도 종교기사단 중 한 사람과 싸움이 붙은 것이다. 거기다가 상대에게 아주 큰 상처까지 입혔다. 물론 이 싸움은 그의 작품이 불러일으킨 신성모독의 혐의에 대해 종교기사단의 비난으로 야기되었다. 이 싸움에서 상처를 입은 기사의 동료들이 카라바조에게 복수하겠다며 그를 집요하게 쫓기 시작한다. 이 추적자들은 그의 그림에 등장하기도 한다. 물론 그 추적자들이 그를 암살했다는 근거는 어디에도 없다.

그런데 문제는 살인죄의 사면을 받으러 로마로 가던 중 팔로라는 지역에서 체포된 카라바조가 생뚱맞게도 멀리 떨어져 있는 포르트

에르콜레 섬에서 죽은 채 발견되었다는 점이다. 그가 사면될 수 있다는 사실이 전국적으로 알려져 있기 전이어서 팔로 지역에서는 여전히 그가 지명수배자였기에 감옥으로 호송될 수는 있었을 것이다. 그렇다면 죽어도 감옥에서 죽어야 말이 되지, 어찌하여 먼 섬까지 흘러가 시신으로 발견되었던 것일까. 기사단에 의해 암살되어 바다에 버려져 그 섬까지 흘러 들어갔다는 주장도 만만치 않게 나돌고 있지만, 이는 교단의 입장에선 참으로 난처한 일이 아닐 수 없다. 까마귀 날자 배 떨어진다고 공교롭게도 바티칸이 버젓이 보고 있는 카라바조의 로마 전시회에 맞추어 굳이 돈 들이고 시간 늘여가며 그의 죽음에 대해 정리한 신문기사 '그의 회화가 카라바조를 죽였다'에 고개가 갸우뚱해진다. 그의 죽음을 놓고 공교로운 우연들이 너무 자주 중첩되는 정황 때문이기도 하다.

카라바조가 열병으로 죽었든, 아니면 납중독으로 죽었든, 그도 아니면 반종교개혁의 괘씸한 바로크인으로 낙인찍혀 종교기사단에 의해 암살되고 바다에 버려졌든 간에 카라바조의 죽음에 대해 여전히 명확한 것은 없다. 다만, 오늘날 가장 명확한 것이 있다면 강력한 카리스마를 뿜어내는 그의 예술성일 것이다. 젠틸레스키, 루벤스, 렘브란트에서 모던 회화는 물론 누벨바그 영화 그리고 현대 영화에 이르기까지 그의 예술은 참으로 길고 생명력 또한 강하다. 파란만장했던 역경의 삶도 모자라 죽음까지도 미스터리로 남아 있는 카라바조는 그야말로 영화 같은 삶을 살며 가슴을 찌를 듯 감동을 주는 명화들을 남긴 시대의 화가이다.

디테일을 얻기 위한 노력

작업실 미스터리 : 베르메르

초등학교에 입학하기도 훨씬 전에 외할머니께서는 잠자리에 든 내게 늘 옛날이야기를 들려주셨다. 성우 뺨쳤던 외할머니의 목소리 연기는 지금도 생생하다. 외할머니의 흥미진진한 옛날이야기 한편이 끝날 때면 나는 "이정희 여사님, 하나만 더!" 하며 혀 짧은 소리로 졸라댔다. "그려? 근디 이젠 할 게 없는디? 옛날야기 좋아하면 가난해져유~" 하시며 충청도 사투리를 길게 빼시던 외할머니. 그럴 때마다 꼬맹이 손녀는 혀를 목젖 안으로 더욱 당겨가며 애교 섞인 목소리로 애원했다. "그럼 '두루미색시'만. 응?"

당시 이 이야기는 '은혜 갚은 학'이라는 동화로도 출판되어 우리

들 사이에서 인기가 있었는데 외할머니께서는 '우렁각시' 시리즈로 여기셨는지 꼭 '두루미삭시(색시)'라 부르셨다. 외할머니 버전의 '두루미삭시' 내용은 대강 이러했다.

　나무꾼 모씨가 나무를 하러 산에 오르던 중 늪에 빠져서 날개를 퍼덕대는 두루미 한 마리를 늪에서 구해주고 집으로 돌아온다. 그런데 그날 밤, 웬 아름다운 여인이 나무꾼을 찾아와 자신을 아내로 삼아 함께 살아달라고 한다. 나무꾼은 이게 웬 떡이냐며 흔쾌히 승낙한다. 이어, 연신 싱글벙글대는 남편감에게 여인이 말한다. "어머님이 하시던 베틀 일을 제가 하겠습니다. 제가 짠 베옷을 장에 내다 팔면 큰돈을 벌게 될 거예요." 그리고 덧붙여 당부한다. "앞으로 100일간은 제가 베를 짜는 방을 절대 들여다봐서는 안 됩니다." 나무꾼은 '이 여자는 혼자 조용히 일하기를 좋아하나 보다'라고 대수롭지 않게 생각하며 그러마 하고 약속한다. 그 후 아내가 짠 베옷은 장터에서 불티나게 팔린다. 너무나 아름다운 빛깔에 다들 넋을 잃으며 사겠다는 사람들이 줄을 선다. 큰돈을 벌게 된 나무꾼은 예전에 아내가 했던 당부가 슬슬 궁금해지기 시작한다. 나무꾼은 99일째 되는 날 밤, 결국 아내가 베를 짜는 방안을 몰래 훔쳐보는데 방안 가득 빛을 채우며 커다란 두루미 한 마리가 자신의 아름다운 깃털을 뽑아 베를 짜고 있는 것이 아닌가. 가만 보니, 자신이 일전에 숲에서 살려주었던 바로 그 두루미이다. 억, 소리를 내며 뒤로 자빠지는 남편, 이 소리에 뒤를 돌아본 두루미는 순식간에 하늘을 날아오르며 애통해한다. "하루만, 하루만 더 참아주었더라면, 당신과 평생을 살 수 있었는데."라

171

는 말을 남기며. 남편은 검은 하늘 위로 날아가는 하얗고 빛나는 학의 날갯짓만 하염없이 바라본다.

대부분 옛날이야기에는 교훈이 담겨 있는데, 이런 이야기의 경우에는 좋은 일을 하면 복을 받고, 약속을 어기면 후회하게 된다는 등으로 가르침을 내린다. 하지만 나름 신여성으로서 일찍이 언문을 깨치시어 연애소설 꽤나 읽으셨던 외할머니께서는 다음과 같은 명언을 남기셨다. "그저 사내놈들은 무조건 믿으믄 안 되는 겨. 주야장천 돌봐줘야 혀. 손이 겁나게 많이 가여. 암튼 하지 말라는 짓만 골라서 하는 이상한 종자들이여."

모든 이야기는 들려주는 사람의 생각에 따라 다른 모습을 하게 된다고 했던가. 세월이 지나, 내가 엄마가 되어 우리 아들에게 전해 준 교훈은 외할머니의 그것과는 아주 딴판이었으니까 말이다. "지훈아! 사람은 뭔가 돈을 벌려면 자기만의 노하우가 있어야 해. 사람들은 할 수 없고 나만 할 수 있는 그런 것 말이야." 자기가 하고 있는 분야에 있어서 남이 할 수 없는 비법 하나를 갖는 일은 참으로 어려운 일이다. 쉽게는 기술을 습득하는 것이고 경험을 축적시켜 노하우를 만들어내는 방법도 있을 것이다. 오늘날 이러한 기술과 노하우는 큰 돈을 버는 고리가 되는 경우를 자주 보게 된다. 특히 신기술이나 특허 같은 것은 상황에 따라 대박을 터뜨리기도 한다.

화가들 역시 특별한 작품 제작방식이 있다면 그 노하우를 자기만 쓰려고 애썼다. 오늘날에는 현대미술작품 가운데 특별한 제작방식이나 아이디어가 있다고 판단되면 작가는 지체 없이 그것들을 모아

특허로 걸어놓는다. 이런 노력은 자신의 특별한 그 무엇으로부터 발생될 경제적 이득을 보호받고자 함이다. 그래서 이런 권리를 보호받지 못했던 시대에는 소위 비밀유지가 중요했던 것이다. 그런 점에서 네덜란드의 황금시대에 아주 잘나갔던 작가 요하네스 베르메르 Johannes Vermeer, 1632~1675 도 마찬가지였다. 그는 자신의 스튜디오에 누군가가 들어오는 것을 병적으로 싫어했고 모델이 필요한 작업을 제외하고는 두루미색시처럼 스튜디오에서 혼자 작업하는 것을 고수했다. 베르메르가 지키고 싶었던 특별한 작품의 비밀이 있는 것이 분명하다. 베르메르의 작업실을 통해서만 알 수 있는 그것, 과연 그것은 무엇이었을까?

사진처럼 정교한 베르메르 스타일

베르메르는 렘브란트와 함께 17세기 네덜란드의 황금시대를 살았던 작가이다. 우리가 영화나 소설을 통해서 쉽게 만날 수 있었던 〈진주 귀걸이를 한 소녀〉의 화가이기도 하다. 그는 네덜란드의 서쪽에 있는 델프트라는 도시에서 태어났다. 이 도시는 맥주, 모직물 등으로 유명한 도시이다. 이곳에서 베르메르의 부친은 다양한 사업을 운영하고 있었는데 특히 그림 매매도 그중 하나의 사업 아이템이었다. 부친이 직접 그린 그림을 팔기도 해서 일각에서는 베르메르가 부친의 가업을 계승하는 차원에서 화가 일을 시작한 것이 아닌가 추정하기

도 한다. 그런데 안타깝게도 베르메르에 대한 기록은 그리 많지 않다. 베르메르가 43세의 젊은 나이에 사망한 후 그의 모든 작품은 물론이고 베르메르라는 존재도 미궁에 빠져버린다.

그리고 200년이 흘러 19세기 말이 되자, 점 자국 하나 없이 아주 사실적인 그림을 만들어냈던 사진들이 히트를 치면서, 정말 사실감 넘치게 사진처럼 그림을 그렸던 델프트의 미스터리 화가 베르메르가 재조명을 받기 시작한다. 1909년 미국의 메트로폴리탄 미술관에서 선보이게 된 베르메르의 작품들은 100여 차례의 작품가 갱신을 기록하며 10년 만에 작품가격이 10배 이상 오르게 된다. 물론 현재에도 베르메르의 작품들은 계속해서 오르고 있다. 자칫 사라져버릴 뻔했던 베르메르의 작품들이 본격적으로 연구가 된 덕분이다.

미술사 대가들의 면면이 연구될 수 있었던 것은 공공기관의 비호 아래 후대에게 무사히 물려진 수백, 수천 점의 작품들이 있었기 때문이라는 것을 감안한다면, 40점도 안 되는 베르메르의 작품 수는 그에 대한 연구가 쉽지 않았던 이유를 설명해준다. 그나마도 예닐곱 점은 베르메르의 작품이 맞는지 진위 여부를 따지는 중에 있고, 날짜가 명기된 작품도 몇 점 없으며, 사인명도 다양하다. 더구나 이런 작품들은 거의 개인적인 루트로만 팔렸으니 작품의 수가 몇 안 된다 하더라도 소장처를 밝히는 일이 만만하지 않았을 것이다.

크기도 문제이다. 작품의 크기가 대부분 50센티 선에서 왔다 갔다 했고, 커봤자 1미터 안팎이었다고 하니 어디에 걸려 있다고 한들, 대작들이 풍년인 미술사에서 그리 눈에 띄지는 않았을 성싶다. 말하자

면 베르메르는 연구하기가 매우 까다로운 작가인 셈이다. 하지만 다행히도 그의 작품들이 당대 부호들에게 인기가 많아 그들의 영향력 있는 재산목록을 통해 전해오고 있었기에, 200년이 지난 뒤에도 베르메르의 가치를 회복할 수 있었던 것이다.

베르메르에 대한 기록은 그가 네덜란드 성 누가 길드에 가입하게 된 스물한 살 때 시작된다. 미술가 조합 같은 '성 누가 길드'에 가입하려면 오랜 시간의 연습생 과정을 거쳐야 했는데, 일단 이 조합에 등재되고 나면 자신의 이름을 걸고 공식적인 화가로서 활동하면서 작품을 팔 수 있었다고 한다. 이때부터 베르메르는 자신의 이름을 명기한 작품들을 제작한다.

베르메르는 독립적인 화가활동을 시작하면서 결혼도 한다. 이 결혼을 계기로 베르메르의 가족들은 처갓집으로 들어와 다 함께 살게 되는데, 우리의 시각에서 볼 때 조금 특이한 점이 있다. 사업경험이 많은 베르메르 집안이 부자였을 것으로 보이는 여자 쪽과 일종의 계약결혼을 했든가 아니면 사업만 함께하는 사업 파트너로 집안끼리 결합한 것으로 보이기 때문이다. 어쨌든 베르메르의 결혼은 왠지 미스터리다. 베르메르가 부친의 일인 여관업이나 미술품감정 또는 그림 매매 등을 처갓집에서도 계속 이어가고 있었으니 말이다. 이와 같은 베르메르의 투잡, 스리잡은 그의 경제형편이 그리 넉넉하지 못했을 것이라는 추측을 가능하게 한다.

물론 작품이 잘 안 팔려서 그랬을 수도 있겠지만 턱없이 적은 숫자의 작품 수로 보았을 때 판매가 가능한 완성작품이 절대적으로 부

족했으리라는 것을 쉽게 추측할 수 있다. 이는 앞서 말한 바와 같이 그의 느린 작품 속도와 관련이 있다. 한 달에 한 점은커녕 두세 점을 완성하고 나면 일 년이 훌쩍 지나갔다. 그런데 왜 이렇게 제작 속도가 느렸을까? 이 질문에 대한 답은 당연히 그의 작품 속에 존재하는 특징들에서 찾을 수 있다. 사실 베르메르가 완성시킨 작품의 양만으로 그의 특징을 찾는다는 것은 어려운 일이다. 원래 작가의 경향을 골라낼 작정이라면 그 작가가 그려낸 작품의 수들이 어느 정도 물량화되어야 가능한 경우가 많다. 작가마다 스타일이라는 것이 있고 사후에 작품의 진위를 감별할 때, 육안으로 관찰하는 첫 번째가 그 작가의 스타일이다. 일종의 필적 감정처럼 말이다.

다행히 베르메르의 작품 수가 적음에도 불구하고 그의 스타일을 찾아내는 데는 어려움이 없다. 그의 작품에는 명백한 베르메르의 스타일이 존재하기 때문인데, 바로 작품의 배경을 이루는 공간의 건축적 형태이다. 그는 늘 왼쪽으로 창이 하나 나 있고 창에서 90도 각도로 이어져 있는 커다란 벽면이 있는 공간을 표현해냈다. 베르메르는 이곳에서 사진처럼 보이는 이미지들을 생산해냈던 것이다. 물론 사진처럼 생생하고 정교해 보이는 사실적인 묘사와 함께, 환상적으로 조제된 노란색과 푸른색 등의 색채 안배도 베르메르만의 스타일이라 할 수 있다.

이와 같이 붓으로 사진과 같은 그림을 그려내려면 얼마나 많은 시간과 노력이 소모될지 상상할 수 있을 것이다. 그런데 그의 작품의 속도가 참으로 느리다는 것이 이해되려는 순간, 또 다른 질문이 밀려

온다. 베르메르는 어떻게 사진과 같은 그림을 그려낼 수 있었을까? 이제 그 비밀을 풀어보자.

신의 눈인가, 기술의 비밀인가?

베르메르의 작품들에는 몇 가지 프로토콜이 보인다.

1. 화면의 왼쪽에 창문을 두기.
2. 그 창문을 통해 햇빛을 들어오게 하여 작품의 조명으로 삼기.
3. 햇빛 조명을 받는 창가 자리는 한 명 혹은 두 명의 모델을 그려넣을 수 있도록 할애하기.
4. 모델 주변에 다양한 소품을 세련되게 배치하기.
5. 배치된 물건들과 모델들이 심리적으로 혹은 물리적으로 접해 있는 상태를 표현하기.
6. 모델들 뒤로 보이는 벽면은 되도록 비워두지 말고 장식해두기.
7. 이 모든 것들을 3차원적으로 정교하게 사진처럼 완성시키기.

이러한 내용들은 마치 약속이라도 한 듯 풍경화 2점 정도를 제외하고는 거의 모든 작품에서 확인된다. 우유를 따르고 있는 여인이 등장하는 〈우유를 따르는 여인〉이나 고개를 숙여 편지를 읽고 있는 여인이 등장하는 〈편지를 읽는 푸른 옷의 여인〉이나 저울을 들고 있는

여인이 등장하는 〈저울을 든 여인〉, 그리고 특이하게도 작업하는 화
가의 뒷모습을 담은 〈회화의 기술, 알레고리〉 등에서처럼 말이다.

이러한 약속 아닌 약속이 가능했던 이유는 작품들이 거의 베르메
르의 작업실 한 공간에서 완성되었기 때문이다. 베르메르는 사람들
이 자신의 작업실에 들락거리는 것을 아주 싫어했다고 한다. 문 닫고
며칠씩 밖에 나오지도 않고 그림을 그렸다는 말도 있다. 무언가를 감
추려 했던 것이 아니라 해도 일단 이 모든 베르메르의 행보는 그의
작품에 무언가 특별한 비밀이 숨겨져 있음을 암시한다.

사실 많은 미술사가가 극사실적이게 정교한 베르메르의 작품을
두고 일정 부분은 카메라옵스큐라를 사용했을 수도 있다고 추측한
다. 카메라옵스큐라는 작은 구멍에 빛을 통과시켜 벽이나 유리판에
이미지를 투사하는 카메라의 시초라 할 수 있는 검은 상자를 말한다.
18세기에 들어서야 본격적으로 작가들이 보조기구로 사용했던 장비
이기 때문에 17세기 작가인 베르메르가 이 장비를 사용했다는 견해
는 조금 설득력이 떨어져 보이기는 한다.

하지만 베르메르의 그림들에 등장했던 소품들이 지도, 지구본, 저
울, 현미경 등 신문물이 많았던 것으로 보아 베르메르가 어느 정도
당대 얼리 어답터였을 가능성도 배제할 수 없으니 카메라옵스큐라

요하네스 베르메르, 〈저울을 든 여인〉
1664년, 캔버스에 유채, 42.5×38cm
워싱턴 내셔널 갤러리

의 이론을 무시할 수도 없는 노릇이다. 사실 15세기부터 이미 많은 작가들이 렌즈가 달린 비밀 기계장치들의 도움을 받아 그림을 그렸을 것이라는 주장을 고려한다면, 딱히 카메라옵스큐라가 아니더라도 베르메르에게는 특별한 무언가가 있었음에 틀림없다. 과연 사람들로 하여금 그의 그림에 열광하게 한 그 비밀이 무엇이었을까?

어쨌든 현재까지는 베르메르의 작업에 대한 비밀로 카메라옵스큐라가 자주 거론된다. 그러나 이 장비가 그의 작품에 어떻게 사용되었는지는 밝혀내지 못한 상태이다. 대신에 최근 아주 흥미로운 주장이 제기되었다. 베르메르 작품의 비밀을 풀기 위해 미국 텍사스의 한 발명가가 거의 15년 넘게 연구해온 내용을 2명의 마술사팀이 다큐멘터리로 제작하여 최근에 발표했는데, 바로 그 발명가가 내세운 주장이다.

팀 제니슨이라는 이 발명가는 영국의 유명한 작가 데이비드 호크니가 '베르메르는 광학장비를 이용하여 베끼는 그림을 그렸다'는 주장에 전적으로 동의하고 있었던 바, 이 논리에 대해 마땅히 반박할 자료가 없는 것을 알고 카메라옵스큐라가 대체 베르메르의 작업에 어떻게 도움이 되었는지 과학적으로 접근하기로 결심한다. 처음에 그는 베르메르가 완벽한 색채값을 알고 있었다는 사실을 발견하고 기절초풍한다. 이건 분명, 눈으로 본 것이 아니라 정확하게 색채값을 알고 그렸다는 것이다. 정교하게 그리는 것이야 대고 그렸다고 보더라도 색채의 노하우는 완전히 다른 문제이다. 다시 말해서 카메라옵스큐라로 해결되는 부분이 아니라는 것이다. 그러던 중 유레카! 바

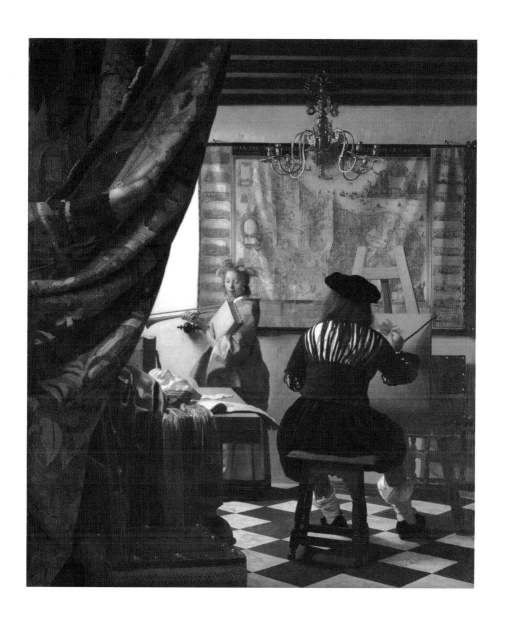

요하네스 베르메르, 〈회화의 기술, 알레고리〉
1666〜1668년경, 캔버스에 유채, 120 × 100 cm
빈 미술사 박물관

요하네스 베르메르, 〈음악수업〉

1662~1665년경, 캔버스에 유채, 73.6 × 64.1cm

엘리자베스 2세 컬렉션

로 거울이 비밀의 열쇠였다는 사실을 알아낸다. 그 발명가에 따르면, 카메라옵스큐라와 거울의 합작이 베르메르의 사진 같은 효과를 완성시킬 수 있었다고 한다.

그는 베르메르의 〈음악수업〉이라는 작품을 통해 이를 증명해나간다. 카메라옵스큐라의 렌즈로 사물을 비추면 등거리의 맞은편 벽으로 완벽하게 영상이 맺히기는 하나, 이것만으로는 베르메르의 효과가 획득될 수 없는 명백한 한계가 있어 많은 연구가들이 베르메르의 비밀을 못 찾고 헤매고 있던 차였다. 그런데 미술 전문가도 아닌 발명가가 베르메르의 〈음악수업〉을 그대로 재현하는 방식을 통해 베르메르의 비밀은 거울이었다고 주장한다. 렌즈에 초점이 맞춰진 피사체의 영상이 등거리의 맞은편 벽면으로 가기 전에 영상을 거울로 낚아챈다는 것이다. 그것도 각이 꺾인 거울로 말이다. 그리고 이 거울은 작가의 눈과 캔버스 사이에 놓이게 된다. 그런 다음 베르메르가 뒤와 앞쪽을 힐끗대면서 이미지의 조각조각들을 맞추어가면 거의 코앞에서 모사한 그림이 완성된다는 얘기다. 거울을 이리저리 돌려가며 렌즈가 보내주는 이미지들을 받아서 한 조각 한 조각 그렸다는 말인데, 시간이 엄청나게 들어가는 작업이었음을 쉽게 짐작할 수 있다.

네덜란드 장인의 손길이 한 땀 한 땀 묻어나 있어 좋기는 하지만, 문제는 이것이 미술작품이라는 데 있다. 누구나 그림을 그릴 수는 있지만 아무나 화가가 될 수는 없는 법이다. 화가의 손과 가슴 그리고 정신은 신의 경지를 향하는 열망과 노력 그리고 실력에 의해 오랜

시간 다듬어져야 하기 때문이다. 그런데 그런 정신과 마음은 온데간 데 없고 장비의 도움을 받아 그려진 것이라고 한다면 그 혐의만으로 도 베르메르의 작품들은 가치를 공격받기에 충분했다. 그래서 메트로폴리탄 미술관의 한 큐레이터는 "미술사의 대가들이 광학장비들을 비밀리에 이용했다는 것은 동의한다. 그러나 이 이유만으로 예술의 가치가 평가 절하되는 것은 절대 반대한다."라며 우려를 나타내기도 했다.

아직까지는 베르메르의 거울이 미술사에 어떠한 반향을 일으킬 조짐은 보이지 않는다. 작품이란 작가의 작업세계 말고도 관람객들에 의해 향유되어온 시간들 속에서 또 다른 가치를 갖게 된다. 오직 예술만이 가능한 특권이다. 예술은 사람의 영혼을 담을 수 있는 그릇이기 때문이다. 따라서 베르메르의 작품들이 어떠한 절차로 그려졌든지 서양미술사의 명화라는 데에는 더 이상 이견이 있을 수 없다.

원래 판타지가 강한 비밀일수록 밝혀졌을 때 실망감이나 허무함이 더 큰 법이다. 차라리 기억의 저편으로 조용히 묻어두어야 할 비밀들이 더 많을지 모른다. 만약 사랑하는 사람과 행복한 관계를 유지하고 있다면, 함부로 그의 비밀을 캐지 말라. 서글픈 시도일 뿐이다. 그의 사랑을 믿으라. 행복은 비밀 위에 뿌리를 내린 믿음의 선물이기 때문이다. 자, 그럼 지금 당장 그의 핸드폰의 보안 패턴부터 잊어버리자.

누구나 자기만의 정원이 필요하다

비밀의 정원의 주인 : 모네

초등학교 때 가장 나를 괴롭혔던 숙제가 있었다. 매일매일 써내야 했던 일기이다. 게다가 일기에다 부모님 사인까지 받아오라니 사생활은 없는 일기였던 셈이다. 그렇게 해서 제출된 일기는 한 술 더 떠서 담임선생님의 도장이 턱 하니 찍혀서 돌아온다. 그러나 인권이란 것이 미처 존재하지도 않았을 초등학생들에게 '참 잘했어요' 도장은 명예로운 훈장이었다. 그래서 별다른 사건사고가 없는 날이거나 마땅히 쓸 거리가 없는 날이면 아주 죽을 맛이었다. '아침에 일어나 학교 갔다가 집에 와서 숙제하고 잤다.' 뭐 이렇게 쓰면 지상최고의 행복이었던 '참 잘했어요' 도장은 날아갈 판이니까.

그래서 딱히 쓸 사연이 없는 날이면 늘 나의 일기는 이렇게 시작되었다. '오늘 문득 책장 앞에 섰다. 나도 모르게 책 한권을 집어들었다'라고. 맹랑하게도 우연을 가장한 나의 하루는 종종 독후감으로 채워졌다. 어느 때 보면 이게 일기장인지 독후감 공책인지 구분이 안 될 정도였다.

나의 일기를 대신했던 독후감 속 단골손님은 『빨강머리 앤』의 앤과 『비밀의 화원』의 메리였다. 주근깨 소녀 앤과 명문가의 메리 모두 괴로워도 슬퍼도 울지 않는 우리의 캔디처럼 어느 곳에서도 기죽지 않고 자신의 존재감을 팍팍 각인시켰던 소녀들이었다. 나의 우상이기도 했다. 여전히 앤이 입양되었던 초록색 지붕의 집과 메리가 몰래 가꾸던 화원은 희망과 행복의 상징으로 내 가슴속에 남아 있다. 사별한 고모부가 아내의 정원에 사람들의 출입을 금지시키며 방치하기 시작하면서 엉망이 된 화원을 비밀리에 아름다운 정원으로 가꾸면서 가족의 아픔을 치유했다는 내용의 『비밀의 화원』은 더욱 그러했다. 아마도 정원을 갖고 싶어했던 유난스런 바람 때문이었을 것이다. 물론 지금까지 나는 단 한 번도 나의 정원을 가져본 적이 없다. 어렸을 때는 부모님께서 그러하실 뜻이 없으셨고 다 자라서는 가정과 직장을 넘나들어야 했던 여성에게 정원은 부담스럽기만 했기 때문이다. 그래서 나의 버킷리스트에는 '정원 가꾸기'가 늘 1순위에 올라 있다.

일반적으로 결혼한 여성들은 자신의 가정을 정원으로 표현하곤 한다. 씨앗을 뿌리고 나무나 화초를 심고 난 뒤 이 아이들이 무성하

게 자라고 아름답게 꽃피도록 물도 주고 거름도 주며 매일매일 정원을 돌보듯 자신의 가정을 행복하게 가꾸는 것이다. 내게도 정원이란 사랑이고 행복이고 희망이다. 그런 까닭에 서양미술사의 어느 대가가 아주 오랫동안 자신만의 정원을 가꾸었다는 사실은 꽤 흥미로울 수밖에 없다. 바로 인상주의를 제대로 일으켜세운 대표적 인상파 작가 클로드 모네Claude Monet, 1840~1926이다. 그는 말년에 엄청난 규모로 정원을 가꾸었는데 여러 명의 정원사들을 고용해가며 아주 철저하게 정원을 관리했다.

과연 모네는 무슨 생각으로 수년 동안 정원에 그리도 정성을 쏟았을까? 오로지 자신의 작품 활동을 위해 그렇게 했을까? 아니면 하다 보니 정원에 대한 관심이 자연스레 커지게 된 것일까? 분명 모네가 자신의 작품세계를 만들어가는 과정에서 주어진 자연을 버리고 만들어진 자연을 선택한 남다른 이유가 있을 것이다. 그렇다면 모네가 자신이 가꾼 그 오래된 정원을 통해 하려 했던 것은 과연 무엇이었을까? 지금부터 그 비밀의 정원 속으로 들어가보자.

순간의 변화하는 색채를 담다

클로드 모네는 '인상주의' 미술 그룹을 창시한 대표 작가이다. 인상주의 작가로서 완벽한 사람은 모네뿐이라 해도 과언이 아니다. 모네는 빛을 색채로 삼아 평생을 인상주의의 신념과 작업태도에 충실했

던 작가이다. 인상주의를 고민했던 그 시작에서도, 그리고 생을 마감하는 순간까지도 모네는 화가의 명예를 걸고 인상주의 미학을 고수한다. 게다가 모네는 거의 처음부터 밖에서 그림을 그린 작가로 유명하다. 시시각각 변화하는 햇빛들이 오색창연하게 만들어내는 다양한 색채들을 포착하여 그것들을 캔버스에 담아내는 것이 그의 화가 인생의 전부였다. 모네의 작품 중에 유난히 연작 시리즈가 많고 시리즈별 작품 수가 방대한 것도 다 캔버스에 햇빛을 길어 올리느라 그런 것이 아니겠는가. 그렇다면 모네는 대체 어쩌다가 햇빛 아래서 그림을 그리게 된 것일까. 이 궁금증의 열쇠는 모네의 유년시절 그가 살았던 세상 속에 있다.

모네는 파리에서 태어나 다섯 살이 되던 해에 노르망디의 르아브르로 이사한다. 원래 모네의 아버지는 모네가 가업을 물려받기를 원했는데, 모네는 어린 나이지만 일찌감치 화가가 되기로 결심한다. 아름다운 해안과 근사한 햇빛이 가득한 르아브르 마을을 그리고 싶은 마음이 간절했기 때문이다. 이 마을은 훗날 모네가 보여주었던 작품 세계의 원천이기도 하다. 노르망디 바닷가의 시골마을은 급격히 변화하는 날씨에 따라 다양한 풍경들을 만들어내는데, 모네는 바로 이러한 풍경의 순간들을 잡아내고 싶어했다. 작가의 상상력도 함께 자극시켜주던 이 변화무쌍한 자연 덕분에 모네는 아주 특별한 것에 관심을 갖게 된다. 빛의 순간을 포착하라! 원래 발전은 관심에서 시작하지 않는가. 모네의 이런 관심은 그가 순간포착 능력을 기르는 계기가 된다. 특징을 부각시켜 사람의 얼굴을 순식간에 그려내는 캐리커

처 능력도 이때 길러진 것이다. 모네가 그린 동네 사람들의 캐리커처는 인기 폭발이어서 이따금씩 판매가 될 정도였다.

이때쯤 모네는 화가로서의 방향을 제시받는 의미심장한 인연을 만나게 된다. 노르망디 지방에서 활동하는 지역화가 외젠 부댕이 그 주인공이다. 화창한 어느 날 바닷가 벤치에서 그림을 그리고 있는 모네를 만난 부댕은 그의 그림실력을 보고 주저 없이 자신의 작업실로 부른다. 당시 부댕은 역사화가들을 비롯한 중심도시의 유명작가들과는 다른 방식으로 그림을 그린 작가였다. 바깥으로 나가 햇빛 아래서 직접 눈으로 관찰하고 그리는 회화의 기법을 따랐던 것이다. 모네는 부댕의 그리기 방식을 따르며 그림을 그린다. 그러다가 네덜란드의 화가 요한 바르톨드 용킨트를 사사한다. 모네는 용킨트로부터 대기 중의 빛을 포착해내는 기법을 배우게 되는데, 이는 모네의 '외광회화' 개념을 만드는 초석이 된다. 그냥 한 어린아이의 미술학원 입학기 정도로 보일 법한 이 이야기가 사실은 가장 완벽한 인상주의 작가의 탄생을 예고하게 된 셈이다. 모네는 부댕의 가르침대로 화구를 들고 직접 밖으로 나가 풍경을 관찰하고 용킨트의 가르침대로 관찰한 빛들을 포착하는 데 주력한다. 눈만 돌리면 펼쳐져 있는 울창한 나무들과 그 나뭇잎 사이로 부서지는 르아브르의 강렬한 햇빛 그리고 그런 햇빛에 아른대는 해안가의 물결은 모네의 외광회화를 위한 든든한 조력자가 되고도 남는 환경이었다. 마치 미래의 인상주의 화가 모네를 위한 완벽한 세팅같이 말이다.

이러한 운명적인 화업에 몰입하게 된 모네는 루브르 박물관 관람

차 파리를 방문한다. 파리에 오자마자 모네는 공교롭게도 자신과 비슷한 생각을 지닌 사람들과 의미심장한 만남을 갖는다. 바로 바르비종파 경향의 작가들이다. 바르비종파란 프랑스 바르비종 근처에서 농촌풍경을 그리던 화풍을 일컫는 말이다. 그러나 모네는 기술적으로나, 서술적으로 좀 다른 차원의 화풍을 고민하고 있었으니 그것이 바로 인상주의요, 이에 동조했던 작가들이 인상파들이다. 모네와 같은 인상주의의 흐름을 생각했던 작가들로 르누아르, 피사로, 시슬레 등이 있는데, 모네는 이들을 모아 흥미로운 화가모임을 조직한다. 바로 '무명예술가협회'이다. 이 협회는 인상주의에 경도된 작품들을 모아 외광회화의 경향을 극명하게 보여주는 전시회를 개최하는 등의 활동을 통해 인상주의라는 미술 사조를 만들어간다.

빛으로 가꾼 모네의 정원

모네는 이제 본격적인 인상주의를 일궈나가기 시작한다. 그 첫 신호탄은 무명예술가협회 전시회에 출품한 〈일출〉이었다. 이 작품이 전시되기 전까지 모네와 그의 친구들은 바깥(실외)에서 그림을 그리는 외광회화 작가들로만 불렸다. 그러던 중 〈일출〉이 공개되면서 파리 예술계가 술렁거리게 되는데, 이 작품의 사물 묘사 때문이다. 배가 정교하기를 한가, 해가 또렷하기를 한가, 색채도 사물의 색채가 아니다. 다 대충대충 그려넣은 듯하다. 많은 비평가들이 당혹스러워하며

클로드 모네, 〈일출〉

1872년, 캔버스에 유채, 48 × 63 cm
마르모탕 모네 미술관

도대체 무엇을 그렸고 무슨 생각으로 그렸는지 비난을 쏟아낸다. 화면의 모든 것이 인상만 남아 있을 뿐 제대로 그린 것이 하나도 없다면서 조롱하기까지 한다. 결국 그 조롱의 말이 그들의 이름이 되고 만다. 인상주의자들! 결국 '무명예술가협회'는 무능한 예술가들의 모임으로 전락하는 사태에 이른다.

하지만 이에 굴복할 모네가 아니다. 그럼에도 불구하고 꾸준히 작품을 완성해나가던 모네는 점점 반짝이는 햇빛들이 사물에 부서지면서 만들어내는 다양한 색깔을 능란하게 포착해나간다. 그와 동시에 빛의 존재를 사물처럼 관찰하고 연구하고 싶어 한다. 그러나 그러려면 돈이 필요한데 모네의 경제적 상황으로는 그럴 만한 여력이 없었다. 그의 그림은 남들보다 몇 배나 되는 재료비가 드는 작업 방식으로 그려졌다. 하지만 그에 비해 작품은 너무 안 팔리니 당연한 일이었다. 더구나 가업을 내팽개치고 미술을 하겠다고 나서는 바람에 아버지의 노여움을 사고, 처가 쪽의 심한 반대를 무릅쓰고 결혼한 터라 아내인 카미유마저도 가족과 의절한 상태이니 모네에겐 기댈 언덕도 없었다. 세느강에서 자살까지 시도했다고 하니 모네의 경제적 압박이 얼마나 심했는지 상상이 된다.

그런 모네에게 유일하게 힘이 되어준 사람이 카미유다. 모네의 아내이자 모델로서 자신의 인생을 바친 여인. 그녀는 모네에게 행운의 연인이었다. 카미유를 만난 후, 모네는 후원인을 만나 작품을 팔기도 하고 인상주의의 인기도 높아간다. 세잔느를 비롯한 당대의 인상주의 지지자들에 의해 작품이 팔려 재정 상태가 나아지면서 본격적으

로 가장 인상주의적인 작품을 완성하려는 자신의 계획을 실현시켜 나간다. 모네는 파리 근교에 자연 풍광이 아름다운 지역의 부동산 매매를 알아보기 시작하고 마침내 지베르니 지역에 8,100제곱미터가 넘는 넓은 땅을 구입한다. 그리고 그곳에 자신이 구상한 정원을 꾸밀 작정으로 이사한다. 바로 가장 모네다운 인상주의 그림들이 완성될 수 있는 희망의 지베르니로.

모네의 작품들을 보면 대체로 균질하지 못하고 거칠며 친절하지도 않다. 매시간, 매분마다 변하는 햇빛에 따라 사물과 자연의 색깔이 변화하는 것을 포착하다 보니 그림을 정교하게 그리기가 힘들었던 것이다. 밑그림을 그리는 것은 고사하고 초단위로 변하는 빛의 속도를 따라서 파레트에 물감을 짜서 섞을 시간이나 제대로 있었을까? 그러나 바로 이 방법들이 모네식 인상주의 미학을 가장 잘 대변한다. 모네는 본격적으로 빛이 만들어내는 여러 가지 표정을 그리기로 작정하고 아침 해가 떠서 노을이 물들 때까지 하나의 대상을 두고 수십 장의 캔버스를 바꾸어가며 그림을 그린다. 그리고 이를 위해서는 연작이라는 방식이 가장 합리적이었을 것이다. 서로 다른 색채의 동일한 대상들이 한 장 두 장 완성되기 시작한다.

빛의 변화 속도를 따라잡으려는 모네는 물감에서 바로 짜낸 원색들과 빠른 붓질로 자신만의 화면을 만들어낸다. 그의 그림에는 대상의 윤곽들이 명료하지 못한 채 눈에 보이는 날것 그 자체로 화폭에 드러나 있다. 아, 신의 눈을 가진 모네! 모네의 눈은 시시각각 변화하는 햇빛을 마치 자신이 그 빛의 관장자인 듯 귀신같이 잡아내는 능

클로드 모네, 〈수련〉

1906년, 캔버스에 유채, 89.9 × 94.1 cm
시카고 미술관

력을 발휘한다. 그리하여 모네는 〈건초더미〉, 〈루앙성당〉, 〈수련〉 등 모네 특유의 연작들을 탄생시킨다. 이 가운데 〈수련〉은 모네의 말년에 왕성하게 제작된 인상주의의 대표적인 작품 시리즈다.

그가 이렇게 완성도 높은 연작을 제작해낼 수 있었던 것은 그의 오타쿠적 기질이 발동한 덕이다. 다양하게 변화하는 빛에 집요하게 몰두한 모네는 시시때때로 서둘러 자리를 떠나버리는 빛의 꼬리를 따라잡는 방법을 찾는 데 몰두한다. 마침내 모네는 야심차게 조성한 지베르니의 정원이라는 공간을 통해서 빛의 사냥방법을 찾아낸다.

모네의 정원은 20여 년 가까이 직접 기꾸고 조성한 모네의 또 다른 작품세계이기도 하다. 그는 정원을 가꾸기 위해 많은 정원사를 두기도 하는데, 정원사들에게 인공적인 정원이 아닌 그 안에서 꽃과 나무들이 스스로 원시림처럼 자라날 수 있도록 도움만 주라고 지시한다. 자연의 마음대로 만들어낸 공간을 향해 쏟아지는 햇빛이야말로 그가 원하는 색채를 잡아낼 수 있다고 믿었던 것이다. 아름다운 형태를 만들어내고자 가지를 치고 잎을 따며 정교하게 다듬어져 있던 파리 궁전의 정원과 비교하면 아주 거칠어 보이기도 하다. 마치 모네의 그림처럼 말이다.

모네가 점점 늙어가는 자신의 노구를 끌고 자연으로 나돌아다닐 수 없게 되자 집 앞의 정원을 생각해낸 것일 수도 있다. 하지만 그보다 모네에게는 오랜 세월 빛을 따라다니던 노하우를 집약시킨 공간이 필요했을 것이다. 이 정원에는 어떠한 제약조건도 두지 않는다. 모두가 위험하다고 만류했던 깊은 연못을 파놓고 그곳에 빗물이 채

워지기를 기다리기도 하고, 씨를 뿌린 다음 그 씨가 자연 그대로 자랄 수 있도록 기다린다. 이렇듯 모네의 정원은 기다려주는 방식으로 조성된다. 여느 정원과 달리 사람의 손을 타지 않게끔 각별하게 관리하면서 말이다. 이렇게 해야 자신이 평생을 주력해온 가장 인상주의다운 작품을 완성할 수 있으리라 생각했던 것이다. 그리고 모네는 이 정원에서 〈수련〉 시리즈라는 일생일대의 걸작들을 탄생시킨다.

　정원은 작은 오솔길 하나를 사이에 두고 양쪽으로 나뉘어 있다. 집 앞쪽에 있는 정원은 꽃들로 만발해 있는데 이 정원은 '클로 노르망드Cols Normand'라고 불린다. 여기서 오솔길을 건너 길가 쪽으로 붙어 있는 정원은 일본식 정원에서 영감을 받아 조성되었다. 당시 많은 인상주의 화가들이 일본의 '우키요에(채색 목판화)'의 영향을 받았는데, 특히 모네는 일본식 정원에 대한 관심이 컸던 것으로 보인다. 모네는 소나무 길로 나뉘어 있는 두 정원 중 물이 있는 정원 쪽으로 아름다운 수련의 씨앗을 뿌렸다. 그리고 매일 정원으로 나가 수련 위를 비추는 햇빛을 바라보며 250여 점의 수련 작품을 스케치하거나 캔버스에 그렸다. 하지만 거의 평생을 햇빛 속에 눈을 혹사시켰으니 그의 시력은 일찌감치 약해져 있었고 결국 나이가 들어서는 백내장으로 악화되어 시력을 잃고 만다. 그런데도 모네는 작업을 멈추지 않는다. 젊은 시절, 500여 점의 작품을 불태울 정도로 감정기복이 심했던 모네의 우울증이 다시 그를 괴롭혔지만, 그의 수련들은 계속해서 완성되어나간다. 그리고 그의 눈은 자신의 오래된 정원을 다시는 예전처럼 볼 수 없게 된다.

파리의 오랑주리 미술관에는 대형 벽화 작업으로 제작되어 있는 그의 기억이 만들어낸 수련들을 볼 수 있는데, 모네가 죽어서야 세상에 공개되었던 이 그림은 모네의 마지막 작품이자 많은 이들이 그를 애도하고 기억하는 인상주의 미학의 절정이다. 지금도 모네의 정원은 세계 10대 정원으로 불리며 아름다운 정원 중 하나로 손꼽히고 있다.

자기가 하고 싶은 일을 찾아내고 그것을 이뤄내기 위해 노력하는 것은 결코 쉬운 일이 아니다. 모네가 가장 완벽한 인상주의 화가로 불릴 수 있었던 것은 그가 자신의 초심을 잘 세우기도 했지만 중간에 포기하지 않고 적당한 변명으로 얼버무리지 않은 채 심지의 불꽃을 스스로 잘 지켰기 때문이다. 자신의 아주 오래된 정원을 통해서 말이다. 누구나 꿈을 꾸고 희망을 갖는다. 하지만 세월이, 세상이 그 꿈을 지킬 수 있도록 가만두지 않는 것이 현실이다. 그런 의미에서 우리도 꿈을 잃지 않기 위해 각자의 방식으로 모네의 정원 같은 것 하나쯤 준비하면 어떨까? 비록 나의 정원이 그저 희망으로 끝난다 하더라도, 잠시지만 내 마음을 채워주었던 행복한 정원으로는 남을 테니까 말이다.

포기할 수 없는 두근거림을 위해

몰래한 취미 : 몬드리안

내 생각에 세상에서 가장 강력한 나라 중 하나는 네덜란드이다. 인구
는 약 1,688만 명이고 땅덩어리도 작지만 네덜란드는 그 어느 나라
보다 강하다. 그런데 재미있는 것은 네덜란드의 강함은 아우라로 이
루어져 있다는 것이다. 네덜란드는 동서를 가로지르는 데 겨우 두어
시간이면 가능할 정도로 작은 나라다. 그런데 경제, 문화예술에 있어
서 어떤 열강들보다 강력하다. 계량화되거나 물리적인 규모에서의
힘이 아닌 보이지 않는 아우라를 통해 국가경제를 꾸려가고 있는 묘
한 국가이다. 2005년에 네덜란드 현대사진전을 전시하던 때에도 느
꼈지만 지리적으로 중앙유럽에서 조금 비껴 있는 나라이기는 해도

서양미술사의 걸출한 대가들을 배출해냈다는 자부심이 대단하다.

2005년 겨울 네덜란드의 현대사진전시회를 기획할 당시였다. '더치 인사이트Dutch Insight'라는 제목으로 네덜란드의 사진작가들과 빌름 반 쥬텐달이라는 네덜란드 큐레이터와 공동으로 진행한 전시회였다. 내 인생에서 처음으로 단독 국제전시를 기획하는 일이었기 때문에 암스테르담에서 먹고자기를 몇 개월 동안이나 했다. 원래 개인이 국제전을 준비한다는 것은 거의 불가능하다. 먼저 돈이 문제고 그다음엔 인력이 문제고 마지막으로는 장소가 문제이다. 이 삼중고를 해결하기 위해서는 네덜란드의 작가들에게 우리나라에서의 전시회가 대단히 매력적으로 느껴져야 한다. 아무리 내가 한국에서의 네덜란드 전시를 긍정적인 목적으로 피력한다고 해도 그 작가들이 관심을 갖지 않으면 아무 소용이 없다. 이러한 삼중고에 처한 전시회에서는 참여 작가들의 애정이 절대적인 원동력이 되기 때문이다.

'더치 인사이트'라는 전시는 1년 넘게 준비과정을 거쳤는데 그 기간 동안 나는 정말 많은 작가와 정말 많은 시간을 함께 보냈다. 그리고 바로 그 작가들과 보낸 시간들이 세상에서 제일 강력한 나라 네덜란드를 만나게 한 것이다. 2004년, 네덜란드 현대사진전을 한국에서 개최하자고 결의한 직후 빌름은 내게 작가들의 작업실을 직접 찾아가 그들과 일대일로 이야기를 나누도록 권했다. 그래서 시작된 네덜란드 작가들과의 100여 일 토크. 그 안에서 나는 그들이 가지고 있는 너무나도 인간적인 약점들을 아름다운 자긍심으로 만들어가는 기적을 보았다. 네덜란드라는 나라는 땅 자체가 사람이 살 데가 못된

다. 습하고 질척댄다. 그리고 암스테르담이 꽤나 활기찰 것 같지만 절대 아니다. 홍등가로 유명한 담락 거리엔 매춘부들이 줄창 서 있고 세계에서 제일 큰 규모라 해도 과언이 아닌 콘돔 가게가 있으니 성에 대해 무진장 개방적이라고 생각할지도 모르겠지만 다 보여주기 위한 쇼일 뿐이다. 그들은 맹점을 보이는 곳으로 옮겨놓았기 때문이다. 가장 밝은 곳 옆에 그림자가 있다는 것을 아는 사람들이다. 운하의 국민답게 그 어느 것도 막다른 골목으로 몰아넣기보다는 물꼬를 틀어 살아갈 방법을 만들어준다. 땅이 작아 서로를 바라볼 수 있는 거리가 좁다는 것도 그들의 강력한 아우라를 만들어낸다.

물론 황금시기의 네덜란드는 지금의 네덜란드를 창피해할지 모르겠다. 렘브란트, 고흐, 그리고 베르메르 등으로 이어지는 네덜란드의 미술사는 사람을 바라보는 미술이라 해도 틀린 말이 아니다. 나에게 네덜란드는 배려보다는 기회를 주고 변심이 아닌 변화를 꾀하고 변화의 결과를 두려워하지 않으며 머리보다는 마음을 일의 도구로 삼는 그런 오래된 아우라의 나라이다. 서양미술사 대가들이 줄줄이 있어서 부러운 것이 아니라 이러한 시간을 지켜내면서 아우라를 잃지 않은 그들의 노력이 부러운 것이다.

그들의 노력은 20세기로 넘어온 암스테르담의 중심에서도 여전히 이어지고 있었다. 그 결과, 그들은 피트 몬드리안Piet Mondrian, 1872~1944이라는 순수조형예술의 창시자를 낳았던 것이다. 끊임없는 변화 속에서도 본질을 찾아가는 놀라운 작가 몬드리안의 그 순수조형예술이 지닌 진짜 비밀은 무엇일까.

변하는 것이 두렵지 않았던 몬드리안

몬드리안은 바실리 칸딘스키와 함께 추상미술의 선구자로 자리매김한 네덜란드 대표 화가이다. 칸딘스키와 몬드리안은 추상미술의 핫이슈였다고 할 수 있는데, 일반적으로 칸딘스키의 작품을 뜨거운 추상이라고 부른다면 몬드리안의 작품은 차가운 추상이라고 부른다. 이는 몬드리안이 가지고 있던 기하학적인 태도들과 사고에서 기인한 평가라고 할 수 있다. 그가 이러한 기하학적인 추상을 추구한 데에는 특별한 이유가 있었을 것인데, 그에 앞서 잠시 그의 성장기를 살펴보도록 하자.

그는 네덜란드의 아머르즈포트라는 곳에서 태어났다. 당시 그의 아버지는 초등학교 교장으로 재직하고 있었는데 그 초등학교는 칼뱅교 교리를 지키는 학교로 몬드리안도 엄격한 칼뱅교 교육을 받으며 성장한다. 칼뱅교는 네덜란드의 국교라고 할 정도로 당시, 네덜란드인들의 정신세계와 가장 밀접하게 닿아 있던 신념이기도 하다. 바로 이러한 분위기 때문에 몬드리안은 처음부터 작가의 길을 접어야만 했다.

칼뱅교의 교리를 보면, 하느님의 소명에 따르는 삶을 현실에서 실천하며 살아야 한다고 주장하는데, 그런 까닭에 자신의 욕망이나 감성에 충실해 작품을 제작해야 하는 작가로서의 삶은 교리에 상당히 위배되는 대상이었다.

이런 교리가 집안 분위기를 압도하고 있었지만, 몬드리안은 아마

추어 화가였던 아버지와 정식 풍경화가였던 삼촌에게 어렸을 때부터 회화수업을 받았다. 부모 마음이야 취미로 배웠으면 하고 바랐겠지만, 일찌감치 예술의 세계에 빠져든 몬드리안이 어떻게 미술을 포기할 수 있었겠는가. 그러나 취미가 직업이 될 수 없고, 직업이란 자신의 영혼과 정신세계의 기초 위에 세워져야 한다는 직업윤리를 강요당한 몬드리안은 결국 집안 어른들의 뜻에 따라 교육학을 이수하고 교사 자격증을 딴다.

그런데 공교롭게도 이 교사 자격증은 미술교사 자격증이었다. 가문의 철학이 자유로운 영혼과 욕망의 발현을 허락하지 않는다면 그 길을 들어서는 학생들에게 필요한 자의식을 심어보겠다는 몬드리안의 야심이 숨겨진 그런 교사 자격증이었던 셈이다. 사실 이 미술교사 자격증을 따기 위해 몬드리안은 매우 용기 있는 결단을 내려야 했다. 그의 삼촌인 프리츠 몬드리안의 응원이 없었다면 불가능했을지도 모른다. 프리츠는 몬드리안에게 멘토와도 같은 인물이다. 그는 몬드리안이 본격적인 미술공부를 하러 도시로 떠날 수 있도록 주변 사람들을 설득해주고 몬드리안 스스로 적절한 판단을 내릴 수 있도록 정신적인 지원도 아끼지 않는다. 드디어 몬드리안은 미술공부를 위해 암스테르담으로 떠난다.

스무 살이 갓 넘은 몬드리안은 암스테르담에 도착하자마자 국립미술학교에 등록한다. 당시 작가들의 행보를 보면, 대도시로 오자마자 제일 먼저 하는 일이 그 도시에서 제일 의미 있는 학교로 입학하는 것이었다.

몬드리안은 암스테르담에 와서 미술학교에 입학한 후 미술단체에도 가입한다. 무슨 배짱인지 단체전에도 참여하고 활발하게 작가들과 어울리며 자신이 궁금해하는 미술의 세계를 적극적으로 탐구한다. 몬드리안 역시 19세기 말과 20세기를 동시에 살았던 사람답게 세기말의 두려움과 세기초의 희망을 넘나들었던 광범위한 감성의 폭을 가진 작가이다. 이 용기 있는 젊은 작가는 네덜란드에서 유행하던 선명한 색채의 풍경화를 그려보기도 하고 10년 넘게 여행을 하면서 접하게 되는 각 지역의 다양한 화풍들을 통합, 해체해가면서 자신만의 고유한 작품세계를 만들어간다. 몬드리안은 근대 추상의 신구자로서 그의 도전적인 시도가 없었다면 아마 이성적인 인식을 통한 감상 방식은 뒤샹 스타일에만 의지했을지 모른다. 변기가 주는 이성적 인식의 향유만이 존재하는 줄 알았을 것이라는 얘기다.

물감과 캔버스는 반드시 감성적 인식을 제공하는 매체라고 생각했을 텐데, 몬드리안은 전통적인 회화방식이 줄 수 있는 근대적 감각의 미학적 포인트를 제시해준다. 자신의 손에 의해서 자연의 대상들이 점점 단순화되어가는 과정을 두려워하지 않고 두근대는 심장의 방향대로 나아간 것이다. 이와 같은 몬드리안의 생각과 실천은 여행을 하는 내내 이어진다.

그리고 그가 다시 암스테르담을 돌아올 무렵, 그의 그림은 빛과 그림자를 선명하게 드러냈던 전통 네덜란드의 풍경화나 정물화 타입에서 벗어나 있었다. 나무나 풍차 그리고 농가 같은 보다 구체적인 소재들에 집중하는 그림들이 늘어나고 점차 구성적인 구도로 화면을

잡아가는 모습이 포착된다. 몬드리안의 그림이 변화해가고 있었던 것이다. 그리고 그 변화에는 서양미술사에서 모더니즘으로의 연결 고리에 핵심이 되어줄 추상의 선구적 이미지가 담겨 있었다.

무엇이 그를 변하게 만들었을까? 바로 그가 여행에서 스치듯 지나갔던 수많은 사람, 시간 그리고 그림이 그를 변화하게 한 것이다. 그런 만남들이 그의 마음을 흔들었고 그 흔들린 마음이 생각을 변화하게 했을 것이다. 세상에서 가장 먼 여행은 머리에서 마음으로의 여행이라고 한다. 만일 작가로서의 기로에서 방황하고 있다면 몬드리안의 이러한 행보들은 흥미로운 열쇠가 되지 않을까? 몬드리안은 후기 인상파들의 색면에 영향을 받은 색채주의 실험을 통해 변화에 박차를 가한다. 게다가 표현주의 작가였던 뭉크의 영향으로 몬드리안은 독특한 움직임의 선을 예고한다. 이제 몬드리안은 네덜란드에 제한된 작가가 아닌 유럽의 다양한 스타일을 수립해나가는 작가로 성장한다.

디즈니 만화를 사랑한 남자

변화를 두려워하지 않고 다양한 사고들을 통합적으로 고민하고 그것들을 융합시키는 데 과감했던 몬드리안은 드디어 국제양식의 몬드리안 화풍을 만들어간다. 빨간색과 파란색이라는 대조적인 색깔을 조화시키고 나무의 격렬한 움직임과 푸른 하늘을 조화시켜 일종

피트 몬드리안, 〈브로드웨이 부기우기〉
1942～1943년, 캔버스에 유채, 127 × 127 cm
뉴욕현대미술관

의 균형감각을 창조해낸 것이다. 몬드리안은 30대의 마지막 해에 암스테르담 시립미술관에서 전시를 개최함으로써 네덜란드의 대표 작가로 등극한다. 이후 몬드리안 화풍은 우리가 잘 아는 창문과도 같은 노랗고 파란 화면들이다. 지금은 없어졌지만 어느 은행은 몬드리안의 작품을 대놓고 로고로 사용하기도 했던 기억이 있는데, 그만큼 몬드리안의 작품은 현대인들에게 매우 군더더기 없이 세련되고 정제된 느낌의 작품으로 와닿는다.

이러한 그림이 가능했던 것은 그가 접했던 몇몇 이성적 인식의 학습 때문이다. 파리에서 입체파를 경험하고 나서 다시 암스테르담으로 온 몬드리안은 그의 정신세계에 중요하게 영향을 끼칠 이론을 만나게 된다. 선의 상징적 의미와 우주의 수학적 구성에 대한 신지학자神智學者의 저서이다. 이러한 저서들의 영향으로 몬드리안의 세계관은 결정적 변화를 맞고 우리가 알고 있는 몬드리안의 기하학적 추상이 탄생하게 되었다고 한다. 검고 굵은 수평선과 수직선들이 원색들과 함께 어우러져 펼쳐지는 그의 화면들은 우주에 대한 몬드리안 식의 설명이라고 할 수 있다. 차가운 이성이 만들어내는 제대로 된 추상임에 틀림없다.

그런데 난데없이 몬드리안이 공간을 구획하고 있는 선들 위에 일명 '땡땡이'를 그려넣기 시작한다. 이건 분명히 변화다. 하지만 그는 이 땡땡이를 그리기 시작한 지 얼마 안 되어 세상을 떠나고 만다. 우리는 그의 죽음과 함께 그의 변화도 죽었다고 생각했는지 모른다. 그러나 그의 작품은 계속 변화하고 있었음이 확실하다.

그가 사망하기 전 뉴욕에서 완성한 〈브로드웨이 부기우기〉는 몬드리안의 또 다른 변화를 예고한 유작이다. 70세의 노구 몬드리안이 또다시 꿈꾸었던 변화는 무엇일까. 이는 몬드리안이 뉴욕으로 건너가기 전에 겪는 매우 비밀스러운 여행을 통해 알 수 있을지 모른다. 몬드리안은 뉴욕으로 가기 전 런던에서 약 2년간 산 적이 있다. 이 시기는 잃어버린 2년이라고 불릴 만큼 학자들의 관심을 끌지는 못했다. 하지만 내가 이 기간에 주목하는 이유는 이성적인 체계의 몬드리안이 얼마나 인간적인 감성에 충실했던 사람인지를 잘 알려주기 때문이다. 그가 재즈에 몰입해서 자신의 영혼을 풀어놓던 때도 바로 런던에 머물렀던 시기이다. 몬드리안이 런던으로 간 때는 그의 나이가 육십이 훨씬 넘어서이다. 그는 런던에서 매우 많은 미술계의 인사들과 친분을 나누었으며 흥미롭게도 남다른 춤 실력을 유감없이 발휘한 춤꾼이기도 했다. 재즈 리듬에 맞추어 여성을 리드하며 춤추는 몬드리안, 상상이 되는가? 캔버스에 선을 죽죽 긋고 원색으로 색을 채워넣는 매우 차가운 그림의 주인공이 춤꾼이었다니 말이다. 많은 여성에게 인기 있는 댄싱파트너일 정도로 몬드리안의 춤 실력은 뛰어났다고 한다.

그런데 당시 몬드리안을 사로잡았던 것은 따로 있었는데 바로 월트디즈니의 〈백설공주〉라는 만화이다. 디즈니는 예쁜 캐릭터들을 개발하여 그것들을 만화영화로 완성시켜 전 세계적으로 인기를 끈 적이 있다. 어쩌면 지금보다 더 인기가 있었을지 모른다. 월트디즈니의 만화에 열광했던 몬드리안은 백설공주 만화엽서를 사서 지인들에게

편지를 보내기도 했으며 특히 자신의 형에게 자주 엽서를 보냈다. 그는 일곱 난쟁이들이 부르는 노래에 맞추어 춤을 추기도 하고 난쟁이들에 대한 각별한 애정을 담은 코멘트를 지인들에게 보내기도 했다. 신조형미술의 이론을 정립하고 조형예술과 순수조형예술에 대한 심오한 이론을 발표했던 화가라고는 생각하기 힘든 그의 천진한 행동들은 그저 늙은 대가의 기행으로 볼 수도 있다. 하지만 그가 뉴욕으로 돌아와서 그린 부기우기 시리즈 같은 작품들을 보면 그렇게 치부할 수만은 없음을 깨닫게 된다. 그의 심장이 또 다른 박동의 파장을 가진 것만큼은 사실이다. 그리고 몬드리안의 순수조형예술에서 말하는 순수와 어린이들의 감동을 끌어내기 위해 기획된 만화영화의 정서적 순수는 같은 맥락일 수 있음을 고려해야 한다. 결국 몬드리안의 순수는 어린아이와도 같은 순수함으로의 이행을 계획했는지도 모른다.

그가 죽지 않았다면 계속되었을 그의 변화가 이제는 영원한 비밀이 되고 말았다. 다만 한 가지 명확한 것은 그가 추구했던 순수조형예술의 순수함이 무언가를 단순화하고 추상적으로 간략화시키는 데 있는 것이 아니라, 만화를 보며 감동하는 어린아이와 같은 순수함에 더 가깝다는 사실이다. 그가 선과 색채의 수학적 구도를 통해 추상을 만들어내기는 했지만 그의 심장을 감싸고 있는 것은 만화영화를 보는 어린아이의 신나는 마음 같은 순수함이었으리라. 그리고 그의 작품은 오늘날까지도 패션, 건축, 디자인, 인테리어 등에 영향을 끼치고 있다.

몬드리안은 변혁에 가까웠던 그의 그림들 속에서 단 한 번도 위축됨이 없었다. 남의 평가로부터도 자유로웠다. 왜냐하면 그의 변화는 환경의 변화에 적절하게 대응한 것이었는데 그 생각을 바꾸어나가는 데 그 누구보다 유연했기 때문이다. 유연한 생각과 변덕은 완전히 다른 이야기이다. 포기할 수 없는 두근거림을 위해 그는 끊임없이 탐구했고 그 탐구의 과정에서 취합된 보다 더 많은 정보를 무시하지 않은 것이다. 그에게 새로운 데이터는 그의 생각을 보완하고 수정해나가는 에너지였다.

유연한 생각으로 변화하는 모습을 두려워할 필요는 없다. 우리 모두는 미래를 확정해놓고 그곳을 향해 달릴 수 있는 신이 아니기 때문이다. 그렇다면 변화를 통해 행복한 미래로 나아가는 데 필요한 각자의 비밀무기 하나쯤은 간직했으면 좋겠다. 몬드리안의 순수함이 단지 재미있는 것에 반응하는 어린아이 같은 그것이었을지 모른다는 단순하고 불완전한 비밀일지라도 말이다.

선택의 기로에서 고민하고 있다면

혁신적 사고를 통한 파격미 : 뒤샹

인생은 선택의 연속이다. 해가 뜨면서 '지금 일어날까, 더 잘까?'로 시작된 선택이 '아침밥을 먹을까 말까', '택시를 탈까, 버스 탈까'로 이어져 마침내는 뭔가를 선택하는 일로 하루가 간다. 이처럼 하루에도 수십 가지의 선택을 해야 하는 마당에 기나긴 인생에서의 선택은 얼마나 더 심오하고 골치 아프겠는가? 만 17세가 넘으면 국가와 사회가 네 인생은 이제 네가 결정해나가며 살라는 증명서를 하나 보낸다. 주민등록증이다. 주민등록증에는 얼굴값하고 살라고 사진도 붙이고 잘못하면 찾아가겠다고 주소도 적어둔다. 그런데 지금처럼 인터넷으로 신분을 확인할 수 없던 시절에는 이 주민등록증 없이 판단

이 흐려졌다가는 유치장 신세였다. 주민등록증이란 게 모든 것을 할 수 있는 나이를 축하하는 기쁜 상징인가 싶겠지만, 그 이면에는 이제 네 선택은 스스로 책임져야 하니 정신 똑바로 차리고 살라는 경고장이기도 한 것이다.

길지 않은 나의 인생을 반추해보면, 나 역시 중요한 선택들이 있었다. 그 가운데서 지금의 나를 있게 한 중요한 선택을 꼽으라면 미술사학과 대학원에 진학한 일이다. 나는 미술에 늦게 입문한 편이다. 원래 컴퓨터공학을 전공한 뒤 기업 연구소의 프로그래머로 일했다. 그러다가 어느 나른한 점심시간, 모두들 식사를 하러 나가 텅 빈 연구소를 둘러보며 문득 내가 뭐 하고 있나 싶은 생각이 들었다. 신입사원을 맨 앞에 앉히고 그 뒤로, 주임, 대리, 과장, 부장 순서대로 책상이 놓여 있는 사무실이 감옥처럼 보였다. 알아서 자기검열을 해야 하는 이 비민주적인 자리에서 나의 영혼은 너무 자유로웠던 것이다. 그렇다고 사표 내는 일이 그리 쉽지는 않았다. 딸이 잘나가는 기업의 연구소에 취직했다는 사실에 기뻐하던 엄마를 생각하니 마음이 무거웠다. 엄마에게 큰딸의 대기업 신입사원은 평생 받아본 첫 효도상품이었던 것이다. 그러나 나는 이 효도를 유지할 만큼 배려 깊은 인간은 못 되었다. 더구나 남을 배려하겠다고 내 인생을 미적거릴 수는 없는 노릇이었다. 가족 몰래 사표를 내고 모아놓은 월급을 찾아서 미술학원으로 갔다. 그렇다. 나는 화가가 되고 싶었다. 일주일 내내 4B 연필과 잠자리 지우개를 들고 줄긋기만 하던 어느 날 학원장이 날 불렀다. "미술이 좋다고 했지? 미술은 꼭 직접 그리지 않아도 공부로

도 할 수 있어. 그런 분야가 있거든. 자네는 공부머리가 좀 되는 거 같으니까 미술이론이 어때?" 정말이지 내 실력은 형편없었다. 나는 순순히 인정하고 공손하게 인사까지 하고 나왔다. 학원장이 다시 돌려준 학원등록비를 들고 말이다. 눈앞이 캄캄했다. 학원장 방 앞에 서서 쏟아지는 눈물을 참기 위해 고개를 쳐들고 게시판을 올려다보았다. 대학원 2학기 입시공고가 붙어 있었다. 그런데 거기에 빨간색 연필로 동그라미가 그려진 글자가 눈에 들어왔다. 미술사학과, '아, 원장이 말한 미술이론이란 게 저거였나?'

지금도 그때 미술사학과를 선택한 것에 대해 후회한 적이 없다. 그저 수업시간에 가끔씩 '쟤는 공대 출신이라 저런가?'라는 주변의 눈빛을 견뎌야 할 때만 빼고 말이다. 그러나 컴퓨터프로그래머는 생각보다 예술적인 직종이다. 다양한 분야의 의뢰인을 위해서 그들에게 가장 효율적인 업무 시스템을 구축해야 하기 때문이다. 복잡한 요구사항을 끈기 있게 들어주고 이해할 줄 아는 귀와 그것들을 유기적으로 묶어내는 창의적인 두뇌와 이 모든 것들이 온라인의 쓰레기가 아닌 인류를 위한 성과로 이어지도록 하겠다는 가슴이 있어야 한다는 말이다. 이 삼박자의 하모니가 바로 컴퓨터프로그래머인 것이다. 참으로 인문학적이지 않은가. 물론 100퍼센트 내 생각이지만 말이다.

마침내 미술사학과 학위를 마친 후 박사진학을 할 것인가, 일을 할 것인가를 고민하다 나는 큐레이터로서의 삶을 선택했다. 그리고 지금은 또 병원 경영을 하며 큐레이터 일을 하고 있다. 모든 전공들은 어느 경지에 이르면 서로 통하게 되는 법, 이 둘도 마찬가지이다.

나는 이제 더 이상 둘 중 하나를 선택하는 것이 아니라 선택해야 할 두 가지를 또 다른 하나로 융합하는 것에 더 관심이 많다. 끊임없는 선택의 과정에서 우리가 목격하는 것은 그 선택들이 스스로 자유롭게 융합하고 재생산하고 있는 장면이다. 미술사 역시 선택과 융합을 거듭하며 지금까지 이어져오고 있다. 특히 프랑스 작가 마르셀 뒤샹 Marcel Duchamp, 1887~1968의 선택과 융합은 '다다Dada'라고 하는 세상에 본 적 없는 미술을 만들어냈다. 노동집약적인 의무를 무시하고 오로지 작가의 선택과 융합만으로 작품을 탄생시켰던 뒤샹만의 비밀! 작가 자신과 작품 사이에 숨어 있는 그 행간의 비밀을 찾아보도록 하지.

뒤샹의 조용한 혁명

뒤샹은 프랑스 노르망디의 블랭빌이라는 시골의 부유한 집안에서 칠형제 중 셋째로 태어난다. 저녁이면 음악이 흐르고 가족끼리 체스를 두거나 차 한 잔을 마시며 하루를 마감하는 프랑스의 전형적인 유복한 집안에서 성장한다. 뒤샹도 여느 작가들처럼 그림을 그리기 시작했을 즈음에는 자신의 고향인 블랭빌의 전원을 담은 풍경화나 가족을 그린 스케치 같은 평범한 유화들을 그렸다. 그러던 그가 상상과 현실을 넘나드는 실험적인 태도로 미술계를 당황시키는 이단아가 되어간다. 완성된 그의 작품들은 전시회마다 번번이 거절될 정도로 관람자의 시선을 낯설고 어색하게 만들었다. 너무나 잘 알려진 그

마르셀 뒤샹, 〈샘〉

1917년, 혼합재료, 63 × 48 × 35 cm
조르주 퐁피두 센터

변기도 그랬다. 공장에서 똑같이 찍어대며 대량생산되는 변기를 전시장 안에 툭 던져놓고 그것을 예술이라고 불렀으니 당대 관람자는 물론이고 화실에서 붓 들고 캔버스를 들이파던 작가들에게 노여움을 사고도 남을 일이 아닌가. 아무튼 뒤샹은 파리를 중심으로 예술의 도시에 거처하던 작가들과는 차원이 다른 완전히 별종의 예술을 선언해버린 것이다. 그렇다면 그의 혁명적 행보는 과연 어떻게 시작되고 전개된 것일까?

대개 혁명은 저 푸른 벌판에 혼자 우뚝 선 소나무처럼 독야청청해서는 불가능한 법이다. 멸시받던 흑인가수 루이 암스트롱의 손을 잡고 이끌어준 백인이 없었다면 흑인의 영가가 미국 전역을 휩쓰는 재즈로 재탄생할 수 있었을까? 혁명적 스타 탄생에는 스스로의 당찬 도전과 창의적 태도는 기본이고 여기에 예비 스타에게 손을 내미는 제도권 혹은 메이저 그룹의 지원도 있어야 한다. 그렇기 때문에 많은 작가들이 되든 안 되든 주류를 향한 끊임없는 접촉을 시도하는 것이다. 뒤샹의 변기도 필시 누군가의 혹은 무언가의 기회를 통해 〈샘〉이라는 예술작품이 될 수 있었을 것이다. 과연 그 기회는 무엇이었을까?

어느 날 뒤샹은 자신과 친분이 깊었던 시인 기욤 아폴리네르와 함께 극장을 찾는다. 사실 아폴리네르는 뒤샹 작품에 대한 이해도가 그리 높은 비평가는 아니었지만 뒤샹은 그를 탓하기보다는 그의 입장을 이해하고 오히려 친해지기까지 한다. 새로운 것을 받아들이고 그것을 자신에게 체화하는 데 탁월했던 뒤샹은 스스로의 삶 속에서 다양성을 인정하는 이지적인 면모를 보여준 셈이다. 그러니 깐깐한

아폴리네르가 뒤샹에게 매력을 느끼고 그와의 시간을 즐거워할 수 있었던 것이다. 아폴리네르가 뒤샹을 극장으로 데려가서 보여주고 싶어했던 것은 레몽 루셀의 소설 『아프리카의 인상』을 각색한 연극이었다.

뒤샹은 이 연극을 통해서 오랫동안 뿌리 내려온 전통이 어떻게 독창적인 면모로 이행되는가를 발견했다고 한다. 얼마나 열광하며 감동을 받았는지 뒤샹은 그 후 레몽 루셀의 모든 문학작품을 독파하겠노라 선언하기도 했다. 사실 뒤샹은 여느 작가들에 비해 감성보다는 지성이 강한 인물이다. 그래서 어려운 문제를 해결해나가는 과정에 흥미를 느끼고 자신의 지성을 테스트할 수 있는 게임 등을 즐겨하곤 했다. 뒤샹이 세계 체스 대회에서 수상경력이 있을 정도로 전문 체스에 몰두했던 것 역시 지성을 만족시킬 만한 무언가를 탐구하려 했던 것과 연관이 있다. 특히 그는 여러 문학작품에 지대한 관심을 보이며 다른 문화예술 장르를 다양하게 섭렵하려 했는데 이러한 성향은 미술을 향한 태도에서 찾아볼 수 있다.

젊은 시절 뒤샹이 가장 좋아했던 그림들은 상징주의 화가들의 작품이다. 상징주의는 원래 미술보다는 문학 분야에서 더 활발하게 움직였던 사조로서 지적 유희를 즐기는 뒤샹에게는 매우 매력적인 사상이었다. 특히 작가 초기에 뒤샹은 뭉크나 르동과 같은 상징주의 작가에게서 영향을 받았다고 밝히고 있는데, 그의 작품 중에 신화를 주제로 하거나 종교적인 분위기가 물씬한 작품들에서 이러한 요소들이 잘 나타나 있다. 상징주의에 대한 뒤샹의 관심은 상징주의 대표

시인인 스테판 말라르메를 통해 더욱 강해진다. 말라르메 시들을 접한 뒤샹은 예술이란 감성적인 표현보다는 이성적인 표현이 진짜라는 독창적인 생각에 이르게 되는데, 이는 기존의 예술적 사고방식을 뒤집어버리는 태도가 아닐 수 없다.

그의 반反 예술적인 행보는 계속 이어진다. 물리학자이자 수학자였던 앙리 푸앵카레가 "모든 물리 법칙은 '그저 그럴 것이다'라는 정신에 의해서 만들어졌을 뿐 어떠한 증명도 할 수 없다."고 주장한 것에 감동을 받으며 과학의 근본을 뒤흔든 그 생각에 큰 반응을 보인다.

뒤샹은 자신의 취향이 굳어지는 것을 피하는 방법으로 스스로를 끊임없이 부정하려고 애썼기에 전혀 다른 예술가로서의 모습을 보여준다. 많은 작가들이 본능에 충실하며 드라마틱한 감정을 끌어내려고 노력했다면 뒤샹은 지성이 주는 또 다른 감동의 영역을 탐구했다고 볼 수 있다. 그저 바라만 보고도 느껴지는 알 수 없는 그 무엇과 같은 감동의 체계가 아니라 지성의 명료한 자극으로부터 오는 또 다른 심장의 떨림을 확신했던 것이다. 그렇게 뒤샹의 혁명은 고요하게 그 빛을 발하기 시작한다.

새로운 예술의 비밀병기, 변기

뒤샹의 기존 예술에 대한 반항적 태도는 입체주의를 통해 보다 명료하게 정체를 드러낸다. 뒤샹은 두 형들이 살던 파리로 오면서 8여 년

217

간 접했던 인상주의, 상징주의, 야수파 등의 장르들과는 다소 다른 시각의 미술경향을 만나게 되는데 그것이 바로 입체주의이다. 자연의 대상을 분석적으로 보는 입체주의 그림들은 지성게임을 추구하는 뒤샹의 눈을 단번에 사로잡는다. 그리고 1912년 그는 〈계단을 내려오는 누드〉라는 유화를 살롱드앙데팡당 전에 출품하는데 이 작품은 그 자리에서 비난을 받으며 고배의 잔을 마신다.

입체주의는 당시 젊은 작가들에게 독창적인 예술세계에 대한 제대로 된 로망이었는데, 왜 같은 입체주의적 관점으로 그림을 그린 뒤샹은 동료작가들에게게마저 욕을 먹은 것일까? 뒤샹은 늘 자신의 사고가 고정되는 것이 두렵다고 고백한 바 있다. 고여 있는 것은 잔잔하고 평화로운 것이 아니라 썩어가고 굳어간다고 생각한 것이다.

파리를 강타하며 젊은 화가들에게 신천지를 선사했던 입체주의도 뒤샹에게는 자칫 고일 수 있는 물처럼 느껴졌던 것일까? 그는 이 작품에 기계적인 움직임을 과감히 조화시킨다. 계단을 내려오는 사람을 장노출로 사진 찍어서 시간대별 이미지가 필름 위에 동시에 찍힌 것에다가 입체주의적인 시각을 적용한 것이다. 이는 같은 해 뒤샹이 항공공학박람회에서 거대한 비행기의 프로펠라를 보며 했던 다음의 말과 같은 맥락으로 이해할 수 있다. "와, 이제 회화는 망했어. 저 엄청난 프로펠라보다 더 감동적인 그림을 그릴 수 없을 거야." 이는 대량생산의 산업구조 속에서 피어올랐던 시대정신을 예술이라는 감성적 도구를 이용하여 이성적으로 접근하려 했던 뒤샹의 이상을 예견한 외침이었다.

고향에서 인정받기가 세상에서 제일 어려운 일이라는 말이 있다. 파리에서 혹평을 받았던 〈계단을 내려오는 누드〉는 뉴욕의 아모리 쇼에서 새로운 미술을 이해하는 작품으로 재조명된다. 이때부터 그는 약 10여 년간 뒤샹식 현대미술을 수립하며 혁신적인 미술로의 행보에 박차를 가한다.

그의 스타일이 가장 잘 나타난 작품은 〈큰 유리Large Glass〉이다. 1925년부터 시작해 약 6년에 걸쳐 제작되었지만 결국 미완성으로 남는다. 뒤샹은 이 작품을 끝으로 화가로서의 활동을 접고 체스게임 선수로 전향하게 된다. 이 작품은 뒤샹의 예술활동을 마감하는 작품이라는 의미도 있지만 그보다는 뒤샹의 대표적인 예술철학인 '레디메이드' 개념을 매우 구체화한 작품이라는 점에 더 큰 의미가 있다. 레디메이드Ready-made란 수많은 개수로 생산된 오브제를 작가가 선택하고 그 오브제를 전시장에 옮겨다놓는 과정만으로 일상의 모든 사물이 예술작품이 된다는 어떻게 보면 아주 황당한 논리이다. 〈큰 유리〉는 거대한 유리를 위아래로 양분하고 위쪽의 유리 안에 들어가 있는 오브제들과 아래쪽 유리를 차지하고 있는 오브제들이 서로 유기적으로 반응하고 조응하는 매우 지적인 작품이다. 이 작품이 제작되는 과정은 앞서 언급한 것처럼 바로 레디메이드의 개념에서 출발한다. 공항에서 뱅뱅 도는 프로펠라였다면 매력적이었을까? 마땅한 자리가 아닌 엉뚱하게 박람회장으로 온 프로펠라는 다른 감동이었을 것이다. 적어도 뒤샹에게는 말이다.

레디메이드는 필시 예술가가 예상 밖의 공간에 놓인 오브제를 만

나면서 머릿속에 남겨 있는 그 잔상에서 나온 논리일 것이다. 그리고 이 논리가 바로 오늘날의 현대미술이 끝간 데 없이 확장될 수 있는 초석이 되었음은 틀림없다. 뒤샹은 공장에서 막 집어온 자전거 바퀴에게 또는 거꾸로 세워놓은 변기에게 "이제부터 너는 예술작품이다"라고 선언한다. 그리고 이 오브제들을 가지고 전시장으로 향한다. 뒤샹이 오브제에게 "너는 예술이다"라고 명명한 것이 중요할까? 물론 그럴 것이다. 하지만 우리 같은 일반인들에게는 백만 개의 물음표가 떠오를 수밖에 없는 이야기이다. 뒤샹이 변기나 자전거 바퀴에게 '너는 이제 예술작품이다.'라고 했다고 해서 그것에 열광하며 이게 다다이즘이구나 외우라고 강요한들 그것이 우리 가슴으로 이해가 될까? 단연 '아니요'이다. 오히려 뒤샹의 레디메이드는 뒤통수 치기 작전에 더 가깝다고 생각한다. 공장이나 마트에 있어야 할 것이 심지어 화장실에 있어야 할 것이 예술가의 손길과 영혼이 담긴 작품들만이 들어올 수 있는 전시장에 감히 들어와 있으니 이 얼마나 뒤통수 치는 일인가.

뒤샹의 시대나 지금이나 산업화는 마치 모든 것을 먹여살리는 것처럼 떵떵거리며 대중들의 윤택한 삶을 책임지겠다는 명분으로 무수한 오브제들을 만들어내고 있다. 그 오브제들은 산업화라는 시대정신의 역군이 되어 대중들의 일상에서 소비되는 익숙한 대상이다. 뒤샹이 레디메이드에서 조망한 것은 이 익숙한 것과의 낯선 만남이 주는 느낌의 변화가 아닐까? 이 변화가 바로 뒤샹의 혁신적인 행위라 할 수 있는 것이다.

미술을 향한 뒤샹의 혁신적인 사고와 행보는 비교적 젊은 나이인 30대 후반에 종료되고 그 후 그는 체스게임 선수로 전향한다. 그는 세계 체스선수권대회에서 우승을 할 정도로 체스계에서도 놀라운 기량을 보여준다. 그가 체스를 선택한 것 역시 예술에 대한 이성적 태도의 방위 행위가 아니었을까 조심스럽게 추측해본다. 하지만 가장 확실한 것은 뒤샹 스스로가 흐르는 물이 되려는 의지에서 선택한 길이었음은 확실하다. 무소유의 모습으로 순수한 마음의 신사였던 뒤샹은 예술의 모든 것을 버리고 체스판으로 떠났다가 어느 날 욕실 바닥에서 옷을 입은 채 조용히 생을 마감한다.

솔직히 뒤샹의 작품들을 이해하기 위해 수많은 글들의 보조를 받아야 한다는 것은 예술을 쉽게 받아들이고 싶은 관람자들에게 머리만 아프게 할지도 모른다. 하지만 한 가지만 기억하자. 우리가 예술을 찾는 이유는 감동이고 뒤샹은 그 감동을 위한 혁명적인 선택을 주저하지 않았다는 것이다. 살아 있는 이유를 확실하게 전달하는 사랑이라는 느낌도 설렘을 통해서 시작되는 것처럼 예술의 감동도 우리에게 존재의 작은 이유 하나를 선사한다고 할 수 있다. 끊임없는 선택과 그 선택들을 통합적으로 실현시키고자 했던 뒤샹의 의지가 현대미술의 새로운 길을 열었던 것처럼, 우리 앞에 놓인 선택의 기로에서 때론 양자택일보다는 통합적 사고를 바탕으로 한 혁신적 방법이 보다 멋진 삶의 물꼬를 터줄 것이다.

광기

감정을 다스릴
수 없을 때

천재들에겐 저마다 나름의 광기가 있다.
하지만 그 광기를 다스리려고 노력하지 않는다면
제아무리 능력을 타고난 사람도 언젠가 고삐 없는 말을 타다 추락할 것이다.

자신의 인생을 방치하지 마라

진실보다 무서운 괴담 : 렘브란트

전 세계에서 공포영화를 가장 잘 만드는 나라를 묻는다면, 나는 단연
코 대한민국을 꼽는다. 요즘이야 국내 영화제작기술이 워낙 뛰어나
볼 만한 공포영화가 많지만 그렇지 못한 시절에도 흰 소복의 긴 머
리 여자는 우리나라의 납량특집을 장식하기에 부족함이 없었다. 우
리에게는 그 누구에게도 뒤지지 않을 막강 스토리박스가 있었기 때
문이다. 그 가운데서 〈전설의 고향〉은 최강이었다. 구미호와 천년호
를 탄생시켰고 불후의 명대사 '내 다리 내놔'는 한여름 밤의 무더위
를 날려버렸던 대국민 호러 문구였다. 탄탄한 이야기 구조로 이어진
〈전설의 고향〉의 자손답게 우리나라의 공포영화 콘텐츠는 풍성하기

도 하거니와 수준도 그럴듯했다. 지금도 여름이면 어김없이 극장마다 공포영화 간판이 내걸린다.

개인적 취향이지만 영화에는 판타지가 있어야 한다고 생각한다. 호러물도 마찬가지이다. 모든 예술 분야는 고유한 가치를 갖는데, 영화는 그 어느 것보다도 판타지를 표현하기에 가장 적절한 장르가 아닐까 싶다. 이러한 판타지는 이야기가 구전되는 과정에서 하나둘씩 보태어진 사람들의 상상력이 한몫한다. 동서고금을 막론하고 모든 인간에게 가장 흥미롭게 다가갈 수 있는 것은 초현실적인 것이 아니던가. 그러니 시간이 흐르며 사람들의 상상력으로 증식해가는 이야기들은 점점 괴이해져가기 마련이다. 신비감과 초월적인 분위기는 당연히 괴이한 분위를 자아내기 십상이니까 말이다. 그리고 이러한 이야기들은 불멸의 인기를 누리고 있다.

그 옛날 공자께서는 세상을 혼탁하게 만드는 귀신 이야기나 마법 같은 괴이한 내용은 지양하라 하셨지만, 그게 어디 말처럼 쉬운가. 말초신경들을 찌릿찌릿하게 해주는 이야기들을 어떻게 안 읽을 수 있겠는가. 그러니 그 옛날에도 괴담을 담은 이야기들이 일명 신마소설이라는 당당한 장르로서 대중의 인기를 누릴 수 있었던 것이다.

추측컨대, 이러한 괴담들은 아주 근거 없는 현실에서 시작되지는 않았으리라. 무언가 단초가 될 만한 사건이 존재했다는 얘기다. 괴담은 그 현실을 오해해서 꾸며진 이야기일 수도 있고 여러 가지 알 수 없는 과학적 현상을 경험한 이야기일 수도 있다. 아주 오랜 전, 우리 아들이 다섯 살 때인가 거북이가 등껍질에 달팽이를 얹고 가는 기이

한 장면을 목격했던 적이 있다. 접착제라도 붙여놓았는지 좁쌀만 한 달팽이는 꿈쩍도 않고 거북이 등에 딱 달라붙어 있었다. 그렇게 한참을 느릿느릿 기어가는 거북이를 들여다보던, 아들이 한마디 했다. "살다보니 별꼴을 다 보네." 어이가 없었다. 제가 살았으면 얼마나 살았다고, 기껏해야 5년도 안 살아본 녀석이 봤으면 무엇을 얼마나 보았겠는가. 다음 날 어린이 집에서 우리 아들은 달팽이 괴담을 전파했다. 물론 자기가 알고 있던 모든 가설을 덧붙여서 말이다. 어린이 집에서 가장 나이가 많았던 여섯 살 여자아이는 자기도 지금껏 살면서 그런 꼴은 본 적이 없다며 우리 아들과 실랑이를 했단다.

아무튼 달팽이 괴담이 나중에 어떤 운명으로 떠돌았는지는 알 수 없지만, 어느 날 어린이 음료 광고에서 나왔던 것으로 보아 광고예술로 승화된 게 아닐까 하는 엉뚱한 생각을 했다. 느리기로 한가락하는 달팽이가 보기에 거북이는 참으로 빠른 동물이었을 것이라는 상상력을 동원한 재미있는 광고였다. 그 광고만 본 사람들이라면 거북이 등에 올라탄 달팽이는 존재하지 않는다고 여겼을 가능성이 높으니 이 광고는 초현실주의적으로 흥미로울 수밖에 없었을 것이다.

이처럼 초현실적인 이야기들은 분명 현실의 단초에서 시작된 것이라는 억지를 부려볼 수도 있다. 당연히 무서운 이야기로 점철되어 있는 괴담들은 더욱 그러하지 않을까. 민간전승의 설화나 귀신이 등장하는 원령극, 그리고 문학에서의 괴기소설은 현실의 어느 행간을 품고 있을 것이다.

현실의 시간과 그다지 멀리 떨어져 있지 않은 이야기로 떠도는

괴담은 그 공포감이 더욱 크다. 옛날 옛적에로 시작하는 무서운 이야기는 시간이 봉인해놓은 안전장치가 있기에 재미있게 느껴질 수 있지만 미처 시간 속에서 여물지 않은 채 우리에게 전달되는 괴담은 사정이 다르다. 무명씨가 아닌 정체가 드러난 사람을 두고 떠도는 괴담은 더욱 그러하다. 그 이야기가 진실이든 아니든 일파만파로 퍼져나가는 괴담은 한 사람의 인생을 파멸시킬 수도 있을 만큼 위력적이기 때문이다.

미술사에서도 작가의 삶을 흔들어버린 괴담들이 많다. 앞서 말했듯이 분명 괴담의 단초가 될 사실은 존재했을 것이고 거기에 살이 붙은 이야기들이 괴담이 되었을 것이다. 특히 작가가 생존하던 당대의 괴담은 미술사에 새로운 국면을 마련하곤 했다. 괴담으로 인해 인생의 힘을 잃은 작가들이 가슴을 울리는 뜻밖의 명화를 탄생시키기도 했으니까. 네덜란드의 작가 하르먼스 판 레인 렘브란트Harmensz van Rijn Rembrandt, 1606~1669도 그의 주변을 떠돌던 괴담들 속에서 미술사의 대가로 자리매김할 수 있었던 기구한 운명의 작가라 할 수 있다.

얼굴로 그린 렘브란트의 인생

렘브란트는 네덜란드의 암스테르담을 대표하는 작가이다. 오죽하면 암스테르담을 렘브란트의 도시라고 부르겠는가. 심지어 17세기는 네덜란드의 황금시대이기도 했기에, 당시 렘브란트는 네덜란드의

국가적 자긍심을 부추기는 데 최적인 화가이기도 하다. 그는 두말할 필요 없이 미술사를 통틀어 가장 유명한 작가 중 하나이며 자화상에 있어서만큼은 대가 중의 대가라 할 수 있다. 그가 그린 자화상들을 연대기별로 펼쳐놓으면, 마치 그의 인생을 파노라마처럼 보여주고 있다는 생각이 든다. 시간의 흐름에 따라 달라져가는 그림 속 주인공의 변화무쌍한 모습은 이것들을 정말 한 사람이 그렸을까 하는 의심이 들게 하거니와, 자화상이라고 하니 작가의 얼굴일 텐데도 너무나 달라 보이는 까닭에 과연 이들이 같은 인물일까 하는 의심도 들게한다. 그만큼 그의 자화상들은 드라마틱하다.

그런데 이리도 드라마틱하게 변화무쌍한 렘브란트의 자화상들이 그저 찬탄만 불러일으키는 것이 아니라는 데 뭔가 찝찝함이 있다. 시간이 흐를수록 그의 삶이 무겁게 짓눌려가고 있음이 여실히 드러나기 때문이다.

렘브란트가 작가로서의 삶을 시작했던 초창기의 자화상을 보자. 성공한 30대 화가의 당당함과 야심이 느껴진다. 몰락해가기는 했으나 귀족 출신의 젊은 여인과 결혼하면서 상속될 유산에 부풀어 돈 씀씀이가 제법 컸던 렘브란트의 허풍스러움도 엿보인다. 게다가 그는 상인이나 귀족들의 초상을 역사화의 웅장함으로 그려내는 탁월한 실력 덕에 인기 많은 초상화가였는데, 자신이 그렸던 많은 초상화 모델이 가진 권위나 지위와 동등하게 자신을 높여놓은 듯 보인다. 유명하고 돈 잘 버는 초상화가로서 렘브란트 스스로의 지위를 한껏 뽐내고 있다.

하르먼스 판 레인 렘브란트, 〈34세의 자화상〉

1640년, 캔버스에 유채, 102 × 80 cm
런던 내셔널 갤러리

하지만 시간이 흐르면서 렘브란트의 자화상은 변해간다. 쉰 살이 넘어서 그린 자화상 속 렘브란트는 사색하며 겸손한 눈빛을 보이고 있는 것 같지만 어딘가 무력해 보인다. 화가로서의 자신을 맹렬하게 포지셔닝 하려는 노력도 엿보인다. 젊은 시절 돈과 명예에 관심 있던 화가가 아니라 예술의 경지를 추구하는 치열한 자기 번뇌의 화가로서 그려진 것이다.

원래 렘브란트는 제법 유복한 집안에서 태어났다. 두뇌도 명석하여 집안의 기대를 받으며 제대로 된 교육과정을 밟을 수 있었던 행운아였다. 그런 그가 집안에서 시키는 대로 법률가나 다른 명예로운 직업을 선택하지 않고 생뚱맞게 화가의 길을 선택한 것이다. 예나 지금이나 부모 말씀 거역해서 잘되는 경우는 드물다. 부모 말을 따르지 않고 제멋대로인 아이들에게 자유롭다는 둥 창의적이라는 둥 하는 것은 어떤 면에서 보면 무책임한 언사이다. 전교 꼴지가 슈퍼스타급의 성공을 할 확률은 거의 없다. 그저 그 제로의 확률에 살짝 끼어든 기적에 매체들이 신기해서 열광하는 것뿐이다. 물론 꿈을 갖고 소신껏 살아가는 모습이나 창의적으로 세상과 부딪혀보는 것이 인생의 묘미라는 것에 동의한다. 하지만 이러한 삶의 태도들이 성공적으로 안착되려면 용기 있는 시작은 물론이고 그 이후 시간과 노력을 쏟아붓는 인고의 과정을 견뎌야 한다.

그런 점에서 렘브란트의 젊은 시절 자신 있는 결정은 나쁘지 않아 보인다. 레이덴에서 라틴어 학교를 졸업한 렘브란트는 상급 학교로의 진학이 아닌 스와넨부르흐라는 유명한 역사화가의 작업실에서

그림사사를 시작한다. 그 후 그는 역사화가가 되려는 야심을 품고 삼십대 후반에 암스테르담 행을 결단한다. 그는 이곳에서 초상화가로서 유명해지고 제법 큰돈을 벌게 된다. 렘브란트는 일반 초상화를 역사화처럼 제작하는 전략으로 암스테르담 초상화계의 반향을 일으킨다. 사실 역사화라는 것은 성경이나 신화에 나오는 장면들을 주제로 삼아 그림으로 완성해내는 르네상스 시절 유행했던 화풍이다. 역사화가 대부분 궁정과 교회의 주문에 의해서 제작되기 때문에 역사화가라는 것 자체가 권력인 시절도 있다. 하지만 네덜란드는 개신교 공회국이었기 때문에 역사화 주문이 있을 법한 궁정이나 교회 같은 것들이 없으니 렘브란트의 꿈은 초장에 날개가 꺾일 수밖에 없었다.

대신에 렘브란트는 역사 속의 주인공들은 아니지만 일단 자신에게 작품을 의뢰하는 부자들을 마치 역사화의 주인공처럼 그려내는 것으로 대리만족하기 시작한다. 그런데 이런 초상화 기법이 작가에게만 만족스러웠을까? 초상화 속 모델들도 그의 그림에 대만족이었다. 돈 많은 것 말고는 뭐 하나 내세울 것 없던 신흥부호들에게 렘브란트의 초상화는 없던 가문도 만들어낼 것 같은 힘이 느껴졌으리라. 요즘도 권력을 가진 자들이 자신의 권력을 공고히 하거나, 갑자기 졸부가 된 집안에서 신속하게 자신들의 명예를 세우기 위해서 최상의 우상화 작업으로 초상화를 그리거나 초상사진을 찍는 것은 흔히 있는 일이다. 그 덕에 먹고사는 화가들도 있으니까 그나마 다행이라고 생각한다. 렘브란트도 그 당시 그 덕에 먹고 살았으니까 말이다.

렘브란트의 초상화는 그 후 인기 절정에 이른다. 그러던 그가 말

하르먼스 판 레인 렘브란트, 〈자화상〉

1668년, 캔버스에 유채, 82.5 × 65cm
쾰른 발라프 리하르츠 미술관

년에 이르러서는 늙고 추레하기 짝이 없는 노파의 형상을 한 자화상으로 등장한다. 대체 그에게 무슨 일이 있었던 것일까? 암울한 배경과 남루한 의상에 묘한 미소를 띠고 있는 으스스한 분위기의 늙은이가 정녕 렘브란트란 말인가. 결핵에 걸려 골골하기는 했어도 막대한 유산상속이 내정되어 있던 젊은 여자와 결혼한 덕분에 앞다투어 렘브란트에게 돈을 꿔주던 사람들은 다 어디로 갔을까? 실력 있는 초상화가라로서의 명성은 과연 존재하기나 했었던가 말이다. 야심에 찬 전도유망했던 젊은 작가의 인생이 바닥까지 떨어진 데에는 분명 이유기 있을 것이다. 그 이유는 무수한 괴담으로 혹은 확인되지 않은 가십들로 렘브란트의 주변을 가득 채웠을 것이다. 그리고 세치 혀의 칼날들이 쓰나미 급으로 쏟아내었던 괴담들은 렘브란트를 절망 속에 빠뜨렸다. 미래에 대한 어설픈 희망조차도 갖지 못한 채, 살아남아야 할 이유를 지켜낼 모든 방어벽을 무너뜨린 그 괴담들의 진상을 파헤쳐보자.

괴담은 절망을 타고

렘브란트는 암스테르담을 떠난 적이 거의 없다. 그에게 암스테르담은 화가로서의 삶을 사는 데 부족함이 없는 도시이다. 이 도시에서 그는 부자로 알려져 있는 귀족 집안의 여성을 아내로 맞이하게 되었다. 그리고 까다롭기로 유명한 암스테르담 콜렉터들의 인기를 얻을

만큼 그의 화가적 기량과 아이디어도 뛰어났다. 렘브란트의 미래는 청신호들로 거칠 것이 없어 보였다. 그는 역사화가로서의 야심을 채워줄 만한 비싼 골동품들을 구매하고 주제에 넘치는 저택을 큰 빚을 내어 사기도 한다. 심지어 처남들의 사업에도 돈을 투자하는데, 렘브란트의 이 모든 행보는 간이 배 밖으로 나왔다는 표현이 딱 맞을 정도였다.

그러나 사람들은 누구나 한 가지에 집중하면 주변에서 일어나는 다른 변화를 감지하지 못하는 주의맹에서 자유로울 수 없다. 분명 자신의 곁에서 일어나는 이상 징후가 있었는데도 알아채지 못하고 실수를 하게 되는 것이다. 렘브란트라고 달랐을까. 렘브란트는 그런 부분에서 오만했다. 그의 오만함은 암세포처럼 자신의 인생을 빠른 속도로 좀먹기 시작했고 렘브란트는 결국 파산하여 가난뱅이가 되고 만다. 오만했던 인간이 파산하면 흔히 이렇게들 수근댄다. "내가 그럴 줄 알았다니까." 이제 렘브란트의 실패를 둘러싸고 무지막지한 괴담들이 양산되고 전파되어 재생산을 거쳐 가십으로 떠돌게 된다.

이러한 괴담의 양산지에는 누군가가 렘브란트에 대해 서운함을 느끼게 된 사건이 존재한다. 바로 암스테르담 시민군 조직이 바닝 코크 대장을 위한 그룹 초상화를 주문한 것이다. 이 작품은 〈바닝 코크 대장의 민병대〉라는 제목이 원제인데, 현재는 〈야경〉 혹은 〈야간순찰〉이라는 제목으로 더 많이 알려져 있다. 사실 이 작품이 결정적으로 렘브란트를 바닥에 내리꽂았다고 해도 과언이 아니다. 렘브란트는 이 작품을 단순한 초상화가 아니라 르네상스 시대의 대가들이 그

하르먼스 판 레인 렘브란트, 〈바닝 코크 대장의 민병대(야간순찰)〉
1642년경, 캔버스에 유채, 363 × 438 cm
암스테르담 국립박물관

려놓은 것처럼 판타지를 넣은 역사화의 면모로 완성하고자 했다. 그래서 암스테르담의 위대한 영웅인 코크 대장을 도상학적으로 지지할 수 있는 천사를 오른편에 살짝 반짝이게 두기도 한 것이다. 그러나 렘브란트의 이러한 시도는 그림을 의뢰한 단체의 반발을 일으키게 된다. 코크 대장이 아닌 천사가 더 부각되어 있다는 이유였다. 그 단체는 그렇지 않아도 17세기판 하우스-푸어인 데다가 빚더미에 앉을지도 모르는 과소비 성향, 그리고 여자관계도 복잡한 주제에 잘난 척이 셌던 렘브란트를 아니꼬운 시선으로 봐왔었다.

당시 암스테르담은 자신들의 취향에만 맞으면 얼마를 주고라도 작품을 사겠다는 분위기가 일반적이었기 때문에, 그 시절 미술시장에서의 작가 소신이란 빛 좋은 개살구였다. 작가의 취향이 빛을 내려면 그의 사생활이 일반인들에게 공감을 얻어야 했다는 말이다. 괴담의 주인공이 아무리 위대한 작가적 천재성을 드러낸다고 해도 그건 다 시궁창에 처박힐 몹쓸 것이라는 것이다.

결국 분노한 의뢰인들은 〈바닝 코크 대장의 민병대〉라는 작품을 다시 그리라고 주문하는가 하면 걸려는 벽면에 맞지 않으니 작품을 잘라내자며 렘브란트를 압박하는데, 그는 그냥 작품을 거두어들여 창고에 처박아버린다. 그리고 이 작품은 두 세기에 걸쳐 숯검댕이로 손상되고 훗날 이 작품에 대해 제대로 알지 못하는 연구가들에 의해 〈야경-야간순찰〉이라는 엉뚱한 이름을 얻게 된다. 물론 렘브란트를 비난받게 했던 이유를 가장 잘 표현한 제목이기도 하다.

오늘날 렘브란트의 〈야간순찰〉은 초상화나 자화상들과 함께 그의

작품세계를 연구하는 데 중요한 작품으로 다루어지고 있다. 렘브란트는 이 작품 때문에 가끔씩 들어오던 초상화 주문마저도 뚝 끊기게 된다. 게다가 아내와 자식들이 줄줄이 죽어나가는 불행까지 겹친다. 렘브란트는 이제 정말 끼니를 걱정하는 비루한 삶을 살며 정신병자처럼 그림을 그린다. 바로 이 무렵에 그린 으스스한 분위기의 〈자화상〉과 같은 작품들이 나온 것이다. 결핵, 관절염 등 심한 병환에 시달리던 렘브란트는 1669년 세상을 뜬다. 물론 그가 거지가 되는 바람에 돈을 벌기 위해 동판화 작업을 많이 한 것이긴 하지만, 그 덕분에 높은 가치로 매겨지는 그의 동판화 작품들을 볼 수 있게 되었으니 후대 사람들에게는 불행 중 다행이라고 해야 할지도 모르겠다.

렘브란트는 역사화가로 성공해 부자가 되려는 욕망 때문에 자신의 그른 결정들이 가져올 불행들을 맹점 속에 묻히도록 종용하였고 삐뚤어진 선택에 자신의 인생이 좀먹도록 방치하고 말았다. 아무리 훌륭한 작가라 하더라도, 더 높은 가치를 추구한다는 목적이 있다 하더라도 이 모든 것을 위한 스스로의 선택에는 반드시 올바른 가치와 철학적 태도가 뒷받침되어야 한다. 주변의 평가에 연연할 필요는 없지만 세상과 어울려서 살 생각이라면 주변에 귀를 기울이고 스스로의 맹점에 무엇이 숨어 있는지 살펴보는 지혜가 필요할 것이다.

구역질 나는 세상과 담을 쌓다

고독, 꿈꾸는 사람들의 조용한 광기 : 고야

세상에는 훌륭한 것들이 많다. 그것들을 우리는 명품이라 부르기도 한다. 명품이 되려면 오랜 숙성의 시간, 즉 전통이 필요하다. 시대의 흐름을 읽으며 전통을 이끌어갈 강건한 리더도 필요하다. 이것들이 만족되면 훌륭한 그 무엇은 명품이 된다. 때로는 그 분야를 대표하는 대명사가 되기도 한다. 유럽의 국가들을 보면 세계적인 명품을 하나씩은 꿰차고 있다. 프랑스는 '부르고뉴'와 '보르도'라는 지상 최고의 와인을 가졌다. 명품세단의 대명사 '메르세데스'와 '베엠베'는 독일의 자랑이다. 스위스의 초콜릿은 네덜란드의 '가우다' 치즈만큼이나 훌륭하다. 덴마크의 도자기 '로열 코펜하겐'은 창립자 뮐러의 과학자

적 태도를 250여 년간 계승해오고 있다. 견고한 전통은 시대의 흐름을 주도하는 법이다.

미술도 마찬가지이다. 홀로 선 현대미술은 씨앗 없는 열매이다. 전통을 무시하는 현대미술은 역사의 무대에서 결코 쇼-스타퍼show-stopper가 될 수 없다. 그래서 나는 명품을 좋아한다. 속칭 '된장녀'들처럼 명품가방을 사는 것을 좋아하는 것이 아니라 명품만이 누릴 수 있는 범접할 수 없는 아우라를 사랑한다는 얘기이다. 그 아우라의 중심은 단연 시간과 노동집약이다. 길거리에서 몇 초마다 볼 수 있다고 해서 '십초백'이라는 별명을 가질 정도로 전 세계인의 인기를 누리고 있는 루이비통은 1854년 귀족들의 여행가방을 꾸려주던 짐꾼이 가방을 만들기 시작하면서 역사가 된 브랜드이다. 그 세월 동안 어찌 한 번의 흔들림이 없었을까마는 그럴 때마다 한 브랜드가 명품이 될 수 있도록 도와준 최고의 조력자는 시간이었을 것이다. 그래서 과거의 시간들이 만들어놓은 전통은 명품의 조건이 되는 것이다.

시간이 만드는 명품에는 친구도 있다. 내게는 10여 명 정도의 삼십년지기들이 있다. 초등학교 동창들이다. 그들을 위해 시간을 내서 SNS도 만들고 매달 모임도 한다. 하루에 몇 시간 못 자는 한이 있어도 그들을 위해 시간을 쓰는 일은 전혀 아깝지도 않고 미룰 수도 없다. 그들은 가장 순수했던 나의 시간을 기억해주는 사람들이고 지금의 내가 잊어버린 순수함을 조금씩 되살려주는 사람들이기 때문이다. 힘든 고비마다 내게 힘이 되는 것도 바로 그 친구들이다.

나에게 있어 이들의 이름은 적어도 보르도나 메르세데스나 가우

다를 능가하는 명품이다. 친구란 것은 얼마만큼 함께했는가도 중요하지만 만남의 시간 속에서 얼마나 관계를 숙성시켰는가가 더 중요하다. 공통점 하나 없을 것 같은 이들이 한자리에 모이면 순식간에 무장해제가 되는 이유도 30여 년의 시간이 만들어놓은 농익은 관계의 힘 때문이라고 확신한다.

지금도 미술사 연구로 유명한 나라들이 그 연구의 가장 기본으로 삼는 것은 그것이 유명하든 그렇지 않든, 세상에서 알아주든 알아주지 않든 자국의 문화나 예술에 대한 전폭적인 연구와 기록이다. 그것은 곧 시간을 향한 경외심의 발현이기도 하거니와 미래에 대한 장밋빛 희망을 기대하는 복선이기도 한 것이다. 시간으로 익어가는 미술의 흐름. 전통적인 회화가 막을 내리면서 근대회화로의 길목에 놓여 있던 스페인에서도 전통에 대한 섬김을 통해 자신이 지내온 시간들을 하나하나 기억하며 새로운 시도를 한 작가가 있다. 바로 프란시스코 고야Francisco Goya, 1746~1828이다.

길 위에 선 고야

고야는 스페인의 대표적인 작가이다. 스페인 동북부 아라공 지방의 사라고사주 부근에서 태어난 고야는 어렸을 때부터 그림 수업을 받았다. 수업은 대부분 원화를 복제하거나 데생의 기본을 배우는 것이었지만 이런 수업을 통해 고야의 기본적인 화가 수련이 이어졌다. 그

리고 그는 보다 본격적인 화가로서의 성장을 꿈꾸며 상급 학교로의 진학을 꿈꾼다. 하지만 고야는 학업 운이 없는 사람이었는지, 마드리드의 왕립미술학교 장학생 시험에 번번이 떨어진다. 그 후 뭔가 다른 행보를 꾀하고자 이탈리아 행을 결심하고 그곳에 가서도 왕립미술학교에 응시한다. 그러나 고야는 그곳에서도 낙방하고 결국 다시 고향인 사라고사로 돌아온다. 그런데 이곳에 고야의 출세길이 있을 줄이야. 어딘가에 있을 자신의 행복과 성공을 찾아 돌아다녔던 고야에게 그의 고향땅이 파랑새였던 것이다.

고야에게 작가로서 절호의 기회를 준 것은 사라고사의 한 백작이다. 그는 자신의 궁전을 장식하기 위해 고야에게 작품을 의뢰한다. 그리고 거의 동시에 고야는 대성당의 프레스코화 작품 주문을 받는다. 심지어 고향 유지인 백작의 사위까지 되면서 소위 잘나가는 스페인의 대표화가로 등극한다. 하지만 고야의 승승장구하는 삶과 달리 그의 작품들은 대부분 어둡고 암울하다. 귀족이나 부호들의 주문을 받아 제작한 수많은 초상화들조차도 어두운 기운이 감도는 것이 사실이다. 이는 고야의 개인사와 관련이 있다.

그는 몸이 약하고 건강이 좋지 않아서 자주 중병을 앓았다. 심각하게 약한 체질의 고야는 자신의 체질이 아이들에게 그대로 물려질 것을 걱정하며 고민에 빠진다. 마치 자기 아이들에 대한 운명을 예견이나 한 듯, 그는 아들과 딸 모두를 질병으로 잃는다. 자식을 앞세워 보내는 부모의 심정은 세상에서 가장 큰 고통이라고 한다. 부모를 잃으면 고아라 하고 남편을 잃으면 과부라 하고 아내를 잃으면 홀아비

라고 하지만 자식을 잃은 부모를 가리키는 말은 마땅히 없다. 세상에서 일어나서는 안 되는 어이없는 일이 일어났기 때문일까? 자신 때문에 아이들이 죽었다고 생각한 고야는 큰 슬픔에 빠진다.

한편, 고야의 건강 염려증도 조금씩 심각해져간다. 그도 그럴 것이 기본적으로 건강하지 못한 고야는 체력이 왕성할 나이인데도 면역력이 낮아 콜레라를 아주 심하게 앓게 된다. 어찌나 심했던지 고열로 청각을 거의 잃는 장애를 얻게 되는데 이때 그의 나이가 마흔여섯 살이었다. 5~6년 고생하고 나서 청각의 일부를 회복하기는 했지만 귀가 잘 들리지 않아 귀머거리로 남은 인생을 살아야 했던 것은 사실이다. 하지만 그의 장애가 작가 고야를 사라지게 하지는 못했다. 열도 내리고 몸도 움직일 만해지면서 회복기를 보내던 고야에게 좋은 소식이 하나 전해진다. 궁정화가로 위촉된 것이다.

그런데도 고야는 여전히 우울했다. 고야에게 자신의 몸 상태는 자식들을 모두 잃을 만큼 저주스러운 것이었기 때문에 계속되는 질환으로 고생하면서 정신적으로 매우 절망의 상태에 놓여 있었던 것이다. 특히 그는 자신의 건강상태를 통해 여러 번의 죽음을 경험하게 되고 특히 사랑하는 자식들을 죽음으로 몰게 했다는 죄책감까지 이어지다 보니 인간의 본성 그 자체에 대한 치열한 고민에 빠져 격정의 감정으로 하루하루를 보내야 했던 것이다. 그래서 고야는 자신의 작품을 통해 죽음의 주제를 다룬다거나 죽음 앞에 직면했을 때 인간이 가질 수 있는 본능적인 격한 감정을 표현하는 데 주력한다. 이는 결국 작품에 고야 자신의 이야기를 녹여낸 것이라고 할 수 있다. 어

쩌면 고야의 작품들에 등장하는 인물들이 마치 영혼이 빠져나간 듯이 보이는 것도 바로 이런 이유 때문일 것이다. 그래서 사람들이 이들을 가리켜 '고야의 유령' 같다고 하는 것이 아닐까.

고야의 유령이라는 말은 예전에 고야를 다루었던 영화 제목이기도 하다. 특히 고야가 그렸던 일명 '검은 그림들'이란 것을 보면 왜 고야 작품의 주인공들을 고야의 유령이라고 부르는지 알 수 있다. 검은 그림이라는 별명에서처럼 고야는 화면의 많은 부분을 검은색으로 채워넣는다. 바로 이 검은색이 고야의 유령들을 불러모은 색깔인 셈이다. 당시 검은색은 일종의 권력을 상징하는 색깔로 여겨졌기 때문에 귀족이나 부호들이 원하던 세련된 초상화에는 단골로 사용되곤 했다.

검은색이라고 해서 다 같은 검은색이 아니다. 칙칙하지 않으면서 고풍스럽게 균질한 붓질이 중요하며 무엇보다 주인공의 피부 및 머리카락 색채와 잘 어울려야 한다. 초상화를 의뢰하던 부자들이 원하는 검은색은 바로 이런 댄디 블랙이었다. 고야는 이와 같은 요구에 잘 맞도록 멋지고 세련된 검은색을 주조한다. 당시 고야만큼 멋진 검은색을 만들어내는 작가는 없다고 할 정도로 그의 검은색은 인기 절정이었다. 그가 화가로서 성공한 핵심기술이라 할 정도로 그의 검은색은 탁월했다. 고야는 화가 초년생일 때부터 판화나 에칭과 같은 캔버스 밖의 매체에서도 검은색을 능수능란하게 다루는 능력을 보여준다. 그의 검은색을 한번 보고나면 초상화를 그려야 했던 부호들이 모두 탐을 낼 정도였다. 그래서 고야가 그린 초상화들의 주인공들은

프란시스코 고야, 〈5월 3일의 처형〉

1814년, 캔버스에 유채, 266×345cm
프라도 미술관

대부분 만족스러운 검은색 의상들을 두르고 있는 것이다.

하물며 종교화에서도 고야의 검은색은 빛을 발했다. 이것이 바로 스페니시 블랙, 즉 '스페인의 검은색'이다. 그런데 어쩌다가 이처럼 세련되고 멋진 블랙이 유령처럼 떠도는 공허한 블랙으로 그의 마지막을 장식했을까? 자신의 불행한 개인사를 접어두고 의뢰자들의 구미에 맞게 채워나갔던 고야의 검은색들이 어째서 점점 암울한 기운으로 빠져들게 되고 결국 그가 칩거하던 집을 온통 회감게 된 것일까?

고야의 눈물을 담은 검은색

이제 고야의 검은색은 더 이상 화려한 지위를 상징하는 세련미 넘치는 색채가 아니다. 무언가를 파괴시킬 것만 같은 짙은 그림자를 드리우며 마치 비극을 예견하는 것 같다. 물론 고야는 시대상을 고발하는 그림도 그렸고 돈 많은 부자들의 초상화도 그렸고 고전적 의미의 화가로서는 거의 마지막 주자라고 할 만큼 전통을 따랐다.

반면 전통적인 회화양식의 의미를 해체한 근대적인 태도의 작가이기도 하다. 전통적인 양식을 따르면서도 그 양식의 틀 속에 가둔 주제들을 전혀 다른 시각으로 바라보는 태도를 갖추고 있었던 것이다. 그래서 고야의 작품들 안에 담겨지는 주제들 중에 개인적인 환상들이 많이 등장했던 것이다. 바로 이 개인적인 환상들이 고야의 검은 유령들을 다시 불러냈다. 화려했던 젊은 날의 고야였지만 그 내면에

소용돌이치던 아픔과 상처가 말년이 되면서 다시 성이 나고 부어오른다. 조금은 나아졌을까 싶었던 신경쇠약은 점점 악화되는 청각장애로 인해 더 심각한 수준이 되고, 악몽과 불면증은 그런 신경쇠약을 더욱 부추긴다. 말년의 고야, 그의 그림은 몽환적이고 어두우며 공포감을 불러일으킨다.

고야의 신경쇠약은 건강하지 못한 남성에게서 발견되는 무력감과 소심함의 트라우마라고 할 수 있다. 행복한 것을 선택하기보다는 조금 덜 불행한 것을 선택해야 덜 불안하고, 불운한 이유를 차라리 스스로에게서 찾는 것이 마음 편한 나약함이 고야를 조금씩 자기만의 세계로 빠져들게 한다. 그의 트라우마는 프랑스와 스페인 사이에 벌어졌던 전쟁 시기에도 매우 예민하게 반응했음을 볼 수 있는데, 〈5월 3일의 처형〉이라는 작품을 보면 그렇다.

이 작품은 프랑스의 나폴레옹 군인들이 스페인의 국민을 학살했던 사건을 기록한 작품이다. 이 작품은 고야가 목격한 참혹한 현실을 고발했다는 시사적인 요소도 중요하지만, 무엇보다 작가 자신의 신념에 대한 절망감을 드러냈다는 점에 주목할 필요가 있다. 이 그림이 그저 학살의 순간을 기록한 것이 아니라 그 순간을 본 작가로서의 생각을 메시지로 담아놓았기 때문이다. 그의 절망감은 5월 3일에 있었던 학살의 장소에서 처절하게 사형당하고 있는 한 청년을 비정상적으로 크게 그려넣는 것으로 표현된다. 이는 종교적 메시지를 상징한다. 죽음 앞에서 공포에 질려 있는 시민의 손바닥을 보라. 그 손바닥에는 놀랍게도 십자가의 못자국이 그려져 있다. 그리고 그의 옆에

쭈그리고 앉아 있는 수도사의 모습은 정말 무기력하기만 하다. 평화로운 시절에는 모든 재앙으로부터 모두를 구할 것처럼 떠들어대던 종교가 지금 이 끔찍한 지옥에서는 정작 어디에도 없는 것이 아닌가.

그에게 종교는 신념이었지만 그 신념이 무참히 짓밟혀버린다. 현실 앞에서 이토록 무기력한 종교를 고야는 경멸했던 것이다. 이후 고야는 성직자들을 공격하는 그림을 많이 그리게 되는데 이런 행보는 종교단체가 그를 괘씸죄로 옭아매는 구실을 제공한다. 가장 대표적인 예가 고야의 유명한 작품 〈옷을 벗은 마하〉를 완성했을 때이다. 이 작품은 종교재판에 회부될 정도로 스캔들에 휩싸이는데 표면적인 이유는 옷 벗고 있는 여성이 마하이기 때문이다. 게다가 남사스럽게도 여성의 음모가 예쁘고 고운 검은색으로 표현되어 있지 않은가.

세계 최초로 여성의 음모가 드러난 공식 영상물이 고야의 〈옷을 벗은 마하〉인 셈이다. 탕웨이가 영화 〈색계〉에서 보여준 노출 장면은 당시 마하의 음모 스캔들에 비하면 어린애 장난 수준이다. 지금도 마하는 음모 노출 덕분에 수많은 관객들의 눈을 사로잡고 있다. 당시 스페인에만 있던 도회적이고 화려하며 조금은 경박해 보이는 일종의 개방적인 신여성을 마하라고 불렀다고 한다. 허세가 심하고 사내다움을 물씬 풍기는 남성들을 마초라고 하는 것과 같은 맥락이다. 그런데 이 작품이 당시 누드를 금지시켰던 종교단체에 딱 걸린 것이다. 그들은 이 작품을 압수하더니 작가인 고야를 종교재판에 회부시킨다. 그리고는 "저 벗고 있는 여인에게 옷을 입혀라."라는 판결을 내놓는다. 예나 지금이나 미술은 금기를 파괴하려 하고 금기를 만든 이들

프란시스코 고야, 〈옷 벗은 마하〉
1800년경, 캔버스에 유채, 98 × 191 cm
프라도 미술관

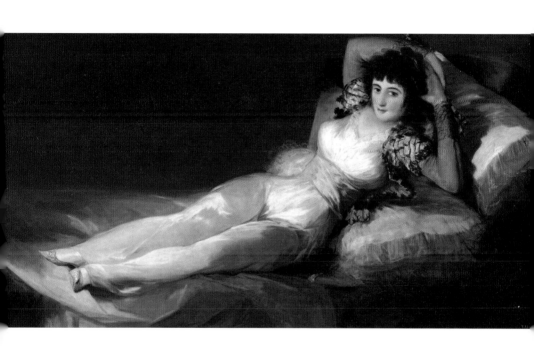

프란시스코 고야, 〈옷 입은 마하〉
1803년경, 캔버스에 유채, 95 × 190 cm
프라도 미술관

은 파괴하려는 미술을 다시 파괴하려 한다. 원래 금기라는 것은 숨어 있던 욕망을 깨우는 제일 큰 공로자가 아니던가. 용납할 수 없는 전쟁, 그 안에서 무기력했던 종교, 그럼에도 불구하고 여전히 강압적인 종교, 게다가 자신의 불행으로 인한 신을 향한 원망까지. 고야의 분노는 금기를 깨뜨리는 반항으로 이어지고 재판부에 선 그는 이렇게 말한다. "그냥 제가 하나 새로 그리겠습니다. 예쁘게 옷을 입혀서요."

그래서 나온 작품이 〈옷 입은 마하〉이다. 아름다운 마하의 모델은 누구인지 잘 모르지만 고야와 꽤나 살가운 사이였음에 틀림없다. 내 연관계에 있는 어떤 공작부인일 수도 있고 오랜 시간을 함께 산 가정부일 수도 있다. 어쨌든 이 작품에서 우리가 알아야 할 핵심은 고야의 사생활이 아니라 작가 고야가 자신의 작품에 대해 얼마나 고집스럽게 신념을 지키고자 했는가이다.

하지만 그의 의지는 악화되는 건강과 함께 위축되어간다. 선배들의 그림을 보며 전통에 환호했던 젊은 시절의 고야에게 늘 저주처럼 따라다니다가 결국 자신의 가정까지 파괴시킨 병마들로부터 벗어날 길은 없어 보였다. 심지어 아예 귀가 들리지 않자 고야는 자신의 집에서 칩거하게 된다. 그리고 죽기 전까지 세상과 담을 쌓고 집에 틀어박혀 자신의 찬란한 시간과 처절한 슬픔을 모두 담고 있는 검은색을 벗 삼아 그림만 그린다.

그림 속의 사람들은 하나같이 무언가에 사로잡혀 있기도 하고 누군가로부터 감정적인 위협을 받는 듯 공포에 떨고 있기도 하다. 고야가 검게 칠한 모든 것들은 이제 유령이 되어 고야의 시간을 기억하

고 그의 아픔을 보듬으며 고야의 동반자가 될 채비를 하고 있다.

스무 살의 시간은 세상의 모든 희망과 함께 춤을 준다. 서른 살의 시간은 그 희망의 주변을 이리저리 맴돌게 된다. 마흔 살의 시간은 희망으로 보이는 윤곽선 위에서 아슬아슬하게 줄타기를 하는가 싶더니 쉰의 시간은 유령이 되어 날아가는 희망을 하염없이 바라보기만 한다. 나의 희망들이 내 몸에서 빠져나가 유령이 되기 전에 고야처럼 시간을 기억하라. 젊은 시절에 지혜가 있고, 나이가 들어 튼튼한 다리가 있다면 인간에게 시간이라고 하는 것은 별 의미가 없지 않겠는가. 부족한 것을 향해 치열하게 달렸던 것들이 시간의 보은을 받고 나면 그것들은 나의 마지막이 외롭지 않도록 나를 인도할 것이다.

밖으로 나가야만 비상구를 찾는다

신경쇠약, 환경으로부터 받은 저주 : 뭉크

세상에서 가장 확실한 진리는 '언젠가 사람은 죽는다'는 것이다. 움베르토 에코는 인간이 죽음을 극복하기 위해 할 수 있는 유일한 두 가지가 책을 쓰는 일과 아이를 낳는 일이라고 했다. 그런가 하면 카뮈는 우리가 살아야 하는 이유라고 생각하는 것이 동시에 우리가 죽어야 하는 좋은 이유라고도 했다. 그러나 인간은 가능하면 죽음을 피하고 싶어한다. 아니 죽음의 방문을 늦추고 싶어한다는 표현이 더 옳겠다. 피할 수도 없고 아무리 애쓴다고 해도 반드시 맞이해야 하는 죽음. 죽음은 언제나 관망될 뿐 겪는 자의 증언을 들을 수가 없으니 더욱 두렵다. 왜 사람들은 항상 때를 놓치고 후회라는 것을 할까? 밀

란 쿤데라의 말처럼 정말 우리는 언제나 두 눈에 붕대를 감고 현재
를 통과하는 어리석은 존재라서 그런 것일까? 왜 인간은 시간이 흘
러 붕대를 벗고 과거를 자세히 들여다보면서 그제야 비로소 살아온
날들을 이해하고 그 의미를 깨닫는 뒷북치는 멍청이일까?

나는 태어나서부터 강아지가 늘 옆에 있었다. 그리고 많은 강아지
들이 병들어 하늘나라로 떠났다. 사람처럼 강아지도 나이가 들면 온
갖 질병에 시달리다가 결국은 모든 장기의 기능이 정지해 세상을 떠
난다. 8년 넘게 키웠던 캐리라는 이름의 일본산 사냥개가 세상을 떠
났을 때 나는 식음을 전폐하고 종일 울기만 했다.

사랑하는 사람을 잃거나 엄청 슬픈 일을 당했을 때, 흔히 아드레
날린과 호르몬의 과다분비로 인해 심장의 펌프 능력이 현저히 저하
되는 까닭에 실제로 심장이 조여오는 아픔을 느낀다. 숨쉬기가 곤란
해지고 가슴이 터지는 이 아픔은 상심증후군이라는 말이 있을 정도
로 병적인 증세를 보인다. 오랜 시간 내 발밑에서 꼬리를 흔들며 항
상 충성했던 캐리가 갑자기 죽었을 때도 나의 심장은 상심증후군에
한동안 시달려야 했다.

그런데 캐리를 잃은 슬픔을 다른 강아지로 달래기 시작한 지 2년
도 안 되어서 똑같은 상황이 벌어졌다. 엄마는 학교에서 돌아온 나에
게 일부러 이름도 똑같이 지어준 흰색 진돗개 캐리가 곧 죽을 것 같
다고 말했다. 나는 그때부터 강아지를 잃었던 슬픈 기억이 밀려와 몇
날 며칠을 눈이 퉁퉁 붓도록 울기만 했다. 그렇게 한 일주일을 보냈
던가. 정말 백구 캐리가 세상을 떠났다. 그런데 신기하게도 눈물이

하나도 나지 않았다. 백구가 살아 있는 동안 그 아이를 붙잡고 충분하게 이별의 시간을 보냈었나 보다. 이별을 예감하는 무거운 마음 상태에서는 슬픔이 감당할 수 없는 충격으로 치솟아오르지만, 차라리 그 이별의 시간을 함께 잘 보내고 나면, 죽음의 순간 앞에서 감싸 오르는 슬픔이 오히려 아름다웠던 장밋빛 기억으로 순화되는지도 모르겠다.

사실 우리들은 자기 앞에 죽음이 오기 전까지는 그저 곁에서 일어나는 죽음을 그 순간 대리 경험할 뿐이다. 얼마나 많은 사람들이 끊임없이 죽음에 대한 두려움에 떨며 살고 있는가? 하지만 인간이 운명을 바꿀 수 없다는 것은 명약관화하지 않은가? 물론 그럼에도 불구하고 사람들은 횡단보도 앞에서 좌우를 살피며 건넌다. 운명을 피하려는 인간의 허무한 의지는 그것의 성공여부와 상관없이 본능이기 때문이다.

죽음이란 맞이하고 보내는 경험의 차이에 따라 달라진다. 살아남아 있는 것을 축복으로 받아들이며 살아갈지, 아니면 살 만한 가치가 있어서 사는 것이 아니라 죽을 가치가 없어서 사는 염세주의자로 살아갈지 구분되는 것이다. 그런데 생각보다 가까이에 있는 죽음이라는 낡은 운명이 미술사의 한 작가에게만은 너무나 잔인하게 상처를 주었다. 바로 노르웨이 작가 에드바르트 뭉크Edvard Munch, 1863~1944에게 말이다.

죽음에 대한 뭉크의 자세

뭉크는 노르웨이 출신의 유명한 화가로서 매우 지명도 있는 판화가이기도 하다. 2만 여 점에 가까운 엄청난 양의 판화를 제작했는데 이중 좀 더 이미지를 정교하게 제작할 수 있었던 석판화 작업은 셀 수 없을 정도로 많다. 한마디로 뭉크는 판화의 가치를 한 단계 높여놓은 자가라고 할 수 있다.

그의 작품들을 보면 하나같이 불안에 떨고 있거나 정신적으로 온전해 보이지 않는 등상인물들을 중심으로 주변은 어둡고 서무튀튀하면서 공포스럽기까지 하다. 널리 알려져 있는 뭉크의 〈절규〉나 〈마돈나〉 같은 작품들은 아예 공포영화에서 패러디를 할 정도로 호러다.

그의 이러한 화풍은 어느 날 갑자기 앞뒤 맥락 없이 불쑥 튀어나온 것이 아니다. 그의 작품세계를 압도하고 있는 공포감과 그것에 마치 질린 듯한 등장인물들은 뭉크의 정신세계와 밀접한 관계가 있다. 그리고 그의 정신세계에 대한 답은 당연히 그가 겪어온 시간들 속에 있을 것이다. 무슨 까닭으로 이렇게 무서운 그림들이 뭉크의 작품세계를 대표하고 있는 것일까? 도대체 뭉크는 어떤 세월을 보냈던 것일까?

뭉크는 노르웨이의 뢰텐이란 지방에서 태어나 군의관인 아버지 밑에서 자란다. 뭉크의 아버지는 자신의 나이의 절반도 안 되는 젊은 여성과 결혼해서 다섯 아이를 낳는데 뭉크는 둘째로 태어나 바로 손위의 누나인 소피에게 유난히 많이 의지하며 성장한다. 뭉크가 다섯

살이 되던 해 어머니가 세상을 떠났기 때문이다.

엄마를 잃은 남자아이에게 누나는 엄마 그 이상이다. 자신과 비슷한 또래의 누나라 하더라도 절대적으로 의지하게 되는 존재이다. 다섯 아이가 감당이 안 되었던 뭉크의 아버지는 아이들의 이모를 보모로 불러들인다. 그런데 이모는 뭉크의 아버지를 돌봐야 한다는 명분으로 늘 아이들에게는 소홀했다고 한다. 당시 뭉크의 아버지는 아내를 잃은 슬픔에서 벗어나지 못한 채 점점 종교에 의존하는 경향이 강해지더니 급기야는 신경쇠약 증세까지 보였다. 어쩌면 이모의 보살핌이 절대적으로 필요했던 대상은 아이들이 아닌 아버지였을지 모른다. 그러면서 이모보다는 누나 소피를 더 따랐던 뭉크는 이모의 눈에 벗어나 구박덩이로 성장한다.

대충 집안 분위기가 감이 잡힐 것이다. 배우자 죽음의 충격에서 벗어나지 못한 채 신경쇠약으로 아이들에게 공포심을 조장하는 아버지. 그 옆에서 언니의 남편을 보살피겠다며 들어앉은 이모. 그 둘의 미묘한 관계 속에서 늘 긴장감에 시달리는 아이들. 아주 전형적인 결손가정에다가 가정의 기본 기능까지도 혼란에 빠진 문제적 집안인 것이다. 그 가운데서도 이 집안의 제일 큰 문제는 뭉크의 아버지였다. 그는 한도 끝도 없이 불운을 자신의 탓으로 내몰았다. 게다가

에드바르트 뭉크, 〈절규〉
1893년, 판지 위에 유채, 템페라, 파스텔, 91 × 73.5cm
오슬로 내셔널 갤러리

그런 정신적 나약함이 자신의 영혼을 얼마나 좀먹어 들어가고 있는지 알지 못했다. 그 바람에 자신의 아이들이 암울한 잠재의식에 몰두하는 정신병적 태도가 생겨나고 있음은 더더욱 알지 못했다.

원래 뭉크의 아버지는 목사의 아들로서 신앙심이 깊은 집안의 자손이었다. 그랬던 그가 결핵으로 아내를 잃고 나서부터 어린 시절 목사 아들의 시간으로 돌아가려고 발버둥을 친다. 배우자를 잃었다는 상실감에서 도저히 벗어날 수 없는 사람들이 대부분 선택하는 것이 종교의 의존이다. 그런데 뭉크의 아버지는 목사의 아들이었지 않은가. 그는 지금의 이 견딜 수 없는 잔인한 슬픔으로부터 가장 안전하게 벗어날 수 있는 길은 신앙이라고 생각하고 종교에 더욱 집착한다.

뭉크의 죽음에 대한 특별한 표현들은 바로 이 시기에 아주 구체적으로 만들어진다. 바로 그의 아버지의 영향 때문이다. 종교에 강한 집착을 보인 뭉크의 아버지는 아이들을 앉혀놓고 툭하면 "니들, 말 잘 들어야 해. 어머니가 하늘에서 다 지켜보고 계신다"라고 말했다. 그런데 이는 아무리 혈육이고 내 부모라 하더라도 고작 5년 함께 살다가 떠난 어머니에 대한 기억이 거의 없는 뭉크에게는 이 말이 공포처럼 다가왔다. 죽은 엄마가 하늘에서 나를 다 지켜보고 계신다고? 이러한 아버지의 협박은 한동안 아이들에게 꽤 먹혀들어간다.

그러면서 뭉크는 아버지로부터 문학과 역사를 배우게 되는데, 이때 하필 그를 사로잡았던 문학이 에드가 앨런 포우의 소설이었다. 모든 것에는 이유가 있을 터, 뭉크의 손에 연애소설이 아닌 공포소설이 들린 것은 어쩌면 당연할지도 모른다. 게다가 자주 아프기까지 했던

뭉크에게 이런 모든 상황들이 정신적으로 고통일 수밖에 없었을 것이다. 그로 인해 사라지지 않은 그의 불면증과 악몽 등은 점차 뭉크의 정신을 나약하게 만들어간다.

그러던 차에, 뭉크가 열네 살 되던 무렵 그렇게 의지하던 누나 소피마저도 죽는다. 열네 살이라는 나이는 멘탈 붕괴를 넘나드는 가장 불안한 영혼을 소유한 시기이다. 나중의 이야기이지만 결혼한 뭉크의 남동생 또한 5개월도 안 되어 사망하고 만다. 가족을 연달아 잃는 공포와 늘 죽은 자가 자신을 바라보고 있는 것 같은 정신적 고문 속에서 뭉크에게 미래는 무엇이겠는가. 결국 죽음과의 대면을 준비해야 하는 시간일 뿐이었다. 그런데 죽음에 대한 뭉크의 이러한 자세가 세상에서 가장 격렬한 감정의 소용돌이에서 작품을 창조하는 결과를 낳았다.

뭉크가 어머니나 소피 누나의 죽음에 대한 기억을 그림으로 남긴 것을 보면, 등장하는 여인들의 모습이 가히 공포영화를 능가한다. 그러고 보니 뭉크의 연애사도 뭐하나 아름답게 마무리되는 것 없이 파란만장했다. 사실 뭉크 같은 남자를 상대하려면 뭉크의 모든 것을 이해하고 사랑해서 그의 병을 치료할 수 있는 정신과 여의사나 가능할 성싶다. 뭉크는 자신의 정신과 영혼이 시달려왔음에도 불구하고 적절한 치료나 상담을 받을 기회가 전혀 없었다. 그렇게 볼 때 연애사가 제대로 진행될 리 없었을 것이다. 그저 여인에 대한 공포심을 강화하는 데 한몫 거들었을 뿐이다.

무서워하지 마, 뭉크!

뭉크는 원래 아버지의 권고로 기술대학에 들어가서 과학 관련 학문을 공부했다. 그래서였을까? 훗날 뭉크는 판화공구나 미술도구들을 제법 잘 다루었다. 그러던 중 화가가 되기로 결심한 뭉크는 오슬로의 미술학교 설립자 중 한 사람의 인도로 난생처음 미술공부를 시작하게 된다. 기술대학을 그만두고 미술을 시작한 뭉크에게 노발대발했던 아버지하고는 사이가 안 좋아지는데, "나는 인류의 가장 치명적인 두 가지를 아버지한테 물려받았다. 하나는 신경쇠약이고 다른 하나는 광기이다."라고 이야기할 정도로 뭉크는 아버지를 피하고 싶어 한다.

미술학교에서도 잘 적응하지 못한 뭉크는 1년 정도 다니다 학교를 때려치고 친구랑 산업미술전 같은 전시회에 참여하며 소위 미술공방을 차린다. 이때 뭉크의 판화들이 많이 제작되었다. 그러던 중에 화가이면서 후원인의 역할도 했던 프란츠 탈로의 도움으로 뭉크는 약 3주간 파리여행의 행운을 잡는다.

파리에서 뭉크는 엄청난 양의 고전들과 대작들을 보면서 마음이 뜨겁게 달구어지는 것을 경험하고 파리로의 유학을 결심한다. 그런데 유학을 앞두고 뭉크가 여자문제로 사고를 치게 된다. 자신의 후원인 프란츠 탈로의 형수이자 자유부인으로 소문이 자자했던 밀리 탈로와 사랑에 빠진 것이다. 밀리는 너무나 자유분방한 여자였다. 당시 노르웨이에는 오슬로 보헤미안 문화가 있었는데 오늘날의 럭셔

리 보트피플 류의 사람들이었다고 생각하면 된다. 밀리 탈로는 그런 오슬로판 보헤미안이었던 것이다. 특별한 이유나 증거가 없어도 자신의 연인이 부정을 저지르고 있다는 그릇된 믿음이 생겨날 지경인데, 그러한 소문의 주인공을 연인으로 두었다면 의처증이나 의부증 같은 오델로 증후군에 시달리고도 남았을 법하다. 뭉크에게 이러한 증상을 예견하는 것은 어려운 일이 아니었다. 아니나 다를까 뭉크는 그녀를 매일 의심하고 질투하면서 신경쇠약증세가 심해지더니 결국 그녀와 결별한다. 이때 그린 작품들이 〈마돈나〉나 〈흡혈귀〉인데, 이 작품에는 뭉크 자신의 영혼을 먹어치우는 무시무시한 여성들이 죽음과도 같은 두려움으로 펼쳐져 있음을 볼 수 있다. 그리고 그는 파리 유학길에 오른다.

뭉크의 불안한 심리상태는 파리에 와서도 별로 달라지지 않았다. 프란트 탈로의 도움으로 당시 브라크, 로트렉 등 기라성 같은 화가들을 배출했던 파리 미술계의 실세 레옹 보나의 제자가 되었지만 그도 얼마 되지 않아 흥미를 잃고 뛰쳐나온다.

결국 뭉크는 파리를 떠나 이번에는 베를린으로의 입성을 결정한다. 의외로 뭉크는 베를린에서의 생활에 제법 만족스러워했다고 한다. 그리고 이곳에서 그 유명한 〈절규〉가 완성된다. 이 작품은 무수하게 많은 예술방법으로 제작되었는데, 유화, 판화, 드로잉 등 각각의 매체에서 수십 장씩 제작되어 다양한 연구의 자료로 전해오고 있다. 그런데 이 〈절규〉라는 작품은 사람들에게 비난을 받게 되면서 실망한 뭉크는 결국 다시 오슬로로 돌아온다. 그리고 뭉크는 앞으로 영

영 여자들과 연을 끊게 되는 지독한 사건을 이곳에서 겪는다. 오슬로로 돌아온 뭉크는 와인 상인인 상류층의 딸 툴루 라르센과 연애를 하게 된다. 술도 좋아하고 판화에 대한 남다른 조예가 깊은 데다가 사업수완도 제법 있어서 그림 파는 일에 흥미를 느꼈던 뭉크에게 툴루와의 연애는 짜릿한 경험이었다. 그런데 이 여성의 성격이 어찌나 불 같은지 뭉크는 목숨을 잃을 뻔한 일이 생긴다.

뭉크와 만난 지 얼마 되지 않았을 때부터 툴루는 그에게 집요하게 청혼을 해왔다. 자신의 청혼을 계속해서 거절하는 뭉크에게 화가 난 툴루가 어느 날 뭉크를 자신의 집으로 초대한다. 툴루와 마주 선 뭉크, 그 순간 뭉크는 자신의 눈을 의심한다. 툴루가 뭉크를 향해 권총을 겨누고 있지 않은가. 결국 방아쇠는 당겨지고 총알은 뭉크의 검지손가락을 관통하고 만다. 이후로 뭉크는 팔레트를 제대로 잡을 수 없게 된다. 아무튼 기겁을 한 뭉크는 그녀를 피해 무사히 결별을 하기는 했으나 그가 오랜 시간 쌓아온 여성에 대한 두려움으로부터는 도망치지 못한 것 같다.

이때 그린 〈마라의 죽음〉을 보면 그것을 알 수 있다. 이 작품은 실제 마라의 죽음을 다룬 것으로 젊은 여자 손에 죽임을 당하는 혁명가 마라의 사망 현장을 그림으로써 거기에 자신의 심정을 오버랩한 것이라 할 수 있다. 이후 마치 툴루를 연상시키는 제목의 〈살인녀〉는 두려움을 넘어 적의마저도 느끼게 한다. 정치적 성향으로 오해받기 쉬운 뭉크의 작품들은 나치의 예술품 몰수 대상이 되기도 했는데, 이 과정에서 뭉크는 정신병원에 들어가 치료를 받기도 한다. 병원에서

에드바르트 뭉크, 〈마돈나〉
1895~1902년, 60.5 × 44.4 cm
일본 오하라 미술관

에드바르트 뭉크, 〈마라의 죽음 II〉

1907년, 캔버스에 유채, 152 × 148 cm
뭉크 미술관

나온 뭉크는 바로 시골로 내려가 그곳에서 20년 동안 그림을 그리며 류머티즘과 열병, 그리고 불면증 등에 시달리다 80세에 생을 마감한 다. 아무리 정신병이 심했다 하더라도 평생 내면을 탐구하고 잠재된 의식 속을 방황하며 그 안에서 자신을 발견하려고 했던 뭉크는 새로 운 미술사의 조형과 흐름을 만들어낸 대가였던 것은 분명하다.

당신의 목숨이 다하는 날, 생의 끝자락에서 지나온 어귀들을 뒤돌 아볼 수만 있다면, 그 길에서 피고 졌던 꽃과 나무들을 꼭 다시 만나 리. 그늘 앞에서 당신이 흘렸던 눈물은 얼마나 복에 거운 투정이었는 지 알게 될 것이다. 그러니 감사하라. 당신이 신의 정원에서 꽃이 되 고 나무가 될 수 있도록 당신을 만들어준 것은 순전히 당신의 인생 이니까. 어차피 피할 수 없는 죽음이라면 당당한 기다림을 위해 잠시 죽음은 생각의 영역에서 미뤄두라. 지금은 자신의 삶이 사라져가는 환상이 되지 않도록 노력하라.

Camille Claudel

집착과 복수심에 사로잡혀 있다면

놓아줄 때를 알아야 사랑 : 카미유 클로델

서양미술사에서는 17세기의 아르테미시아 젠틸레스키를 거의 첫 여류작가로 평가하고 있다. 젠틸레스키에 대한 자료는 그리 많이 남아 있지 않다. 그녀가 너무 유명하지 않아서도 아니요, 그녀가 작업을 너무 못해서도 아니다. 그저 여자라는 이유가 제일 컸다. 남성의 이름을 빌려 뒤에 숨어서 작업해야 했고, 멋진 아이디어나 뛰어난 기량을 가진 여성 작가들은 어설픈 남성 작가들의 조수로 남아야만 했던 시절이다. 젠틸레스키 이후 몇백 년간 여류작가들은 미술사에서 완전 부재다. 솔직히 미술사에서 남녀 작가의 비율이 이토록 말도 안되게 불균형인 것은 그야말로 심각한 문제이다. 이것이 어디 미술사

에서만 그러겠는가?

만일 나에게 20세기 초나 19세기 말의 여성으로 살라고 한다면 난 그냥 죽어버렸을지도 모른다. 영국은 그나마 여성이 왕으로 군림한 덕에 여권운동, 민주주의 등이 고개를 들 수 있었지만 다른 유럽 대륙이나 아시아에서는 어림도 없는 상황이었다. 당시 여성은 사람으로 제대로 취급받지도 못했으니까. 미술사만 보아도 기원전을 넘긴 후 1500년이나 지난 시점에도 여성화가가 한 명뿐이라는 것은 역사적으로 여성을 어떻게 대해왔는지를 여실히 보여준다. 여성의 성장 가능성을 위협적인 것으로 매도하고 박멸하는 시스템이 있었던 것은 아닐까.

중세사회에는 이른바 마녀사냥이라는 종교재판이 성행했다. 권력과 기득권을 유지하려는 지배세력들이 민중들의 저항과 이교도적 사고를 마녀라는 이름의 희생양을 내세워 일벌백계하려는 수작이었다. 주로 화형을 통해 참수를 당한 마녀들은 사회의 불온한 존재로 처단되는 순간 사회체제를 안녕하게 하고 인간의 숨겨진 욕망을 억누르도록 경고하는 데 매우 효율적인 존재였다. 금기를 대표하는 존재를 처단하는 것은 금기를 영속시킬 수 있는 가장 빠른 방법이기 때문이다. 얼마나 많은 여성들이 마녀사냥이라는 명목으로 화형당했을까? 전해지는 기록만 보아도 수만 명이 불 속에서 죽음을 맞이했단다. 물론 거기에는 진짜 마녀 같은 교활한 여자도 있었을 것이다. 하지만 그러기엔 그 숫자가 너무 많다.

내가 자주 듣는 말 중에 하나가 촉이 좋다는 말이다. 나처럼 촉이

좋다, 혹은 감이 좋다는 말을 자주 듣는 사람들은 대충 몇 가지 공통점이 있다. 첫째, 어떤 현상에 대해 충분한 정보를 모으려고 노력한다. 둘째, 자신이 오랜 세월 구축해놓은 사고의 프레임 속에 그 정보들을 필터링한다. 그리고 마지막, 그것을 상대방의 언어에 맞게 전달해준다. 이 세 가지는 솔직히 똑똑한 것과는 거리가 좀 멀다. 대신 매우 감각적인 인식에 민감하거나 뛰어나다고는 할 수 있다. 그리고 이러한 특징은 남성보다는 여성이 더 강하게 나타난다. 어쩌면 이것은 아주 많은 수의 여성들이 마녀로 몰렸던 이유일 수도 있다.

그런데 이런 마녀사냥이 지금은 다 사라졌을까? 천만에 말씀이다. 이 마녀사냥은 남성과 여성이 함께 공존하는 한, 결코 사라지기 힘들 것이다. 남성이 여성을 이길 수 있는 있는 가장 치사하지만 강력한 방법이 마녀사냥이기 때문이다. 물론 현대에 와서는 이 마녀사냥이 거꾸로 남성을 공격하는 수단이 되기도 한다. 이렇듯 이제는 마녀사냥이 상대방 성의 약점을 이용하여 그의 능력을 폄하시키고 무력하게 만들어 라이벌을 제거하고 나의 영역을 안전하게 보호하려는 배타적 기제로 활용되는 것을 볼 수 있다.

요즘 마녀사냥의 근원지는 금융가에서 기획한 찌라시에서부터 무책임한 인터넷 이용자의 SNS, 여기에 수준미달의 기자들이 달려들어 재가공한 오보에 이르기까지 다양하다. 이런 모든 정황들이 현대판 마녀사냥이라고 할 수 있다. 그래도 지금은 이런 경우 방어할 수 있는 체제도 있고 인권보호단체도 있고, 또 올바른 정보로 수정해서 억울한 사람을 줄여나가도록 하는 시스템도 구축되어 있으니 얼

마나 다행인가. 그렇지 못했던 시대에 그녀들은 어떻게 스스로를 구해야 했을까? 서양미술사에서 가장 외로운 여류화가 카미유 클로델 Camille Claudel, 1864~1943의 이야기이다.

클로델의 서러운 어린 날

카미유 클로델은 로댕이라는 미술사의 거장과 따로 떼어놓고 생각할 수 없는 인물이다. 이 둘의 사랑은 그야말로 드라마 '사랑과 전쟁'의 원조일 듯싶기도 하고 살아 있는 스토커의 전형과 그에 대한 응징 등 마치 영화에서나 나올 법한 이야기들이 난무해 있다. 그 누구도 그녀의 러브스토리를 아름답다고 부르지 않는다. 철저하게 자발적으로 희생했던 클로델은 그러한 마음에 수치심이 들기 시작하고 자신이 믿었던 사랑 앞에서 자신의 인격이 비루해져감을 깨달으며 지독한 패악들을 멈추지 않았던 까닭이다. 과연 그녀의 패악들은 오로지 그녀의 잘못으로 끝나야 하는 것인가. 사실, 클로델의 어린 시절이 그리 행복하지는 않았지만 그 정도의 트라우마는 많은 아이들이 하나둘쯤은 가지고 있다. 그런데 굳이 그런 이유들을 들먹이면서 그녀의 정신상태가 모든 문제의 근원인 양 로댕을 전적으로 피해자로 만드는 일부 학자들의 태도는 매우 편협하다고 볼 수 있다. 클로델의 패악은 그 원인이 그녀를 자극한 세상에 있기도 하기 때문이다.

로댕에게 잘못 대들었다가 사회에서 마녀사냥 당해 30여 년을 정

신병원에서 살아야 했던 클로델. 그녀는 죽은 후에도 공동매장되어 제대로 된 비석 하나 없는 쓸쓸한 최후를 맞는다. 화려한 자신의 조각 작품으로 비석을 대신하고 있는 로댕의 무덤과는 비교할 수도 없을 만큼 치욕스럽기까지 한 종말이다.

하지만 그녀의 운명이 처음부터 이렇게 파란만장함을 예고했던 것은 아닐까? 그녀의 어린 시절을 보면 더 그런 생각이 든다. 클로델은 북프랑스의 유복한 집안에서 둘째로 태어난다. 혹시 카미유 클로델의 사진을 본 적이 있는가. 꾹 다물고 있는 입이여 다부진 눈매 그리고 예쁘장한 얼굴 윤곽 등이 매우 매력적이면서도 아주 강단 있어 보인다. 그런데 눈꼬리가 내려가서인지 환하게 웃은 적이 거의 없어 보이는 그늘진 얼굴이다. 그녀의 강한 성격과 어두운 심리가 광기로까지 이어지게 된 원인을 찾기 위해 우선 그녀의 어린 시절부터 살펴보자.

클로델은 어머니에게 그리 다정한 딸이 되지 못한다. 그녀에게는 오빠가 하나 있었는데 그만 죽고 만다. 그런데 클로델의 어머니는 장남의 죽음을 클로델의 탓으로 돌린다. 원래 사람은 극도의 정신적 스트레스에 빠지게 되면 그것에서 벗어나기 위한 탈출구를 찾기 마련이다. 클로델의 어머니는 자식을 잃은 절망 속에서 죽음으로 이르는 자신의 마음을 클로델에게 틀어버린 것이다. 클로델의 어머니는 대놓고 클로델의 여동생을 편애하며 클로델을 미워했다고 한다.

미움이란 감정은 참 무서운 것이다. 만일 누군가를 미워하게 되거든 차라리 복수심 같은 다른 감정으로 바꾸어버리라고 조언하고

싶다. 미움이 무서운 이유는 그 시작이 사랑 혹은 무관심의 감정이기 때문이다. 사랑하는 마음이 배신당하거나 무관심한 마음이 들켜버리면 미움이 자라나 나와 상대 모두를 파괴시켜버린다. 배신당한 사랑의 자리에 한여름 넝쿨나무처럼 무성하게 자라버린 미움이 수치심을 불러오기라도 하면 모두를 파괴시킬 만한 잔인함이 폭발하는 것이다. 클로델의 어머니의 이런 잘못된 태도는 클로델에게 큰 상처를 남기고 결국 그녀를 파괴시키는 한 원인으로 작용한다.

아무 조건 없이 어떠한 의심도 없이 나를 유일하게 사랑할 것이라 믿었던 부모가 나를 미워한데면 그것은 세상에서 가장 큰 배신감이다. 자신의 삶을 부모로부터 지켜야 한다니 이 얼마나 모순되고 어이없는 상황인가. 그래서 클로델은 그런 마음의 상처를 글과 그림으로 남동생인 폴과 함께 달래어가기 시작한다. 두 남매의 깊은 유대는 클로델에게 평생의 위안이 되는 관계이기도 했다.

클로델은 열일곱 살이 되던 해에 파리 몽파르나스 지역으로 이사를 가는데 이곳은 외견상으로는 예술과 문화의 향기가 충만한 아름다운 곳이기는 하지만, 온갖 욕망과 감정이 팽배해 있던 지역이다. 그녀는 이곳에서 폴과 함께 시를 쓰고 그림을 그리던 솜씨로 에콜데보자르라는 유명한 미술학교에 지원한다. 하지만 클로델에게 유일한 위로가 되었던 예술도 그녀를 거절한다. 천재적인 재능을 가지고 있었음에도 불구하고 클로델은 에콜데보자르에 입학하지 못하게 된 것이다. 당시 여성이 미술학교에 들어간다는 것은 거의 불가능했다. 이는 조각가로서 감수해야 할 클로델의 모든 불운들 중 시작에 불과

했다. 다행히 클로델은 그녀의 멘토 같은 조각가 알프레드 부셰의 도움으로 그가 재직하고 있던 미술학원에서 다른 여학생들과 함께 조각 공부를 할 수 있는 기회를 얻는다. 아, 그런데 클로델에게 행운처럼 다가왔던 이 기회가 클로델을 지옥으로 빠뜨리게 될 줄 그 누가 알았으랴.

잘못된 만남을 지키려는 미친 사랑

클로델을 유난히 아꼈던 부셰는 그녀에게 유명작가들의 마스터클래스 기회를 주고 싶어 고민하던 중 그녀를 로댕에게 소개시켜주기로 한다. 로댕은 천재 소녀 클로델을 한눈에 알아본다. 그래서 그녀를 자신의 작업실 조수로 채용하겠다고 말하고 작업실로 데려간다. 당시 젊은 여성이 유명한 조각가의 조수가 되었다는 것은 그것 자체로 스캔들이 되고도 남는 일이다. 함께 부셰의 클래스에서 수업을 받던 친구들의 시샘은 장난이 아니었고 로댕의 조수가 되지 못해 안달 난 젊은 무명의 남자 조각가들은 클로델을 내쫓을 궁리만 한다. 하지만 이에 굴하지 않고 클로델은 로댕의 〈지옥의 문〉 제작을 위한 일등 조수 역할을 톡톡히 해낸다. 로댕에게 자신의 아이디어를 기탄없이 제안했고 로댕은 그것을 받아들여 클로델에게 직접 제작할 수 있는 기회까지 준다.

똑똑한 여자일수록 자신의 기량을 발휘시켜주는 남자에게 진정

한 사랑의 감정을 느끼게 되는 법. 클로델의 마음이 로댕을 향하는
것은 너무나 당연한 일이었을 것이다. 로댕을 향한 사랑으로 주체할
수 없는 기쁨에 가득 찬 클로델은 로댕만 보면 말 그대로 좋아서 어
쩔 줄 모른다. 어린 시절, 부모 사랑을 제대로 받지 못하고 자존감 없
이 성장한 클로델에게 로댕은 아버지이자 연인이고 자존감을 세워
줄 유일한 사람이었던 것이다.

로댕의 조각이 강하고 남성적이라면 클로델의 조각은 명상적이
고 서정적이라고 할 수 있는데 특히 그녀의 조각작품 〈사쿤탈라〉를
보면 남녀가 사랑해서 어쩔 줄 모르는 광경이 마치 로댕을 향한 클
로델의 마음을 표현해놓은 것 같다. 이 작품을 보면 로댕이 감히 할
수 없던 조각의 재질에 대한 클로델의 완벽한 이해를 확인할 수 있
다. 그녀는 재료에 숨어 있는 성질이 자신이 이야기하고자 하는 내용
과 어떻게 작품에서 절묘하게 어울릴지를 너무나 잘 아는 작가다.

그런데 여기서 문제는 그녀의 예술가적 기량이 아니다. 그녀의 작
업세계가 점점 공사 구분이 안 되어간다는 점에 있다. 이제 그녀는
자신의 일과 사랑이 하나로 뒤엉켜버린다. 클로델에게 로댕의 작품
은 자신의 것과 진배없었고 그의 작품이 문제에 봉착할 때마다 기꺼
이 나서서 해결해나가는 키맨으로서의 역할에도 스스럼이 없었다.
공적으로 만난 사이는 공적인 일을 다 마친 다음 개인적인 관계에
대해 고민해야 그나마 연결 가능성이 높은 법인데, 로댕과 클로델은
그냥 일과 사랑이 엉켜버린다. 둘은 뒤죽박죽이 되어간다. 늘 단란한
가정을 꿈꾸며 자신이 받지 못한 어머니의 사랑을 자식들에게 한껏

퍼부어주리라 약속했던 클로델에게 사랑하는 사람은 곧 결혼할 남
자와 같은 말이었다. 즉 클로델에게 로댕은 반드시 결혼해야 할 남자
였던 것이다.

클로델은 로댕의 아내가 되어 그와 함께 영육이 혼재된 작업을
하고 싶다며 로댕에게 결혼을 요구한다. 오랜 시간 그녀를 곁에 두고
사랑의 감정으로 함께 작업해온 세월을 생각하며 로댕도 클로델의
행동에 갈등한다. 하지만 로댕에게는 사실혼 관계에 있으면서 아끼
는 여인 로즈가 있었다. 쉽게 말해서 로즈와 클로델 사이에서 양다리
를 걸쳤던 것인데 클로델처럼 똑부러지는 성격의 여성이 이런 양다
리를 용납했을 리 없다.

로댕의 우유부단함은 점점 클로델을 미쳐가게 한다. 당시 그녀는
아주 정교하고 화려하면서도 완성도 높은 작품들을 많이 제작했는
데 모든 주제가 남녀 간의 사랑인 것을 보면, 그녀의 마음이 온통 사
랑을 쟁취하겠다는 의지로 불타고 있었음을 확인할 수 있다. 그러나
클로델의 희망과는 달리 로댕은 로즈를 선택한다.

절망한 그녀는 낙태를 하고 버려진 몸이 되어 로댕의 작업실을
나온다. 그 이후 클로델은 작가로서 활동하며 개인전도 열고 열심히
작업에 몰두하려 했지만 마음처럼 쉽지가 않았다. 천재소녀 클로델
을 가장 두려워하는 거장 로댕이 가만히 있지 않았기 때문이다. 그는
클로델의 데뷔가 두려웠을 것이다. 자신이 얼마나 그녀 앞에서 무력
했는지 그녀가 폭로할까봐 잠도 안 왔을 것이다. 로댕에게 그녀는 폭
탄이었던 셈이다.

그녀는 자신의 작품이 계속 혹평을 받자 로댕이 자신을 훼방하고 있다고 확신한다. 물론 로댕은 결백을 주장하며 클로델의 상태를 걱정해준다. 예전에 자신의 작업실에 있을 때도 그랬다면서 걱정해주고, 그런 이유로 작업실을 그만두게 되었다고 안타까운 듯 말한다. 로댕이 그러면 그럴수록 클로델은 모든 것을 태워 없애버릴 듯이 분노로 불타오른다. 툭하면 로댕의 집에 가서 돌을 던져 유리창을 깨고, 사람들과 만나는 자리에만 가면 로댕이 자신의 아이디어를 다 훔쳐간다고, 다 훔치고 나면 자신을 죽일 것이라고 빨리 경찰에 신고 좀 해달라고 말한다. 그러니 그녀를 보는 사람들의 시선이 고울 리 없다. 점차 클로델의 상태는 감당하기 힘들어져간다. 사람들은 모두 그녀를 매도하고 그녀가 한 가정을 파괴시키려 했다는 소문을 내며 세상에 나쁜 여자로 만든다.

그러다 결국 클로델은 51세의 나이에 정신병원에 수감된다. 평생 자신의 이야기를 들어주고 그녀의 편이 되어줄 것이라 믿었던 클로델의 동생 폴이 그녀를 병원으로 보낸 것이다. 그 후로 그녀는 이곳에서 30년 가까이 보내게 된다. 클로델은 그곳에서 어린 시절의 그때처럼 폴과 함께 이야기를 나누는 것을 낙으로 삼지만 폴은 그런 클로델을 외면한다. 폴은 몇 번씩이나 클로델의 퇴원을 막으며 클로델이 정신병자로서 삶을 마감하게 방치한다. 사랑하는 누나, 그러나 내 삶을 파괴할지도 모를 존재. 클로델에게 벗어나고픈 폴은 병원에 큰돈을 희사하고 멀리 중국의 외교관으로 떠나버린다. 홀로 남은 클로델은 결국 행려병자 신세가 되어 죽은 후에 공동무덤에 묻힌다. 사

랑으로 자신의 작업에 꽃을 피웠고 사랑으로 스스로를 파멸로 몰았
으며 사랑으로 허망한 삶을 마감한 여인 클로델. 단언컨대, 그녀가
어떤 미친 짓을 하고 정신병원에서 존재감 없이 이슬이 되었다 하더
라도 그녀는 진실로 위대한 조각가였다.

　　허례허식이 판을 치던 당시에 클로델이 손가락질을 받고 남성들
에게 두려움의 존재가 되었던 이유는 그녀가 자신의 욕망을 인정하
고 그 욕망이 자신의 삶에서 선물이 될 수 있도록 노력했으며 시간
이 흘러 그것이 좌절되는 것에 대해 당당하게 저항했던 태도 때문이
었다. 윤리적으로 보면 천하의 몹쓸 여자일 수도 있겠지만, 한편으로
그녀처럼 삶의 중심에서 자신을 위해 소리쳤던 여성도 없다. 하지만
로댕과 클로델의 사랑에 대해서는 여전히 여성을 매도하는 마녀사
냥으로 종결내려고 한다. 혹시 절대 하지 말아야 할 사랑을 시작했다
면 미쳐가는 사랑은 사랑이 아니라 그 사랑의 환멸이 시작되고 있는
증거임을 잊지 말아야 한다. 그리고 이때부터 자신이 지켜야 할 것은
사랑이 아니라 자기 자신임을 반드시 기억해야 할 것이다.

엘리트라는 이름에 현혹되지 마라

자신의 내면에 귀를 기울이는 열정 : 마티스

당신은 좋은 사람인가? 당신이 함께하는 사람들은 좋은 사람들인가? 질문이 어렵다면 다시 얘기해보자. 우리는 의식적으로든 아니면 무의식적으로든 다양한 인연을 맺는다. 인연을 맺는다는 것은 사람을 만난다는 말이다. 그렇게 만난 사람이 생전 처음 본 사람이라면 그 사람이 좋은 사람인지 아닌지 금방 알 수가 있을까? 대부분의 악연은 좋은 인연의 완벽한 가면을 쓰고 다가온다. 그 인연의 진위를 한눈에 감별해낸다는 것은 신의 경지다. 그렇다면 거꾸로 한번 생각해보자. 나는 과연 좋은 사람인가? 먼저 그동안 당신이 겪어왔던 일들을 어떻게 해결해왔는가를 반추해볼 필요가 있다. 누군가의 눈물

로 얻은 것이 있는지 아니면 다 같이 함께 기뻐하며 문제를 헤쳐나 갔는지, 참기 힘들 정도로 비참한 적은 없었는지 혹시 복수심에 불타 올라 온갖 나쁜 계략을 꾸몄던 적은 없었는지 말이다.

우리가 생각할 수 있는 범위보다 인간은 훨씬 더 자애롭고 훨씬 더 잔인하다. 희망을 품고 살기보다는 절망하지 않으려고 발버둥 치는 경우가 더 많고 자신이 위험에 빠지지 않으려고 덫을 놓는 경우도 흔하다. 다시 원래의 질문으로 돌아가서 나는 혹은 당신은 정녕 좋은 사람인가? 이 질문의 핵심은 당신이 맺게 될 인연들이 아름다운 기적을 만들어낼지, 아니면 허망한 전투의 종말로 후회만 남길 것인지를 예측할 수 있는 바로미터는 바로 당신에게 있다는 것이다. 살아온 삶의 궤적에 따라 다가오는 인연의 거취가 결정되는 것이다.

좋은 것을 먹고사는 동네에는 좋은 것이 모인다. 당신이 좋은 사람으로 살려고 노력했다면 그 과정에서 배우는 것은 '좋은 사람이 갖춰야 할 리스트'들을 꼽아볼 수 있을 능력이다. 이 능력이 중요한 것은 인연을 함부로 맺는 것도 문제지만 좋은 인연에 대한 안목이 없어서 기회를 놓치는 것도 어리석은 일이기 때문이다. 그리고 일단 맺은 인연에 있어서는 온 마음을 다해야 한다. 그래야 조금 덜 좋은 인연도 좋은 인연으로 변모하는 기적이 생기는 법이니까. 이는 사람에게 열정이 있어야 하는 이유이기도 하다. 게다가 뜨거운 감정은 더 빨리 주변을 덥히고 두 마음을 하나로 동화시키는 위력도 발휘한다.

중세의 순례자들이 험준한 산맥을 넘어가다 산적들에게 수없이 목숨을 잃으면서도 왜 걸음을 멈추지 않았을까? 그들에게는 목숨을

걸 만한 목적이 존재했기 때문이다. 그리고 그 목적은 그들로 하여금 열정을 불사르도록 독려했다.

당신이 좋은 사람이라면 드러나든 안 드러나든 당신의 내면에는 원하는 것을 이루기 위한 열정이 있을 것이고 그 열정은 꽃을 피울 목적을 찾을 것이다. 미술사의 대가들은 다들 열정에 관한 한 일가견이 있었다. 그리고 그 열정은 철저한 목적을 향해 달린다. 이성적인 사고체계를 가졌으면서도 누구에게도 지지 않을 열정을 뿜어냈던 앙리 마티스Henri Matisse, 1869~1954도 그러했다. 그의 열정은 야수파를 굳건히게 했고 야수파는 현대회화의 단초가 되어주었다. 지금부터 마티스, 그의 열정은 어떠한 목적을 향해 불타올랐는지 그의 삶을 따라가보도록 하자.

화가의 운명을 찾은 마티스

마티스는 파블로 피카소, 마르셀 뒤샹과 함께 20세기 초 조형예술의 혁명적 모더니즘을 정의했던 3대 화가 중 하나로 꼽히는 프랑스 작가이다. 일반적으로 마티스 하면 화가로서의 명성이 널리 알려져 있지만 사실 판화나 드로잉, 그리고 조각까지 그의 예술영역은 광범위하다.

마티스는 스무 살이 되어서 처음으로 그림을 그리기 시작한다. 의외로 작가들 중에 화가가 되기 전 법률 분야로 진로를 정했던 작가

들이 많은 것 같다. 마티스도 원래 파리에서 법률공부를 마치고 변호사 사무실에서 일하고 있던 전도유망한 법률행정가였다. 사실 법이라는 것이 누군가를 심판하며 정의를 실천하는 아주 이성적인 사고체계가 필요한 분야가 아닌가. 하지만 조금만 시각을 바꾸어본다면 법률처럼 심리적이고 철학적이며 문학적인 것도 없다. 양자 간의 갈등을 해소하기 위해서는 양쪽의 이야기를 다 들어주어야 하는 열린 마음이 필요하고, 그들의 이야기가 어디까지 진실을 담고 있는지 심리를 파악해야 하며 그들이 들고 있는 증거가 얼마나 정확한지를 증명할 잣대도 필요하다. 그리고 이 모든 것의 판단과 정보에 맞추어 이해 가능한 문구들로 판결문을 작성해야 하는 문학적 단계도 필요하다. 감성적인 소통과 이성적 인식이 공존해야 하는 것이 법률인 것이다.

아무튼 마티스가 스무 살이 되기 전까지 화가는 그의 인생에서 타인의 삶일 뿐이었다. 그런 마티스에게 아주 별것 아닌 일 하나가 그의 인생을 송두리째 바꾸어놓는다. 마티스는 어이없게도 화가가 되기로 결심한 것이다.

그가 변호사 사무실을 다니던 중 맹장염을 앓게 된다. 당시엔 심각한 병이었던 이 맹장염 때문에 그는 일을 접고 고향으로 내려와 병원에 입원한다. 취직한 지 얼마 되지 않아 병에 걸려서 고향으로 요양 온 마티스가 가여웠던 그의 어머니는 마티스에게 회복되는 동안 그림이나 그리라면서 미술도구를 사다준다. 이 아무 생각 없던 선물이 야수파의 거장 마티스를 우리에게 보내줄 줄이야. 그는 한 점의

그림을 그리고 나더니 말한다. "아니, 이런 새로운 천국이 있었나?"

마티스는 주저 없이 뉴파라다이스를 향하기로 다짐한다. 그의 부모는 어이가 없었다. 안정적인 직장을 버리고 가난한 예술의 소굴에서 마티스가 무엇을 할 수나 있을지 걱정이 몰려왔을 것이다. 요목조목 자신의 결심을 따지고 설득한 마티스는 부모의 만류에도 불구하고 결국 진짜 화가가 되고 만다.

19세기 말에서 20세기 초에 화가가 되려면 제일 먼저 할 일은 바로 파리로의 입성이었다. 마티스도 화가의 꿈을 안고 파리로 간다. 그는 파리에서 정식 미술학교에 다니면서 그 학교의 교수이지 화기인 구스타프 모로로부터 그림을 배우고 루브르 미술관에 걸려 있던 거장들의 작품을 모사하기도 하면서 전통적인 미술교육을 잘 수련해간다. 그러다가 마티스는 호주 작가인 존 러셀을 만나게 된다. 러셀은 훗날 마티스가 자신의 스승이었다고 고백할 만큼 그에게 큰 영향을 미친다. 특히 마티스는 러셀의 색채학을 통해 미래에 마티스에 의해서 탄생하게 될 야수파의 초석을 다졌고 인상주의에 대한 설명을 통해 그림에서의 빛의 중요성도 이해하게 된다.

그런데 병원에 입원해 있던 다 큰 어른이 겨우 붓질 몇 번에 화가로 길을 걷기 위해 파리로 와서 여러 작가들과 교우하고 전시회에 참여하는 등의 행보를 했던 것을 보면 참으로 놀라울 뿐이다. 분명 마티스는 천재였을 것이다. 의심할 여지없이 미술천재 마티스는 여러 전시회에 참가하면서 작품을 팔아보기도 하고 다른 장르의 미술들을 접하는 데 주저하지 않으면서도 과감하게 자발적인 화풍을 구

축해나간다.

마티스 하면 당연히 알록달록하고 화려하며 일견 무게감이 강한 색채들이 떠오를 것이다. 마티스는 강렬한 색감으로 인해 포비즘이라 불렸으며 야수파로 정의되었다. 이 야수파는 20세기 초 가장 열정이 넘치는 미술사조로 기억되고 있다. 이 열정의 작품세계가 열정의 작가 마티스에 의해서 전 유럽을 시끄럽게 만든다.

화려한 색채들이 미친 듯이 날아다니는 마티스의 화폭은 보는 이의 열정마저도 달려들어 잡아먹을 듯이 불타오른다. 심지어 자신의 아내였던 아멜리를 모델로 그린 초상들을 보면 그런 특징이 여실히 드러난다. 멀쩡한 사람의 얼굴에 시퍼렇거나 뻘건 물감으로 과감하게 색칠해놓았다. 제목만 보고 나중에 작품을 본다면 오늘날의 영화 속 반전은 반전도 아니다. 자신의 아내를 저렇게 낯설게 그려놓을 수 있는 사람이 몇이나 될까? 아름답다거나 이목구비를 제대로 그리는 것은 바라지도 않는다. 다만 그림처럼 보이기를 바랄 뿐이다. 그런데 화상 입은 것처럼 보이는 그의 그림을 처음 겪는 사람에게는 필시 폭력적 느낌이 들었을 것이다.

하지만 마티스는 의미가 중요한 인간이었다. 그에게는 의미가 중요하지 세부가 중요한 것이 아니다. 좀 더 쉽게 말하면 사람의 얼굴을 기억하기는 해도 그 사람의 이름을 기억하지 못한다고나 할까, 아니면 본질을 좀 더 중요시 여긴다고 할까? 보기에 익숙하지도 않을 뿐더러 모델에게 미안한 생각까지 들게 만드는 마티스의 그림들은 야수파라 불리기 시작한다.

야수파란 프랑스어로 원시적이라는 의미를 갖는다. 본질 혹은 본능에 관심을 모으려고 하는 마티스의 생각이 잘 담긴 이름이 아닐까 싶다. 마티스의 색채가 격정적인 것처럼 그가 그려놓은 모티브들도 만만치 않다. 유럽 고사리는 참 커서 우리처럼 먹지도 않지만 번식력이 강해 외국에서도 십장생에 준하는 대접을 받는다. 무엇보다 고사리는 그 자연적인 유선형과 다른 식물들과 유기적으로 어울리는 모습이 아름답다. 마티스가 실내장식용으로 그린 패턴들에는 고사리 같은 선들이 많이 보인다. 아주 회화적인 그림과는 달리 〈댄스〉처럼 그래픽적 분위기의 그림도 그리고 나중에 붓을 잡지 못하게 되면서는 〈달팽이〉 같은 종이 오리기로 대상을 도식화하기도 한다. 늦바람이 무서운 건지 마티스는 자유로운 사고로 다양한 미술매체를 넘나든다. 아주 본능적으로 말이다.

그런데 그의 본능이 여실히 드러나는 장르는 따로 있다. 여성들을 모델로 한 누드화나 초상화가 바로 그것이다. 이런 작품들을 보면 마티스가 얼마나 열정적인 사람인지, 그리고 얼마나 에로틱한 본능에 충실한 사람이었는지 어렵지 않게 알 수 있다. 구스타프 클림트만큼은 아니겠지만 거의 그에 준하는 여성편력을 보여준다. 마티스는 자신의 작품 속에 모델로 등장하던 모든 여인들과의 교감을 원칙으로 삼았다. 작가가 그런 원칙을 두겠다면 그리고 그 원칙에 모델들이 동의했다면 어쩔 수 없지만, 오늘날 이랬다가는 징역살이 면하기 힘들었을 것이다.

그의 이런 원칙으로 마티스의 작품은 감성적이다 못해 지독히 주

관적이다. 자신의 작품에 등장하는 인물이 누구인가를 느끼도록 하는 것이 그의 작품에 중요한 모토였던 마티스는 거꾸로 모델에게도 자신의 삶과 작업을 이해시키려 했다. 당시 전문 모델들은 돈벌이를 위해 화가 앞에 서는 경우가 대부분이었는데 많은 경우 매춘을 겸업하고 있었다. 그녀들은 옷 벗는 일이 그리 어렵지 않기도 하거니와 화가가 나를 잠시나마 뮤즈 삼아주겠다는데 영광스럽게 자신을 내던진다. 유명한 화가의 모델이 되기 위해 어렵게 줄을 서서 마티스의 작업실에 들어온 모델에게 마티스는 강의를 시작한다. '지금 내가 그리려고 하는 인물의 의미와 삶은 이런 것이었으면 좋겠으니 충분히 이해하고 숙지해서 모델을 서주기 바란다. 그런데 너는 어떻게 살아왔을까? 나는 이런 사람인데 말이지.' 대강 이런 상황이지 않았을까 싶다.

열정의 화가 마티스

화훼농가의 부농이었던 아버지의 슬하에서 맏이로 태어나 법률행정가로 잘나갈 뻔했던 그가 가난한 화가의 길을 선택한 것은 그의 주체할 수 없는 열정이 있었기 때문이다. 그의 불같은 열정은 돈 주고 고용한 전문모델들만 달달 볶는 것이 아니라 순전히 가족이어서 작품의 모델로 선 자신의 아내까지도 괴롭힌다. 야수파의 신호탄적인 작품 〈모자를 쓴 여인〉과 〈마티스 부인의 초상〉은 모두 마티스의 아

앙리 마티스, 마티스 부인의 초상(초록의 선)
1905년, 캔버스에 유채, 40.5 × 32.5cm
코펜하겐 내셔널 갤러리

내를 모델로 해서 그린 것인데, 아무리 유명한 화가의 아내라 해도 얻어맞아 멍든 것 같기도 하고 화상 입은 것처럼 얼굴을 그려놓는 것에 만족했을 리 없다. 과연 그녀는 남보다도 못한 남편의 미학을 알아주었을까?

이 가운데 〈블루누드〉는 아주 심한 혹평을 받게 되고 이는 마티스가 앞으로 얼마나 모더니즘의 악동이 될지 암시한다. 물론 모더니즘의 혁신적인 대표작가가 되리라는 암시도 함께 말이다. 사실 〈블루누드〉를 그릴 당시 마티스의 단짝이었던 작가가 옆 마을에 살던 피카소였다.

원래 친구를 잘 사귀어야 한다. 사람은 물들기 때문이다. 한꺼번에 칠할 수 있는 물감과 캔버스와는 다르게 사람은 물이 든다. 서로에게 자신의 색을 칠하지 않고 상대가 물들여갈 수 있도록 자신의 색을 내어준다. 사람은 누군가를 단시간에 색을 칠해서 바꾸는 것이 아니라 자신의 색을 내어주며 시간을 보내고 또 상대가 내어준 색을 받으며 시간을 보내면서 물들어가는 것이다. 마티스는 피카소에게 물든 것이 맞다. 좋은 말로 영향을 받았다고 할 수도 있지만 정녕 마티스는 피카소에게 물든 것이다. 그렇지 않아도 열정파인 마티스가 피카소의 열정에까지 물들었다고 생각해봐라. 대형 산불이다. 그리고 이 열기에 마티스의 모델들만 화상 입을 판이다. 불쌍한 마티스의 모델들. 이제 마티스의 에로틱한 그림들은 강렬한 색채와 현란한 몸짓으로 그려지게 될 여성 모델을 통해 모든 열정을 폭발시킨다. 이 작업은 파리의 생활을 정리하고 니스에 있는 빌라에서 시작되어 거

의 10여 년간 진행되었는데, 이때는 오달리스크 이미지를 통한 유채화 실험 시기이기도 했다. 그러면서 20세기판 프라고나르라는 별명이 붙을 정도로 에로틱한 초상들을 수없이 그린다.

이때 완성된 오달리스크 시리즈를 보면 격렬한 감정의 소용돌이를 일으키게 하는데 가만히 보면 모델들을 얼마나 못살게 굴었는지 가히 상상이 갈 정도로 이상야릇한 포즈를 취하고 있다. 공황증상에 불면증까지 시달렸던 마티스는 만족하는 법이 없었으니 늘 그 모든 불만을 모델들에게 쏟아놓는다. 밥도 안 먹이고 잠도 안 재우고 사지를 비틀어야 나올 수 있는 포즈를 요구하고 정말 마티스는 모델들 앞에서 폭군일 수밖에 없었다.

이런 지독함과 집요함이 결국 마티스를 야수파의 거장으로 우뚝 서게 했지만 그도 세월은 피할 수 없었다. 결장루암에 걸린 마티스는 큰 수술을 받고나서 앉아 있기도 힘들어했고 그림 그리기는 더욱 힘들어했다. 그런데 그는 그러고도 13년 정도를 더 살았다. 그 기간 동안 그는 『재즈』라는 책도 내고 여전히 여성을 모델로 한 그림도 그렸지만 점점 건강이 악화되면서 결국 그림을 포기한다.

이제는 정말 다 포기하나 싶었던 순간, 생의 막바지에 그는 실내디자인과 스테인드글라스 디자인 같은 프로젝트로 자신의 삶을 채워나간다. 이렇듯 말년까지 왕성하고도 열정적인 작가로서의 혼신을 다한 그는 1954년 여든넷의 나이에 심장마비로 생을 마감한다.

살면서 심장이 요동치는 경험을 적어도 한 번은 해보았을 것이다.

사랑하는 사람을 만났을 때, 기대한 것보다 훨씬 더 많은 것이 주어졌을 때, 의심의 그림자를 걷어버리는 확신을 느꼈을 때 우리는 벅차오르는 환희를 느낀다. 이러한 환희가 반복되면 그 주체는 열정을 선물로 받는다. 그래서 우리에겐 심장이 요동하는 경험이 필요하고 그 안에서 열정을 얻게 되는 것이다. 마티스가 법률이 아닌 미술을 선택한 것처럼 말이다. 이렇게 얻어진 열정은 삶의 목적을 찾는 등대처럼 살아온 삶의 궤적을 살핀다. 어디서 절망이 똬리를 틀고 있는지 아니면 무거운 슬픔이 차오르고 있는지 탄식할 거리들을 찾아 그것들을 박멸하기 위해서 말이다. 그렇다. 삶에서 목적을 가진 열정이 필요한 이유는 나를 오염시키는 나쁜 것을 제거하기 위해서이다. 그리고 내가 좋은 사람이 될 수 있는 마지막 보루이기 때문이다. 이제 스스로에게 물어보자. 나는 정말 좋은 사람인가?

앙리 마티스, 〈탬버린과 함께 있는 오달리스크〉
1925~1926년, 캔버스에 유채, 74.3×55.6cm
뉴욕 현대미술관

운명
반복된 감정의
종착점

사람은 저마다 자신에게 맞는 그릇을 가지고 태어난다.

그 그릇의 크기나 깊이는 중요하지 않다.

그보다는 영혼을 배신하지 않고 자신의 삶을 지탱해나가는 것이다.

내 재능을 남이 알아줄 때까지 기다리지 마라

사업가 마인드의 적극성 : 루벤스

권력을 쥐게 된 사람은 그 힘을 실력으로 가동시켜야 권력의 본질을 제대로 승화시킬 수 있는 법이다. 여기서 말하는 실력이란 권력을 가진 자가 반드시 해야 할 의무 수행 능력을 가리킨다. 권리를 행사하는 것이 아니라 의무를 수행해내는 능력이 실력인 것이다. 이 능력을 발휘할 때 자신의 위치에서 가능한 권력 행사만 잘하면 그것은 분명 업적으로 남을 것이다.

역사에서 업적이란 겨자씨만 한 작은 씨앗에서 출발한다. 그리고 그 씨앗을 심을 수 있는 권력자에게 의무를 인지하고 그것을 수행할 머리가 있다면 우리는 제법 좋은 세상을 만날 수 있을 것이다. 미술사

의 대가 한 사람도 이처럼 자신의 권력을 실력으로 사용한 기지 덕분에 국가의 위기를 넘기기도 했고 사람들의 삶을 풍요롭게 만들기도 했으며 오늘날 우리의 눈이 행복해지는 그림들을 남기기도 했다. 그 사람은 벨기에의 작가 페테르 파울 루벤스Peter Paul Rubens, 1577~1640 이다.

　서양미술사를 통틀어 루벤스만큼 명예로운 화가로서 한 세상을 살다간 작가가 또 있을까? 살아생전 하고 싶은 것을 다 하고 또 좋은 것을 충분히 누리면서 기사 작위까지 받았던 정치인이자 예술가였던 페테르 파울 루벤스! 그는 르네상스식 천재는 아니었지만 그 어느 천재보다 성공한 화가였다. 명예로운 성공의 화가 루벤스가 삶의 전반에서 권력과 실력을 대했던 특별한 비법, 그 성공의 비법을 전수받아보자.

루벤스, 세상을 마주하다

루벤스는 독일 북부 쾰른 근처인 지겐에서 태어났다. 원래 루벤스 집안은 안트베르펜Antwerpen의 부유한 가문이었으나 법률가였던 아버지 얀 루벤스가 종교개혁에 동조하는 바람에 지겐으로 피신하면서 그곳에서 성장하게 된다. 그러다가 루벤스가 여덟 살쯤 되었을 때 그의 아버지가 감옥에 갇히게 되는 사건이 발생하는데 황당하게도 그 죄목이 종교개혁에 따른 문제가 아닌 간통이었다. 사건의 전말은 이

렇다. 법률가로서 재산가들의 법률 자문은 꽤 좋은 수입원이었는데, 운 좋게도 얀 루벤스는 플랑드르 지방의 초대 총독인 빌렘 1세의 둘째 부인인 안나 색소니의 법률 자문을 맡게 된다. 그리고 7년 정도 지나 안나의 딸이 얀의 아이란 것이 밝혀지면서 얀은 투옥된다. 그리고 2년 뒤, 그는 사망한다.

어린 루벤스가 이 모든 사실을 시시콜콜 알았을까마는, 자신의 뿌리가 있는 안트베르펜으로 돌아가기로 결심한 어머니의 뜻을 헤아리기는 했던 것 같다. 루벤스는 가족과 함께 난생처음 자신의 진짜 고향 안트베르펜으로 떠난다. 바로크 시대에는 이 도시가 스페인령의 네덜란드였으나 지금은 벨기에의 도시다. 종종 루벤스를 놓고 그의 국적이 네덜란드냐 벨기에냐 하며 의견이 분분하기도 하는데, 나는 벨기에에 한 표다. 아무튼 이 도시는 예나 지금이나 상업이 활발하고 직물과 다이아몬드 중개 산업이 으뜸인 곳이다. 특히 오늘날에는 오트 쿠튀르의 파리나 패션 위크의 뉴욕을 무려 두 계절이나 앞서며 전 세계의 패션을 리드한다고 해도 과언이 아닌 패션의 도시이기도 하다. 한때 아주 우스꽝스럽게 생긴 스웨이드 부츠가 우리나라를 비롯해 전 세계적으로 유행한 적이 있었는데 일명, 어그부츠로 알려진 신발이다. 내 기억으로 이 부츠의 유행은 필경 안트베르펜에서 시작된 것임에 틀림없다. 국내에서 이 부츠가 유행하기 2년 전 이미 이 동네 구멍가게에서는 중고 어그가 대방출 중이었으니 말이다.

이 유행의 첨단도시 안트베르펜은 그 옛날 루벤스가 살던 시절에도 예술과 문화를 리드하던 도시였다. 바로 이 도시에 아버지를 잃은

남자아이 하나가 미술사의 대가가 될 운명을 안고 입성한다. 이때 그의 나이 열 살이었다.

동서고금을 아울러, 보수적인 사회에서 싱글맘의 자식들이 겪는 고통은 경제적 문제 아니면 편모 슬하의 아이라는 낙인이다. 루벤스네 가족이라고 다르지 않았다. 아무리 부유한 집안이었다고 해도 아버지의 부재는 재산을 지킬 힘의 상실을 의미한다. 그런 가정형편을 극복하려는 듯 루벤스는 다른 또래 아이들과 달리 인문학 교육과 고전문학 등에 스스로를 빠뜨려버린다.

시간이 흘러 열네 살이 된 루벤스는 자신의 미래로 화가의 길을 낙점한다. 이때부터 그는 세상의 모든 배움을 먹어치우기라도 할 듯이 공부에 몰입한다. 그는 진심으로 묵묵히 화가의 과정을 완벽히 소화해낸다. 여기에 인문학 공부는 물론 외국어를 6개나 마스터하는 노력파로서의 모습까지 보여준다. 그리고 마침내 루벤스는 '성 루가 화가조합'에서 조합장 및 교사직을 맡아 보기 좋은 사회초년생이 된다. 아버지를 가슴 아프게 여읜 열 살의 소년이 훌륭한 스무 살의 청년으로 성장한 것이다. 어쩌면 그의 명예로운 성공은 이때 이미 그 기반을 다져놓은 것이 아닐까 싶다. 노력하는 사람에게는 천재도 당해낼 수 없다고 하지 않던가.

루벤스의 타고난 뚝심은 그의 첫 번째 성공비법이었다. 이후 그에게는 운마저 따라준다. 특히 베니스, 만투아 그리고 피렌체를 거쳐 로마로 떠나는 그의 이탈리아 여행은 스스로를 작가로서 한 단계 업그레이드시키는 기회가 된다. 이 여행은 생각보다 길어지는데 무려

8년이나 걸린다. 이 기간 동안 루벤스는 이탈리아의 보석 같은 대작들에 사로잡혀 미친 듯이 보고 그리고 또 그리기를 반복한다. 당시 화가 훈련 방법 중에는 견습생들로 하여금 대가들의 작품을 모사하도록 하는 수업이 있었다. 루벤스 역시 베니스, 피렌체, 로마 등지에서 만나게 된 걸작들의 모사를 통해 자신의 새로운 예술세계를 탐구했다.

그의 이탈리아 체류가 길어진 데에는 또 다른 이유가 있었다. 이탈리아 만토바 궁정의 공작과의 인연 때문이다. 유식이 철철 넘치는 이 젊은 이방인의 등장은 스페인과 힘든 외교를 해야 했던 만토바 공작에게 단비와도 같았을지 모른다. 안트베르펜이 당시 스페인령 네덜란드였으니 그곳 출신의 루벤스는 만토바 공작으로부터 인생의 터닝포인트가 되는 임무 하나를 맡게 된다. 바로 만토바에서 스페인으로 그림을 배달하는 임무다.

루벤스, 그림외교로 평화를 꿈꾸다

루벤스가 한창 카라바조의 강렬한 명암 대조에 감동해 하염없이 그의 작품에 몰입했을 즈음의 일이다. 어느 날 만토바 공작이 루벤스를 궁정으로 불러들여 생뚱맞게도 외교의 임무를 맡긴다. 스페인의 국왕과 귀족들에게 그림 선물을 전해주고 그들의 초상화를 그려주고 오라고 시킨 것이다. 스페인으로 가져가야 할 선물들은 성인 제롬을

기가 막히게 그린 만토바 출신 작가의 원화를 비롯해 라파엘로와 티치아노 같은 이탈리아 거장들의 사후 모사품 10여 점이었다. 별 신통치 않아 보이는 만토바 공작의 초상화까지 40여 점의 회화들이 더 있었다. 거기에 책이라든가 몇 가지 상품들도 끼어 있었다. 당시 유럽에는 양국의 동맹의지를 보여주는 차원에서 그림을 통한 외교가 성행했는데, 이번 스페인 출정에서도 회화 작품들이 압도적으로 많았고 이를 잘 전달할 수 있는 똑똑한 인물로 루벤스가 당첨된 것이다.

1603년 3월 5일 루벤스는 생애 첫 외교임무를 띠고 스페인을 향한 배에 오른다. 사실 이러한 임무는 오늘날에도 쿠리어courrier라는 직업으로 수행되고 있다. 쿠리어는 일반적으로 국제특송 업무를 하는 사람들을 일컫지만, 예술작품이나 문화재 운송을 담당하는 사람을 가리키기도 한다. 국보급에 해당되는 작품은 대부분 항공화물로 운송되며 이때 반드시 작품 복원 전문가가 따라붙는다. 물론 그는 작품 옆에 꼭 붙어서 화물처럼 도착지까지 가야 하는 것이다. 우리 말로 하면 작품 안전관리원 정도로 번역할 수 있겠다.

어떠한 작품이든 일단 소장지를 떠나는 순간, 다른 기온, 공기 그리고 충격 등에 의해 보이지 않는 손상이 시작된다. 그렇기 때문에 쿠리어는 도착하자마자 작품의 포장부터 풀어서 현미경이나 돋보기로 서너 시간씩 작품의 상태를 확인한다. 이미 이러한 직업이 400여 년 전에도 존재하고 있었던 모양이다. 화물칸을 타야 한다는 게 흠이지만, 참으로 역사와 전통이 깊은 전문 직종이다. 하지만 루벤스는 이러한 직업의 형태와는 차원이 좀 다르다 할 수 있는데, 만토바 공

작을 대신하는 외교 업무가 추가되었기 때문이다. 사실 작품을 손상시키는 것으로 치면 바닷바람만큼 무서운 것이 없다. 루벤스가 스페인의 항구에 당도한 날짜가 4월 22일이라고 기록되어 있으니 모든 작품이 거의 한 달 보름 동안을 소금바람에 고스란히 노출되었던 셈이다. 게다가 거기서 다시 육로를 통해 약 400마일을 더 가야 루벤스의 도착지였다. 따라서 작품들은 손님들에게 선사되는 날까지 무려 70여 일 동안 부식해가고 있었던 셈이다. 만일 솜씨가 뛰어난 배달꾼이 따라가지 않았다면 이 작품들은 스페인에 도착하자마자 쓰레기가 될 운명이었을지도 모른다.

루벤스는 목적지에 도착하자마자 모든 작품들을 복원하기 시작한다. 가는 도중 배에서 조금씩 손을 봐두었던 작품들마저도 손상이 적지 않았으니 그는 한동안 작품 복원에 매진해야 했을 것이다. 7월이 다 돼서야 모든 작업을 마치고 스페인 국왕과 그의 지인들에게 무사히 작품을 전달한다. 그림외교사상 이렇게 완벽한 작품들을 선물 받은 경우는 없었을 것이다. 거기다가 루벤스가 초상화까지 그려주겠다고 하니 스페인의 귀족들은 자신들이 엄청나게 귀한 대접을 받았다는 생각에 기뻐한다.

루벤스의 편지 기록을 보면 당시 스페인 귀족 여인 초상화 프로젝트는 별로 좋아하지 않았던 것 같다. 그래서인지 이 초상화들의 결과도 알려져 있지 않다. 대신 루벤스는 스페인 방문의 하이라이트라 할 수 있는 레르마 공작의 초상화를 완성하고 다시 이탈리아로 돌아온다. 전 유럽이 전쟁의 발발로 몸살을 앓고 있던 차에 루벤스와 같

페테르 파울 루벤스, 〈성모승천〉

1626년, 캔버스에 유채, 490 × 325 cm
안트워프 대성당

은 부드러운 외교인의 등장은 신선한 일이었을 것이다. 이탈리아로 돌아온 루벤스는 자신의 입지가 몰라보게 높아진 것에 놀라면서도 그 특유의 의연함과 친근함으로 수많은 외교활동을 수행해낸다. 그림 정치를 하는 아주 특별한 인물로 각광받으며 점차 이탈리아인으로의 삶을 누리게 된다.

그러나 그에게 화려한 이탈리아 시절을 접어야 하는 일이 생긴다. 어머니의 병이 깊어져 위독한 상태에 빠진 것이다. 루벤스는 부랴부랴 안트베르펜으로 향하지만 안타깝게도 그녀의 마지막 가는 길을 지키지 못한다. 다시 이탈리아로 돌아가지 않기로 한 루벤스는 안트베르펜을 아우르는 플랑드르 지방의 궁정화가 일을 맡게 된다. 브뤼셀에 궁정이 있기는 하지만 루벤스는 자신의 정치력을 발휘해 고향에서 작업을 할 수 있도록 허락을 받아낸다.

이때부터 10년 동안 루벤스의 안트베르펜 시대가 펼쳐진다. 이 기간은 루벤스에게 작가로서의 모든 성공을 안겨준 시절이라 할 수 있다. 이 시기에 명문가의 딸 이사벨라 브란트와 결혼하고 자신의 대표 작품들도 완성한다. 동화 플란더스의 개에서 네로가 숨을 거두며 바라봤던 루벤스의 대표작 〈십자가의 내림〉은 물론이고, 이탈리아 체류 시 습득했던 모든 대가들의 정수가 루벤스 스타일로 환생한 듯한 〈성모승천〉과 같은 대작들이 완성되는 시기이기도 하다. 일견, 그의 작품들에서 카라바조가 연상되기도 하지만 감히 그 누구도 루벤스의 작품에 딴지를 거는 경우는 드물었다. 루벤스의 실력으로 다져진 카리스마는 절대 선으로 존재하고 있었던 것이다.

그의 귀향 때, 안트베르펜 시민들로부터 열렬한 환영을 받은 것을 감안하면, 사업가 기질이 응집된 듯 보이는 신개념의 공방 운영조차도 모두 루벤스의 권위로 인해 그 정당성을 얻어냈다고 볼 수 있다. 여기서 말하는 신개념의 공방이란 이탈리아에서 만투바 공작에게 카라바조의 모사작품을 팔았던 경험을 되살려 똑같은 그림도 팔 수 있는 틀을 만들어낸 매우 현대적인 운영체계를 갖춘 공방을 말한다. 그는 판화 작업을 통해 책 같은 형태로 자신의 작업을 복제시켰고 반면에 그 복제가 무절제하게 이루어지지 않도록 에디션이라는 개념을 도입하기까지 한다. 다시 말해서 복제할 수 있는 절대량을 정해 놓고 그 이상 재생산되는 것을 막아 자신의 재산권을 보호한 것이다.

당시 루벤스의 안트베르펜 스튜디오는 그야말로 인기 절정이었다고 한다. 그 규모도 엄청나서 많은 도제들이 줄을 서서 순서를 기다릴 정도였다고 하니 루벤스의 사업적 성공을 가히 상상할 만하다. 이 덕에 루벤스는 태작을 하는 작가로도 정평이 나 있는데 아무래도 수많은 도제들이 그의 작품을 보조했을 가능성을 배제할 수 없다. 따라서 그가 남긴 3,000여 점 중에 온전한 루벤스의 작품은 600여 점 정도일 것이라는 의견도 있다.

그런들 어떠랴. 우리는 이미 루벤스가 치열하게 공부하고 뛰어난 능력을 갖춘 작가임을 알고 있지 않은가. 게다가 말년의 10년 동안에는 플랑드르 지역을 지키려는 애국심으로 영국과 스페인 사이에서 놀라운 외교활동도 펼쳤다. 자신이 가진 최고의 능력을 정당한 가치를 실현시키는 데 지혜롭게 사용하고 그로 인해 얻은 권위를 또다

시 가치 있는 일에 썼던 루벤스. 그는 진정 현대인들이 추구하는 융합형 인재, 창조형 인간이라 할 수 있을 것이다. 루벤스의 〈한국남자초상〉이라는 작품만 봐도 그의 그런 능력을 가늠할 수 있다. 그 작품이 임진왜란 때 일본으로 끌려갔다가 유럽으로 흘러들어간 우리나라의 노예들을 모델로 그렸다는 주장이 설득력을 얻고 있지만, 한편으로 루벤스의 방대한 자료 수집력과 집요한 탐구자세를 통해 나온 것이라는 의견에 수긍이 가는 것도 그 때문이다. 루벤스는 그의 나이 63세가 되던 1640년에 통풍이 심장까지 번지면서 그의 모든 성공과 영광을 남긴 채 세상을 떠난다.

모든 성공에는 그만의 비법이 있다. 그러나 그 비법이 만들어지기까지는 고유의 시간과 노력을 들인 실력이 절대적으로 필요하다. 그래야 시간의 흐름에 따라 발생되는 권력을 최상의 가치로 만들어낼 수 있는 것이다. 그렇기에 400여 년 전, 루벤스의 성공비법은 오늘날 우리에게도 시사하는 바가 크다.

인간적이진 않았지만 인류애적이었던

애국심, 가장 거시적인 사랑의 감정 : 피카소

초등학교 때 재미있던 추억 하나가 있다. 어느 여름 날, 학교 운동장으로 식빵같이 직사각형으로 생긴 차 한 대가 들어왔다. 당시 뚜껑이 달린 트럭이 거의 없었기에 바퀴 달린 두부처럼 생긴 트럭을 보며 참으로 신기해했다. 알고 봤더니 영화 촬영 장비를 실은 무진동 차였다.

지금이야 미술관에서 작품을 옮기거나 할 때 작품에 손상이 덜 가도록 자주 이용하는 일반적인 차량이지만 30년 전만 해도 이런 차는 거의 찾아보기 힘들었다. 이 차량이 학교에 들어온 이유는 국립영화를 제작하는 데 우리 학교 학생들을 배우로 캐스팅하기 위해서였다. 국립영화란 다름 아닌 예전에 극장에서 본 영화가 시작되기 전에 상

영되던 〈대한뉴스〉나 국내 홍보영화, 문화영화 등을 말한다. 이런 영화는 사회조직의 원활한 발전을 위해 국민을 대상으로 하는 계몽영화로서의 기능을 했으며 주로 반공을 주제로 한 영화가 많았다. 캐스팅된 나를 비롯한 네 명의 친구들은 삼팔선과 땅굴, 이승복 어린이의 생가 등을 다니며 아주 가깝게 북한을 만날 수 있었다. 천하에 죽일 북한으로 말이다. 수십 차례 대관령을 넘나들면서 만났던 군부대 아저씨, 오빠들은 어느새 나의 삼촌과 친오빠처럼 애틋해졌다. 아니 자랑스럽기까지 했다. 비록 촬영이었지만 탱크를 타고, 전투기에 오르고 군용 트럭에 몸을 실으면서 어린 나의 마음에는 애국의 태극기가 수백 개 휘날리고 있었다. 국립영화의 중요한 목적이 내게서 완벽하게 달성되었던 것이다.

내 어린 시절에는 국립영화 말고도 자라나는 새싹들에게 애국심을 심어주기 위한 목적으로 한 다양한 행사들이 많았다. 그중 하나가 반공 포스터 그리기와 반공 표어 짓기였다. 특히 반공 포스터는 수상자의 그림을 신문에 싣기도 하고 아예 대량으로 인쇄해서 전국에 뿌리기도 했다. 아직도 기억에 남는 이미지가 하나 있는데 뿔 달린 북한군이었다. 이 당선작은 실제 포스터로 제작되어 전국에 배포되었다. 이처럼 학생의 작품이 실제 포스터의 역할을 하게 되었다는 것은 매우 상징적인 전략이었을 것이다. 가장 순수한 마음으로 공산당에게 대항하는 모습을 담은 아이들의 포스터는 분단의 대한민국 정부가 대국민 애국심 독려를 위한 최고의 사례였던 셈이다. 분단이라는 국가적 특수 상황에서 우리는 유별나게도 애국심을 강요받으며 자

랐다. 그런 우리에게 애국심은 사랑의 감정 중에 가장 거시적인 것으로 받아들여질 수밖에 없다. 나만 해도 초등학교를 졸업하기 전까지 애국심은 내 심장의 절반을 가로지를 만큼 절대적인 것이었다. 물론 그 이후 성장과정에서 보수와 진보를 넘나들며 정체성의 혼란에 빠져 있을 때도 내 마음의 유일한 잣대는 애국심이었다. 지금도 나는 주장하는 바, 국수주의도 아니고 극우도 아닌 그냥 애국심을 가진 사람이라면 오로지 진보이기도 힘들고 반드시 보수일 수도 없다고 본다. 양분된 이념이 감히 평가할 수 없는 마음이 애국심이니까 말이다.

우리나라가 일본의 식민체제 속에서 살아야 했던 시절, 사재를 털어 독립운동 자금으로 희사했던 것도 자신의 목숨을 내걸고 나라를 위한 희생을 주저하지 않았던 역사도 다 나라의 독립을 꿈꾸던 애국심에서 출발했다. 연인을 두고 전쟁터로 떠났던 청년의 마음에도, 잠든 아들과 말없는 이별을 해야 했던 독립투사의 가슴에도 나라에 대한 사랑이 더 크게 자리했었던 것이다.

그런데 이 위대한 마음이 늘 언제나 균질하게 존재하기는 불가능하다. 시도 때도 없이 흔들리며 무너지기 때문이다. 그토록 강력했던 나의 애국심도 결국 일상으로 돌아오고 세월이 지나자 옅어져버렸다. 국산보다 수입의 품질이 더 좋다고 하면 사랑하는 연인이나 자식에게 선물하는 것만큼은 수입을 선택한다. 개인적인 사랑의 마음이 애국이라는 대의에 밀려나기가 도통 쉽지 않다. 혹시 전쟁 시기라면 모를까 국토 방어가 탄탄한 시대에 조국이란 그리 와닿는 대상이 아닌 것은 사실이다.

솔직히 평범한 대부분의 사람들은 개인을 향한 마음이 오히려 더 크게 와닿지 애국심은 떠오르지도 않는다. 그런데 너무 크면 보이지 않는 법. 애국심이라는 것도 그렇다. 너무나 크고 위대한 마음이기에 그 실체를 알아채기도 힘든 사랑의 마음이 애국심이다. 그렇다면 그 큰 사랑을 알아볼 수 있는 눈은 누가 가진 것일까. 흥미롭게도 예술가들이다. 아주 개인적이고 자기 세상 속에서 살 것만 같은 미술사의 많은 작가들이 이런 애국심과 어떠한 관련이 있다는 것인가. 여자 뒤 꽁무니나 쫓으면서 사랑타령이나 하고 보수적인 화단과 투쟁하고 있는 화가들이 무슨 애국심을 가질 겨를이나 있겠는가 말이다.

그런데 바로 이런 선입견을 불식시키는 애국심의 작가가 있다. 바로 파블로 피카소Pablo Picasso, 1881~1973이다. 여성 편력으로 악명 높고 태작으로도 유명한 피카소! 모더니즘을 우뚝 세워 발전시켜온 놀라운 화가 피카소에게 애국심이란 무엇일까. 그리고 그 애국심이 만들어낸 작품은 무엇이며 그 작품은 도대체 어떠한 감정으로 피카소와 소통한 것일까. 사랑에 미친 피카소가 아닌 조국을 사랑했던 피카소의 마음을 살펴보도록 하자.

피카소의 큐비즘

피카소는 스페인 말라가에서 태어났다. 그는 태어났을 당시 울지를 않았단다. 아무리 때려보아도 울지 않자 의사는 자신이 피던 시가 연

기를 아기 얼굴에 뿜었고 그제야 울음을 터뜨렸다는 특별한 에피소드가 있다. 그렇게 태어나자마자 첫 반항을 했던 피카소는 학창시절 바보가 아닌가 싶을 정도로 학습능력이 떨어졌다고 한다. 오늘날 다 빈치나 미켈란젤로에 비견되는 천재 화가 피카소의 어린 시절이라고는 도저히 상상하기 힘들 만큼 학습에 부진을 면치 못했다고 한다. 다만 그림 그리기에는 아주 뛰어난 기량을 보여줬는데, 이는 다양한 미술 장르를 넘나들며 탁월한 작품들을 남긴 현대미술의 대표작가 피카소를 예견할 수 있는 유일한 단서이다. 자, 그럼 학습부진아였던 피카소가 이렇게 세계적인 화가로의 명성을 떨치게 되었는지 살펴보자.

공부를 못했던 피카소는 그림이라도 제대로 배워보게 하면 어떨까 하는 부모님의 뜻에 따라 이 학교 저 학교로 보내졌지만 결국 학교에 적응하는 데 실패한다. 화가였던 피카소의 아버지는 고민 끝에 피카소가 열아홉 살이 되던 해 그를 파리로 보내보기로 한다. 별다른 방법이 없던 피카소도 어찌되었든 파리에서 화가로서의 꿈을 한번 키워보고자 다짐한다.

이렇게 피카소가 파리에 정착하기로 했던 때가 1904년이다. 그는 파리로 와서 처음 몇 년은 정말 지긋지긋하게도 가난하게 살아간다. 파리의 비참한 서민들의 생활에 비통해하기도 하고 때로는 자살을 결심하기도 한다. 심지어 자신이 단골로 다니던 선술집의 주인이자 친구였던 카를로스 카사헤마스가 실연의 상처를 가누지 못하고 권총으로 자살하는 일도 겪게 된다.

이 시기의 피카소 작품들은 우울하고 암울한 청색시대로 불린다.

그렇게 친구의 죽음을 겪은 후에도 극도의 가난이 주는 비참함 속에서 허덕여야 했던 피카소는 한 여인을 만나게 된다.

어느 비 오는 날, 늦은 귀가에 발길을 서둘러 집에 도착한 피카소는 문 앞에서 멈춰서고 만다. 웬 여인 하나가 자신의 집 앞에서 비를 쫄딱 맞고 서 있는 것이 아닌가. 그녀는 페르난드 올리비에라는 여성이었다. 그녀와 동거를 시작하면서 사랑에 빠지게 되자 피카소의 그림들도 전혀 다른 세계를 만나게 된다. 우울했던 그림들이 점점 장밋빛으로 화사해져간다. 청색시대의 그림들이 장밋빛 시대로 넘어가는 순간이었다.

피카소는 많은 작품을 남겼지만 피카소 하면 떠오르는 그림은 마치 아이들이 그린 낙서처럼 보이는 그림들이다. 피카소가 그런 성향의 그림을 그리게 된 것은 당시 프랑스의 정치적 상황과 연관이 있다. 프랑스는 아프리카의 여러 국가들을 식민지로 만들면서 영토 확장을 벌이고 있었는데, 가는 곳마다 그곳의 문화와 관련한 물건들을 거의 약탈 수준으로 프랑스 국내로 들여오기 바빴다. 이렇게 전리품이 된 식민지 국가들의 민속품들 중에는 아프리카 국가들의 토속신앙을 담은 공예품이 많았는데, 파리에서는 이들을 판매하기 위해 다양한 전시회가 개최되었다. 주로 전시되는 물건으로는 아프리카 부족들의 가면이 많았는데 바로 이런 가면들을 접하면서 피카소는 아프리카의 원시미술에 매료된다. 그리고 그 이미지들을 그림에 녹여낸 것이 바로 〈아비뇽의 처녀들〉이라는 작품이다. 이 작품으로 피카소는 화가로서의 명성을 얻으며 유명해지기 시작한다. 피카소는 일

반적으로 큐비즘(입체파)의 대표적인 작가로 구분된다. 〈아비뇽의 처녀들〉에 분명 큐비즘의 초기적 요소가 담겨 있다. 하지만 이 작품을 큐비즘의 최초 작품이라고 평가하는 것은 조금 곤란하다. 물론 〈아비뇽의 처녀들〉이 큐비즘을 예고한 작품이라고는 할 수 있다.

당시 피카소의 선배 중에 폴 세잔느라고 하는 대가가 있었는데, 그는 하나의 사물을 다양한 시점으로 보고 그 시점들을 한 화면에 담아내려고 노력했던 작가이다. 피카소는 그런 그의 생각을 자신의 〈아비뇽의 처녀들〉이라는 작품에 자신의 방법으로 펼쳐놓으려 했다가 아프리카 가면을 그러넣게 된 것이다. 어찌 보면 가장 잘 어울리는 표현의 결과를 끌어낸 것이라 할 수 있다. 아주 의외의 것에서 특별한 아이디어를 찾아냈다고 할 수 있다. 아프리카 가면이 큐비즘의 요소를 자극했던 셈이다.

큐비즘의 가장 기본적인 본질은 단순함이다. 사람이든 사물이든 그 대상은 가장 기본적인 구조인 원통형, 육면체, 원추 등으로 구성된다고 보고 이 구성요소로 대상을 해체한 다음 재구성하여 그리려는 생각이라 할 수 있다. 여기에다 피카소는 더 피카소다운 생각을 덧대어간다. 피카소가 그린 이상한 얼굴들을 기억해보라. 그는 큐비즘의 기본적인 생각에서 한 단계 더 나아가 있음을 확인할 수 있다. 해체된 대상의 기본적인 요소들을 재구성하면서 서로 어울려 있는 또 다른 대상들과 융합시키는 작업에서 끝나는 것이 아닌, 해체된 요소 하나하나가 재구성될 때 나름의 독자성을 갖게 했다는 점이다. 다시 말해서 분해된 요소들이 그 특징을 가장 잘 드러낼 수 있는 모습

으로 배치하고 재구성했다는 말이다. 그래서 마치 어린아이들이나 그릴법한 낙서 같은 그림의 얼굴들이 탄생할 수 있었던 것이다.

사람의 눈은 정면으로 그려져 있고 코는 측면에서 날카롭게 콧대를 세우고 있다. 다각도의 시점들을 동시에 표현하겠다는 태도는 피카소만의 특징이었던 것이다. 이는 큐비즘의 원론에 명백하게 일치하는 생각이기도 하다. 그런데 피카소가 이러한 내용들을 자주 의논하던 친구가 하나 있었는데 바로 조르주 브라크라는 작가이다. 피카소는 〈아비뇽의 처녀들〉을 발표하고 얼마 안 되어 브라크를 만났다. 둘은 많은 부분에서 서로 생각이 일치했고 브라크는 피카소의 열정적인 웅변에 감동하곤 했다. 절친한 동무가 된 브라크와 피카소는 폭넓은 이야기를 나누며 친분을 쌓아간다. 사실 우리는 브라크가 피카소보다 먼저 큐비즘적인 작업을 했다는 사실을 알고 있지만 그것을 주장할 명분도 증거도 충분하지 않기에 그저 모두 묵계로 받아들이고 있다. 큐비즘이 피카소에서 전성기를 맞이하게 되었다고 이야기할 수 있는 것은 1905년 〈아비뇽의 처녀들〉의 전시가 대성공을 거뒀기 때문이다.

뭐든지 먼저 세상에 알리는 자가 기득권을 가지게 되어 있다. 단지 기득권에 대항할 만한 강력한 네트워크나 물량이 뒷받침된다면 모를까, 그렇지 않다면 맞선 양측은 모두 시간이 주는 막강한 응원에서 자유롭지 못할 것이다. 브라크가 졌고 피카소가 이긴 것이다. 마치 전화기를 발명한 벨과 라이스의 관계처럼 말이다.

피카소의 노랑 리본

청색 시대나 장밋빛 시대가 작가 개인의 심도 깊은 내적 성찰의 시기였다면, 큐비즘이 절정에 달했던 그의 전성기는 작가로서 보다 거시적인 안목을 필요로 하는 작품들이 제작되었던 시기였다. 사실 피카소는 큐비즘적인 경향을 즐겨 표현했지만 그의 인생 후반부에서는 큐비즘 하나로 규명하기에는 너무나 다양한 시도를 했다고 볼 수 있다. 그 유명한 피카소의 대작 〈게르니카〉에도 피카소의 다양한 시도들이 집약되어 있다. 마치 피카소가 이 작품 앞에서 '나는 앞으로 더 다양하게 작업하리라'고 선언하는 것처럼 보인다. 정말 〈게르니카〉는 피카소의 다양한 시도와 생각이 한데 모아져 있다고 해도 과언이 아닌 작품이기 때문이다.

게르니카는 스페인 도시의 이름이다. 1937년 독일 나치가 이 도시에 무차별 공격을 퍼부어 폐허로 만드는 사건이 일어난다. 피카소는 조국의 비보를 접하자 울분을 참지 못한다. 이와 거의 비슷한 시기에 피카소는 파리만국박람회의 스페인관에 장식해놓을 작품을 의뢰받는다. 박람회 장의 스페인관을 홍보할 특별한 대형 미술작품이 필요했던 것이다. 고민하던 피카소는 전시관에 〈게르니카〉라는 거대한 작품을 전시하기로 마음먹고 작품을 제작한다. 조국의 국민이 대학살당했다는 소식은 듣는 것만으로도 침통할 노릇이다. 실제로 학살의 현장에 있지는 않았지만 동포애가 각별했던 그에게는 대학살의 현장이 마치 자신이 겪은 일처럼 다가왔을 것이다. 〈게르니카〉는

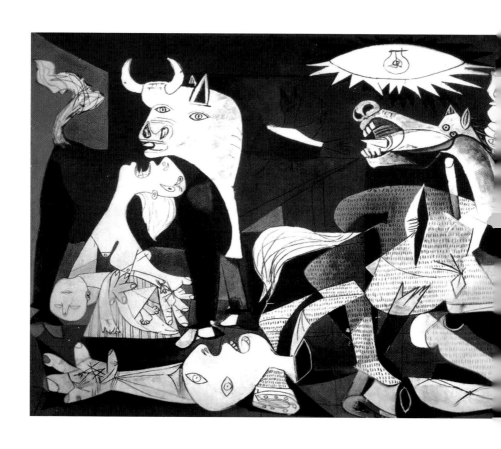

파블로 피카소, 〈게르니카〉

1937년, 캔버스에 유채, 349.3 × 776.6 cm
레이나 소피아 국립미술관

높이가 3.5미터에 길이는 거의 8미터에 달하는 벽화라 해도 손색이 없을 대작이다. 마치 파피에꼴레(종이 따위를 찢어 붙이는 미술기법으로 콜라주의 일종) 같은 이미지도 있고 눈코입이 따로 배치되어 있는 대상들도 보인다. 기교적인 면이나 여러 가지 독특한 기법을 시도한 관점에서 보면 〈게르니카〉는 단연코 미술사적인 가치가 매우 높은 작품이다.

〈게르니카〉라는 작품이 스페인의 위대한 유산인 이유가 하나 더 있다. 피카소가 이 작품을 통해서 드러냈던 감정은 의심할 여지없는 애국심이었기 때문이다. 사실 두 번의 결혼과 네 명의 여자와 열렬한 사랑을 하며 일흔이 넘은 나이에도 스캔들의 주인공이 될 정도로 열정적인 사랑을 추구했던 피카소에게 애국심은 좀 어울리지 않는 것처럼 보일지도 모른다. 그러나 〈게르니카〉라는 작품은 조국에 대한 아픔을 아주 드라마틱하게 표현해냄과 동시에 자국민의 어이없는 희생에 깊은 애도를 나타내고 있다. 조국을 떠나 자기 멋대로 원하는 대로 살면서 애국심은 아예 잊어버린 듯 보였던 당대의 바람둥이 피카소에게서 이런 의외의 면모가 있을 줄은 몰랐을 것이다. 그가 보여준 애국심은 인간이 품을 수 있는 가장 기본적인 깊은 동정의 마음에서 출발하고 있다.

1951년 한국전쟁의 참상을 표현한 〈한국에서의 학살〉이라는 작품에서도 그러한 면모를 발견할 수 있다. 그가 아무리 그림을 잘 그리고 최고의 인맥을 유지했었다고 해도 피카소라는 이름이 전 세계인들의 심장을 떨리게 하는 이유는 그의 깊은 내면에 인간을 아끼는

파블로 피카소, 〈한국에서의 학살〉
1951년, 합판에 유채, 110×210cm
파리 피카소 미술관

마음이 크게 자리하고 있기 때문이다. 프로파간다로서 그려진 그림들이 아닌 순수하게 예술적 감성으로 탄생한 결과물 중에 애국을 상징하는 의미를 갖는 일은 그리 흔하지 않다. 불행하고 슬픔에 빠진 사람들을 보고도 아무런 느낌이 들지 않는다면 이는 예술가의 감수성에 문제가 있는 것이다. 그렇기 때문에 피카소의 〈게르니카〉가 갖는 미술사적인 가치에 열광하기 전에, 이 작품이 얼마나 많은 사람들의 애국심을 자극해냈는지 한 번쯤 생각해볼 필요가 있다. 그리고 우리는 조심스럽게 한 가지를 확신할 수 있게 된다. 피카소의 〈게르니카〉는 애국심으로 조국의 슬픔을 함께 애도하는 노랑 리본과도 같은 작품이라는 사실 말이다.

애국심은 운명처럼 그냥 주어지는 의무 같은 감정이다. 그런데 이러한 감정들을 공유하거나 상대로부터 느끼는 과정에서 어떤 견해가 공감대를 앞지르곤 한다. 바로 선입견이다. 사실 피카소처럼 한량 캐릭터들이 품는 애국심은 마치 장사꾼의 미끼처럼 이용되는 경우가 많지 않은가. 그러니 직업이나 나이에 따라 그 사람이 지닌 애국심의 진정성에 의문을 품곤 하는 것이다. 이러한 선입견의 잣대로 애국심에 대한 진위를 밝혀보고 싶은 마음도 있을 것이다. 하지만 어차피 사람을 판단할 때에는 부분을 보고 전체를 파악할 수밖에 없지 않은가. 때론 포도주보다는 포도주의 병이 어떤 판단을 내리는 데 더 큰 영향을 미치는 것처럼, 애국심도 그 진정성을 증명할 만한 객관적인 형식이 있다면 모르겠지만 늘 방탕해 보였던 피카소가 조국의 슬

품에 공감하고 예술을 통해 애국심을 표현해냈던 것이다. 피카소의 애국심이 표현되었던 것처럼, 우리도 자신에게 가장 크고 위대한 마음을 담아 자기만의 방식으로 표현해보면 어떨까. 그것이 바로 거창하지는 않더라도 애국심의 시작임을 기억하면서 말이다.

힘들 때면 찾아가는 나만의 장소가 있는가?

내 고향 노스탤지어 : 샤갈

출퇴근길에 매일 지나가는 길이 하나 있다. 분수대가 있고 세종대왕이 앉아 계시며 이순신 장군이 턱 하니 서 계시는 광화문 광장이다. 주말이면 외국인 관광객은 물론이고 수많은 시민들로 북적대서 광장이 아니라 복작거리는 쇼핑몰 같을 때가 많다. 나라에서는 이 광장을 시청광장과 연계해서 서구의 개방공간처럼 조성하기 위해 엄청난 물량공세를 쏟아부은 듯하다. 솔직히 광장의 폭에 비해서 너무나 무거워 보이는 황금색의 세종대왕 동상이 조금은 민망하고, 답답하게 들어찬 천막들이 볼썽사납기는 하지만, 아쉬운 대로 내 고향 서울의 랜드마크로 자리 잡아가고 있는 중이다.

사실 이러한 광장은 서구의 문화에서 들여온 것이다. 유럽에서 광장은 집회와 교류 그리고 선동과 계몽의 역할을 하기 위해 사방이 개방되어 있는 공간으로 자연스럽게 생성·발달되었다. 그리고 이 광장을 중심으로 도시가 조성되어 발달했다. 그래서 유럽의 도시에 가면 제일 먼저 센트룸(중심부, 시내)부터 파악해두어야 한다. 그곳에 가면 어김없이 그 도시의 광장이 나오고 그 광장을 중심으로 자신이 가아 할 길을 가늠할 수 있기 때문이다.

고대 그리스의 유명한 아고라agora가 광장이라는 뜻인데 이는 사람들이 모이는 곳이라는 의미다. 그래서 광장은 태생석으로 시민생활의 중심이었으며 사람들은 그곳에 모여 스스로 그 공간을 꾸려나갔다. 나라는 그저 그들이 그곳을 너무 멀리 확장시키지 않도록 울타리만 봐줄 뿐이다. 광장의 콘텐츠는 시민 스스로 만들어나간 것이다. 그리고 그 콘텐츠들이 문화라는 이름으로 발전하고 전해오고 있다. 서구의 다양한 도시문화가 성장했던 모습을 잠시 살펴보자.

먼저 네덜란드 암스테르담의 담락 광장은 코너마다 다시 작은 광장들을 세포처럼 증식시키면서 다양한 문화의 확장을 꾀하고 있다. 1989년 벨벳 혁명으로 새로운 사회체제를 갖추기 시작했던 체코의 프라하 광장은 이제 정치적인 색채를 거둬내고 자신들의 문화유산에 초점을 맞추며 역사의 에너지를 일상으로 이식시켜가고 있다. 르네상스의 시간을 고스란히 간직하고 있는 로마는 또 어떠한가. 역사가 꾸려온 문화들을 최상의 관광 콘텐츠로 선용하며 어떻게 문화가 시대의 흐름에 맞게 성장할 수 있는지를 잘 보여주고 있다. 문화라는

것은 어느 날 갑자기 뚝딱 하고 만들어지는 것이 아니다. 그 무엇보다도 고유의 시간을 필요로 한다. 역사의 시간들이 켜켜이 쌓이면서 숙성시키는 것 가운데 가장 으뜸이 문화이다. 도시는 그러한 문화들을 근간으로 발달하고 더 나은 미래를 약속받는다. 그리고 사람들은 그 도시 속에서 자라고 살다가 죽는 것이다. 우리는 그러한 도시를 고향이라고 부른다. 만약 고향에 자랑할 만한 문화 콘텐츠가 하나라도 있다면, 그들은 자신의 고향에 대한 자긍심을 갖게 된다. 고향이 어디냐고 물었을 때 흥분하며 설명하는 사람들을 종종 보는데, 그들의 이야기를 가만 들어보면 그들은 자신의 고향이 가진 문화에 대한 기적들을 체험한 사람들임을 알 수 있다. 고향을 사랑하는 마음 혹은 고국을 그리워하는 마음은 그 지역의 문화에 대한 애정에서 시작된 것일지도 모른다.

방학 때마다 은행나무 가로수가 아름다웠던 엄마의 고향을 찾아가면 외할머니의 어릴 적 동무들이 마중을 나오시며 아카시아 나뭇가지로 나의 머리를 쓰다듬어주셨다. 방학 내내 별 탈 없이 외가댁 나들이를 마치라고 주문 같은 것을 해주시는 것이다. 너무 어렸으니 그것이 뭔지도 몰랐지만 쪼글쪼글한 할머니들의 손길이 따뜻하고 든든했던 기억은 지금도 생생하다. 정말 모든 액운들이 다 물러날 것 같은 믿음이 저절로 생겼었으니까. 외할머니의 마을은 언제나 아이들에게 관대하고 무조건적인 사랑이 넘쳐났다. 아마도 외할머니 동네가 제일 중요시했던 문화는 아이들을 위한 배려였던 것 같다. 도시에서 나들이를 온 아이는 구멍가게 할머니의 눈깔사탕으로 첫 환영

인사를 받았고 방앗간 아저씨는 기다렸다는 듯이 그 아이에게 가래떡 구운 것을 내주셨다. 엄숙해야 했던 향교 마당은 늘 아이들로 시끌벅적했으며 나무가 울창했던 도지사님의 정원은 아이들에게 매일매일 개방되어 있었다. 다 자란 어른이 되어서도 엄마의 고향이 주었던 그 온유했던 시간을 잊을 수가 없다.

우리나라에는 유럽과 같은 고유의 문화를 만들어낸 광장의 역사는 없지만 그리고 비록 우리가 그 서구의 광장문화를 흉내 내고는 있지만 그래도 우리에게는 고향 그 자체가 전해주는 문화의 향기가 있다. 남녀 간의 사랑만큼 정열적이지는 않아도 고향을 향한 사랑의 마음은 기품 있고 향기롭지 않은가. 이 역시 분명 운명이다. 그림을 그리고 조각을 만드는 작가들이 그들의 고향을 그리워하는 마음이 훌륭한 작품의 세계로 이어지는 것도 이러한 운명적 사랑의 발로일 것이다. 러시아의 화가 마르크 샤갈Marc Chagall, 1887~1985이 고향을 그리워하는 애틋함으로 그려냈던 수많은 작품들처럼 말이다.

샤갈과 나 그리고 마을

샤갈은 폴란드 국경에서 가까운 러시아 벨라루스 공화국의 비테프스크에서 태어난다. 생선 도매상과 잡화점을 하는 부모님 사이에서 9남매의 맏이로 태어난 것을 보면 그다지 부유한 가정환경은 아니었을 것 같다. 먹고살기 바쁜 집안이었다면 더욱이 문화예술과는 거

리를 둘 수밖에 없었을 것이다. 예술적인 분위기의 집안은 아니었지만 열정적이고 감성이 풍부했던 어머니 덕분에 샤갈은 자신의 예술적 감성을 잘 지키며 성장할 수 있었다.

샤갈은 풍족하지 않은 대가족의 살림 속에서도 비교적 행복한 어린 시절을 보낸다. 원래 물질적 풍요로움보다는 정신적 행복함이 훨씬 더 강력한 삶의 원동력이 되는 법이다. 샤갈의 어린 시절을 보면 그가 어른이 되어서 툭하면 향수에 젖는 이유를 알 것도 같다. 고향이라고 하는 것이 그렇지 않은가. 그곳의 산과 들과 마을도 고향이지만 나와 함께 살았던 친구들도 마을 사람들도 모두 고향이 된다. 그곳에서 보냈던 슬픔과 기쁨 그 모든 것이 고향이 된다. 그리고 그 고향들이 지금의 나를 만들어놓은 것이기도 하다. 샤갈도 그랬던 것이다.

많은 작가들의 작품세계에서 그들을 사로잡았던 뮤즈들을 보면 대부분이 매혹적이거나 치명적인 아름다움을 간직한 여성들이다. 혹은 이룰 수 없는 사랑에 절망하며 울부짖는 영혼을 위로하는 작품들도 많다. 하지만 사랑이란 열정적인 남녀 사이의 사랑만 있는 것이 아니다. 누군가에게 푹 빠져 있는 것만 사랑이 아니라 무언가를 가슴 깊이 그리워하는 것도 사랑이다. 만일 신이 인간에게 사랑의 마음을 이성에게 직접 융단폭격 하라고 명했다면 아마 인간은 모두 미쳐버려서 일찌감치 인류는 종말을 고했을 것이다. 그러나 다행스럽게도 사랑에는 다양한 색깔과 감정들이 존재한다. 핑크빛 사랑만으로 자신의 존재감을 확인할 수 있는 것이 아님은 분명하다. 지금 당장 연

인이 없다고 해서 사랑을 하고 있지 않은 것은 아니라는 말이다.

물론 샤갈에게도 사랑하는 연인이 있었지만 그가 그의 그림들에서 위로받았던 대상은 바로 고향에 대한 그리움이었다. 그리고 샤갈은 작품을 통해서 그리움이 사랑을 능가하는 감정의 위력을 보여준다. 유대인이었던 샤갈의 가족이 살았던 비테프스크라는 동네는 러시아 서부의 유대인 거주 지역이다. 성인이 된 후에는 서유럽 나라들을 자주 여행했고 특히 파리를 제2의 고향이라고 부를 만큼 인생의 대부분을 파리에서 살았지만 늘 자신의 고향을 그리워한다. 하지만 그런 고향이 샤갈에겐 부담스럽기도 했었는데 러시아 사회에서는 유대인에 대한 선입견이 심했기 때문이다.

그가 상트페테르부르크에 있는 사진 보정과 간판 그리는 작업을 하는 공방에서 첫 화가의 길을 시작했을 때의 일이다. 그는 당시 유대인이란 이유로 여러 가지 부당한 일을 겪어야 했다고 한다. 나중에 파리에서도 여전히 퍼져 있던 유대인에 대한 선입견 때문에 곤란한 일들이 많아 원래 이름이었던 모이세 샤갈이라는 이름을 마르크 샤갈로 개명하기도 한다. 이름을 바꾼다는 일은 그리 쉽지 않은 결정이다. 자신의 정체성이 삶을 힘들게 한다는 이유로 개명을 한 것이라면 더욱 힘들었을 것이다. 아무리 사랑하는 가족과 유년시절의 추억을 무척이나 그리워하는 사람이라 해도 자신의 고향을 부정하는 일은 견딜 수 없는 자괴감으로 다가왔을 것이다.

샤갈의 아련하고 몽환적인 그림들은 그러한 자괴감을 위로받는 작품들이라 할 수 있다. 〈기도하고 있는 유대인〉이나 〈풀밭의 유대

인〉과 같은 작품들이 그러하다. 그가 고향의 풍경과 고향 사람들을 담은 작품을 많이 그렸던 이유이기도 할 것이다. 평생 고향처럼 사랑했던 아내 벨라가 죽었을 때 절필했다가 다시 시작했던 〈그녀 주위에〉의 배경도 고향 비테프스크이다. 이 작품에는 푸른색이 감도는 배경에 떠 있는 아내 벨라와 딸 이다가 그의 고향인 비테프스크를 받치고 있는데 색채의 마법사라는 별명답게 아름다운 색채들이 어우러져 있다. 그의 그림은 언제나 그와 그의 마을이 남겨둔 향수, 노스탤지어를 만들어낸다.

섬처럼 다 받아주리

샤갈의 작품들을 보면 인물의 모습이나 배경을 표현해놓은 것 등에서 초현실적 느낌이 강하다. 사람이 이루어질 수 없는 무엇인가를 간절히 원할 때 제일 먼저 하는 일이 현실을 초월하려는 노력이 아니겠는가. 샤갈이 초현실적인 그림들을 그려냈던 것도 유사한 맥락이다. 그렇다고 해서 샤갈을 초현실주의 작가로 규정하지는 않는다. 더 명확히 말하자면 그의 작품들을 딱 한 가지의 사조로 묶어내기가 힘들다. 그는 스물세 살 되던 해에 파리로 오는데, 그는 당시 파리에 범람하던 현대미술의 모든 사조를 거의 다 섭렵할 정도로 노력파이면서 매우 유연한 사고를 가진 사람이었다. 야수파에게서는 화려하고 강렬한 색채를 받아들였고 입체파에게서는 독특한 시점의 해석을

마르크 샤갈, 〈그녀 주위에〉
1945년, 캔버스에 유채, 131 × 109.5cm
조르주 퐁피두센터

익힌다. 그 외 여러 미술의 경향들도 자유롭게 받아들인다. 그러면서 그는 늘 자신이 그리워하던 고향의 전설이나 성경의 내용들을 주제로 작품에 걸맞은 미술의 경향을 특징적으로 표현해낸다. 그 덕에 몽환적인 색채와 유령처럼 부유하는 인물들이 샤갈의 대표적인 도상이 될 수 있었던 것이다.

그러나 샤갈은 이러한 도상들로 인해 특정한 화풍보다는 여러 경향들을 짜깁기한 것이 아니냐는 공격을 받기도 한다. 여러 작가들의 고유한 특성들을 조금씩 가져다가 자신의 그림에 앉힌 것이 아니냐며 깊이가 없다는 비난도 받는다. 그러나 그의 그림은 많은 사람들에게 인기가 있다. 사실감 있게 똑 떨어지는 표현을 한 것도 아니고 등장인물들이 미남 미녀도 아닌 데다 심지어 땅에서 발을 떼고 둥둥 떠 있어 마치 유령처럼 보이는데도 샤갈의 작품은 왜 그렇게 인기가 많은 걸까?

그의 작품을 이해하는 데 가장 중요한 요소는 그가 상당히 문학적인 참고자료를 가지고 작업을 한다는 점이다. 그는 파리에 머문 동안 다른 화가들과 친분을 쌓긴 했지만 문학가들과 더 많이 교류했다. 그의 독창적인 작품에 등장하는 러시아 설화나 유대 성서처럼 깊이 있는 내용을 문학가들과 공유하기가 훨씬 쉬워서였을 수도 있었으리라. 반면 샤갈의 작품은 시적인 분위기가 있어서 문학가들 역시 샤갈과의 교류가 매우 흥미로운 일이었을 것이다.

샤갈은 기벽까지는 아니어도 매우 기발한 생각을 한다든지 예상 밖의 행동을 해서 사람들을 놀라게 하는 특별한 면도 있었다. 그래서

사람들은 늘 샤갈이 지금은 무엇을 하고 있을까 궁금해했다. 특히 그는 다른 분야로의 외도가 잦았는데 아마도 다른 장르에 대한 그의 특별한 포용력이 자주 발현되었던 것 같다. 상당한 기간 동안 반복적으로 해왔던 무대 디자인 같은 경우도 그렇다. 샤갈은 무대 디자인을 기획하면서 꼭 그 무대에 올릴 의상까지도 디자인했다고 한다.

그러나 이러한 토탈아트적인 파격 행보가 다 샤갈의 유연한 통합적 사고에서 나왔다고 판단한다면 그건 좀 곤란하다. 물론 그럴싸하고 아름답게 꾸며진 적절한 미라클과 영웅의 등장 같은 것들이 있어주어야 후대에게 자긍심을 심어주는 역사의 의무를 다하는 것이라 할 수 있겠지만, 미술사는 인류 역사와 다른 인식 구조로 흘러왔다.

미술사는 거시적 관점보다는 사람의 마음을 묶어놓은 영혼의 역사답게 미시적인 관점으로 세상을 본다. 그렇기에 매우 주관적이고 감정적이며 사리분별이 안 될 때도 많다. 이는 미술사를 이끄는 작가들의 영혼이 매우 주관적이고 감정적이며 사리분별이 안 될 때가 있다는 말과 같다. 아이러니하게도 바로 이 지점이 미술사를 인문학의 가장 기초로 삼는 이유 중 하나이다.

세상이 살 만해질 수 있는 것은 훌륭한 사람들이 평범한 사람들에게 필요한 정보를 전달하는 데서 시작한 것이다. 그 정보를 전달하는 도구에는 여러 가지가 있겠지만 인문학의 기초 에너지를 전달하는 데 있어서 미술사만큼 훌륭한 도구도 없을 것이다. 미술사의 작가들이 평범한 우리들에게 작품을 통해서 인간의 감정 정보를 눈으로 확인시켜주고 있기 때문이다. 미술사를 안다는 것은 사람을 알아간

다는 뜻이기도 하다. 샤갈의 무대 디자인 일은 그의 폭넓은 작품세계를 경탄하는 이유가 되기도 하지만 유대인 태생이라는 굴레 속에서 피신의 삶을 살아야 했던 작가의 방황이기도 했던 것이다. 특히 히틀러가 미쳐 날뛰던 당시에는 멀리 뉴욕까지 도망갔어야 했다.

인생사 새옹지마라고 유럽에서 미국으로 온 토탈아티스트 샤갈은 발레 작품 〈불새〉의 무대와 의상 디자인을 총괄한다. 게다가 그는 동판화의 기술이 훌륭해서 출판업자와 함께 성경이나 유명한 시들의 삽화작품을 통해 출간도 한다. 샤갈은 참으로 많은 일을 했다. 심리적인 불안감이 늘 따라다녔던 그에게 바쁘고 힘든 일들이야말로 자신의 미래에 대한 불안을 걷히게 해주는 확신이 되었고 고향의 그리움에 대한 위로였을 것이다.

그런 샤갈에게 30년 넘는 지지자가 있었으니 아내 벨라이다. 벨라는 지성이 충만하고 결이 고운 사람이어서 샤갈이 참으로 아꼈던 아내이다. 그랬던 그녀가 바이러스에 감염되어 갑자기 사망하자 샤갈은 깊은 절망에 빠질 수밖에 없었다. 그의 수많은 작품에 뮤즈가 되어주기도 했던 벨라와의 이별은 샤갈에게 고향 하나를 잃은 것과 진배없는 슬픔이었을 것이다. 벨라의 불운을 자신의 잘못으로 탄식하는 샤갈에게 그의 딸이 젊은 여인을 소개시켜주며 그를 다시 그림

마르크 샤갈, 〈나와 마을〉
1911년, 캔버스에 유채, 192.1 × 151.4cm
뉴욕 현대미술관

의 세계로 끌어내기는 하지만, 벨라의 부재는 샤갈의 향수병을 더욱 심하게 만들 뿐이었다.

샤갈의 걸작인 〈나와 마을〉이나 〈결혼〉 같은 작품들을 보면 샤갈이 아주 예전부터 고향에 대한 그리움이 유난했음을 잘 알 수 있다. 샤갈이 파리에서 다양한 미술 경향들을 마구 섭렵했던 시절 야수파나 입체파에 대한 왕성한 호기심조차도 〈나와 마을〉이라는 자신의 고향을 주제로 풀어내고 있다. 〈결혼〉이라는 작품도 마찬가지이다. 여기에도 샤갈의 고향에서 볼 법한 배경들이 숨어 있는데, 흥미롭게도 이 작품은 줄리아 로버츠와 휴 그랜트가 나왔던 영화 〈노팅힐〉에서 사랑을 확인하는 정표로 등장했던 덕분에 연인들을 위한 선물로 인기를 끌었다.

몽환적이고 깊이가 있으면서도 독창적인 도전을 멈추지 않았던 작가들 중에 가장 인간적인 사람은 샤갈이었다고 감히 말하고 싶다. 자신의 운명적인 상황에 비겁하게 대응했던 자들이 대부분 고향을 잊으려 했던 것과 달리, 샤갈은 자신의 안녕을 위해 이중국적으로 살며 양립했던 인간적인 수치심과 죄책감을 끊임없는 고향에 대한 그리움으로 씻어낸다.

벨라가 떠난 뒤 나이가 든 샤갈은 고향에 대한 그리움이 커지면 커질수록 작업의 속도를 늦추지 않는다. 혼자 남은 그가 평생을 성실히 그림을 그리고 또 무대 디자인도 하고, 도자기, 동판화 삽화, 스테인드글라스에까지 자신의 작업세계를 펼쳐나갈 수 있었던 것은 자신의 존재를 증거하는 고향이 있었기 때문이다. 샤갈에게 있어 향수

는 자신을 향한 사랑의 가장 아름다운 모습이었던 것이다.

　요즘 세상에 애향심을 이야기하면 다들 호랑이 담배 피던 시절의 단어 정도로 느낄 것이다. 고속도로에 빽빽하게 들어찬 명절의 귀성 차량들을 볼 때나 애향심을 생각해볼까? 평소 그리운 내 고향은 찬밥신세이다. 하지만 비가 와야 우산을 챙기게 되고 병이 나야 병원을 찾게 되는 것처럼 잊고 살았던 고향의 존재감이 거대하게 다가올 때가 있다. 삶이 막다른 골목까지 몰렸을 때 고향은 자신을 위로해주고 심지어 죽음으로부터 구해줄 만큼 구원의 대상이 되기도 한다. 남녀 사이의 사랑만 아는 사람이라면 감히 그 깊이를 가늠할 수 없는 기적 같은 또 하나의 운명적 사랑인 향수. 우리에게 향수는 지독한 냉기를 뿜어대는 세상을 향해 당당하게 저항할 수 있는 마지막 감정의 보루이자 안식처이다.

나를 사랑하는 법

눈치 보지 않는 인생 : 달리

정현종 시인의 「방문객」을 좋아한다. 내 마음속을 마음껏 휘젓고 획 나가버린 시이다. '사람이 온다는 건 실은 어마어마한 일이다. 그는 그의 과거와 현재와 그리고 그의 미래와 함께 오기 때문이다.'로 시 작되는 이 시는 새로운 인연 앞에서의 설렘과 막연한 불안감을 담고 있다. 내가 처음 나의 연인을 만났을 때, 들이댔던 시도 이 시이다. 지금 당신이 내게 다가오는 일이 얼마나 어마어마한 일인지를 말없 이 알려주며 상대에게 감동을 줄 수 있는 시이니까.

　꼭 저 시의 말이 아니더라도 살아온 시간을 잠시 뒤돌아보면 진 지한 인연은 결코 가볍지 않은 처음에서 시작한다. 모든 것을 다 버

리고 와서 모든 것을 다 걸겠다고 약속을 받는 배우자의 인연이라면 그 무게감이 더할 것이다. 심지어 일까지 함께하는 경우에는 삶의 전체를 동행해야 한다는 의미이니 참으로 진지한 인연이다. 부부가 함께 일을 하는 경우를 종종 보게 되는데, 이런 모습들에서는 그 일이 큰 기업이든 시장에서의 좌판이든 뭔지 모르게 안정감이 느껴지는 것은 아마도 끈끈한 연대감이 느껴지기 때문일 것이다.

그런데 이 연대감이 영원히 하나의 방향으로 진행된다는 것은 사실 어려운 일이다. 언젠가 연대감의 균형이 깨지는 순간이 온다. 대개는 한쪽의 특별한 요구가 무리하게 혹은 강력하게 발휘될 때 그렇다. 자신이 미처 따라잡지 못하는 상대의 욕망에 당황하게 될 수도 있고, 자신의 속도를 맞춰주지 못하는 상대에게 발만 동동 구르며 역정을 낼 수도 있다. 이런 상황에서 인연의 한쪽이 자신의 주장을 접지 못하고 밀고나가버리면 이 연대감은 순식간에 깨지는 것이다. 물론 일의 성격에 따라 자기 멋대로 하는 것이 효과적일 수도 있겠지만 그것은 나 홀로 갈 때나 그런 것이지 동행해야 하는 상대가 있을 때는 감정의 골이 생기기 마련이다. 바로 그 골이 깊어지는 어느 순간에 영원할 것 같은 연대감이 위기를 맞게 된다.

배우자의 인연만 이런 것이 아니다. 자식과의 인연도 이렇다. 내가 산고 끝에 낳은 나의 아들에게 씩씩하고 건강하게만 자랐으면 좋겠다는 그 첫 마음으로 지금도 살고 있다면 거짓말이다. 공부도 잘했으면 좋겠고 교우관계도 좋았으면 하고 주변에서 칭찬받는 아이였으면 하는 바람도 크다. 내 마음이 변한 것이다. 이 바람이 나와 아들

의 골을 만들고 그 아이의 일탈하려는 욕망을 건드리고 말았다는 것을 부인하면서 말이다. 그러니 사람이겠지. 부모로서의 의무라는 명분을 내세워 나는 그 아이의 행복을 모른 척할 뿐이다. 이런 상황이 연인에게 혹은 배우자에게 벌어진다고 생각해보자. 시간이 지날수록 상대의 행복은 나의 행복과 같아야 한다고 믿는다. 그게 사랑이라고 믿는다. 이는 분명히 인연의 시작에서 다짐했던 마음이 변질된 것임이 틀림없지만 누구든 그 변심을 인정하지 못한다. 나의 행복을 위해 상대를 저지하려는 노력은 오히려 상대의 잠자던 욕망까지 자극한다. 그러다가 자기의 뜻이 관철되지 못한다는 것을 깨달으면 참을 수 없는 욕망들이 결국 누군가는 자기 멋대로 하게 되는 것이다. 그 결과가 좋으면 그나마 다행이지만 그렇지 않으면 인연의 연대감은 힘을 잃고 결별 수순을 밟는다.

사람이 원하는 것을 하면서 살 수 있다는 것보다 더 큰 축복은 그 삶을 함께할 수 있는 동지가 곁에 있다는 것이다. 그 동지는 무언가에 몰입해서 앞만 보고 무작정 달려나가는 나의 의지가 광기로 치닫는 것을 막아주기도 하고 잘못 들어선 길목에서는 출구를 만들어주기도 하기 때문이다. 한편, 나의 동지가 그렇게 해주기를 바란다면 나 역시 그런 역할을 다해야 하는 의무가 있다.

사람의 광기는 욕망의 클라이맥스다. 모든 것은 절정에서의 안정적인 착륙을 원한다. 당연히 절정의 욕망도 소프트랜딩을 욕망한다. 그러기 위해서는 매우 이성적인 안정장치가 필요하다. 광기의 속도를 잡아주는 브레이크 같은 존재, 연대감이 있어야만 가능한 존재 말

이다. 그 존재의 인연이 미술사에서는 매우 중요한 역할을 한다. 미술사의 많은 작가들이 광기 넘치는 모습을 보여주는데, 마지막까지 자신의 뜻을 펼쳐내는 광기의 작가들을 보면, 반드시 그들 옆에서 온갖 잔소리를 해대는 동지가 있다. 살바도르 달리Salvador Dali, 1904~1989의 곁에서 마지막까지 그의 광기를 제어했던 갈라처럼 말이다. 달리와 갈라의 운명적인 연대감이 만들어낸 초현실주의 대가의 작품세계를 지금부터 만나보자.

자신을 지키기 위해 기행을 택한 아이

달리는 초현실주의를 대표하는 작가이다. 달리와 사이가 나빴던 앙드레 부르통이 달리의 기행을 보다 못해서 초현실주의 그룹에서 제명했을 때도 달리는 "나는 초현실주의 그 자체이기에 그 누구도 나를 내쫓을 수 없다"라고 반박했을 정도로 자타가 공인하는 초현실주의의 대표주자이다. 그의 초현실주의적인 행위는 달리의 어린 시절에서부터 찾아볼 수 있는데 이는 달리의 특별한 상황 때문이다. 달리는 스페인의 카탈루냐 지역에 있는 피게라스라는 작은 도시에서 태어난다. 법률 공무원이었던 엄격한 아버지와 다정다감했던 어머니 사이에서 평범하게 성장한 듯이 보이지만 달리에게는 아주 묘한 경험 속에서 성장했던 남다른 애로가 있다.

미술사에서는 작가들의 기행이 다양하게 증언되고 있고 그 기행

이 마력처럼 사람들의 관심을 끌게 하는 것을 쉽게 볼 수 있다. 지금처럼 연예계라는 분야가 명확하게 구분되던 시절은 아닌지라 독특한 타입의 작가들은 연예인처럼 인기몰이를 하기도 한다. 그 가운데 뉴욕으로 넘어갔던 달리는 연예인만큼이나 관심의 대상이 되는데 거기에는 달리의 매우 기이한 행동들이 한몫을 한다. 그런데 바로 이러한 눈에 띄는 달리의 기행들은 어린 시절 자신의 무덤을 보고 자랐던 그 묘한 경험에서 시작된 것이다.

달리에게는 형이 하나 있었다. 그런데 달리가 태어나기 전에 그 형이 죽고 마는데 그 형의 이름이 살바도르 달리였다. 첫 아들을 잃고 슬픔에 빠진 부모가 새로 태어난 아기를 보자 마치 큰아들이 살아 돌아온 것처럼 기쁜 마음에 세상을 떠난 아이의 이름을 달리에게도 똑같이 지어준 것이다. 달리의 부모도 평범한 사람들은 아니었던 것이 죽은 아이의 이름을 그대로 물려주는 것이 그다지 있을 법한 일은 아니다. 자신의 이름과 똑같은 글씨가 적혀 있는 형의 묘비를 본 달리는 혼란에 빠진다. 자신은 분명 숨을 쉬고 살아 있는 사람인데 왜 저 이름이 죽은 사람의 묘비에 적혀 있는 것일까?

그래서 그는 늘 자신은 살아 있는 사람이란 것을 확인하려는 듯 이상한 행동들을 하기 시작한다. 말썽을 피워 사람들로 하여금 자신의 존재감을 인식하도록 했던 것이다. 죽은 형의 부활이 아닌 자신은 그냥 있는 그대로의 달리라고 외치고 싶었던 것이다. 솔직히 자신의 이름이 적힌 묘비를 미리 보게 되는 경우는 거의 없다. 그것은 죽은 다음에야 일어날 일이니까. 그러니 달리가 보며 자란 묘비는 죽음을

아주 가깝게 경험하도록 한 셈이다. 이런 상황에서 달리의 초특급 말썽들은 본인이 사라져버릴 것 같은 존재의 위기를 예감한 서러운 저항이었을 것이다. 어린아이의 아주 당연한 반응이라는 말이다.

그런데 달리의 장난 수위는 도를 넘는 경우가 많았는데, 대리석에 자신의 머리를 찧어서 피를 줄줄 흘리고 다니기도 했다고 한다. 그런데도 그의 어머니는 달리의 예술적인 재능을 놓치지 않고 그가 화가의 길을 갈 수 있도록 부단하게 독려해나간다. 비록 어린 시절부터 아예 습성이 되어버린 그의 기벽들은 어른이 되면서 더 심해졌다는 사실을 제외하고는 어머니의 격려에 힘입은 달리의 화가 지망에는 별 문제가 없어 보이는 듯하다. 그런데 달리가 열일곱 살이 되던 해에 그의 어머니가 갑자기 세상을 떠난다. 늘 죽음이 곁에서 도사리고 있음을 느꼈던 달리에게 모친상은 자신의 죽음처럼 두려움으로 다가온다. 그를 뒤덮고 있던 공포감은 자신의 삶을 지키기 위해 마음 가득 적의를 심어준다. 마침내 이 모든 약점들은 달리로 하여금 자만심과 우월감의 보자기로 자신을 꽁꽁 싸매어 평생을 살아가도록 한다.

어머니와 사별 후 입학했던 왕립미술학교에서도 달리의 오만한 도전은 이어진다. 왕립미술학교에서 공부하겠다고 입학한 녀석이 근거 없는 자신감으로 미술사 전통 자체를 부정하거나 교수의 권위에 도전하고 기말고사 시험을 거부하는 등 오만이 하늘을 찌른다. 이러한 달리의 방자한 투쟁들이 끊이지 않자 학교에서는 달리에게 퇴학을 통보한다. 달리가 스물두 살 때의 일이다. 뭔가 세상이 나를 알아주지 않는 것 같을 때는 그 안에서 알아달라고 외치는 것보다 그

곳을 떠나 신천지를 경험해보는 것도 방법이다. 물론 적당한 명분을 두는 것이 좋겠다. 달리의 파리행처럼 말이다.

그는 잡지에서나 볼 수 있었던 큐비즘이나 다양한 모더니즘의 경향들을 직접 보아야겠다면서 파리로 향한다. 파리에 입성하자마자 괴짜 달리는 순식간에 사람들과 친분이 생긴다. 피카소와 미로 같은 당대의 작가들은 물론이고 프로이트나 코코 샤넬 등 다른 분야의 사람들과도 광범위하게 친분을 쌓는다. 그중 달리의 마음을 유달리 매료시켰던 사람은 17세기 스페인의 대표 화가 디에고 벨라스케스이다. 달리의 캐릭터를 확실하게 각인시켜주는 우스꽝스런 콧수염이 사실 벨라스케스의 수염을 따라한 것이니 얼마나 달리가 그에게 매료되었는지 짐작이 간다. 파리는 달리의 개성과 기행이 조금은 먹히는 곳이었던 듯하다.

현실이 달리를 초월하다

달리는 파리에서 새벽까지 시간가는 줄 모르고 재미있는 하루하루를 보낸다. 그러던 중 그의 인생을 통째로 바꿔버리는 달리 인생 최고의 사건이 일어난다. 달리의 인생을 좌지우지했던 여인 갈라와의 숙명적인 만남 말이다. 한 남자의 인생에서 여자 하나 만난 일이 뭐 그리 엄청난 사건일까 싶겠지만, 달리에게 있어 갈라와의 만남은 미술사의 판도를 바꾸었을 만큼 대단한 사건임에 틀림없다. 달리의 인

생이 갈라를 만나기 전과 후로 나누어 정리될 정도로 달리에게 갈라
는 절대적인 존재였다.

가장 뜨겁게 사랑하고 가장 격정적으로 세상과 함께 싸웠으며 가
장 미워하고 서로를 파괴한 달리와 갈라. 한쪽의 의존도가 높은 연인
관계는 위험하다. 화끈하게 헤어지지도 못하고 그렇다고 쌍방이 온
마음을 바쳐 사랑할 수 있는 기간이 그리 길 수도 없기 때문이다. 갈
라와 달리의 사랑처럼 말이다.

러시아에서 프랑스로 망명한 부모를 따라 파리에서 자란 갈라는
달리를 만났을 당시 초현실주의 시인인 폴 엘뤼아르와 결혼해서 아
이가 있던 유부녀였다. 하지만 달리를 만난 순간 갈라는 곧바로 가정
을 버리고 달리와 함께 살기 시작한다. 갈라의 이 파격적인 행동은
비난받아 마땅하지만, 어느 매력적인 타인이 자신의 미칠 듯한 욕망
을 소유하고 있다면 이 어찌 외면할 수 있겠는가. 야심과 열정에 가
득한 갈라는 '자신의 욕망을 욕망하고 있는 달리'와의 만남을 운명이
라 생각한다. 그리고 그 운명은 의심할 여지없이 사랑으로 확신된다.
그런데 이렇게 시작한 연애의 실체를 보면 대부분 사랑이 아닌 호의
였거나 사랑하는 내 모습에 기뻤던 순간을 지속시키려는 허망한 시
도였거나 상대의 불운을 먹고살며 사랑이라 착각했던 연민일 때가
있다. 달리와 갈라는 어떻게 보면 이 모든 것이 다 해당되고도 남지
만 둘은 진심으로 사랑했던 것이 아닐까 싶을 정도로 서로에 대한
의존도가 대단했다.

달리와 유부녀인 갈라의 결합이 그리 쉽게 이루어질 수는 없었으

나 둘은 몰래 결혼을 한다. 그러나 가톨릭에서는 갈라의 전 남편이 사망한 1958년이나 되어서야 둘을 정식 부부로 인정한다. 두 사람이 만난 지 29년이 되던 해이다. 달리와 갈라는 현실을 초월한 삶을 선택한 것이다. 달리는 오로지 갈라의 말만 듣는다. 갈라는 매우 사회화되어 있는 여성이었고 달리는 그런 사회에서 튕겨나가는 인물이었으니 둘 사이의 교류가 그리 만만치는 않았을 것이다. 갈라는 정규화되고 계량화된 교육에 반발하고 자기 식대로 그림을 그렸던 달리를 붙잡아 앉혀놓고 캔버스에 물감으로 그림을 그리는 것부터 가르치기 시작한다. 그녀는 달리를 정제된 작가로서의 면모를 갖추도록 훈련하기 시작한다. 하지만 이런 훈련으로 무언가를 다시 시작할 만큼 경제적인 여유가 없었던 갈라는 그의 작품을 둘둘 말아들고 갤러리를 전전하기도 한다. 그러나 그것도 여의치가 않아 점점 잔고는 줄어들고 삶은 비루해져간다.

그러던 어느 날 갈라는 외출하고 돌아와서 경악한다. 원래 함께 외출하기로 했었는데, 갑자기 두통을 호소하며 혼자 작업실에 남아 있었던 달리가 완성시켜놓은 그림을 본 것이다. 바로 〈기억의 지속〉이라는 작품이다. 시계들이 한여름 엿가락 늘어지듯이 늘어져 있는 이 작품은 초현실주의를 대표하는 작품이기도 하지만 달리에게 성공을 안겨다주는 시작이기도 했다. 흥분한 갈라는 길길이 뛰고 소리를 지르며 열광한다. 갈라는 〈기억의 지속〉을 통해 달리가 크게 성공하리라는 것을 예감한다.

고독해 보이는 비현실적 공간에 멀리에는 풍경을 펼쳐놓고 작품

의 전경에는 흐느적거리는 시계들을 나뭇가지와 바닥에 걸쳐놓은 작품인 〈기억의 지속〉으로 달리는 일약 스타덤에 오른다. 달리에겐 죽음, 공포, 고독과 같은 인간 내면에 감춰진 감성을 화폭에 풀어놓기에 초현실주의 스타일은 적격이었다. 하지만 당시 파리에서의 초현실주의는 정치적인 성향이 강했던 탓에 달리의 기괴한 행동 종합선물세트를 초현실주의의 대표적인 괴짜 행보라고 말하는 것에 반발이 심했다고 한다. 이것은 달리가 초현실주의 그룹에서 제명당한 이유이기도 하다.

스페인에서 파리로 넘어갔을 때처럼, 파리를 떠나는 것도 그들에게 어려운 일이 아니었다. 달리는 자신이 원하는 삶을 살 수 있고 자신의 욕망을 원하는 사람들이 있는 곳이면 어디든지 갔다. 그래서 달리와 갈라는 뉴욕으로 떠난다. 뉴욕에서 달리는 초현실주의 영화로 모마의 첫 초현실주의 전시에 참여하면서 뉴욕에서 소위 튀는 방법을 터득하게 된다.

영리한 갈라는 최대한 달리의 삶 자체를 초현실주의로 만들어야 한다는 것을 간파하고 그렇게 만들어버린다. 4차원 달리를 탄생시키는 것이다. 오늘이야 누구나 툭하면 4차원 이미지를 마케팅으로 사용하지만 당시만 해도 매우 센세이션한 스타 마케팅이라 할 수 있겠다. 기이한 행동들을 하는 파티를 열고 거기서 그의 작품을 공개한다. 미국인들은 이 새로운 기인의 출연에 흥분하고 달리의 기벽에 열광한다. 한 단어를 몇 개 국어로 더듬더듬 나열하는 식의 어법과 제멋대로의 행위들은 초현실주의의 달리를 더욱 초현실적인 인물로

살바도르 달리, 〈기억의 지속〉

1931년, 캔버스에 유채, 24 × 33 cm
뉴욕 현대미술관

각광받게 한다.

승승장구하던 달리는 그 후 스페인의 고향으로 돌아간다. 그 무렵 갈라와의 관계도 소원해진다. 달리는 젊은 모델과 바람이 나고 늙어 버렸음에도 여전히 4차원인 달리에게 염증을 느낀 갈라도 젊은 남자들과의 사랑놀음에 더 관심이 많다. 그럼에도 불구하고 둘의 관계는 좀처럼 종말을 고할 기미가 없다. 달리는 여전히 갈라에게 작가로서의 삶에 대해 의존하고 갈라 역시 자신의 부를 지속시켜준 달리의 돈과 명성이 필요했으니까 말이다.

달리와 갈리의 광기어린 사랑의 낡은 갈리의 죽음으로 그 막을 내린다. 갈라는 달리가 그녀와 별거하는 동안 선물해준 고성에서 생을 마감하게 되는데, 엉뚱한 달리는 그녀가 죽자 그 성으로 이사를 간다. 설마 달리 같은 캐릭터의 인물이 너무나도 사랑했던 갈라를 추모하고 기억하느라고 그 성에 들어가서 살며 작업을 했을까 싶겠지만, 사랑까지는 아니더라도 자신을 파괴할 만큼 강력한 존재가 갑자기 사라졌을 때 엄습해오는 두려움 같은 것이 작용했을 수 있다고 본다. 달리는 갈라의 조정이 사라진 것을 견디지 못하고 그녀의 영혼이 묻혀 있는 장소로 스스로를 존속시켜버린 것이다.

그 후 달리는 그 성에서 살다가 큰 화상을 입을 정도의 화재를 당한다. 상처의 정도가 너무 심해 그는 갈라의 성으로 돌아가지 못하고 피게라스에 있는 달리 미술관 2층으로 거처를 옮긴다. 매일 수천 명의 관광객들이 달리에게 손을 흔들었다. 그들을 보며 자신의 위업을 자랑스러워하던 어느 날 달리는 숨을 거둔다. 그런데 이 노인네가 아

주 재미있는 유언을 남기는데, 자신이 죽으면 자신의 미술관에 묻어 달라는 내용이다. 오늘도 사람들은 달리 미술관의 중앙에 묻혀 있는 달리의 무덤 위로 거닐며 달리의 작품을 감상하고 있다. 평생을 광기 어린 삶을 살았던 달리, 그는 죽어서도 열정으로 가득찼던 삶의 증거 인 작품들 곁을 지키며 예술의 아우라로 승화된 작가의 광기를 오늘 날까지도 확인시켜주고 있다.

부부 사이의 감정 중에 가장 으뜸이 무엇일까? 당연히 사랑일 것 이다. 그런데 아주 오래 함께 산 부부에게도 사랑이 가장 중요할까? 평생을 함께하면서 볼 꼴 안 볼 꼴 다 보며 살아온 그들에게 사랑은 아주 각별하게 변모해 있다. 이때 사랑의 다른 모습임에 틀림없을 가 장 중요한 감정은 연대감이다. 비행 청소년들을 빠르게 선도하는 방 법 중 하나가 적당한 소속감을 만들어주는 것인데, 이는 자신이 속해 있는 조직으로부터의 연대감이 존재감은 물론이고 삶의 확신까지도 심어줄 수 있기 때문이다.

그러니 점점 사회의 유령인간이 되어가는 노인들에게 부부라는 연대감은 매우 중요한 것이다. 상대의 광기나 부정한 행위 등 모든 것이 수용될 수 있을 정도로 굳건한 연대감이 존재하기도 한다. 그러 나 이 연대감은 얼마나 많은 시간을 상대와 함께했는가에 따라 그 강도나 의미가 다를 수 있으니 명심하라. 나의 말년을 비행노인으로 만들어주지 않을 연대감. 지금 당장 키워내야 한다. 연대감이란 시간 의 축적이 만들어주는 삶의 활력소니까.

　　과연 달리에게 갈라와의 연대감이 없었다면 평생을 광기어린 예술세계로 사랑받는 작가가 될 수 있었을까? 굳이 달리와 갈라의 연대감이 아니더라도 평생을 약속한 부부는 자신의 인연을 연착륙시켜줄 연대감 구축에 소홀해서는 안 된다. 상대의 변화하는 모습을 오래도록 지켜봐주며 단 한 사람만을 위한 역사가가 되어주는 일, 멋지지 않은가.

빈센트 반 고흐, 〈빈센트의 의자〉

1888년, 캔버스에 유채, 93 × 73.5cm
런던 내셔널 갤러리

2012년 한 해가 저무는 무렵이었을 것이다. YTN 라디오의 박준범 피디로부터 전화 한 통을 받았다. "라디오에서 미술사를 좀 재미있게 이야기할 수 없을까요? 듣는 매체에서 눈으로 보는 작품을 어떻게 전달할 방법이 있다면 재미있을 것 같은데. 어떠세요? 한번 해보시죠?" 참으로 난데없는 생각이라 할 수도 있겠지만 그의 말을 듣는 동안 이 제안이 과연 매력적인 일인지 고민할 필요도 없었다. 박 피디의 말처럼 이 독특한 발상은 잘만하면 진짜 재미있는 방송 하나를 엮어낼 것 같았으니까 말이다. 그가 한번 생각해보라는 말을 할 새도 없이 하겠노라 답을 해버렸다.

그리고 이듬해 첫날, '김민성 큐레이터가 들려주는 서양미술사 이야기'라는 타이틀로 라디오 방송의 꼭지 하나가 탄생하게 되었다. 매주 한 작가씩 뽑아서 작가의 삶과 작품을 이야기한다는 것은 생각보다 쉽지 않았다. 정통 미술사 수업처럼 할 것 같으면 10분 남짓 되는 방송에서 제대로 전달할 수 있는 정보는 한계가 있을 것이 뻔했다. 차라리 서양미술사 개론을 사서 읽는 편이 훨씬 나을 것이다. 그래서

고심한 끝에 미술사를 장식하는 거장들의 가장 인간적인 면모를 들춰보는 것으로 가닥을 잡았다. 어려운 학문으로서의 미술사가 아닌 미술의 역사를 이루고 있는 작가들이 우리들의 동네 오빠나 형처럼 친근하게 다가올 수 있도록 이야기를 꾸려나가고자 했던 것이다.

대학원 시절에 미술사를 공부하면서 이따금씩 이 거장들을 위대한 인물이 아닌 가장 연약한 인간으로서 해부해보고 싶다는 생각을 했었던 적이 있다. 그리고 나는 지난 1년간의 라디오 방송에서 서양미술사를 이끌어온 위대한 화가들의 감정들을 여한 없이 파헤쳐보았다. 사실에 위배되지 않는 선에서 순전히 나의 해석으로 작가들을 바라본 것이다. 한마디로 미술사 인간극장이 펼쳐진 셈이다. 그렇게 1년을 보내고 나니 무겁고 진지할 것만 같은 서양미술사 이야기가 사람 냄새 물씬한 그런 시간여행이었음을 내 스스로도 깨달았던 것 같다. 함께 방송을 진행해주셨던 유석현 앵커님이 종종 합의되지 않는 질문을 할 때면 당황스럽기도 했지만 작가 하나하나에 대한 서로 다른 의견을 나누면서 정말이지 서양미술사의 대가들이 마치 동네 오빠처럼 혹은 먼 친척처럼 친근하고 편안하게 느껴졌다. 그래서일까. 이 느낌을 더 많은 사람들과 좀 더 오랜 시간 함께 나누고 싶다는 마음이 솟구쳤고 마침내『그림, 영혼의 부딪힘』이라는 이 책이 완성될 수 있었다.

사실 많은 사람들이 미술사에 등장하는 무수한 명화나 작가들에 대해 관심이 있으면서도 뭔가 외워야 할 것 같아 골치 아파하기도 하고 잘못 이야기했다가는 무식이 탄로라도 날까 섣부르게 의견을

나누기 꺼려하는 것도 자주 본다. 도대체 미술사가 뭐기에.

과연 미술사란 무엇일까. 당연히 미술의 역사다. 인간이 손가락을 사용할 줄 알면서부터 바닥에 벽에 그림을 그리기 시작했으니까 미술의 역사는 인류의 역사와 함께 흘러왔다. 그렇게 인류가 창작해온 그림들이나 조각들을 가지고 시간대별로 정리한 것이 미술의 역사, 바로 미술사인 것이다. 그렇기 때문에 미술사에서는 미술작품과 그 작품을 제작한 작가들을 가장 중요하게 다룬다. 미술사를 이루는 면면이 모두 인간의 오감 중 가장 빠른 반응을 하는 시각자료들이기 때문에 인류의 역사를 이해하고 미래의 삶을 위해 참고할 수 있는 가장 쉬운 인문학이라고 할 수 있는 것이다. 그렇다면 미술사는 어려운 학문이겠는가. 물론 대단히 어려운 학문이다. 사람의 영혼을 들입다 부어댄 그림이나 조각들을 1차 자료로 연구하는 학문이다 보니 해석이 다양하고 뭐하나 기준을 잡기도 마땅하지 않은 분야가 쉬울 리 있겠는가.

그러나 어떠한 목적으로 보느냐에 따라 미술사는 어렵지 않을 수도 있다. 솔직히 학자로서 연구하려는 목적이 아니라면 미술사는 여느 인문학에 비해 훨씬 쉽고도 재미있는 분야다. 작가들의 이야기도 그렇고 작가들이 작품을 제작하는 과정이나 작품의 성공 스토리 같은 것을 보면 우리 일반인들의 삶과 많이 닮아 있기 때문이다. 미술의 역사를 읽거나 그 역사 속에서 튀어나온 작품들을 보다 보면 흥미롭게도 지금 우리의 이야기와 다를 바가 없다. 고흐는 옆집에 사는 골치 아픈 문제아였고 루벤스는 엄친아였을 것이고 클로델은 소박

맞은 뒷집 누나다. 그냥 우리와 똑같이 번뇌하고 고통받는 나약한 사람들이었다.

『그림, 영혼의 부딪힘』은 이러한 사람들의 이야기다. 어떠한 명화가 완성되거나 새로운 미술의 경향이 탄생되는 과정에서 주체가 되었던 작가들이 사실은 얼마나 연약한 인간이었는지를 공감하고 그 연약함들이 어떻게 대가로서의 아우라로 변모해갈 수 있었는지를 나누는 이야기책인 것이다. 솔직히 이 책을 통해 가장 위로받은 사람은 바로 나다. 영혼의 부딪힘으로 탄생된 작가들의 그림들을 하나하나 둘러보며 그들의 번뇌와 극복의 과정이 오히려 나를 위로했다. 그리고 책이 완성되어가는 과정에서 너무나 많은 사람들의 도움이 또 나를 위로했다. 인문학의 거장이신 신영복 교수님께서 제호는 당신이 손수 써주마 하셨던 송구함을 시작으로 책에 들어갈 나의 프로필 사진은 본인이 꼭 찍어주겠다며 파리에서 날아온 박수환 작가의 정성도, 집필 내내 엄마노릇 제대로 못했던 날 한 번도 서운해하지 않았던 아들 지훈이의 마음씀씀이도, 방송 개편 때마다 나의 방송 꼭지가 사라지지 않도록 지켜주었던 YTN의 유석현 국장님과 박준범 피디의 응원도 모두 내게는 이 책을 통해 얻은 감사한 위로였다.

이 책을 읽는 모든 사람들도 나처럼 위로를 받을 수 있을까. 이 책이 부디 독자들의 속내에서 부대끼고 있는 무수한 감정들을 잠시나마 쉴 수 있게 해주었으면 좋겠고, 혹여 길을 잃은 마음이 있다면 그 앞에 놓일 수 있는 길잡이 등불이 되었으면 좋겠다.

『그림, 영혼의 부딪힘』이 출간될 때까지 나의 곁에서 도움을 주었

던 부모님, 가족, 친구, 동료 모두의 이름을 나열할 수는 없지만 이 책이 살아 숨 쉬는 내내 나는 그들의 이름을 기억하고 감사해하며 아주 오랫동안 행복해할 것이다.

북악산 끝자락에서

김민성

1판 1쇄 발행 2014년 12월 24일
1판 7쇄 발행 2022년 11월 30일

지은이 김민성
발행인 양원석
펴낸 곳 ㈜알에이치코리아
주소 서울시 금천구 가산디지털2로 53, 20층(가산동, 한라시그마밸리)
편집문의 02-6443-8842 **구입문의** 02-6443-8838
홈페이지 http://rhk.co.kr
등록 2004년 1월 15일 제2-3726호

ISBN 978-89-255-7725-8 (03600)